顏榴◎著

京華戲劇過眼錄

序

　　這是一位筆頭十分勤快的青年學者的評論文集，一批來自戲劇現場直觀感受的手記，一冊近年來北京話劇舞台的生動紀錄。這些批判文章，不僅是描述性的，也是分析性的，是對良莠混雜、繁富多樣的舞台演出的即時評論與階段評析，顯露出作者敏銳的藝術感受力與扎實的理論素養。

　　顏榴博士在學校時，攻讀的是美術史論和戲劇美學，然後她獨癡迷於劇場藝術。十多年來，風雨無阻，奔波在大大小小的各類劇場，腳勤，腦勤，手勤，記述，闡釋，抒發，兀兀經年，叩集成編，漸見其求索方向與藝術趣味了。

　　顏榴當前的職務是中國國家話劇院院刊《國話研究》的主編。這使得她有機會在排練現場和演出場所接觸到眾多個性不同、風格迥異的編劇、演員、導演、舞美設計師和舞美技術專家，深入瞭解當前戲劇創作、戲劇生產的艱辛與弊端，感受消費時代演出市場之亢奮與無奈。作為一位年輕評論家，其經驗、學識，都有待積累、提高，偶有錯漏在所難免。但我喜歡讀這些文章，因為談的都是戲劇現狀中切切實實的問題，其清新撲面而來，絕少斷爛叢碎，掇拾舊聞，更非凌虛蹈空，強作解悟。緣實而談，不厭細碎，娓娓道來，有如與你聊天，又不失機敏與洞見。如她指出《屠夫》重演的意義，在於知名老藝術家鄭榕、朱旭等人深厚的藝術功底與樸實、嚴謹的台風，演示何為生活歷練與藝術根柢，形成與充斥著反諷、譏誚、解構的「孟（京輝）氏戲劇」的對比與反撥。從林兆華在《櫻桃園》、《建築師》兩劇本，大量業餘演員與專業演員在表演上的齟齬，一眼看穿戲劇界存在著「太多的難言之隱」。更從以色列卡麥爾劇院兩度在北京演出《安魂曲》的轟動效應，體悟到虔誠的宗教情感與深沉真摯的終極關懷，給我們戲劇界所帶來的震撼。這類隨處可見的、看似不經意的識見，往往正是非專業者筆力難及之處。

　　我是一名職業觀眾，也是一名業餘的劇評人。四五十年來，拉拉雜雜地寫了幾百萬字排練場和劇場手記。一直想學點較為系統的戲劇理論，卻又最怕戲劇理

論，尤其是書齋學者閉戶窮討、鎔裁敷佈的皇皇巨著。魯迅先生說：「在中國，從道士聽論道，從批評家聽談文，都令人毛孔痙攣，汗不敢出。」（《而已集・文學和出汗》）先生的文章寫於八十多年前，看來其情狀似乎並無多大改變。那對異見者一棒打殺的「政治正確」，足以令人汗不敢出，而將戲劇現狀掐頭去尾、硬塞進某一借來的「理論框架」，更使人毛孔痙攣。一個極少去劇場、連一篇像樣的劇評也寫不出來的空頭學者，根據文字或影像資料，三拼四湊，也敢說是戲劇學專著，真不知是血壓飆高還是胭脂減價。

當今世界，網路發達，人人都可以成為藝術家或評論家。緣情而發、隨性而寫的議論文字鋪天蓋地。在這樣一個眾語喧嘩的資訊時代，成為一個專業評論家，殊為不易。不僅需要有豐富的史論知識，劇場經驗，敏銳的藝術感受力與鑒賞力，流暢的文字與深入淺出的表達技巧，而且最好要具備一定的藝術實踐經驗。

戲劇學作為獨立的學科，始於二十世紀初。一九二三年，柏林大學率先成立戲劇學研究所。在德國、蘇俄和東歐的許多劇團中，都專門設有戲劇學家一職，成為舞台演出的藝術顧問，湧現萊辛、丹欽科這樣一批實踐與理論均有極高造詣的戲劇專家。幾十年來，我國不少規模較大的話劇院團均嘗試成立文學部或藝術室，培養戲劇學人才。然而在客大欺店、店大欺客的演藝圈，年輕戲劇學家要在戲劇院團中站穩腳跟，難之又難。其中因由，非三言五語所能說清。

對戲劇理論建設來說，精深、透徹的學術專著固然重要。但當前更需要的是，積累第一手資料和現場評析。只有在這一基礎上，才談得上開展更深入的理論研究。另一個更迫切的任務，是培養一批具有實踐經驗與理論素養的年輕戲劇學家，一批具有真才實學而非只會唸經的劇評家，棄此，我國戲劇學的建設根本無從談起。

像顏榴這樣背靠一個演藝大團的評論家，可謂得天獨厚。祝願顏榴和她的夥伴們儘快成長，為我國戲劇學的發展拓展一片嶄新的天地。

林克歡

二零一零年十二月五日・北京

（作者係原中國青年藝術劇院院長）

目次

II 我們離金字塔尖還有多遠

III 戲劇「毛孩」

IV 訪談

多人在場的「獨角戲」

「桃花源」只暗戀仍不達

　　一直以來，賴聲川在北京文藝青年的心裡佔據著一個不可替代的位置，即如某位著名的先鋒戲劇導演見到他亦畢恭畢敬。二十年前的那台戲更像是一台播種機，種下了處於朦朧中的大陸劇人對於舞台可能性的新的嚮往。《暗戀桃花源》之感傷、驚悚、諧謔、狂歡疊加的多個層次所帶來的愉悅早已化作潛流滋養著近二十年來大陸新生代的劇場驍將。

　　苦難的中華民族從來不缺少悲劇。二十世紀五〇年代的《茶館》，八〇年代的《狗兒爺涅槃》，九〇年代的《商鞅》，二十一世紀初的《趙氏孤兒》，無不以大時代的起落映照著小人物的沉淪，負載著過於龐大和沉重的主題。但我們又非常擅於苦中作樂，先是從重工業危機中的東北生發出了紅遍全國的「二人轉」，後又衍生出「翠花」等賀歲劇爭奇鬥豔，從各個舞台上火起來的老中青笑星梯隊更是層出不窮。都市人精神的焦慮同樣刺激著電視台娛樂節目的增長，在及眼所見的「快樂」的海洋中，我們的喜劇竟也像悲劇那般踏上諷諫與教化之途。

　　其實人人心中無不有根心弦，凝結著個體生命的愛慾情愁，等待著被撥動的時刻到來，不過那是隱藏極深的。《暗》劇便是從有可能發生在每個人身上的故事推演出這番悲喜交加的人生境況：江濱柳在臨死前依然苦戀著年輕時的愛人雲之凡，漁民老陶則忍受著老婆春花和姦夫袁老闆對自己的捉弄，一個雋永深情，一個滑稽大鬧，一悲一喜，居然在某一個時刻相交了。就像科學家測出人在最快樂與最悲傷的那兩個神經元結點會重合一樣，賴聲川有意讓我們體驗這樣的「極限」情感。哪位哲學家說過，當我們在說話時，不是我們在說語言，而是語言在說我，這樣的玄妙也得以在劇中人物身上實現了。老陶打不開酒瓶、咬不動餅、管不住老婆，酒、餅、春花皆是他所欲而不可得的烏托邦之象徵物；劇組雜務順子聽不懂老闆的意圖，因為老闆的話裡能指和所指之間的距離加大了。最後，這兩組人物的命運又因陶淵明的傑作〈桃花源記〉而贏得了更多的詩意空間。於是，古典與現代，執著與

放棄，純情與矯情，理想與虛無，建構與解構相互勾連起來。很難想像，如果沒有那一群非凡的台灣演員的努力，《暗戀桃花源》恐怕也只是個絕妙的創意而已。他們先是在一九八六年以超強的集體爆發力享譽台灣島，後來又數度重演。今天我們已不能親眼得見他們的精彩，但即便是從碟片上，依然可以強烈的感受到原版的輝煌，那是一份叫人默默無語、笑淚相伴的情緒，隨著時間的流逝而歷久彌新。

那麼，昨天從《暗戀桃花源》二十周年紀念演出中出來時不無悵惘。新的北京版上演除了是表演工作坊的一齣盛事之外，自然地處在了與原版對照的位置。導演的意圖看來是想複製二十年前的原版。對於這樣一部歷經錘煉的華語戲劇，模仿無疑是一個審慎的選擇，對此，加盟的大陸演員其實受益非淺。不過，演員們似乎低估了他們所面臨的挑戰。原版當時的台灣演員蓄積著要做火劇場的強烈願望，各出高招；尤其是賴導所採用的「集體即興創作手法」使每一個角色都經歷了一個生長的過程，角色誕生的同時亦是演員個性釋放的過程，才有從主角到配角的流光溢彩。時過境遷，今天已不可能重複這個過程（時間上也不允許），於是演員的內心積累就顯得尤為重要。所謂「世紀的孤兒」與「白色的山茶花」以及癡男怨女們的心理都不是只從凝神蹙眉和嬉笑怒罵的動作上就足以摸到他們的脈搏，要做的功課恐怕在演員接戲之前就已經完成了。在未能藉新版之機開懷大笑之餘，亦體會到大陸演員的難處，他們要做的是原來台灣演員的規定動作。不得不承認，歷經政治風雨又從高台教化中走出來的大陸人一度喪失了狂喜的能力，後來是台灣人民從紛亂的政局中所培養的搞笑的才能一度感染了我們——近年的綜藝節目已經成功拷貝了多個台灣佳作，連主持人的腔調也貼近「台風」，並且獲得高收視率。不過經過政治、經濟長時間的阻隔，兩岸喜劇演員的表達方式實屬判然有別，現在這單純的模仿不免顯得單薄了。並且喜劇之不可模仿，乃每個喜劇演員都自成其獨特的路數，雖然大陸的小品高手已是眾星燦爛，但是像李立群這樣的舞台喜劇演員尚屬罕見，因而原來慣用的小品策略在此不再出彩。

從主演們的氣質言，他們都比較接近角色，以他們的聰明才智應對電視台的晚會小品和某些商業劇亦綽綽有餘，但《暗戀》和《桃花源》中的人物凝結著大俗與大雅兩重交會，如今最不缺少的是俗，因為大家歡喜俗，但若不展現《暗》的雅意，是否怠慢了這一經典？自然，雅的顯露需要見諸於文化修養，可是在這個忙碌的時代，既然大家多以看電視替代閱讀，希圖演員從文習藝、思哲探源是否屬於苛求？不過，台灣演員能達到的，大陸演員豈可甘於放棄？還屬我們的文脈源遠流長啊！

《暗戀桃花源》2006大陸版　台灣　表演工作坊　編劇／導演 賴聲川
袁泉 飾 雲之凡，黃磊 飾 江濱柳，何炅 飾 袁老闆，謝娜 飾 春花，喻恩泰 飾 老陶

《傾城之戀》ABC

A 上海《新傾城之戀2005》

十月的上海秋陽宜人，安福路四周的林蔭道邊盡是一個個小院子，裡面座落著頂叫北京人羨慕的那種低矮的樓房──主人憑著窄窄的陽台，常常能從旁邊兀立的十八層高樓（上海話劇藝術中心）看到難得的風景。比如十八日下午，香港藝人梁家輝從武康路的住地到藝術劇院彩排，出演香港話劇團《傾城之戀2005》范柳原一角。

上海與香港的情迷

上海和香港倒像是一根扁擔上的兩個籮筐，相互地需要平衡。這兩座城市對於中國經濟的重要性自是不言而喻，其所孕育的文化形態和藝術氛圍也叫人著迷。圍繞著《傾》劇，從作者、改編者到導演，都有著生於上海、生活在香港的閱歷。兩個城市同為中國最早開埠繼而走上城市化進程、遭受現代化洗禮的大都市，上海十里洋場、繁華喧囂，香港詭秘陰森、東西混雜，兩個城市既有氣質上的相似，又有氣候與空間上的距離，遙生美感。處於此都市裡的人在領略了富庶的物質文明後，也最先與西方的文化相接觸，在他們的人格上留下痕跡。張愛玲擅長製造的是中西文明碰撞下的人物性格的衝突，只要這種文化的碰撞還在，她作品的號召力便長存，在此種背景下成長起來的都市眾生便不難從中感悟到劇中人與自己生命的意義相關。張氏筆下的女性多是既氣質高雅又獨立而有主見，男性則有著「洋派」的外表骨子裡又很中國化。《傾》劇中的白流蘇想從大家庭中逃出來，欲對僵化的家長制做反抗，在英國長大的范柳原卻欣賞白是一個「地道的中國女人」，使自己的心有了依託。上海雖然日新月異，卻仍然保留著它獨特韻味的亭子間，與那些整舊如舊的小

洋樓相安無事，這使每一個回到上海的香港人多了一份故鄉的親切，也使新生的上海女作家自然地延續起這一傳統，在上海、香港兩個地方鋪敍她們的想像，又如王安憶的《香港的情與愛》若能在香港的舞台上演，那也可能會是一段佳話吧？

《傾城之戀》被改成舞台劇是第幾次了？最早是一九四四年張愛玲親自操刀，在上海新光大戲院公演，連演了八十場。一九八七年香港話劇團首次搬演，至二〇〇二年又再度改編。香港的演藝圈中人張迷頗多，改編張氏小說為影視和舞台劇蔚然成風，許鞍華拍攝電影《傾城之戀》、《半生緣》，林奕華做多媒體話劇《半生緣》（二〇〇四年年初曾來京演出），毛俊輝做音樂劇場《新傾城之戀》，前衛與主流劇場都相中了張氏。內地的這股熱潮也不減，各地電視台輪番播放各種版本的張劇，而在北京和上海，新生的小資群擁躉張，使她的小說故事大半耳熟能詳。主人翁多在上海和香港兩地遊走，對於今天的觀眾而言這也是他們生活的一部分，這樣看來粵語版《傾城之戀》來滬演出倒顯得十分必然。

明星的派之於舞台

看到梁家輝從台後一走出來，上海觀眾馬上拍手。說來梁氏參演舞台劇不是初遭，二〇〇〇年與劉嘉玲、黃秋生主演商業劇《煙雨紅船》，也是由毛俊輝執導。對比國內明星演舞台劇的排練時間大大縮水，導演經常要遷就演員的檔期，毛導直言梁等的時間約定好足夠，不受外界干擾。「因為他們需要這麼長的時間來熟悉舞台，舞台是有技巧的，而且他們本來就是好演員，作為一個演員，對自己表演的造詣會是他一貫的追求。」不獨排練，演出還要佔據大量的時間，從今年八月到明年三月，梁要一直為《傾》劇效命，為此他要推掉多少的電影片約呢？不過這些對香港的明星沒構成太多障礙，他們都在努力地實踐著，受用的則是觀眾了。選中梁家輝是毛導的眼光，因為他的外形，這點倒是很合女觀眾的心理。確實，即便在時下的女生看來，范柳原依然是理想的「丈夫」人選，從商闊綽，眼界開闊，受西洋教育，有紳士風度，愛玩且風趣，屬於鑽石王老五類型，唯一的缺點是不專情。梁家輝曾因《情人》一片俘獲眾多少女的芳心，那算是法國女子對中國男人理想的投射，事隔多年仍然覺得從他身上來捕捉上世紀三〇年代花花公子的風度最合適。「然而並不是你在台上夠帥、多情、很投入、很真誠就可以了，」毛導強調，「范柳原不是那麼簡單，他有這些元素在裡面，但是還有角色的基調和動機。」為此，梁家輝著文到：「范柳原不是等閒可以得到的獎品；他的計算統統藏在心中；范愛上白，因為出

身和成長的問題，范柳原看的中國，其實多少帶點外國人看中國人的獵奇成份：旗袍、京劇以及女性的溫柔（低頭）。」有了這樣的準備，對梁家輝還有什麼不放心呢？由於梁的加入，飾演白流蘇一角的蘇玉華更被帶入佳境，得到「第一白流蘇」的讚譽，所謂對手戲就是給對方製造機會。說來有趣，香港的學者大都讚揚梁氏的表現，李歐梵教授說：「真是找對了人！我心目中的范柳原就是他這個樣子：瀟灑之中還帶了一點機靈和狡詐。」不過香港的觀眾卻意見不一，除了指出梁的口白有「吃螺絲」以外，對於轉變前的范柳原是應該深情些還是輕佻些各持己見。

世故喜劇和音樂劇

　　說《傾城之戀》的風味取自美國三〇年代好萊塢電影的「世故喜劇片」是李歐梵的看法，那也不奇怪，三〇年代的上海以摩登著稱，張愛玲耳濡目染不說，且由於自己鍾愛服裝，不僅在作品中反覆描寫衣飾，生活中更以奇裝異服炫人，對於交際場上人們的穿著、言談及下面隱藏的動機，女作家洞若觀火，卻又在她的筆下注入同情，這是最為吸引毛導之處。然而隔了這麼多年，范、柳二人的愛情角力是不是不再如原著那樣感傷——「在這不可理喻的世界裡，誰知道什麼是因，什麼是果？」——反而顯得有喜劇色彩呢？《傾》劇演出時不停地有笑聲，有的觀眾覺得很不該，比如梁打電話給白時，「我愛你」這麼嚴肅地表白怎麼可以笑呢？事實上今天我們仍與范處於同樣的心態倒不真實了，我們為什麼不可以笑呢？布萊希特說，我們被戲劇中的人物感動，這還不夠，要帶著陌生的眼光去看他，找到對事物根源的新解釋。戲劇在這裡不是鋪排張愛玲的思緒，它必須長出自身新鮮的觸角才會有其生命力。

　　這觸角是指《新傾城之戀2005》的形式，即歌者和舞蹈的安排，它的好看全依託於此。二〇〇二年，毛導為找到話劇與歌舞結合這樣的形式而興奮不已。歌者有點類似於西班牙明星班德拉斯在《庇隆夫人》裡的串場，有時是白流蘇的化身吐露心跡，有時是旁觀者對二人加以評述。沒有看過演出前很難想像歌者的效果，此回上海觀眾顯然是被劉雅麗所折服了，每當她唱完一曲退下時就發出由衷的掌聲。在這個戲裡，她是一個好歌手還不夠，還必須是一位好演員，她一舉手一抬足處處是戲，演唱與動作亦十分協調。比照國內很不成熟的音樂劇表演，香港對藝人訓練的功夫可見一斑。港味的歌舞我們能否接受呢？無礙，雖聽不太懂，音樂的氣氛足以統率情緒。

不過，此劇並非音樂劇，不過借用音樂劇的元素而已。在美國學習和工作多年的毛導雖擅長於音樂劇，卻沒有濫用。二○○二版裡歌唱與舞蹈的成份多於二○○五版，那時毛導剛剛確立了這種形式後來不及細調即住進病院。二○○五年他重拾舊作予以濃縮，將歌舞集中到范柳的感情戲上，歌者每一次出現都是劇情的需要，而不是她演唱的需要。對比西方精彩的音樂劇，國內出產一種「音樂話劇」，往往是抱著吉他對著麥克風唱個許久，其實那只是音樂與話劇相混合的拼貼手法，還不懂得話劇與歌舞表演的結合。儘管與方言的距離阻擋了直接聽懂，還是聽得出我們所不熟悉的粵語經香港演員道來有一種韻律感，與粵語歌曲渾成一體。但是，在新添的尾聲裡，音樂上有一個與前面風格很不跳的音符，范柳原抱住白流蘇說：「戰爭結束了我們就結婚。」觀眾還沉浸在二人的圓滿結局裡，黑場中突然響起〈走進新時代〉的歌聲，觀眾愣了一下才回過味來。用這首歌只是為了交代經過這麼長的時間，白流蘇老了回到了上海舊居白公館，然而老城區也都搬空了，房地產開發商催她搬家，白流蘇面臨著一次新的「傾城」。傾斜的門框下，白流蘇換上旗袍端坐門前，喃喃說道：「人走了，心跟著走，空了什麼都不想……」白坐的位置，正是劇中那個大大的畫框的中間，白家人嫌棄她離婚女的日子，與范柳原傾心相愛的日子都是在那個畫框中發生的，隨著舊房子一起走掉了。現實的我們不仍然也是對自己同樣的「做不了主」嗎？張愛玲那拉過來又拉過去的胡琴的咿咿呀呀感歎的或許就是這份無奈吧，對舊物的情懷支撐著我們活在當下，城傾而人不倒，舞台劇的象徵意味更勝於小說。

B 三觀《傾城之戀》

與香港話劇《傾城之戀》的結緣是在二○○二年的澳門華文戲劇節，初觀此劇，覺與內地戲很不一樣的是它的歌舞成份，去年十月有幸在上海看到了新的版本，男主角已換成了明星梁家輝；此次來到北京，這已是我所看到的第三個版本，從布景到演出都不一樣，就像看到小孩子的成長一樣，一台戲也有它成熟和精煉的過程，彼得·布魯克所謂戲劇就是R（重複）R（表演）A（參與）大概就是這個意思吧。

剛開場時，觀眾的反應似比上海慢了些，這是北京人第一次看全粵語話劇，要靠字幕來理解，與看外國戲沒什麼兩樣，香港話劇團的演員們一定感到了壓力，

但漸漸地，粵語口白的節奏和粵語歌曲的韻味就呈現出來，當粵語流行歌曲不再對大陸構成絕對的誘惑力之時，忽然發現它還有這樣優雅趣味的一面。話劇與歌舞表演的糅合並非能輕易所致，二〇〇二版裡歌唱與舞蹈的成份多過現在不少，一次次地濃縮，終於集中於將白流蘇的心理歷程淋漓展現，香港演員粵語道來的韻律感竟是與粵語歌曲渾成一體。這是不同於西方音樂劇的形式，導演雖然熟諳此道，但已不滿足於純粹地模仿；自然它與國內的音樂話劇也差異很大，不管是某位歌者喜抱著吉他坐在舞台正中一直自戀地唱下去，還是孟氏戲劇的主人翁無一例外地拿著麥克風唱一陣子，這都屬於音樂與話劇相混合的拼貼手法，而港人的《傾城之戀》則是以「話劇」為主導，歌舞來昇華，往往在文字所不能及處，歌舞便大加馳騁。范、白見面時相互吸引在小說裡是由其嫂子罵出的，現在舞台上大跳其舞，燈光轉暗，二人儀態萬方，眉目傳情，歌者在旁喝彩，白家眾人呆立到看傻，觀眾則為兩情相悅的主人翁感到十分地滿足，此段堪稱整齣戲的華彩樂章。歌者的載歌載舞充分展示了香港藝人控制舞台的能力，當流行音樂的訓練達到一種從容的境界之後，演員在一出場之際便以一個眼神、一個動作統率了觀眾的情緒，相比之下，內地音樂劇的演員往往是歌唱者徒然站立身體僵硬，舞者則擺出姿態不能開口，似乎是被寬容的觀眾慣壞了。

梁家輝當然是受追捧的對象，若干年前的電影《情人》似乎代表了法國女子對中國男人理想的投射，而這回范柳原一角的扮演使他幾乎要成為中國經濟轉型期待字閨中的女生們的夢中情人的代表。坦率地說雖然可以用舞台劇的要求來挑剔他的表演，但亦是有些多餘，在導演決定啟用梁家輝，而不是梁朝偉等其他明星時，范柳原的氣質似乎就已經長在了他身上，這在歷次演出結束時，女觀眾們紛紛跑到前台歡呼便得到了證明。但導演提醒他：觀眾給你的反應你會覺得很滿足，因為你不是經常在舞台上實踐，觀眾一定很喜歡你的，但滿足時未必給你最好的提示。而梁家輝自然也有他對范柳原的理解：「我作為一個在香港出生、長大，還在淺水灣酒店舊址住過一年的香港人，曾常常看到《傾城之戀》裡邊描寫的景致，諸如大海……月亮……藤花……還有影樹……，對於張愛玲那種充滿異國情調的筆法，我每次重讀仍然感到無比的新鮮，雖然范白看的那個月亮，已是六十多年前的月亮，月何嘗有變？變的都是人罷。」（梁家輝〈叩問張愛玲，忖度范柳原〉）

於是現在的舞台使范、白二人的愛情角力不再如原著那樣感傷——「在這不可理喻的世界裡，誰知道什麼是因，什麼是果？」——反而有些喜劇色彩。當我們

以另外一種眼光去審視張愛玲原著中對世情的練達，演出時就傳來了笑聲。布萊希特說，我們被戲劇中的人物感動，這還不夠，要帶著陌生的眼光去看他，找到對事物根源的新解釋。戲劇在這裡不只是鋪排張愛玲小說的思緒，它須長出自身新鮮的觸角才會有其生命力，這是由《傾》劇帶給我們的又一處興奮點吧。

C 戲劇品牌

　　從某種意義上來說，張愛玲名作《傾城之戀》的故事背景與今日中國社會襃揚的意識不無暗合，從而激起無數准白流蘇們對范柳原們的嚮往。內地青年在這場需要智慧來爭取的愛情後面嗅到了中產階級生活的高尚趣味，隨著置房買車等一系列在父母輩還純熟空想行為的落實，便覺這樣的生活也是指日可待的。香港話劇團在這種時候帶著他們精心製作的戲劇而來，把原來文字上的中產階級趣味活化於舞台，比之於同名的電影與電視劇，遠為生動而凝煉，首先賺取了上海觀眾的首肯，今年上海的第十六屆「白玉蘭戲劇表演藝術獎」又把好幾個獎項授予了《傾》劇的主角，無疑認可了香港舞台劇演員（以粵語演出）的實力。梁家輝被授予「白玉蘭」的「主角獎」，這是香港人第一次佔據主角獎的榜首位置，梁因第一次獲得了戲劇方面的獎項而興奮不已，比之推掉電影片約的經濟損失，這樣的回報大快朵頤。

　　對毛俊輝導演來說，選擇梁的加盟從一開始幾乎就決定了這台戲的勝算。梁家輝也許不能算一個頂好的舞台劇演員，但他是一個絕佳的范柳原。在傳媒資訊如此發達的今天，戲劇常常依據市場需要而啟用明星乃是一種雙贏的選擇，不過對流傳甚廣的人物而言，明星氣質的微妙差異亦須經過導演的慎重掂量。由此帶來的反響是那麼熱烈，梁與角色的對應得到女粉絲的擁躉，而他在劇中所穿著的一雙一九四〇年代款式的義大利皮鞋也因此被加拿大多倫多Bata Shoe 博物館永久收藏，頂級名牌BRUNO MAGLI固然昂貴，卻須因香港影帝穿過而生輝，這正是藝術與商業的最佳結合。

　　藝術的魅力還不只在此，它還可以與慈善事業結合。與此同時，這樣一台星光耀眼的舞台劇沒有僅僅沉醉於明星效應中沾沾自喜，而是藉此游刃有餘地拓展大陸、海外市場，塑造劇團的品牌形象。《傾》劇在美國和加拿大的巡迴演出，既是文化交流又是慈善籌款，無形中擔當了香港文化以至中國文化的代表。四月

二十六日是多倫多市宣佈的「香港文化遺產日」，當天的籌款晚宴藉《傾》劇的故事以視覺效果與音樂營造出一九四〇年代的氛圍，華人商界、文化界及政界的名流雲集，觀睹《傾》劇演員的歌舞、相聲表演，度過一段懷舊的浪漫里程。香港駐加拿大經貿辦事處致詞曰：「香港將在蛻變發展的新里程中永不言倦！」使晚宴達到了高潮。利用戲劇來籌款在大陸尚屬罕見，更不用說票房收入全部捐贈給醫院了，這得益於香港駐外的經貿辦事處以文化推動經濟的戰略眼光，也是香港人多年建立起來的文化與經濟共生共榮的意識體現。話劇團一行在多倫多探訪頤康中心的老人，為中心籌募耆老服務經費；而在紐約的演出所得則捐給下城醫院用作華人社區的保健計畫。頗令團員們激動的榮譽是應邀在五月二日早晨為紐約美國證券交易所鳴鐘開市，這在重視吉慶的香港人看來也是如願以償。

《傾》劇的巡演能否為他人帶來好彩頭呢？總之他們每一次投入的演出確乎奠定了香港話劇主流院團的地位，其公共活動也無疑提升了香港話劇團在海外的聲譽。就今天的觀眾喜歡輕鬆娛樂的戲，排斥嚴肅、正統的劇作而言，他們與我們大陸院團的壓力是同樣的，《傾》劇也是歷經四年方打造而成，但是如何使一齣優良的舞台製作不只是在舞台上放射出光彩，而開掘其作為文化商品的含金量，進而轉化出多重的附加值，《傾》劇是一個好例子：一齣《傾城之戀》不僅成就了自身，更樹立了香港話劇的良好口碑。

說到好戲，我們也是有的，個別保留劇目一度也曾遠赴海外，但是營銷理念的疏忽大概是很需要跟進的。說到我們主流院團的明星，更是星光閃爍，比港星毫不遜色。奇怪的是在一齣戲和明星之間，常常缺乏共興衰的觀念，被委以重任的明星們在首演之後趨向於放棄話劇的角色以謀求其他工作所帶來的豐厚回報，劇團既缺乏拴住演員的向心力，又不能提供一個使明星通過演話劇而增加其上升空間的機制，於是留下來堅持的就成為做出犧牲的道德模範，可想而知，缺乏榮譽感的創作所導致的演員群體激情的喪失，整台演出的平淡就在所難免，以這樣水準的戲劇來承擔文化交流及市場拓展的意圖便是奢談了。更令我們反思的或許是，儘管近年來中國大陸的明星們都積攢了不薄的個人財富，但他們似乎還缺乏公益活動的心思，無形中加劇了只想索取不願給予的社會風尚。

由此想起《傾》劇導演毛俊輝經常用到的一個詞——「分享」，這位香港話劇團的藝術總監雖是留洋多年，身上卻散發著一種如今難得一見的中國傳統儒士的氣息，在他的推動下，戲劇如何與社會來分享其妙處，實在也是一門藝術。

《傾城之戀2005》2005　上海　香港話劇團　原著：張愛玲　改編／喻榮軍　導演／毛俊輝
梁家輝 飾 范柳原，蘇玉華 飾 白流蘇

從《傾城之戀》到《鏡花水月》

最近在京熱演的香港話劇《傾城之戀》是一部頗有意思的作品，此前似乎還沒有哪部戲在面對不同地區的觀眾時，反映出如此不同的觀賞要求和趣味。這部依據張愛玲的小說改編的同名舞台劇創作於二〇〇二年，二〇〇五年時香港話劇團重新修改上演，並在十月搬到上海。今年（二〇〇六）春天《傾》劇開始了巡演之旅，經加拿大的多倫多、美國的紐約，輾轉到北京為最後一站。《傾》劇在短短八個月的時間裡接受了香港、上海、北京以及紐約、多倫多的「檢視」，所到之處載譽無數，也面臨了錯愕與驚奇，從中折射出京、滬、港等地域文化的巨大差異。

《傾》劇的好看似乎是無異議的，無論是梁家輝氣質絕佳的范柳原，還是自如轉換的歌舞，以及舞台所呈現出的上海和香港的流動的景觀，都顯示出香港話劇的主流院團締造舞台精緻樣式的實力，大陸觀眾有耳目一新之感，美、加華人則以為香港話劇這樣的水準為中國在海外掙了面子。事實上，《傾》劇充分體現了該團的藝術總監毛俊輝導演個人的才情與修養。毛導生於上海、長在香港、留學美國的多處經歷歷練出他的儒士風度和透視戲劇的文化眼光（該劇曾一度名為《新傾城之戀》），他對劇中有意無意地處理使一齣戲的內核愈益豐滿，其中隱含著的文化的衝突則為日後的爭議埋下伏筆。

看《傾》劇完全可以有好幾種眼光，這是與觀者的性別、階級、地域等息息相關的。香港人和海外的華人看到祖父輩一代在舊上海「花花世界」與香港的歌舞昇平的生活時倍感親切，上海人從這齣粵語戲裡竟聽出了上海味道。似乎只有北京人多一些隔膜感了，與京味迥異的語言以及北京人對上海人過於世故的反感是一個先在的屏障，劇情的稍微延宕會延緩觀眾的反應。不過無論是上海還是北京，一個白領身份的「張迷」從中獲得的愉悅也許要大得多，而且在戲後的滿足感一定會超出最初僅僅是對梁家輝的期待，對劇中白流蘇的傷感和風度以及應對愛情的策略耐人咀嚼並使她感同身受。但是一個「憤青」式的或是具有菁英意識的「張迷」會不那麼滿足，他們認

為張愛玲在傾中所隱含的對文明與人性的雙重批判在這個戲中變成了對人性的肯定，白流蘇原來出於生存的需要愛上范柳原，但在劇中卻以愛情的邏輯給予了解釋，這便消解了張愛玲的蒼涼與刻薄，與大陸所流行的張愛玲停留在表層次上頗為相似，把一個原本深刻的小說拉到了與大眾口味相接近的流行文化的程度。《傾》劇在小說之外所加的結尾在滬、京兩地都引起了異議。在范對白說了：「我們結婚吧！」暗場之後響起的是「總想對你表白，你的心情是那麼豪邁……」（〈走進新時代〉）的歌聲，緊接著台上的香港演員們就被上海觀眾的大笑聲和拍手聲嚇壞了，他們完全不明白台下的反應為什麼那麼激烈。北京演到此處時也是如此，演員們倒也習慣了。這首歌曲是意圖對時空做一個現在的轉換，在香港人和海外的華人聽來是既優美又不怪異，到了大陸卻變得相當地反諷，完全出乎他們的預料，也絕非毛導的有意為之。

對於小說改編來的戲劇，觀眾一般習慣於以是否忠實於原著來要求它。這裡對張迷得越深，就越可能挑剔導演的意圖而忽略了舞台上的進展，但是話劇作為一種二度創作任何時候都離不開它自己的生長點，並非張迷的主創者面對這部小說時已取了客觀的站位和視角，與張的立意已經相異，似無必要與小說的主旨相對應，否則便很可能阻隔自己入戲。從沒有愛情的《傾城之戀》（小說）到有愛情的《傾城之戀》（戲劇），並不是這個時代的愛情多了或者容易起來，而是歲月給范、白二人打上一層包漿。今天看來，二人作為西方文化和東方文化環境下的產物所形成的碰撞，比因為城池陷落而促成的結合還有意義。正是基於這一點，二人在劇中的對話皆可視作兩種文化的衝突，它之所以一再地引起笑聲，反射出中國的現代化進程尚未完結時人們的基本心態。其實，儘管我們以一種隔世的眼光看到了它的諷刺喜劇意味，但其中透出的人生譬如朝露的感喟也仍然撼動人心，若視《傾》為商業戲劇，其品味之高、用意之深也是超越了張著的。

張愛玲的小說是應該做成商業戲劇還是先鋒戲劇？其實皆有可能，觀者的態度不妨開放一些，直接去體會舞台上的摩擦吧，不要學了孟京輝的鐵桿粉絲在他的新戲《鏡花水月》散了之後不走，要他來解釋劇情，孟曰：「看懂了你就白來了。」這個答案只會吊起粉絲更大的胃口，不過這樣的問題卻不應該由孟來回答。你能說清楚一首詩是什麼意思嗎？說清楚就不是詩了，這齣以詩發展出來的戲所承擔的自然就不是所謂的戲劇情節，後現代戲劇當然是可以沒有情節而存在的。固然，此戲中用到裝置、實驗音樂等屬於當代藝術的範疇，也是美術批評家和樂評人要闡釋的對象，與觀眾無關。觀眾只要打開感官迎接那些刺激，就不難發現舞台上的莫名亦是有味道的，至於噪音音樂，並非那麼噪音。

　　總之，不管是對戲劇和文學有太多的知識還是沒有知識，我們似乎都易於被非現場的東西所支配，實際是做了知識的俘虜。在商業戲劇與實驗戲劇之間，觀看之道是殊途同歸。拋棄掉那些陳詞濫調，戲劇是現場的感性，因為這一點，我們才要一次次地走進劇場，驗證人生的那些不明所以。

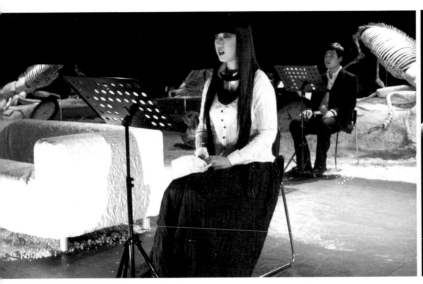

《鏡花水月》2006　中國國家話劇院　詩歌腳本／西川　導演／孟京輝

對荒誕的選擇

　　如果有一個人連續兩天步入了上演荒誕派戲劇的劇場，他的生活是不是接近荒誕呢？孟京輝的新作《鏡花水月》與法國名劇《犀牛》恰好在同一個檔期，選擇看這兩個戲的人多少屬於愛反思者？至少他十分清楚，自己不要尋找故事情節的滿足，事先他早已被告知這是兩台有別於傳統的話劇。兩齣戲的意圖不無相似──現代生活意義的飄忽。一個是依據中國當代詩人西川的詩歌的演繹，一個是中國人對法國作家尤奈斯庫劇作的搬演。如果囿於時間，他只能看一部，他會選擇本土的荒誕，還是舶來的荒誕呢？既然先鋒派戲劇肇始於西方，僅在中國的上世紀八、九○年代有所發展，自然是看西方名劇為好了。答案正好相反，在無數次唏噓原創戲劇的貧弱之後，這一回由它相對成熟的形態添了一份信心。相比之下，一個中國人憑著多年的留洋經歷是否可以順利地表達他（她）對西方戲劇經典的理解則成為一個很大的疑問。

　　其實，多年前孟京輝在《等待果陀》中就已經顯露出他操縱荒誕意味的能力，不過在他把先鋒戲劇變成了主流後，他卻面臨著資源的匱乏。達里奧‧福的小說、都市男女的戀情、明星的策略、兒童劇的狂歡雖然帶動了人們對戲劇的熱情，也不可避免地因為要首先照顧到外部效果而忽略內裡。《鏡花水月》似應出於編導內心的要求，清冷的燈光，床頭精密的儀錶、金屬質地的背板、地上的白晶石，匍匐著的「大龍蝦」骨骼，劇場陳設出一個理性的卻又是冷冰冰的現代社會，荒漠化象徵到位。沒有一個連貫的情節，也非悅耳的配樂詩朗誦，孟甚至拋棄了以往最容易博得效果的群體評點時事的反諷手段，而是讓演員們在讀出詩句之後做情緒的流露和動作的表達。詩句對他們發生了影響，但發生了什麼樣的影響還取決於他們自身的感悟，表達成什麼樣也在於每個人的傳達能力，沒有什麼東西是應該預先設定的，換一批演員出來的東西可能完全不一樣。聽起來有的人台詞說得不夠流暢，看起來有的人形體似嫌僵硬，但是這些個傳統戲劇的標準馬上會失效，因為他們的心

思全在詩的情境中，因而是成立的。這樣的戲有一個好處，似乎任何人都能夠走上舞台，傳達他對媒介之物——諸如西川或者其他詩人的理解，表演藝術以解放人的天性為宏旨應該是不挑剔對象的，表演劇場的這種路徑與數年前美國波普藝術家安迪‧沃霍爾的「人人都是藝術家」的名言也相暗合。理論上講我們甚至可以不需要專業的演員了，不然，假設你是花錢買票看戲者，你絕對不希望這一個多小時是在怪異的堆砌中度過的。孟一如既往地顯示出他吸收、容納、整合多項元素的優勢，憑著西川詩歌本身所具備的豐富技巧所構成的空間，他擺脫了曾經苦思情節而仍免不了漏洞的麻煩，把精力放到他所擅長的視覺氛圍的營造和聲音的流動上。不管是某某大小名家的雕塑、裝置、多媒體還是音樂，在戲中都沒有過於跳脫，《鏡花水月》以當代藝術作為這部戲的營養來源，而不是被它吃掉，或許可以稱之為「觀念戲劇」。大多數觀眾的反應是看不懂，一點都不奇怪，這樣的戲在國內太少。不過我們確信主創者並非無病呻吟、扭捏作態，坦然接受不懂並不失面子，走出來時，我們的情緒被改變得莫名了，這就夠了。

如果不是偶然有機會將《鏡花水月》與《犀牛》並置，一定無法體會到好劇本失之於演出的落差。從今以後，歡喜泡在劇場的朋友大可不必以為凡外國名劇的演出都值得去看——就當是讀劇本唄；相反，差強人意的演出很可能損失原劇的精義。一群人漸漸變成犀牛，只剩下一個信念堅定的人，這離奇的故事有理由使該劇往誇張的路子上走。所以當首先看到白紙背景下各色人等身著寬大繁複的白色紙質衣服來來往往時是不足為奇的，以墨點的拋灑和墨汁的流淌暗示犀牛的出現並越來越多（又可以視作為裝置手法的挪用），自然也是成立的，但除此之外戲竟陷入拖遝與沉悶了。雖然同為荒誕派名作，《犀牛》比《等待果陀》有著明確的動作線，足以引發觀眾的情緒起伏，但冗長的關於犀牛種的辯論耗盡了耳朵的耐力，粗糙飄忽的燈光給不出演員的狀態，至於開始可以忍受的服裝隨著演出的進行越來越因其過於膨脹而分散了觀者的精力（同時也干擾了演員的表演）。其實演員盡心盡力，但在一個缺乏章法的舞台上，看到他們那麼辛苦投入地跑來跑去卻掀不起人被異化而倍感恐懼的高潮，實在是有些同情。導演的失職是顯而易見的，法語轉為漢語後喜劇因素即丟掉尚屬無奈，但對翻譯劇未經仔細刪節就演出誠屬極大冒險，雖然早已有成功先例（如由朱旭主演的《屠夫》和查明哲執導的《死無葬身之地》）證明了演外國劇時找到本土化的舞台語彙至關重要，這裡卻疏忽了。《犀牛》中寫實主義的表演（穿上衣服後已不寫實）與所謂抽象的舞台是生硬地貼在一起地，至於

使用墨這種中國傳統文化最精煉的象徵物本身的意圖似乎並不是針對中國的觀眾，而是更適應於西方人的口味，這與中國前衛藝術在西方爭取門票的慣常策略異曲同工，可在這裡意義不大。墨汁瀝瀝拉拉流淌了一個多小時，墨味傳到座位席間，觀眾們紛紛竊竊私語似有不安，僅僅承擔了黑色的一種涵義的墨汁如此耗費地傾倒究竟有多少必要呢？

據說《犀牛》的導演在法國留學多年，還曾榮膺戲劇博士，但舞台畢竟不是做學問，現在的面貌是令人遺憾的。由此想起另一齣失水準的演出，兩年前有一位據稱也是學自法國的同仁排演了一部流傳於歐美的法國當代劇作《藝術》，看完後令人摸不著頭腦。恰好不久後上海話劇中心來北京帶來了這齣戲，三位極富個人魅力的演員在導演的調度下演繹了這個精彩的劇本，堪稱完美。同一個劇本竟會出現如此巨大的反差，當時是頗叫人匪夷所思的，莫非在西方求取了真經的人反而不能面對同胞好好講話了，還是他們食洋不化、創造力被削弱了呢？假以這次的事實，也許可以提醒我們，不必盲目迷信「海龜」的藝術家了，更不必被一兩種陌生的手法弄昏了頭，中國本土並不缺乏原創型的藝術家，儘管尚不完美，卻是值得我們推崇和維護的。

《犀牛》2006　中國國家話劇院　編劇／（法）尤奈斯庫　導演／甯春豔

戲劇的理性
——關於《切·格瓦拉》

　　二十世紀五〇年代提起革命，人們歡欣鼓舞；六〇年代幹起革命，人們豪情萬丈；七〇年代，人們開始反思革命；八〇年代，革命被理想取代；九〇年代，革命遭到遺忘，理想置於一旁。而二〇〇〇年之春，一齣小劇場戲劇在「五一」到來前夕高唱革命、理想和〈國際歌〉。在整個社會迅速滑向自由經濟、人們的物質慾望急劇增大的時代裡，也許唯有藝術最能激起普通民眾對於信仰的熱情；以戲劇祭拜英雄，彷彿英雄與我們同在一處現場，這是戲劇獨有的一種神秘力量。史詩劇是西方的戲劇傳統，中國從來沒有史詩，也沒有史詩劇，以西方戲劇的傳統講述異國英雄的故事，藉異國英雄觸及時代病症，使這齣戲贏得了非同一般的想像空間。

　　正是因此，觀眾有權希望他來劇場是看戲而不是接受「革命」的再教育。當然，看戲與受教育也並不矛盾，寓教於樂作為藝術的一種形式最可能雅俗共賞，但是就戲劇而言，缺乏感性形象的戲劇終究不免墮入空洞，而最終這教育層面的內容也就值得懷疑。

　　當代戲劇不缺少實驗精神，不僅如此，實驗戲劇的實力派導演已經成功地引導和把握了觀眾的趣味，並在有限的話劇市場裡建立了相對穩定的票房。其中，「話劇加唱」的手法功不可沒，這種並非音樂劇的形式來自導演孟京輝和音樂人張廣天關於戲劇理想的碰撞，自《愛情螞蟻》以來迅速被觀眾喜愛，具有非常良好的煽情效果，足以成為今日話劇的賣點之一。然而，發展到今天，歌唱這一最具舞台魅力的「動作」鮮有出自劇中角色的演員本人，這使演出形象的斷裂感日趨強烈。其實，觀眾並不需要聽到像歌唱家那樣美妙的歌喉，但只要是從「角色」那裡傳出的歌聲就會因為它的真實而產生幕後歌者無法代替的強烈的震撼。在這齣戲裡，由於劇作家的安排，沒有「人物」，只有符號的並置，演員們談古

論今、嬉笑怒罵，極盡諷刺針貶之能事，情急之處本有望憑引吭一曲帶領觀眾進入高潮，但這時卻是演員反歸「平靜」，張廣天等批掛上陣，觀眾的視像一下子沒了寄託，實為遺憾。

此劇的又一實驗性是沒有統一的導演，由多人的導演工作組擔任。也許這種做法是出於這齣戲所弘揚的集體主義精神的考慮。但事實上，戲劇取消統一的導演卻不喪失統一性，最大程度地依賴於與觀眾直接面對的演員，依賴於演員個體對自己在舞台上的位置、處境及與同伴的關係有清醒的意識，否則，導演的不統一就像在演員面前安了一個放大鏡——它助長了演員的表現慾，儘管被要求每個動作都要有相關的意義，但演員仍然易於陶醉在做「動作」中，喪失掉判斷力，尤其是在這齣名為革命的戲劇裡，以「革命」名義點燃的豪情更加易於一瀉千里。從而使這齣戲從一開始就潛伏著最終失控的危險。

九〇年代傾向保守的社會思潮使各種革命的邏輯得以反省，與此同時，概念的豐富、符號的混濁、意義的飄浮使我們更加需要小心翼翼地使用「革命」這個詞。這裡不便討論革命的諸多涵義，那將偏離戲劇的主旨。最覺突兀的是該劇宣傳海報上的一句話：「開槍吧，膽小鬼，你要打死的是一個男子漢！」這曾經是切・格瓦拉的一句名言，無疑它曾經產生過激動人心的歷史效果，而現在卻不免使人產生一種錯覺：難道我們——現在的中國人對革命的認識缺乏的是勇敢和無畏嗎？恰恰相反，我們缺乏的是理性，是解讀「革命」在今天涵義的深刻的理性。縱然關於革命的邏輯有很多種，但是戲劇的邏輯卻只有一個，就像魯迅曾說辱罵和恐嚇絕不是戰鬥一樣，情緒的宣洩絕不是戲劇，而理想主義的嚮往也不能建築在憑空的基礎上。格瓦拉無疑是個值得敬重的英雄，但在這齣戲裡他被抽離成一個政治符號，向著虛幻的東西開砲。更加矛盾的是搞笑地出台——遊戲衝動是人類的天性，觀眾永遠不會放棄對諧謔的愛好，為什麼充斥小品的搞笑手法會光臨講述英雄的舞台？被電視小品笑倒胃口的觀眾沒必要在一次禮祭英雄的劇場裡再次笑倒。既然是如此嚴肅的主題，為什麼不調動悲劇的淨化力量給我們的靈魂帶來對英雄的敬重呢？我們的藝術家僅僅是作為社會分配不公的代言人以憤激加調侃的方式要求財富的平均分配就夠了嗎？我們的社會學者請出馬克思、毛澤東、霍布斯、哈耶克……就只是強調數千年來中國農民起義的「等貴賤、均貧富」思想嗎？當代戲劇缺少直指人心的力量，為此我們對一齣謳歌理想的戲當然有更高的期待。沒有人會懷疑，編導與觀眾都是懷著對英雄景仰的心情和對時代病症的質疑走進劇場，正因此，戲劇家需要更

多戲劇的理性，不致把這個時代本已瀕於氾濫的不平衡心態以戲劇化的方式進一步升級。聯想八〇年代時，敏銳的藝術界曾開思想啟蒙之先河，如今卻很容易裏挾在情緒的漩渦之中，戲劇理性的喪失難以贏得它在當代文化中的領先地位。

《囊中之物》
——虛實之間

　　最開始的時候，我們聽到一種似吟似唱的陌生語言，有那麼兩三分鐘，觀眾須靜默地等待，又見到被白布包裹的什麼東西鼓脹著，似乎要撐破了出來。後來當然我知道，那唧唧呱呱的是印度語，而被包裹的正是劇中人日常所使用的傢俱。印度語和被包裹的傢俱，這是話劇《囊中之物》給我印象最深的兩點，作為一齣小劇場戲劇，這樣的開頭不俗，並且統領了全劇的氣氛。

　　《囊中之物》固然講了兩對男女的故事，一對要結束同居生活，另一對要面臨即將孕育的新生命。雖然該劇的藝術指導林兆華也承認這是一部很寫實的戲劇，因為它觸及的是當代青年的生活，有很具體的情節連綴，劇中的兩位男主人翁是兄弟，因此他們的女友和妻子也就有相應的交流，但我還是傾向於把它看作是一部抽象的作品。追逐理想抑或擁抱現實，這是時下年輕人的兩種基本的生活狀態，劇中的兄弟各執一方也就給他們身邊的女性帶來種種幸與不幸。

　　有趣的是，在一邊的和睦和另一方的爭吵中，觀眾很容易不由自主地對號入座：我不是曾經像哥哥那樣對自己的能力深信不疑也付諸努力嗎？而我的生活就像弟弟那樣現實，做個高級打工仔賺大量的錢來養家糊口；作為女人，我可以容忍男友的貧窮卻不能原諒他的出軌，而心安理得地被老公養著未嘗不是一種愜意的生活（不知是有意還是無意，在這齣女性編劇的作品中，劇中女人的生活連同思想完全圍繞著男人旋轉）。這種種的心理動向和言語對白無不表明活在今天的年輕人心中懵懂的焦慮與不安，即便是劇中相對幸運的哥哥一方也未能得以全面地釋然，並不是要保留還是放棄一個孩子的問題，腹中的嬰兒不過是一種象徵罷了，只要是流動的生活本身就註定要給安於現狀的人們不斷帶來新的疑惑。相對而言，哥哥想當作家而未果的不幸在今天的社會不被提倡，這也許是扮演哥哥的演員難於找到真實的人物感覺的原因之一。但是生活中永遠會有哥哥這樣的人

在，並且目的的暫時延宕並非一定就是不幸，所以無數懷揣夢想在路上走著的人勢必在哥哥的躑躅中得到共鳴。

如果我們在一齣戲劇中找到了自己的些許影子，並不能因此忽視了它的抽象層面的意義。編劇坦言自己也不知道為何要冠名以「囊中之物」，這種創作動機恰恰是真實的。《囊中之物》就像它的劇名一樣，並非要告訴觀眾一個什麼道理，哪怕是世俗生活的實用道理。作者和都市的人群一樣迷惑，主人翁和我們一樣迷惑，不知道那生活的層層布幔背後裹著的東西究竟是什麼，因此作者只想呈現，演員只能呈現，儘管這種呈現有諸多不盡人意之處，但它的總體是真切的，尤其是在這樣一個急劇轉型的浮躁社會，又是在當代都市青年題材極其匱乏的劇場裡，戲劇所提供的角度顯然比當下同類的影視要獨到和深入。正是在這一點上，我以為《囊中之物》一個可以加強的方向是劇中的抽象意味，如果把該劇的情節意識削弱，心理真實加強，那樣主人翁離我們的生活反而更近了。

《理查三世》
——陰謀在遊戲的溫床上滋長

在我們這個已喪失了戲劇群眾基礎的大國，在這個商業文化和波普文化蒸蒸日上的年代，還有多少人想看莎士比亞的戲劇呢？

試著聽聽這段台詞吧：

「現在我們嚴冬般的宿怨已給這顆約克的紅日照耀成為融融的夏日勝景；那籠罩著我們王室的片片愁雲全都埋進了海洋深處。現在我們的額前已經戴上勝利的花圈；我們已把戰場上折損的矛槍高掛起來留做紀念；當初的尖厲的角鳴已變為歡慶之音；殺氣騰騰的進軍步伐一轉而為輕歌妙舞。那面目猙獰的戰神也不再橫眉怒目；如今他不想再跨上征馬去威嚇敵人們戰慄的心魄，卻只顧在貴婦們的內室裡伴隨著春情逸蕩的琵琶聲輕盈地舞蹈。可是我呢，天生我一副畸形陋相，不適於調情弄愛，也無從對著含情的明鏡去討取寵幸。……說實話，我在這軟綿綿的歌舞昇平的年代，卻找不到半點賞心樂事以消磨歲月，無非背著陽光窺看自己的陰影，……埋怨我這廢體殘形。因此，我只好打定主意以歹徒自許，專視仇視眼前的閒情逸致了。」

這不是一種誘惑嗎？一個野心家以溫情脈脈的語調向你敘說他將蓄意作惡的動機和理由，並且那麼冠冕堂皇，你明明知道接踵而至的是陰謀疊加釀成的重重慘劇，卻只能隔岸觀火，惺惺相惜。英國歷史上最暴虐的國王——理查三世（葛羅斯特公爵）出場了，他一開口就大泄其狼子野心，然而他是那麼坦白，於是不知不覺你就上了圈套。

不，是所有的人都上了葛羅斯特的圈套。為了當王，他首先殺掉父親約克公爵的仇敵亨利六世王和他的兒子愛德華，並立馬要娶愛德華的寡妻安夫人，奇怪的

是，公爹和丈夫被仇人殺害的安夫人在送殮棺木的途中竟然被理查的甜言蠱惑，答應了他的求婚。葛羅斯特在他的大哥愛德華當上國王（即愛德華四世）後，馬上編造「喬治」要篡位的謠言，將自己的三哥克萊倫斯公爵（喬治）投入倫敦塔並差遣兇手將其殺害。愛德華王在對弟弟之死的懊悔之中病故，葛羅斯特趕緊將愛德華王的兩個小王子，也是他的兩個侄兒軟禁到倫敦塔中。為了蒙蔽民眾，他竟然不顧還在世的母親，編織現任國王不是他父親的兒子的謠言。他又導演了一場鬧劇，假裝在虔誠的誦經當中被市民擁戴而不得不答應繼位的樣子。權力到手後，他極盡兇殘，連伊利莎白王后的前夫之子和她的弟弟也不放過，並且斬草除根，立即摧毀了兩個小王子的年輕的生命，又把死去三哥的幼子關禁起來，把他的女兒嫁給窮人。更糟糕的是，一向對他忠誠不二的大臣也不得好死：海司丁斯只說要代他發言就被處死；勃金漢大著膽子提醒他曾許諾的賞賜他充耳不聞，識時務的勃金漢雖然逃掉還是在戰場上做了理查的刀下鬼。王位未安坐幾日，不得人心的理查三世就面臨「叛軍」里士滿的進攻，他在上戰場前夕還不忘了繼續作惡：拋棄安夫人，理由很簡單，宣佈她病危。理查通過伊利莎白王后向他的侄女小伊利莎白求婚，而伊利莎白王后居然答應了。此後理查三世終於陷入他自設的悲劇結局中，將士倒戈，被他迫害致死的亡靈紛紛出現，詛咒他的滅亡，最後他嚷嚷著「一匹馬！一匹馬！我的王位換一匹馬！」而灰飛煙滅。

雖然今天世界各大劇院裡演出莎士比亞的戲早已是家常便飯，但是中國觀眾得見莎劇的機會仍然稀有，國家大劇院不僅鮮有排演，且一排就是《哈姆雷特》，《理查三世》這樣的傑作鎖在深宮猶未被中國人所識。

那麼這個生得奇形怪狀而又集多種惡習於一身的理查有什麼看頭？一個形同侏儒、瘸瘸拐拐又居心險惡的人上了舞台不是很醜陋嚇人嗎？

不，觀眾看到的不是繁瑣的古代裝束，不是戴著假髮的英國王室重臣和拖著長裙哭天抹淚的王后，也沒有鋪陳的宮殿景象以及恐怖的屠殺場面……這些都不會在林兆華的舞台上出現——只有一個很「乾淨」的縱深很長的大舞台，舞台最深處的那一面甚至露出了本色的防火磚牆，幾道光束打下來，將其切割成深淺相間的塊面，使平時熟見的舞台後部突然陌生化起來。一行黑衣人就在這麼大的空間裡踏著爵士樂的節奏大步登台了，他們的頭髮、衣服和妝容都是標準的現代作風，那個叫葛羅斯特公爵的壞蛋看起來可不那麼壞，他微微發福的樣子，領著一幫比他小的年輕人玩起了遊戲。好傢伙，陰謀就這樣在遊戲的溫床上滋長。葛羅斯特宣佈陰謀時是「老鷹捉小雞」；他散佈謠言時眾人捉迷藏，就像我們小時侯那樣，躲在紮成

團隆下的白色透明塑膠布後偷聽偷窺，塑膠布在可視與不可視之間形成了謊言滋長的沃土；當葛羅斯特坐上升降機時那表明他走進了教堂；到排排隊開火車的時候，葛羅斯特公爵已經變成理查三世了。遊戲的當兒，時不時會伴生一些讓觀眾覺得新奇的裝置：空中吊下一個金屬網的籠子，可折疊的籠子看著輕飄飄的，還閃著銀彩爛爛的綺麗光芒，不像是沾滿罪惡的倫敦塔，但喬治就像動物一樣被殺害在籠中，愛德華王的兩個聰穎的小王子也在此遇害了；在一重又一重的紗簾間，王公大臣們疾走著，他們已深陷於理查一手安排的圈圈之中，燈光轉暗，他們迷惘的身影被投射到大幕上；我們看到海司丁斯在一塊大白板底下跳起舞，他努力地想附和托板人的步伐，還是出局了；四個女人圍繞著一根平衡槓傾訴痛苦，你竟難以區分各是哪位王后和夫人，總歸都是女人的痛楚；而最後落下一根繩索，理查被大快人心地吊在了空中。每一個陰謀的策畫、實施以及得逞都是以此種諧謔的形式度過。那麼陰謀受害人的愁怨呢？沒有，這個舞台不給愁怨以空間，至少你在演員的臉上見不到，導演設置的攝像機的現場投影證明了這點，想想看，說著仇恨的話語，臉上沒有仇恨的表情，這有多難，你見過這樣的表演嗎？如果你以為是為了追求所謂「間離」的表演來玩一回花架子那就錯了。試想，弟弟陷害哥哥，兒子詆毀母親，丈夫屍骨未寒就戴上仇人的戒指，兒子剛被殺掉就答應把女兒嫁給他，能聽憑這樣的惡魔橫行，人心的麻木不是早已把一切羞惡之心、惻隱之心擠到旮旯去了嗎？但是對人類不幸的悲歡和其麻木的譴責卻是不可或缺的，它們終於藉大銀幕投影這一種有效的方式予以了傳達：喬治被殺後，菜場裡血淋林的被宰殺的魚頭張著嘴還在呼吸，定陵的城牆、大門隨著女中音由低到高漸進的哀惋曲調緩緩展開在眼前——我們分明看到的是哭泣的英格蘭的圖景！先是一隻一隻的螞蟻，然後越聚越多，牠們在驚惶地四處逃散；又是冬天的荷塘，頹敗的荷葉、荷梗，你平時可曾感到過有今天這般的肅殺？不明來由的現代人群的臉，以底片效果那樣的臉注視著我們，像是審視著我們的靈魂……與此相關的圖景還有心存疑慮和恐懼的人們全都躲在舞台中部的紗幕後，影子被大小不一地放大到幕上，這徐徐推進的聲、光、影、色將人們內心的隱憂昭示出來，那是心靈枯竭而求助的人類共相呀！

　　如今人類已跨入數位化時代，雖說世紀之交的網路有些風雨飄搖，但誰都不懷疑這是一個英雄笑傲、才儁迭出的好年景，在人們朝著既定目標努力的過程中，誰能保證異化的陰影沒有偷偷地襲上心頭呢？看看莎士比亞的戲吧，因為雖然莎劇的內容不能包辦現實的一切，但是莎翁對於人性無可比擬的睿智和洞察力顯然

具有永恆的價值。最近的新聞說，在莎翁住過的房屋裡發現了抽過的大麻，莎翁被懷疑為癮君子，如果這一猜測得到證實，將會成為世界文學史上最大的醜聞。那又如何呢？即使有一天，若有新的證據出來說莎翁是同性戀或者其他的不雅尊號，又怎麼能掩蓋他澤被後世的才華呢？林兆華導演的英明抉擇是保留了莎士比亞劇作無與倫比的文學性，對台詞只做刪節沒有修改，更沒有做隨意地添加，在見過太多的經典重讀的現代版本（包括林導自己的戲）的錯位之後，我們對一齣依照莎翁原詞排演的新戲倍覺親切，並且欣慰地看到一直在做不懈探索的林兆華導演終於在這齣戲中找到了與內容貼切而不晦澀、能為現代人接受的形式，他引導演員創造了一種兼具時尚意味和冷幽默風格的悲劇的恢宏的形式，雖然演員尚未能完全表現其意圖，但是這種新形式的誕生，使林兆華贏得了更多年輕戲劇人的尊敬，或許憑藉這種形式，這齣為今年柏林等國際戲劇節定做的莎翁悲劇將在國際的戲劇舞台上也並不遜色？

《沙漠中的西蒙》
——拒絕感官刺激

　　一個修士跑到沙漠裡站到一根很高的柱子上，去驗證自己的信仰，無疑他受到了種種誘惑，而誘惑往往以美女的方式出現的，最後他是否經受住考驗？一個結局竟有兩種完全相反的解釋……因為宗教信仰的緣故，中國觀眾大抵難以認同這個西班牙電影中的修士西蒙，而黃兢晶恰恰對這種有偏執傾向的人感興趣，也正是因為他的「偏執」，使其處女作——話劇《沙漠中的西蒙》獲得了一種非常獨特的個人經驗的表達。

　　這個戲在一個套著的結構中展開：女導演在排根據《沙漠中的西蒙》改編的話劇，劇中的西蒙要抵禦來自撒旦——女人的誘惑，而劇組中年輕的導演助理恰恰愛上了扮演撒旦的女演員，台上撒旦誘惑西蒙，台下扮演西蒙的男演員卻對女演員圖謀不軌。導演助理和女演員的「愛情」故事就在女導演和「西蒙」的覷覦中進行得極不順利，最終導演助理絕望地失去了這段愛情，從高樓墜下。

　　看完黃兢晶的《沙漠中的西蒙》後，我突然想到，如果我們不必非用什麼術語的話，話劇其實可以簡單地成分兩類，一種是與現實生活直接相關的，像曹禺的戲，中國數十年來的話劇和最近大多數的先鋒戲劇，另一種就是與現實生活不直接相關，此劇正是屬於後者，雖然劇中的人物和故事就發生在當代、你我的周圍。

　　之所以有這種強烈的感受，影像的不一般使用是其重要的原因之一。近年來在戲劇舞台上施以大銀幕投影幾乎成為話劇的一種時尚，但這些影像多是作為敘事的背景，或者渲染人物的情緒出現，黃第一次使大銀幕投影參與敘事，獲得了與舞台活動中的主體同等重要的地位。大銀幕就懸掛在演員活動區後部的正上方，當所有的場燈都滅掉，只有一束光柱照在演員身上時，銀幕上的影像是那麼清晰而明確地呈現出來，牽引著觀眾的視線。影像的內容事先用電視攝像機拍攝並加以剪輯，現場播放錄影帶，像倒帶、快進、反覆這樣的效果也自然地成為一種預謀。觀眾對

於這樣的演繹方式不難以接受，銀幕上種種表情豐富的目光對它正對著的舞台上的演員的壓迫是一目了然的，那種冰冷的注視，就像每個人都可能遭遇的從你背後射過來的充滿敵意的目光。但是有評論苛責：既然是這種表達方式，為何以話劇的面貌出現呢？在投影與演員交替互動的過程中，不大的舞台區域，單一的燈光，舞台調度幾乎降到零。因此有人說看此戲更像看一部實驗電影，這不是我們想像中的實驗戲劇，何不把它拍成一部電影？對此導演做了堅決的回答，如果是電影，那一定會是和現在的話劇截然不同的視覺經驗，而現在話劇的效果正是導演所想要的。

對於初次執導話劇又同時兼任編劇、導演的黃來說，他對自己的才能抱有絕對的自信，與話劇相關的諸多功利因素都不在他考慮之列，劇中沒有任何能和現實生活相連的插科、打諢及誇張、反諷，凡是明顯具有劇場效果的噱頭他都斷然地予以拋棄，這種不討好觀眾的做法有一個直接的後果，就是票房的慘澹。也許是近年來，觀眾已被「先鋒」戲劇培養了看戲要輕鬆搞笑的習慣口味，對於信仰這樣的沉重話題不願意涉及，又是坐在黑黢黢的劇場，聽憑單一的黑白畫面和僅有的四個演員的更迭，劇中除了那位年輕漂亮的女演員及她的紅色連衣裙之外，沒有更多悅目的東西，這多少有些讓觀眾自省的意味。至少在今天，看戲作為娛樂是天經地義，導演居然敢無視時下的欣賞趣味，迫使觀眾進入那個自己也許深陷其中的人心的沙漠，誰願意跑到劇場的冷板凳上想這個其實很難想清的問題呢？

在一次交談中，黃兢晶說到藝術就是新的感官刺激，這話聽著那麼耳熟，幾乎以為就是十九世紀唯美派的告白。當今舞台講求重疊、精緻的布景，或漂亮或酷呆的人物造型，但從黃僅有的這一部作品來看，舞台空空，並無視覺衝擊力，何來感官刺激？這裡的感官已不只是視覺所能包含，它已從眼睛的單純新鮮感受轉移到心靈的審度：從情節到表現手段，內在的精神漂流取代了外在的驚世駭俗之舉，同樣的一個眼神會有不同的涵義；同一個問題會有不同的回答，愛或不愛，留下或者走掉，不，生活總是那麼模棱兩可，同時有兩種以上的選擇使你陷入迷茫，即便是同樣的答案，用不同的方言來述說也會產生難以言傳的效果。這種突然切近的心理真實，也許就是黃所致力的感官刺激吧，那麼黃兢晶顯然是超前了，目前有此欣賞欲求的人恐怕還在想看話劇的人中之少少數。這種被觀眾所拒絕的感官刺激使我對於時下的戲劇寄予了一種期待，此劇無疑還有不少值得推敲的地方，但最重要的是它提醒了我們：現實生活中都那麼明確的東西，我們還要表現它幹什麼？而現實中含糊不清的東西，我們怎能視而不見呢？

藝術是不相通的
——關於《底片》

　　我又看到了繩子，它們結成網，一如我們在某些酒吧的牆壁上瞧見的那樣，從北京人藝小劇場那高高的空間裡垂下，有一部分甚至蔓延到觀眾席的上方，並附帶出鋼絲網之類的東西——重金屬，這齣戲百分之八十和搖滾相關。在戲開演前等待的時間裡，這龐大的繩網以一種征服者的姿態佔據了整個舞台，我不由得擔心演員是否能在其間穿梭自如，因為所有的人都已提前得知，這是一齣音樂戲劇，而音樂劇應該是又說又唱、又舞又跳的。

　　舞台左側放著一架鋼琴，一個長髮飄飄的女孩上來彈奏、演唱、說台詞。她飄逸的髮絲燙就的微波使人想起波提切利那自水中誕生的維納斯形象。這一形象使表演者佔據了很大的優勢，那就是觀眾在注視她的同時，很容易忽視她在說些什麼，或者是雖聞其語，卻不知語為何物。開場後不久，她就向觀眾顯示了她多方面的才能——自彈自唱、自編自演。隨著劇情的展開，該劇作為戲劇文學的漏洞漸漸暴露，而編演者的才藝展示卻逐漸升級。正因為是音樂劇，它妙就妙在可以用音樂來遮蓋不盡人意之處。觀眾對於看不懂的荒誕戲劇可以即席退場，但對歌舞彈唱卻有足夠的耐性，何況台上是一群那麼敢愛敢恨的年輕人。

　　《底片》這個故事明顯缺乏邏輯性，它完全是出於編者頭腦中的一種幻想的產物，但劇中那個自由音樂人喜多的狀態又是最真實的，因為她很可能就是作者自己的寫照。這裡並不包含對這種生存狀態的褒貶之意，現代社會中選擇什麼樣的生活方式，每個人都有他自己的權利。但我們是在這裡質疑戲劇文學，為什麼主人翁周圍的人物馬小六、朋克讓人感到虛假呢？這似乎又回到了藝術與生活關係的老問題，似乎這個問題早過時了，但我知道北京有太多的馬小六們和朋克們，他們看到這樣的戲劇會做何感慨呢？馬小六出場時以行為藝術家自居，但他的表現活像美國笑星金凱利。北京集結了大量的前衛藝術家，其中「行為」者甚眾

（有些人很可能就是作者的朋友），但哪一位都不會是這種美式做派。至於洗腦這樣濃厚的帶有高科技色彩並過強功利性的行為更不為前衛藝術家所取。劇初馬小六的瘋狂與劇終他的後悔亦很不協調；同樣的問題還發生在朋克（一譯龐克）青年上。自稱朋克的青年追求愛情的方式其實是古典式的，他不敢表達愛意，還總是一副很委屈的樣子，而很「朋克」的現代女青年小雨最後給他的評價居然是：「你是一個真正的朋克！」朋克青年可以是任何真正的其他人，諸如「真正的男人」之類，卻絕不是真正的朋克，否則，搖滾樂和它相關的歷史恐怕都需要改寫。雖然是一些混亂的名詞與作者對藝術家影影綽綽的印象交織在一起，我仍然以為該劇想體現的是作者的本真狀態，這點後來作者也坦言承認。問題就在這裡：她周圍的確有這麼些人，她與他們還非常熟稔，但他們究竟在做什麼，她並不清楚。我們自己所熟悉不過的生活，我們就一定能表現它們的真實面貌嗎？熱奈曾是小偷和男妓，他寫了《陽台》，是那樣真實，依此類推，音樂人寫音樂人，寫他朋友圈子裡的搖滾人和行為藝術家，應該是真實的吧？越是在北京這樣一個有著特殊文化氛圍和先天包容量的城市裡，越是活躍著眾多的藝術家，我們就須更加小心：藝術是不相通的。

　　因此，原本想講故事的她，由於缺乏講故事的才能，到頭來只能用這些人物為她的歌曲找到一些支點，他（她）們的表現程度再激烈，烘托的也只是歌曲和她在劇中作為中心人物的魅力。其實重新聽這些歌，它們根本不需要故事的支點就可以聽下去，作為音樂本身是成立的。

　　就一齣戲劇來說，《底片》有著先天的弱點，尤其是戲劇文學，但對於作者本人來說，她仍然獲得了成功。觀眾不會去苛責一個音樂人貢獻出多麼動人的故事，卻對她彈鋼琴、唱歌、拉二胡的諸多才藝印象深刻，作者最大程度地展示了自我，演出的完成使作者獲得了與那些在京漂流的藝術家的同等的意義，它再次證明了一個真理：完美主義者、理想主義者不怕你有夢，只要在京城，有夢就可以放飛，你能整多大的規模就看你的本事了。戲劇尤其如此，它需要觀眾，不可能全然自說自話。像這樣一台戲的重心在於張揚自我的，《底片》當然不是第一次，張廣天的《魯迅先生》已經做了很好的示範。可以肯定的是，從孟京輝的《戀愛的犀牛》至今，音樂元素融入話劇是一種備受觀眾歡迎的戲劇樣式，不過這種戲劇形式的完善還須多方菁英人士的協力，目前，音樂人對於全能的音樂戲劇創作隱藏的問題還缺乏足夠的心理準備。

劇中唯一打動我的是最後，突然有一個真正的小女孩踩著直排輪上了舞台，向觀眾報告她叫聖女果，是死去小雨的女兒。這種出於本能的母性瞬間就使此前那些喧囂不已的激情黯然失色，任何青春的浮躁都不能與舞台上出現的這個小女孩相比，盲目的愛情終於在這裡得到了完美的歸宿。但願這個美好的結尾給作者帶來更多的創造力吧。

現代病的預防針
──《老婦還鄉》

　　在某種程度上，選擇「老婦還鄉」這個命題意味著對今天這個事實上的金錢強權社會的公然挑釁，也是對默認金錢強權的觀眾的直接質疑。《老婦還鄉》主創人員所冒的最大風險就是，在人們朝著物質的明天不遺餘力地奮鬥之時，卻讓他們先別忙著辦貸款之類的事情，而是停下來看一齣被誘惑的人群處於精神困境中的戲劇。觀眾很有可能會不以為然──既然整個社會的重心是以經濟為槓桿，那為何要放下眼前的實際利益來做一種無謂的前瞻呢？所以如果說《老婦還鄉》的上演是不合適宜，觀眾有理由對它冷淡，是可以成立的。但問題恰恰就在這裡，國家劇院選擇什麼樣的劇目，與這個團體承擔著什麼樣的使命緊緊相聯繫。一位朋友說，國家劇院開張的這三個戲顯得有些舊了，這話很可以代表生於七〇年代之後的部分觀眾的看法。所謂舊了，就是過時了。如果說，像《這裡的黎明靜悄悄》中對逝去青春的美的謳歌，和《沙林姆的女巫》中對人性尊嚴的捍衛，以及眼下的《老婦還鄉》所觸及的金錢與道德的兩難選擇，都不足以警醒當代人心中那沉睡的道義感，中國的戲劇觀眾太需要精神補鈣了。而新近成立的中國國家話劇院似乎是最適宜做這件事情的。

　　回過頭來，正因為商業社會的人們更容易為表象所迷惑，藝術家深入本質內裡的功夫才顯得格外重要。在人們對精神價值漠視的時候，唯一的辦法就是靠一部作品的藝術魅力去打動他們，使他們從藝術的角度去獲得一種思想的體驗。在這一點上，無論怎麼要求我們的藝術家都是不過分的。

　　客觀地說，將三個戲做一個比較，《老婦還鄉》有一些特殊，《這裡的黎明靜悄悄》和《沙林姆的女巫》儘管有很大的不同，但都可以說是單純的悲劇，而《老婦還鄉》卻如作者狄倫馬特所說的是一齣悲喜劇。確切的講，就是在喜劇的故事中，人物卻是悲劇性的。狄倫馬特所設置的這樣一種情境，對該劇的二度創作者

無疑是一個考驗。演員韓童生已經意識到這一點，他說，如果觀眾只哭不笑，或只笑不哭，那就證明我們是失敗的。結果，劇場容易出現的一種局面是既非哭亦非笑，而是有些麻木，那麼除了以上所說的，觀眾所普遍帶有的社會心態的原因之外，作為演出方該如何調節觀與演之間的這種距離呢？

狄倫馬特說過，悲劇克服距離，喜劇創造距離，通過這兩種邏輯的此消彼長能夠產生一種亦真亦假的藝術情趣，這樣結構出來的故事不是荒誕，而是怪誕，葉廷芳先生譯為「佯謬」。這裡似乎要強調一下荒誕與怪誕的區別（大部分的媒體朋友在報導這部戲時都使用了荒誕這個詞）。稍稍比較一下迪氏和貝克特、尤內斯庫、阿達莫夫、熱內、品特等人的作品就會發現，荒誕派是基於人對這個世界的徹底絕望。既然人和人之間不能溝通，所以戲劇的情節、語言也經常是非邏輯非連貫的，所以荒誕派戲劇慣於使用象徵和暗喻的手法。但迪氏的劇作卻是主題鮮明、故事完整、結構嚴謹、衝突緊張、語言生動，具有典範的傳統戲劇的諸多重要元素。那麼兩者容易混淆又是為何呢？就在於荒誕派戲劇也常常採用喜劇的手法，不過它是用喜劇的形式來表達悲劇的主題。可以說，同是悲喜交加，荒誕派重在悲，而迪氏所開創的怪誕派卻重在喜。雖然這兩個流派產生於同一個時代，它們的哲學基礎並不相同。荒誕派認為，個人與生存環境是脫節的，人是孤獨的；而迪氏則是一個不可知論者，他認為藝術根本不能反映世界，像戲劇只不過是呈示一個世界的圖像罷了，至於這個圖像呈現到什麼程度，全憑藝術家個人的想像。不妨這樣來理解，只有藝術家超凡的想像力才能將平凡現實中的人們暫時地帶離庸碌的日常生活，藉機審視自身，之後獲得一種超越平凡的幻覺，而狄倫馬特個人正是具備了這種非凡的能力。

在我們對荒誕與怪誕的美學特徵做了比較之後發現，如果說觀眾沒有對這個故事報以足夠的熱情，那麼我們可以考慮這部戲在風格把握上是否有欠妥之處。全劇在狂放和怪異上能否做得「狠」一些呢？這裡的「狠」的資訊首先來自於觀眾第一時間感受到的視覺刺激。劇初，居倫市民自己都說這是一個貧窮的、破敗的、奄奄一息的小城；但是在老婦到來之前，居倫城從人物到城市景象未能給人以破敗之感。原劇腳本所提示的是從開始的衣衫襤褸到後來的華服加身，而此劇給人的感覺是劇中人穿得比原來要好一些了。這種過小的反差不足以凸顯十億這個數字給小城市民的精神帶來的衝擊力，因為劇中所有人的動機改變都是基於這個出發點的。倒是有兩個小人物柯比和羅比的處理不錯：演員姬晨牧特意自己準備了一個牙套，戴

上之後極盡誇張；王大鵬的衣服上則綴著時下流行的荷葉花邊。兩人配合也很默契，共同塑造了一對蠅營狗苟的小人物，這種形象正是被老婦摧殘之後心靈畸形的外化。如果劇中其他人物的造型能再怪異一些，柯比和羅比就不會顯得有些孤立了。另一個問題恐怕跟景有關，這個戲採取的是景片的方式，色調濃重，稍不注意人物易淹沒在景中。有兩段戲的場景設置值得探討：一段是居倫城拒絕克萊安的捐獻提議後，在老婦的等待中小城人的心理開始發生改變——小城人在前景，克萊安居於景片後上方的正中，她在一個觀景陽台上俯瞰居倫眾生，主要表現現在的不可一世，偶爾夾雜回憶往昔的惆悵；她的感慨時時插入前景人的生活，但是由於又高又遠，觀眾很難看清老婦的「尊容」以及表情上的細微表達。另一段是當伊爾得知自己死期臨近，他和克萊安又在康拉德的樹林裡相會，克萊安回憶起自己當年被拋棄時略帶感傷——這時舞台前方的大景片從兩人面前緩緩滑過，正好遮擋住他們，使觀眾錯失了一次體察克萊安內心隱痛的機會；筆者以為把這兩處人與景的位置調換一下，是否可以更充分地展現克萊安溫情的一面，感到了她的溫情，才能深刻地體會到她復仇的心靈激變。

在談到主要人物的塑造時，有朋友提出伊爾和克萊安的心理鬥爭挖掘不夠。其實幾位主演在人物的總體把握上是到位的，為何不能碰撞出喜劇的火花，與戲劇的節奏有很大關係，而節奏來自於台上眾多演員的集體爆發，這並不是易事，這一點喜劇比悲劇更難。現在的問題是舞台上是否一定要出現那麼多的演員？群眾是否能與主角的配搭協調？如果不能，還不如捨棄一些群眾。

與吳曉江曾執導過的數部喜劇色彩濃厚的作品相比，《老婦還鄉》的難度大了許多，導演比較忠實於原著，在手法上不免有一些拘謹。早在排演之時，吳曉江就有一種預感，他在給觀眾的話中說：「講一個荒誕的故事，講一個殘酷故事，講得你笑了以後出一身冷汗，回家以後還忍不住咀嚼回味，實在是有些不合時宜。不過生活常常不像吃甜食一般地軟糯，想一想我們精神『鈣』的缺乏，也許可以預防一些現代病。」導演對觀眾也寄予了很美好的希望。那麼，就這個故事來說，在讓觀眾回家思考之前，首先要滿足的，恐怕還是他們在劇場裡痛快淋漓地笑出來的心理，之後的多重深義完全可以交給狄倫馬特去解決。

《老婦還鄉》2002
中國國家話劇院
編劇／（瑞士）狄倫馬特
導演／吳曉江
馮憲珍 飾 克萊安

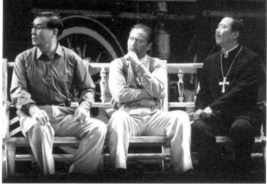

孟京輝的改變與選擇

一個核子物理公式嵌在「麥當勞」標誌的M字母裡，高懸在舞台的後上方，在未起光的舞台上發出藍瑩瑩的光。這是人們走進《關於愛情歸宿的最新觀念》的劇場時，首先看到的奇怪組合。麥當勞提供贊助了吧，人們紛紛猜測到。孟京輝又要玩什麼花招呢？演出是以一種拉長的電流的回送聲開始的，這聲音統一了全劇的音樂個性──噪音，它使人不由自主地繃緊神經。緊接著一條光影自舞台左側緩緩地向右側移動，隨後由光打出的的數字以倒計時的的方式變化著，越來越大，直至舞台漸漸變得亮了一些，九個靜立或者靜坐的人如顯影一般浮現並開始講故事。

大多數的觀眾就是在這種不明所以的情況下等待著：他們知道孟京輝的戲裡有很多笑料，他們到劇場裡來就是等著來笑的。開場後漸漸發現沒有等來笑料，於是就在某些認為是導演讓他們笑的地方使勁笑一下，笑過之後又覺得沒什麼可笑的。

為什麼孟京輝的戲就一定要是好笑的呢？這不能責怪觀眾吧，孟京輝是時下戲劇危機中唯一建立起戲劇品牌的戲劇人，既然是品牌，就需要有既定的鮮明的風格來指認它，就好像瓦薩奇性感、香奈兒典雅、迪奧高貴一樣。觀眾靠這種風格的明晰特徵來保持他們的品牌忠誠度，風格一旦變化，觀眾找不到他們熟悉的依託，就會茫然。對這個品牌缺乏信任，對他們付出的金錢也會懷疑。

但藝術畢竟不能完全等同於商品。為什麼孟京輝就不能變呢？當戲劇還在一味地高台教化的時候，是孟京輝首先把它拖下神台，將遊戲的快感注入戲劇，使觀眾和那種陳腐的戲劇模式徹底告別而感到振奮人心。隨後，越來越多的人發現，在舞台上搞遊戲不是什麼難事，遊戲戲劇晉軍為缺乏主流戲劇的當代戲劇的主流，二〇〇一年，《托兒》火了；二〇〇二年，《澀女郎》火了。這說明什麼？說明遊戲戲劇又不是倡導實驗精神的孟京輝的最愛了。如果孟不改弦更張，又如何能繼續成為先鋒戲劇的代言人？在這一點上，孟京輝的選擇幾乎是一種本能。

　　剛剛拍攝完電影的孟京輝顯然還沉浸在影像的快感裡，在這部緊接電影推出的實驗戲劇中，他以光影的開場給觀眾一個明示——我是不會放棄我的選擇的：曾經在很長一段時間裡，孟京輝把挑戰觀眾的欣賞極限作為自己的創作目標之一。你愛懂不懂。後來他覺得需要和更多的人交流，於是就真的有了更多的觀眾。在贏得觀眾的同時，他也得到兩種批評：有人說《戀愛的犀牛》不是實驗戲劇，孟京輝妥協了；有人說他老在重複自己的東西……那麼，憑著這部戲，孟京輝算是往前走了一步嗎？

　　胡恩威的多媒體展示和豐江舟的噪音音樂均為個性很強的作品，被孟京輝拿來之後，都減弱其強度以適應觀眾的承受力。如果我們總感覺人物的情緒缺乏爆發力，或者與影像與音樂不對接，問題就出在這個由孟京輝第一次自己編寫的故事上。排演了多年荒誕戲劇的孟京輝應該說飽受了西方大師的濡染，在他慣於將大師們的作品改得面目全非的時候，他有否想過：他憑藉什麼贏得了眾人的喝彩？是的，他憑藉形式感，遊戲手法、集體說唱、民謠歌曲……他的所有豐富的手段一直掩蓋了一個最根本的不足，那就是對於戲劇性的真正的探索。這個問題終於在他此次炮製的這個同樣有荒誕意味的故事中暴露出來。從彼荒誕眺望此荒誕，其間存在著什麼樣的距離？《關》劇中人物行為的邏輯難以成立，這是戲劇越到後來越難形成高潮的原因。

　　改變，當然是必須的，對孟京輝更是勢在必行，他也不可低估了觀眾。只是對這種改變，創作者還須做出更加充分的準備。孟京輝，你準備好了嗎？

《關於愛情歸宿的最新觀念》2002　中國國家話劇院　編劇／導演　孟京輝

不俗的小劇場

　　近三年來，當人們走進北京人藝的小劇場，總會在那裡獲得一些非同一般的新奇的體驗，這種體驗就來自一種名叫小劇場話劇的玩意兒。讓我們把眼光打開，走出人藝大門，往東是熙熙攘攘到盡頭的王府井步行街，往西是川流不息的隆福寺自由市場。曾幾何時，商業大潮席捲這一帶時，毫不留情地讓中央美術學院和吉祥戲院消失得無影無蹤。因為在王府井這個寸土寸金的地方，主題就是商業。所以時至今日，北京人民藝術劇院能居原地不動，真算是幸運，而與毗鄰它不遠的中國美術館和三聯韜奮書店一起，這三者共同構成了王府井地區彌足珍貴的人文景觀。有多少遊客已經注意到，在北京的這一地區，使人們傾心嚮往的不再是雲集的商店，而是美術、書籍和戲劇共同營造的文化氛圍。

　　大約從二○○○年以來，三百六十五天，人藝小劇場幾乎天天晚上都有演出。等待看戲的人們為了害怕堵車，總是早早來到它的周邊，去三聯書店轉一轉，再揣兩本暢銷書趕往劇場。事實正是這樣，他們在書店獲得的資訊不管是哪方面的，總會在劇場得到一種綜合地展示或者說是印證，雖然不一定那麼及時。綜觀這幾年來的戲劇演出，京城幾乎所有重要的戲和引起轟動的戲劇事件都是在人藝小劇場上演和發生的。這一點，在戲劇不景氣的今天，小劇場的意義甚至超過了大劇場。也許有人會說，是北京人藝的口碑為小劇場帶來了這麼多的觀眾。的確，在大劇場創造著排隊購票的蔚然景觀時，從那些人流中或許會分流出一部分人來拐進側邊的小劇場。但事實上大小劇場的戲劇風格是完全不同的，甚至多是對立的。崇尚北京人藝「京味」的鐵桿戲迷們未必能認同小劇場的那些花稍玩意兒，而經常光顧小劇場的不乏有獨立見解的年輕人，往往早已對傳統意義的教化的話劇失去了興趣，唯有與先鋒、前衛沾邊的東西才能夠吸引他們。

　　不過，時下的小劇場並不盡然。在小劇場戲劇的原發地——西方歐美各國，小劇場戲劇是指那些帶有實驗性質和前衛性質的作品。由於它們還具有反商業的

特性，所以就放在了小的劇場演出，在資金投入和商業回報上可以不予考慮。這種劇場一般能容納二百至四百人。但一俟到了中國，至今將近二十年的小劇場戲劇其涵義就不那麼純粹了。一九八二年，當北京人藝的導演林兆華捧出《絕對信號》時，是在人藝樓上的一個餐廳，那時還沒有現在這個小劇場。不料半年間，《絕》劇竟演出上百場，這給當時已不景氣的話劇界帶來希望。從此之後中國的小劇場戲劇一方面在創新求變上找出路，一方面也絕不與商業唱反調。凡是成功地引起反響的作品，它的票房也必然是好的，這多少使某些來看戲的外國朋友感到一些意外。

不僅如此，不少小劇場戲劇並沒有想像中的那樣率性和先鋒，它們所提及的很多是社會的熱點問題，而且是那樣的貼近現實生活。有的經典劇目，大劇場上演耗資耗力，濃縮到小劇場卻很經濟，於是就乾脆放在了小劇場。無論是觀念還是手法，這些作品都像是把大劇場的劇目縮小之後放在小的簡略的空間裡。把大劇場小型化，這不應算是真正意義的小劇場，但是經過檢驗，中國觀眾不僅接受而且喜歡了這種方式，於是乎便從者如流了。這種方式甚至還連帶了話劇的姐妹藝術——戲曲還有歌劇，喜愛小劇場這種形式的人越來越多了。

中國人向來擅於「拿來主義」，「小劇場戲劇」不僅挽救了中國當代戲劇的衰頹趨勢，而且繁衍出超越原來涵義的多種面貌。如今，人們一聽到小劇場戲劇這個詞，共同的反應該有兩點：一是要到那個小小的像黑匣子一樣的空間裡，在不怎麼舒服的椅子上坐著；二是把演員三面甚至四面包圍住，離他們很近距離地看他們演戲，台詞、口白、身段、歌吟，種種細節一覽無餘，在這種情況下，演員不可有片刻放鬆，是非常緊張的。至於戲的內容，如果看得懂，自然是好事，看不懂，觀眾也會走人。眼下北京的小劇場戲劇，可以說是前衛、先鋒與非前衛並存，時髦話題、熱點故事與經典力作共榮，話劇、戲曲、歌劇各顯姿彩並相互雜糅，照顧了各種觀眾的口味。這樣看來，在興致萌動之際，選一個風不那麼狂野的夜晚，邀三五親朋去到京城晚間最熱鬧的地方，穿過王府井喧嘩的人流到北京人藝的小劇場裡看一齣戲，還真是一件不俗的事情；不知何時，它已經成為京城新興的小資族休閒、娛樂不可或缺的一種選擇。

近三年小劇場戲劇短評

1、京劇《馬前潑水》 2001/7；導演：張曼玉

戲曲從中國傳統的伸出式舞台，到現代化之後的鏡框式舞台，再到小劇場，似乎是一種回歸，其時空的自由轉換充分體現了它不同於話劇的抒情功能。我們看到朱買臣和崔氏從旁邊的架子上直接取下紫袍玉帶、鳳冠霞帔穿在身上，使人重新感受到久違了的戲曲的親切和質樸。

2、歌劇《再別康橋》 2001/12；導演：陳蔚

一首熟而又熟的詩歌將人們引進了劇場，但這一回是歌劇，而且是卸去了貴族外衣的歌劇，在擺脫了豪華的包裝（交響樂隊）之後，位於舞台側邊的室內小型樂隊讓觀眾感到親切，小劇場無疑又增添了一種有魅力的舞台樣式。

3、話劇、崑曲鴛鴦篇《羅生門後》、《羅生門》
2002/7；導演：方彤

一齣日本文學和日本電影的經典被移植到中國後，被戲劇人所重視，欲做人性角度的進一步開掘。從話劇與戲曲互為表裡，崑曲名段、評劇反調以及樣板戲的唱腔雜糅的演出形式中，我們不難感受到戲曲人的執著、自信和急於走出低谷的一種心情。

4、話劇《福兮禍兮》 2002/8；導演：李利宏

這齣來自河南的作品顯現出從內容到形式的多維度的衝突：鄉村田園遭遇城市物質的誘惑，農村的家什被紮成裝置般懸垂於頭頂，著裝古樸的劇中人與反傳統的搖滾樂隊同台演出……所有這些加強觀賞性的努力都表明實驗戲劇的熱潮已吹到中原地區，他們的回應也有一種鮮明的地域特色。

上／《羅生門》2002　崑曲版　編劇／導演：方彤
下／《福兮禍兮》2002　河南省話劇院　編劇／張健瑩　導演／李立宏

音樂劇《日出》

　　二○○二年歲末一個寒冷的冬日，北京復興門的廣播劇場裡座無虛席，由電影導演吳貽弓執導的音樂劇《日出》在這裡合成。其實這並不是一次嚴格意義的彩排，但聞風而動的音樂界、戲劇界以至影視界的朋友都爭相趕來觀看。劇場的台唇口放著一架鋼琴和一架電子琴，另有各種打擊樂器，演出中電子琴和鋼琴擔任了主要的作用。無疑，這是一場有諸多看點的演出。曹禺先生的名著《日出》曾在話劇舞台上多次演出，也被改編過電影，改編成音樂劇還是第一次。原劇中陳白露的環境是一個縱情聲色的場所，恰好具備音樂劇的諸多元素。有陳佩斯和目前中國最好的男高音之一廖昌永參演，也帶來觀劇的吸引力。陳佩斯第一個出場，這位早年成名又在二十一世紀初再次出盡鋒頭的光頭笑星懷著飽滿的自信，亦唱亦舞起來。大家因話劇《托兒》對他的好感還在繼續，自然不把他列入對音樂劇演員的要求之中。陳佩斯扮演的是一個傭人的角色，又起到介紹劇情、評點人物的作用，這種角色在西方音樂劇中很常見，讓他來演，也很合適。

　　此劇果然是以上流社會的交際宴會的熱烈場面開篇的，登台的演員們情緒都非常飽滿，此後歌舞場面也層出不窮。如果單看這些歌舞，它們的觀賞性是不錯的，演員們的表現也無可非議，因此終場後觀眾給予了熱烈的掌聲和歡呼。但若從全劇來看，尤其是音樂劇的角度，問題也很明顯。音樂劇更重要的是應該以音樂的旋律形成一種結構，圍繞著這個旋律去發展。現在是歌舞本身有一個連貫的東西，但音樂的主題還沒有，所以終場以後，縈繞在觀眾腦海裡的就是那些歌舞場面。至於有哪支旋律、哪首歌能讓觀眾哼唱著走出劇場，卻沒有，所以它更像一場歌舞劇而非音樂劇。其次，涉及到導演的手法，吳導曾因《城南舊事》蜚聲海內外，那部電影對蒙太奇的處理是非常有意蘊的，但從此劇看，導演對舞台還不太熟悉，某些場面的轉換和音樂的切換顯得生硬，不夠流暢。第三個問題恐怕就更難些，音樂劇也是一種外來的藝術形式，這些年在中國越來越受重視，不時也有一些作品出現，

且不說音樂劇的資金投入非常大，在技術上的難度也很高，我們囿於條件一時難以達到，看國內的音樂劇總有一個感慨，音樂劇不應該喪失題材本身所具備的深刻性，而國內的同仁在這一點上還缺乏明確的意識。《悲慘世界》、《巴黎聖母院》都曾到中國演出，它們除了把故事交代清楚，音樂做到完美，我們從全劇所獲得的美感還來自於其巨大的精神震撼，這才是音樂劇的重要魅力之一。像《日出》，原作本身是具備深刻的思想內涵的，現在的面貌把一齣悲劇變成了半本喜劇，原本鮮活的人物陳白露、方達生也都消減了個性。這與演員的能力無關，角色的個性是要通過旋律和歌詞來傳達的。比如，歌詞像「我做了一件好事……」等等大量白話和口語，與曹禺戲劇詩的台詞意蘊想去甚遠。

　　原來話劇精煉的台詞如何轉化為歌詞肯定是要費些思索的，要不，就不叫音樂劇了。

《日出》2002　原著／曹禺　改編／導演　吳貽弓　金復載　董為傑
陳佩斯 師 王福生，廖昌永 師 方達生

真理可笑及其他
──《俗世奇人》

　　真理一定是善嗎？小劇場話劇《俗世奇人》的前因後果，糾結為這樣一個令人哭笑不得的「真實」──一直在酒裡摻水的酒坊夫婦，等一日良心發現不摻水時卻使多年的酒友酒婆飲酒過量而醉死。這樣的例子在劇中還有兩處：道台為討好榮祿，獻出自己的寵物八哥，伶俐的八哥說了不少主人事先教會的奉承話，獨獨又飛出一句「榮祿那王八蛋」。其實這才確是一句真話，道出了主人的心跡，苦命的八哥不知主人的這句口頭禪招致自己被摔死的厄運。有沒有絕對真理呢？這也是可以質疑的。關於真假之辨發生在書畫鑒定行業的故事最為典型，當一幅贗品令行家裡手難以分辨時，贗品本身的藝術水準也就不低了。聞名海內外的國畫大師張大千早年就是一個造假高手，不知他有沒有想過這樣的後果：此劇中鑒定行家藍眼大師在不同的場合下看真品忽而為假、又忽而復為真，面對造假技術如此精深，一世英名的藍眼大師只有氣絕身亡，這家老古玩店也聲譽掃地。

　　讓我們再回到這個戲的第一個故事，在一幅丈二匹的長卷畫中，小孩和他手牽的風箏各佔一邊，中間的那根線卻橫貫整個畫面，這被認為是欺詐畫資之作，然而當津門畫壇的高手紛紛試著畫出這條長線時皆力不逮，只有原作者能達到。這裡用一根線來檢驗畫的真功夫，戲雖然有一些誇張的成份，但中國畫講求的氣韻貫通、一氣呵成卻又是不折不扣的真理。

　　在馮驥才先生所描述的市井萬象中，真假一度成為決定他故事主人翁性命攸關的要旨，但越是這樣，真理卻越是以一種極為滑稽的面貌呈現。在眾多笑星組成的強大陣容把觀眾逗得前仰後合時，人們幾乎忘記其實每一個故事的結局都是不乏悲涼的，可如今這個時代人們已經習慣於接受輕鬆而不那麼沉重的話題，哪怕是真理，不僅它的絕對性大打折扣，編導受觀眾欣賞意識的影響，也習慣做諧謔式的處理。由楊青扮演的酒婆在小劇場有限的空間內帶著醉態逡巡不已，晃得觀眾有一種

暈眩感，這也許是時下我們面對生活的複雜時經常升起的真實感受，但一味地犯暈肯定是不妙的。林永健在韓老闆、賀妻、藍眼大師這三個角色之間的跳脫，不僅讓我們從演員出色的表演中得到愉悅，亦可領悟到應變也是人生需要的一種機智。該劇對於民俗的追求是不遺餘力的，這也是馮驥才文學原作的獨特韻味在話劇中的成功。從全劇看，眾人不無誇張的天津方言你方尚未唱罷我方就已登場，偶有零亂之嫌，但每每當雍容端莊的梅花大鼓藝人籍薇女士出場，她氣定神閒的吟唱又給整個場面施以了平衡。天津曲藝滲入話劇，使話劇在民族化的道路上顯現出一條別樣的途徑，正如東北話一度成為全民小品的看家語言。其他地方方言是否可能借助原創文學作品的魅力在戲劇中得以復生，從而使戲劇的受眾面再一次擴大？

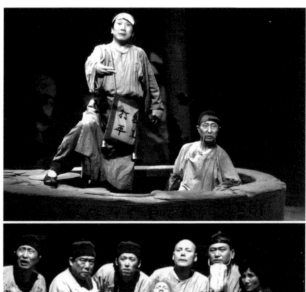

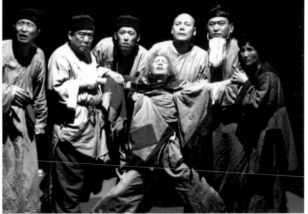

《俗世奇人》2003
空政話劇團
編劇／馮驥才
導演／王向明
主演／楊青　林永健

春夜桃花恨：《我愛桃花》

　　與歷次去小劇場的圍觀、等候甚至擁擠相比，走進北京人藝的實驗小劇場時有一種做貴賓的感覺。著制服的服務生引導著你，一路拾級而上的台階都鋪著紅地毯，逐漸升高的地勢暗示我們正由世俗的生活進入藝術的殿堂。話劇是高雅藝術嗎？是的，新落成的人藝又一小劇場在形式上明明白白地告訴你。

　　四月初春的晚上，踏入地板柔軟的小劇場，坐在低密度的座位上，舞台的地勢比較高，須仰望面前的方台，從被竹簾遮擋的縫隙間依稀看到，男女二人正躺在古時的榻上鋪敍著纏綿的情事。在尚未明瞭劇情的瞬間，我嗅到了這個新劇場的一絲豪華氣息。絲綢與麻葛的戲裝與女人綿軟的語調陡然將現實時空的快節奏斬斷，把人帶到遙遠古代的一戶人家，一對偷情人即將被發現了。

　　如果保留這種與現實疏離的感覺多好，但女主人翁被情人殺死後，舞台一下就拽觀眾到現在。《我愛桃花》有一種過去與現在的對峙，歷史故事剛講了一段就跳出來，藉男女演員的情感糾葛設計唐朝故事中三個主人翁命運的多種可能，再將這些結果以排練的方式一一展現。這樣的結構無疑是巧妙的，在某種程度上近似《羅生門》。扮演古代通姦者的張嬰妻和馮燕恰好是現代社會的一對情人，他們在戲中排練的過程可說是遵循斯坦尼教導的範本。因為他們不由自主地以個人非常類似的情感經驗，去處理古代人物面臨的窘境，不僅從角色的過去中走到「現在」，甚至幾度改寫角色的未來。張嬰妻對其情人馮燕的每一次質疑都是叩問其情愛的深度，這是女人自古即今對男人的一個永恆的疑問：你到底愛我有多深？你會為我殺了我老公嗎？張嬰妻潛意識中的這個邪惡的意圖使她會錯了意，取了刀遞給馮燕；而偷情的馮燕與世上所有的男人一樣，並不願這額外的歡愉破壞了生活的平靜，張嬰妻暗示他殺了老公的念頭在他看來極不可取。張嬰妻呢，就真希望事情這樣發生嗎？這個女人生活在這樣一個又想得到允諾又並不願看到的幻想之中，是極其的自相矛盾，事實上不管男人採取什麼行動，她都不可能真正滿意。男人對這個問題的

解決則要簡單得多——把刀放回去，生活照常進行。他之所以不能原諒女人的會錯意，是因為在他看來偷偷享用別人的老婆這根本就不是什麼問題，更不用與那個男人成為敵人。因此，即使偷情的女人也是在心底裡企求專一的，而專一與否對男人來講不重要。男人與女人在專情這一點上是永不相交的兩條平行線。

小劇場話劇《我愛桃花》無意於為偷情的男女尋找庇護的藉口，但編劇的視角如同四面開放的舞台一樣，為洞悉人性的弱點開啟了窗幃。我不太苟同轉台上那些金屬材質的柱子，它是那麼冰冷，而且對演員遮擋得厲害；我也不太欣賞「張嬰」所博得的觀眾廉價的笑聲，這種笑聲破壞了全劇溫惋、傷感的氣氛。當然，如果布萊希特大師走來跟我說就是要讓觀眾警醒，才讓「張嬰」這樣搞笑的，我也沒什麼話說。但我還是比較看中《我愛桃花》的總體格調，並希冀它能張揚越來越被忽視的中國文化的含蓄之美。我還相信，在桃花綻放的春夜去品位這樣一齣話劇而非其他，是被大多數情感豐富的人們所遺忘而亟須喚醒的一種精神需要。

月照不幸人——
春季京城話劇舞台的三位女人

　　二〇〇三年的春天，似乎註定是個讓人憂慮的季節，遙遠的伊拉克戰爭方興未艾，抑鬱症的陰影以及「非典」的恐慌又襲來，此時你若能去看戲，勇氣就很可嘉了。無獨有偶，今春從劇場走出的你心情一定不會輕鬆，因為戲裡盡是不幸而失望的女人，癡情的白蛇娘娘和曹禺先生最鍾愛的繁漪暫且不提，歐美對戲劇人物的離奇身世殊為可觀。

女人一：葉蓮娜老師

＊　＊

劇名：《青春禁忌遊戲》（原名：《親愛的葉蓮娜·謝爾蓋耶夫娜》）
編劇：（俄）柳德米拉·拉祖莫夫斯卡婭
導演：查明哲

中央戲劇學院表演系一九九九級畢業大戲公演　二〇〇三年三月　中國兒童劇場

　　在一場進入老師家以奪取鑰匙為目的的「遊戲」中，四個青年學生玩過了頭，老師葉蓮娜·謝爾蓋耶夫娜似乎不是他們的對手。這位樸實的數學老師衣著簡陋，家境寒酸，為了給母親治病，她不得不和校方計較課時費。她單身一人，自從年輕時的一次失敗的戀愛之後就再也沒有愛情。而最不應該地，這位知識女性對日趨複雜而動盪的社會幾乎一無所知，對她所教育的孩子的精神層面太不瞭解，一下子就落入學生所設的陷阱之中。葉蓮娜老師的單純與她的年齡和職業是不相稱的，她以為學生們還跟她年輕時那樣對生活抱著真、善、美的信念。她不知道「遊戲」的策畫者打算當外交家，甚至把拿

鑰匙這件事當作對自己前途的一次算卦；另一個學生早就開始研究陀斯妥耶夫斯基和惡的起源，他所愛著的女朋友卻打定主意要保存貞操待來日賣一個高價錢；只有一個學生不那麼雄心勃勃，他喜歡森林，卻是最不愛學習的。面對這一切，葉蓮娜老師一時茫然了。女生拉拉與她進行了一次女人對女人的談話：「您看您穿的是些什麼？如今有誰還像您這副打扮？我不明白您怎麼能這麼漠視自己呢？沒人疼愛，沒人關心，沒有歡樂，沒有愛情！您不是女人，葉蓮娜·謝爾蓋耶夫娜，您是報紙上穿裙子的先進工作者！」至此，老師與學生間的鴻溝豁然明朗了。但此時葉蓮娜並沒感到羞愧，她覺得自己可以獨善其身。在隨後學生們一系列的正面進攻中，她都表現出足夠堅強的信念和抗暴能力，不論是與學生做道義上的爭論，還是反抗搜身，抵禦學生的求愛、求婚，直至以死面對強暴女生的要脅，葉蓮娜老師都沒有猶豫、後退一步。但是，在一個「更殘酷、更有活力、更功利的時代」到來的時候，葉蓮娜老師又是顯得不知所措的：學生來祝賀她生日是別有所圖，她感動得哭了，推脫一番還是收下了禮物水晶杯；「外交家」邀她跳舞時，她的臉上泛起紅暈；她居然以為不需要通過什麼特殊的關係，政府就會安排病重的母親去最好的診所；後來「外交家」跪在他面前說：「您贏了！實驗的結果是您取得了完全的勝利！」女教師也未能察覺這個孩子的又一個把戲。學生們說她有安提戈涅情結，不，那只是表象，可憐的葉蓮娜老師太缺乏別人的關愛了，甚至不能識別學生的虛情假意——我們痛心地發現，一個意志強大但情感空缺的女人最終是無法保全自己的，她只有以死抗暴。親愛的葉蓮娜·謝爾蓋耶夫娜，學生們有沒有拿您的鑰匙已經不重要，我們對您感到無比憐惜！

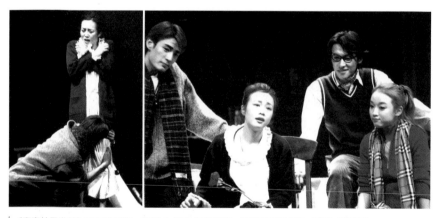

《青春禁忌遊戲》2003中戲版　編劇／（俄）柳德米拉·拉祖莫夫斯卡婭　導演／查明哲
主演／李光潔

女人二：安提戈涅

＊ ＊

劇名：《安提戈涅》
編劇：（古希臘）索福克勒斯
導演：（希臘）尼科提・康杜里

希臘國家話劇院　二〇〇三年三月　訪華演出

　　安提戈涅是誰？她是我們經常提到的俄狄浦斯王的女兒，她的哥哥在與弟兄的王位爭奪戰中相互殘殺而死，結果讓安提戈涅的舅父克瑞翁奪得王位。克瑞翁宣佈他的姪子是叛徒，其屍體不得被掩埋。忒拜城的市民都想起先知說過人的屍體不埋葬將會引起災禍，但沒人敢違抗國王的法令。安提戈涅是第一個反抗者，她背著看守的衛兵偷偷給哥哥裸露的已經腐爛的屍體撒上一層薄土。這個其實是象徵性的埋葬動作也不允許，憤怒的克瑞翁將她關進石窟處死。之後國王的兒子和妻子都相繼自殺身亡，克瑞翁悔之晚矣。安提戈涅的故事作為古希臘悲劇中最為震撼人心的作品之一，自西元前五世紀至今仍在世界各國久演不衰。其實，從我們東方人的角度不難理解安提戈涅，她的行為非常符合儒家思想的「孝悌之心」，做妹妹的如何能忍心讓哥哥的屍體暴露在空氣裡讓狗

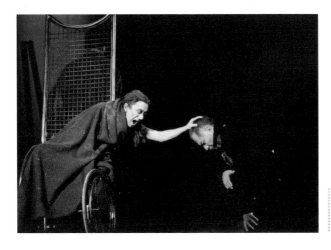

《安提戈涅》
2003　希臘國家話劇院
編劇／索福克勒斯
導演／尼科提・康杜里

和禿鷹啄食，令其零骨碎肉不斷腐爛呢？而在西方人那裡，此行的意義更加重大——安提戈涅是神律的捍衛者，她以自己的行動警醒人們：擁有所謂至高無上權力的國家和具有偉大力量的人知不知道還有永遠存在、超越國界的天條？如果人不服從絕對的神命就會給自己和社會造成毀滅？這一思想可謂是西方宗教信仰的深刻淵源。所以上文《青春禁忌遊戲》的「外交家」總結說：把對現實理想化的認識上升為做人的原則就是安提戈涅情結，對他們所持的信念施加暴力，他們就會英勇地抗爭，革命戰爭中的英雄和領袖就是這樣產生的，但和平年代這種人就是一群怪人。俄羅斯中學生的見解不可不謂精闢。總之，儘管預先知道這齣悲劇的主題和深刻涵義，作為觀眾的我還是為希臘國家話劇院的精彩呈現而深受感染。天橋劇場的整個舞台既被一種巨大的悲傷浸霪著，又控制得法，歌隊的整體感尤為出色。這個春天，雅典女人安提戈涅讓我們領略了古希臘悲劇的卡塔西斯之美。

女人三：安娜・克利斯蒂

＊＊

劇名：《安娜・克利斯蒂》
編劇：（美）奧尼爾
導演：王曉鷹

廣州話劇團　二〇〇三年四月　紀念梅花獎二十周年演出

　　當海船的汽笛響起時，安娜將不得不與她的父親和情人同時告別，守在碼頭等待他們不知何時的歸期。安娜・克利斯蒂，二十世紀初北美的一位底層婦女，遠不具備安提戈涅式的抗暴能力，但同樣讓人同情不已。還在少女時代，安娜就被社會的惡勢力所欺凌，她一直無力抵抗。只想做良家婦女、過普通人平靜生活的她，在與多年失散的父親相聚並初嚐愛情的甜蜜後卻須與內心做激烈的鬥爭，誠實和善良使她無法隱瞞自己有污點的歷史，唾手可得的新生活因之離她而去。安娜所遙望的經常被迷霧所籠罩的大海，真的就是她一家人的克敵嗎？因為海，當水手的父親將她託給人撫養導致她失身，又被生活所迫淪為妓女；她從海中解救了水手並愛上他，父親卻反對她嫁給水手而重蹈自己的覆轍；在父親與情人吵鬧之際，安娜一改文靜，說出自己過去的真相，三人陷入巨大的痛苦。還是因為海，他們又必須分離。因為要過陸地上的好日子，就得有足夠的

積蓄。為了安娜，父親和情人同時簽約出海到非洲。海，會給他們多少希望呢？人的命運究竟能否掌握在自己手裡？在廣州話劇團演出的這齣戲裡，沒有一處音樂，只有海潮、海浪的起伏澎湃。也許北劇場的空間迴響還不夠理想，影響我們細細聆聽海的氣息。當然偉大的奧尼爾解釋人類命運的聲音是很清晰的：那是悲觀的作家的一個神秘主義的回答，朋友們你們同意嗎？

《安娜‧克利斯蒂》2003　廣州話劇團　編劇／（美）奧尼爾　導演／王曉鷹

《李白》

《李白》2003　北京人民藝術劇院
編劇／郭啟宏　導演／蘇民　濮存昕 飾 李白

　　平安夜那天到劇場看《李白》彩排的都是媒體人士。我們從後台進入，隨場務員的導引逶巡而進，直覺人藝大舞台之深，「峰迴路轉」時看到著唐裝的濮存昕臉上的妝很濃。蘇民坐在觀眾席中說：「待會有打斷的地方請大家原諒啊。」演出就開始了。我在十年前就看過這部戲，這也是我來北京所看的第一部話劇。從一個看客到圈內中人，從遙望首都劇場的華表到在北京各個劇場遊走，當看戲基本成為一種工作後，《李白》這樣的老戲除了使人戀舊，還能激起多少遐思和情懷呢？這

次才明確此劇講的是李白生平最後六年從入永王幕府到卒於當塗的故事，與見風使舵的惠仲明和靠鬥雞起家的欒泰一比，大詩人的迂引人發笑⋯⋯

曾經擔心這部老戲是否還能看得下去，一場下來時間不覺就過去了，且意猶未盡。以前以為：單靠濮存昕外在的「詩人」氣度，即足以撐起整個舞台。這看來是片面的。其實，所有重要人物的狀態都各顯其生動，且在台上停留的時間以及與李白的對手戲都恰到好處。這全然來自蘇民導演調遣的功力。由此領略到焦菊隱在北京人藝所開創的中國話劇承接戲曲傳統的一絲神韻，這種節奏的韻律正如中國古代詩歌的韻律一樣美好；不僅是當今的戲劇舞台所欠缺的，更是在現代化中國二十一世紀的高速發展中顯得彌足珍貴。很多時候人們惜時如金，看《李白》時可以不那麼匆忙，從容地坐到劇場；更多時候人們精明算計，看《李白》時不妨拋卻偽裝，還你樸質的笑容。唐詩所以化為華夏民族的精神乳汁，李白所以成為「謫仙人」，就在於那一片赤子的胸懷。正因為世俗的我們太難得擁有這樣的情懷，創造力才這樣地難以光顧我們。於是就一次次地跑到劇場去看李白這樣的「仙人」，十年前是如此，十年後、若干年後都將是如此，這便是可愛的傳統吧！

《趙氏孤兒》
——悲傷的力量

　　有時候人們會被瞬間出現的一種莫可名狀的影像所抓住，進入影像層面的那一個場，這在於今大行其道的錄像藝術和大大小小的電影裡是不足為奇的，而戲劇舞台卻不多見。尤其當人們面對的是一個鏡框式舞台，極易受到來自周圍人等的諸多紛擾時，一種開篇即統攝人心的力量就顯得尤為重要。從河流的水波汩汩湧動那一刻起，到鮮紅的腦血管圖豁然現出，當士兵手持兵器無言地往中央移動時，我預感到舞台上有一種情感將要強烈地迸發出來，而我甘願被它所牽引——《趙氏孤兒》就是以這樣的開場，使大部分人來不及顧慮它說的是什麼，便釋放了他們感官的期待。權且做一回舞台藝術的「奴隸」、當一個「無知」卻「有覺」的觀眾吧！因為如果你對春秋時期那個趙家孤兒的歷史故事尚不知曉，僅憑演員口中吐出的文言的台詞，在近兩個小時內想搞懂劇情是有些雲裡霧裡的，可這不妨礙我們跟隨導演所設定的那個情境進入悲劇人物情感的漩渦。

　　與其說趙氏孤兒的身世使全劇的所有演員都不得不滿懷愁苦，還不如說是田沁鑫個人的哀傷藉孤兒的命運瀰散開來，統率了全劇的格調。這自然也是一個導演的非凡之處。看到一個人悲傷飲泣會無動於衷，但若有一打人壯懷激烈、淚如雨下，誰都會問：這究竟是為什麼呢？戲劇與其他不同的是，這些人就在你的眼前，離你太近，我們一眼就能分辨出他們的舉動絕非矯飾，亦非時下越演越烈的虛假「煽」情，於是承認自己被俘獲了。田沁鑫的悲傷在何處呢？我以為是結尾處孤兒的那句話：「今天以前我有兩個父親，今天之後我是孤兒。」

　　現代人的孤獨處境由這句話挑明。可惜此劇的前面部分並沒有就這點充分展開，好在這句台詞還是使整部戲得到了昇華。

　　正是因此，舞台上雖然瀰漫著大量的紅色，似乎在鋪陳血雨腥風的場面，但終究把險象環生的宮闈爭鬥派生的恐怖氣氛降低，而讓悲傷佔了主角。劇中從莊姬

到孤兒的眾多人等衣飾上或多或少地皆有紅色：大紅、西洋紅、橘紅……這些紅色的色相均屬暖的調子。唯一例外的是程嬰與妻子的服裝為黑白灰的系列，他們訣別時卻是以一塊碩大面積的杏黃色作為背景。讓一個卑微的女性自己選擇死亡，而且死在她要做英雄的丈夫的懷裡，這可以看作是女導演對這位最不幸的母親所給予的最大同情。

由服裝和燈光不斷變幻出來的紅色、黃色以及藍色作為基調，角色的行動和語言被施以「戲曲化」，動作、亮相造型別致，吐字歸音鏗鏘有力，加之姜景洪作曲的音樂不失時機、恰到好處地對人物的情緒予以點染，所有這些使得觀眾能夠逐漸靜下心來按照古代人的節奏來理解舞台上發生的一切。在現實裡忙碌不堪的現代人不是曾經抱怨奔跑太快容易失去平衡嗎？劇場是可以成為一個停歇之地的，到這裡慢下來，前提是戲劇本身具備足夠的張力。當然，某些時候由於演員哀傷得不能自拔，一度沉浸於「當眾孤獨」從而導致節奏太慢令導演和觀眾都心急；但隨著演出的進行，演員不再拖遝，與觀眾之間漸漸達成了感情同時漲落的默契。

先是從舞美和造型中被悲傷所浸透，走出劇場後一想，劇中所賦予主人翁程嬰諸等人為救孤兒或慷慨赴死或忍辱負重的那一個動因——誠信，其實勉強並且交代得不充分。敘事的缺陷馬上使那些注重故事的、傳統的話劇觀眾覺得不過癮，但開闔有致的舞台視象卻明顯地興奮著另一些人的神經。孟京輝對於敘事的大幅度瓦解，一度因其舞台的強烈變化抓住了小資族。這一版《趙氏孤兒》的舞台也是足夠濃烈，然而此舞台不同彼舞台，孟京輝放大諧謔，田沁鑫張揚悲傷，這樣最好，一味地笑像瘋子，一味地哭像傻子，有些人喜歡笑，有些人願意哭，人們終於可以在京城地戲劇舞台這一隅找到平衡了。

《趙氏孤兒》2003　中國國家話劇院
編劇／導演　田沁鑫
倪大宏 飾 程嬰　韓童生 飾 屠岸賈

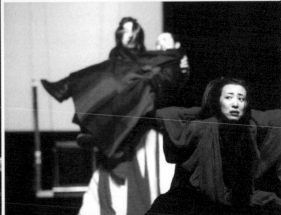

青春禁忌遊戲

十一月十四日是個週末，那天北京一直霧靄沉沉，據說這樣的天氣，感冒指數很高。黃昏時通向保利劇場的那條路依然很堵，人們匆匆忙忙趕來觀看一齣名為《青春禁忌遊戲》的話劇。劇場鈴聲響過三遍還在陸續往裡進人，這一定讓曾留學於前蘇聯、視劇場為教堂的查明哲導演很不適應。化纖外衣摩擦作響、手機螢光閃爍，中國人看戲多是為了休閒。

戲是以一種半喜劇化的方式開的頭，六名中學生從觀眾席走上舞台敲打隊鼓，他們還有些害羞。演出開始十分鐘了，觀眾顯然還沒安靜下來。總有窸窸窣窣的聲響，而且一種此起彼伏的咳嗽聲像傳染一樣散佈在劇場裡，證實了大霧的威力。漸漸地，劇中描述的前蘇聯情狀與當前中國現實的一些相似之處引起了人們的興趣，半個小時後學生的狼子野心暴露：原來他們是為了索取鑰匙來塗改試卷才上門給老師祝賀生日的。這樣的動機讓中國人（尤其是其孩子正在上學的父母）聽了簡直就瞠目結舌。圍繞著鑰匙的給與不給一定有場激烈的較量，最後聽說老師都死了，這就是那個所謂殘酷的青春遊戲。

大部分觀眾不知道，俄國（包括前蘇聯）的中學生題材寫作一直有著良好的傳統，從《中學生圓舞曲》、《小薇拉》等，都能看出作家們對青春期的叛逆有著寬容和理解。相比之下，中國中學生的形象是什麼樣的？想想《十六歲的花季》（電視劇）之類就知道了。《尋找回來的世界》（電視劇）倒是好看，但那講的是一群失足青年。而眼下舞台上的前蘇聯中學生卻是看著光鮮漂亮，張口陀斯托耶夫斯基、閉口拿破崙的文化青年，幹起壞事來卻毫不手軟。也正是因為中國的文學、戲劇以至電影對觸犯禁忌的青少年很少給予足夠的關照，這齣戲從營銷的角度一度定位於青少年教育劇，恐怕是原作者沒有想到的。而觀眾的反應也很有意思，比如說在售票時推行家庭套票制，即某價位買二送一，這樣就可使父母和小孩一家三口同時坐在劇場。但尷尬也隨之出現，那就是結尾處：遊

戲發起者的男生以要當眾強姦女生來要脅老師交出鑰匙，而且扒下褲子。這個暴力場面孩子也許不一定覺得有什麼，家長卻如臨大敵，恐怕孩子們看完之後都要學壞了，那樣戲劇就成了教唆犯。對明顯屬於少兒不宜的內容，家長的干預當然合理，而得知部分內容的孩子可能反而更想看這齣戲，因此「暴力」就成了商演需要的雙刃劍，媒體越加渲染越能吊起觀眾胃口，這樣增加票房是無疑的了。當然，還有許多人反對把它說成是一部青少年教育劇，覺得它是以孩子的故事作為隱喻來批判成人世界的殘酷，強暴作為高潮的頂點，是人之醜惡面貌的徹底暴露，決不能刪除。

　　對一個戲有多種解釋是好事；投資者為了把到觀眾請進劇場，用一些手段也無可非議。就像那晚，開演一個小時後劇場裡的氣氛明顯肅穆起來，咳嗽聲後來就聽不見了。觀眾對一群中學生動輒說出一大堆針砭時弊、一針見血的話，為了達到目的無所不用其極，沒有表現出不太理解。其實只要把注意力放在話語的意思上，孩子的年齡、身份就虛掉了，戲劇假定性的道理其實也很好懂。值得同情的真是「親愛的葉蓮娜老師」，這個孤獨、貧窮、沒有華服甚至沒有愛情的女人，在學生們精心策畫的陰謀前表現得那麼輕信和幼稚——從她收下禮物到她相信這場遊戲是她贏了唱起〈讓我們互相讚美〉，這每一步她都未能及時從陰謀中覺醒過來。如果此劇是謳歌崇高，那麼葉蓮娜老師所懷抱的理想的確顯得相當脆弱和不堪一擊。不過，那一天劇場的反應與此劇在中戲學院裡演出時不同。雖然大家也意識到老師的許多觀念和看法保守、過時，卻沒有哄笑聲。是馮憲珍扮演的老師比學生演員更成熟？還是來自社會的觀眾更成熟？如果說孩子欺騙成人，或者說孩子玩弄起成人權術的遊戲，暗示著社會轉型期的道德憂慮，那麼葉蓮娜老師必須死去。她根本缺乏武器來封殺孩子心中滋長的慾望和雜念，她崩潰了，以死亡為代價。但孩子們的確是在發現她死之前就退還鑰匙的，這就彰顯出在理想主義者所做的各種艱苦卓絕的鬥爭中意志之重要。自然，在此劇中，女教師的死比不死要有力量得多。但在現實中，一個善良的人太過容易地死去，就會給那些利慾薰心、野心勃勃的人以更多的不法機會。所以，雖然戲劇總是教導我們如何捍衛生命的尊嚴，在某種情境下崇高地死去，而現實中我們卻不得不堅強地活著，去應對生活的種種考驗。對此，觀眾心領神會。我原本很擔心：今天人們對一個理想主義者的死亡是否還會有所觸動？值得安慰的是，劇終的掌聲表明大家還不是無動於衷。雖然仍要回到薄霧中的黑夜去，少一份茫然總好些吧？

不該有的笑聲
——天津人藝《家》

　　二○○三年十一月二十五日，巴金老人度過了他的百歲生日，相比其他部門，戲劇界給予了更加隆重的回應。十一月初，據說在上海大劇院上演了一齣明星演員陣容的話劇《家》，使用的是曹禺先生在四○年代的改編本。北京這邊觀眾看到的則是由天津人民藝術劇院重新改編演出的版本。十一月二十五日，即巴老生日這天到二十七日，話劇《家》進京，在民族文化宮演出了幾場。坐在劇場裡似乎很難去評判這齣劇目的得失。因為它的紀念意義是首要的，至少一個人百歲時能看到自己年輕時的作品還在劇場裡上演是一件高興的事，說什麼都顯得太煞風景。但劇場畢竟不是只我一人坐在那裡——除了我的票是送的外，還有不少觀眾屬於買票者或是被組織來看者。坐立不安的人們可能都有一個心照不宣的問題：如果話劇依舊是這種模樣，我們還有沒有必要大冷天的啃著漢堡跑來看戲呢？紀念巴老不一定非用這種方式嘛。這樣說，對天津人藝可能多有得罪。但思之不深、痛之不切，話劇界的危機得不到根本的解決，觀眾就會越來越少，這卻是不爭的事實。

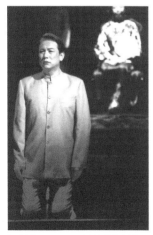

《家》2003　天津人民藝術劇院
編劇／曹禺　導演／許瑞生

　　觀天津人藝的演出會覺得不只是某齣劇好壞的問題。今年戲劇界的一個重要事件是「當代中國戲劇的命運」的討論。原先說「危機」，現在說「命運」，就是哈姆雷特所說的「to be or not to be」了。不知像天津人藝這種大城市的地方院團，一年有多少場演出？從現在的呈現看，恐怕是長時間不演出了。這並不奇怪，中國戲劇最大的問題之一就是有許多常年不演出的國營劇團，待到時勢需要（政治目的、文化目的等）上舞台時，各種疏漏就會集中暴露出來。且不說演員在舞台上站成一條直線，表演僵化等，最明顯的莫過於近年來在舞台上「小蜜蜂」的濫用——一開口說話就被電聲不必要地放大，觀眾不僅無從領略演員的台詞功力如何，反而被嚇著。在話劇《家》中，觀眾忍受著蒼白的電流人聲達到高潮的是這樣的劇場效果：當覺慧突然衝上去抱著鳴鳳說：「我愛你！」難為演員控制的撕裂的音量，加上改編者前面缺少的鋪墊，使演員的這個動作看起來像個瘋子！觀眾連同我在內竟是轟然笑了。這幾乎是一種本能的反應，怎麼能責怪觀眾不嚴肅呢？在這裡，我們不僅不能體會巴老數十年前渴望衝出封建家庭的苦悶和壓抑，反而感到這種舊時代的個性解放過氣了，可以不必理會了。巴金一九三六年寫道：「我寫文章，就為著想把自己的一切放在那裡面給人看個仔細。然而寫了那麼多的字以後，到今天，我還在絕望地努力，找話語，找機會來表白我自己，好像我從前就沒有寫過一個字似的。」聯繫老人一生的命運，這話在今天也是不幸言中的。儘管天津人藝努力為之，然而戲劇的大環境回報的卻是這樣的結果。

高貴的跌落
——話劇《半生緣》

「以前到星期六時總盼望著星期日的來臨，可顧曼楨和沈世鈞的這個星期日卻沒有來臨。」

舞台上不見張艾嘉的形跡，只聽她以娓娓的聲調講述著這個故事，是不露聲色的，一如她那首最具代表性的〈愛的代價〉般意味深長。曾幾何時，好萊塢大片圓了國人「有情人終成眷屬」的古老心結，但張愛玲卻總是將我們拖回到失意戀人的風景地，把那錯失姻緣的誤會緣起和人與人之間無名的猜忌細細地咀摸、品味。

舞台是一個放大的空間，等於是把人的心思放到顯微鏡底下看。那十個書架和六千本書所構成的「文化」景觀，某種程度上暗示了顧曼楨的氣質不凡；但這樣的高貴女生，最終嫁給的卻是強暴了自己的惡人。劉若英扮演著顧曼楨同時也誦讀著角色的心理活動，從少女初戀時的心旌搖盪到已為人婦重逢時的依然癡情，這一切都是憑藉語言文字（而不只是台詞）本身的力量來表達的。同台的人也都是坐在桌前用平靜的聲調唸著書，儘量克制地、客觀地唸著。這可以看作久違的「話」劇以一種新的方式重現舞台。因為近來的話劇越來越無「話」，往往是肢體大於語言，有得看、沒得聽，抑或有得聽又聽不懂的。不過看話劇《半生緣》有時不妨閉一會眼睛，這並非台上的單調或者紛亂，而是劇中人的心潮起伏藉文字直擊過來，引領一片超出舞台之外更大的想像空間。

音樂起到了很好的烘托作用，劉若英唱的那幾首歌放在劇中恰到好處。以前聽話劇演員在舞台上唱歌總覺得差強人意。劉若英當然不是標準意義的話劇演員，她歌而優則演，經過導演的安排，這種表演與歌唱的融合，使觀眾的欣賞慾得到了很大程度的滿足。相比之下，韋瓦第的《四季》效果顯得一般，也許是用得太多的緣故。好東西也怕重複，換一個名氣沒那麼大的曲子，有一些陌生感會更含蓄些？這就看編導的取向了。

　　還有一個東西是重複的——多媒體的水滴影像，倒不礙事。在孟京輝二〇〇二年的新作《關於愛情歸宿的最新觀念》中，舞台上曾出現實的流水和虛的水滴影像。此次水滴復現覺得依然合適，與人物情緒正合，沒什麼不妥。多媒體是近兩年舞台上的新寵，它從視覺上豐富了舞台，拓展了人物的心理空間，所以很受導演喜愛。關於多媒體比較低級的使用是圖解式的，例如，說到原子彈就弄一個模糊的核爆炸場面等等。而香港「進念‧二十面體」的胡恩威可說是深諳其中三昧，在與孟京輝合作了他那個終究有點生澀的愛情故事之後，胡恩威在張愛玲這個被電影、電視劇改編了個遍的稔熟的故事裡，用多媒體實現了話劇流暢的表達。尤其是到劇的高潮，也就是後三分之一段落，劉若英說到：「世鈞，我們回不去了！」短暫的停頓後，疾速的音樂攜帶奔徙不止的畫面在時間機器裡流轉，甩給我們每一個人青春已逝的殘酷。這時候說什麼都是多餘，音樂與畫面成為既宣洩傷痛又撫慰心靈的鏡子，把那隱藏的自私照個乾淨，劇場的體驗就在這一刻實現了。

　　因為「三八」節就要到了，說點題外話。知道這個戲情節的女性朋友可能都記得：曼楨被她所厭惡的姐夫強暴後嫁給了他，而原先對曼楨垂涎三尺的祝鴻才娶了她後卻嫌她臉上總有些呆笨的神情。曼楨承認起初是鴻才不好，但後來是自己錯了，不該嫁給他。原先聽到這樣的故事總以為是女主人翁太傻，新社會的女性不至於這樣糊塗。其實不然，想想社會給女人周遭所設的那些無形的陷阱，尤其是女性內心的深溝淺底，誰能擔保不一失足成千古恨？其實古時這樣的故事已很多了，莎翁的《哈姆雷特》和《理查三世》中，當國王被殺後王后都嫁給了謀殺親夫的仇人，這夠讓人匪夷所思的，但又很真實。女人能掌握自己的命運嗎？女人的心理究竟是何等的奇怪？對此，《半生緣》或許可以給你一個現場的體認吧。

實用主義萬歲
——《合同婚姻》

「男人與女人之間伸出手去夠不著就是遠。」

《合同婚姻》的男主人翁說完這句話燈光就熄滅了，剩下舞台上的那張大床讓黑暗中的觀眾去體會。寫實主義在此有點像個陷阱，還好，燈亮後男女二人的床笫之歡已經結束，女人的臉上有了幸福的表情。

依照錢鍾書的說法，從「圍城」裡跑出來的男女對再進「圍城」是絕對要審慎的。所以無法想像，以前曾是同事，後來偶然邂逅，不過由一夜情擦出火花的兩人，做情人豈不是很好，為何要急於將他們固定為婚姻關係呢？不，在這裡，這個自以為是的男人想出個絕妙的創意——合同婚姻。

法定婚姻相當於終身契約，合同婚姻是一年一簽。其實按照一種「愛情保鮮期」的說法，還不如就簽七至八個月呢。這麼一轉換倒是挺符合商業社會的邏輯：人既使用商品，自身也成為商品——男人在教誨她的前妻不要當第三者而要「賣」個好價錢時就流露出這樣的意識。法定婚姻是一旦覺得不合適，想中途退「貨」就很麻煩。合同婚姻則有「保質期」，時間到自動失效，不滿意對方就可瀟灑地走，可不是就輕鬆了？對那些既視婚姻為畏途又覬覦「圍城」內風光的男士們言，「合同婚姻」不亞於二○○四年春天的第一個利好消息。由此窺見這「婚姻」二字給二十一世紀初葉的中國男人造成了多麼大的心理壓力。古人講「先成家後立業」，講「齊家治國」，家由婚姻所造就，結婚並非兩人躺在一起就完事，而是締結一種心理依戀、一個溫暖港灣；就男人來講，支撐起家更多一層責任和義務。前者是誰都不會否認和拒絕的，不結婚，病了也沒個人看著的滋味是不好受的；而後者則每每怕自己承受不起。

法定婚姻還有一個不好，就是容易產生厭倦，因為它給生活規定了一個基調——平淡。不是有首歌唱道，「平平淡淡才是真」嗎？但男主人翁對此大為不滿：

「人生七十古來稀，斬頭去尾二十年，剩下中間這點時間就平淡地過了，多沒勁啊！」

　　有勁的應該是激情，他覺得：「女人要看著順眼，聊著開心，睡著舒服。」男權意識夠強，浪子野心直露。這個職業模糊的中年男人對人生有著一針見血的體悟，這種體悟被導演當作「真理」，將其文字放大到銀幕上。這些「真理」都是非常實用的，比如：「婚姻這東西不是評勞模，兩個優秀的人在一起未必合適，兩個平庸的人在一起可能很合適。可難得合適啊！」

　　這個自由職業者的北漂族看來玩世不恭，其實「玩」得很高。從人類承認私有制財產以來，不管是一夫一妻、一夫多妻或是一夫一妻多妾，婚姻其實都意味著財產的分配權，妻子總是有繼承和分配丈夫財產的權利的。君不見有集美貌與智慧於一身的蘇格蘭女子麗塔・瓊斯先是以妙手勾走邁克・道格拉斯的花心，後又在婚前以一紙合同先期取得其金龜婿巨額的離婚賠償金，為自己下半輩子的榮華富貴上了雙保險。而劇中那位氣質高雅的陳小姐卻對「合同婚姻」中男方隻字未提經濟賠償表示認可，咱中國女人真是賢良得可以。加之做了白領，經濟早已自立，何必在乎青春損失費呢？女人啊，在幾次性愛的溫柔鄉之後就默許一切，這可就是女人的天性？

　　戲也就是戲。恰恰是在他準備將他們的合同婚姻升格為法律婚姻的那天，前妻出了車禍，他不得不離去；沉浸在愛河中的陳小姐已將這個「愛人」視為己有，愛人的出走使她大受傷害。恰恰這時就有一位對她傾慕已久的高先生找上門來表白愛意，於是人去樓空。看來不管是蓋了民政局章的結婚證，還是自己簽的婚姻合同書，婚姻都是那麼命懸一線！

　　有趣的是，男作者也給了女人充分奉行實用主義的機會。當然不是通過再次受傷的女主人翁，而是她的好朋友——一個有N個國際情人的美少婦，她毫不示弱地點撥她的女友道：「二十歲的女人要找個帥的，三十歲的女人要找有情調的，四十歲的女人要找脾氣好的。」「女人最怕有後顧之憂，我把後半輩子的事都準備好了，我養美國兒子，我老了美國兒子養我。」

　　在這種大男人主義和大女人主義共生的情況下，婚姻成為一種攫取利益的工具，情慾是最大的原動力，愛情的純粹美感似乎蕩然無存。值得注意的倒是，女人對於婚姻的情結更在於其帶來的心理感受，也就是那個古老的詞——「歸宿感」，要不然白領女主人翁在經濟非常獨立的情況下，在同居生活給她帶來甜蜜之後，為

何仍會對一枚結婚戒指怦然心動呢？劇終，男主人翁打電話到家無人接聽後又不失時機地來了一段獨白，表明對女人的心思他並不理解。或許男性編導本無意於此，或許透過這齣舞台常規化、表演尚屬有聲色的戲，發現婚姻對男性來講本來就屬可有可無？而唯一值得慶幸的是，實用主義再次教給我們生活的法則：對男人而言，與婚姻若即若離，自由可能就多一些；至於女人所能記取的則是，要麼像麗塔・瓊斯那樣把婚姻特當回事，要麼就像劇中的美少婦別把婚姻太當回事，這樣女人即便受傷也不至於太慘。多元的社會自然允許多元的選擇嘛。

「現代派」出位

──《迷宮》

　　很久沒有看到孟京輝的新戲了，之所以覺得久是因為人們對他有期待。新近的《迷宮》是個童話劇，已過「憤青」勁兒的孟導怎麼突然童心大發？其實，《迷宮》是一齣典型的商業戲劇的大製作，它和近年來崛起的商業電影一樣，遵循的也是強強聯合的規則。就像美國外外百老匯的先進份子最終會被主流的百老匯戲劇所接納和吸收，功成名就的孟京輝這次是作為一個有品牌召喚力的元素融入這齣商業戲劇，編劇史航、音樂人三寶以及多媒體製作等等莫不如此。《迷宮》的出現標明孟從先鋒戲劇的元老轉而為流行文化所青睞，成為票房的制勝法寶，顯示了我們這個商業社會強勢的文化吞吐能力。由於對孟京輝的個性印象太深，所以習慣性地在劇中去尋覓孟氏品牌戲劇的特點，但是不久就放棄了這種意圖。在這齣戲中，最開心的是孩子們，你不由得被他們的歡欣所感染。他們能享有由最優秀的戲劇人、音樂人和造型師費心打造的國產童話劇的大片，走出劇場之前還能手捧心愛的玩具回家做個酣夢。自從《馬蘭花》問世以來，中國似乎沒有新的童話劇能取代它。但是與西方那些最著名的動畫片相比，中國的童話偶像一直停留在虛擬的深閨之中。如今，中國兒童也能懷著像對迪士尼的米老鼠那樣的好感來帶走戲劇中的人物做他們生活中的小夥伴了，這是戲劇藝術作為商品被開掘出其文化附加值產品的結果，已被西方文化產業證明是屢試不爽的一種成功模式。《迷宮》邁出的是中國劇界的第一步，證明著戲劇界的菁英人士良好的市場嗅覺，不錯的票房也證明選擇兒童劇打頭砲能使投資的風險降到很低。

　　《迷宮》的編劇也許是個環保主義者，在兒童的種種壞習性（如懶惰、不愛學習、惡作劇）中，小主人翁果凍以浪費的面目出現，而那些被浪費的東西「大皮鞋」、「易開罐」、「爛蘋果」等就變成了迷宮世界的各種精靈對他進行懲罰；不過他還是以自己的智慧戰勝和感動了三個壞蛋，與父母團聚。故事的缺陷在於：小

果凍從浪費中幡然醒悟得過快，馬上成為一個教育者，三個大壞蛋的轉變也不太自然。但是，情節的轉換在這齣劇中似乎不是特別重要，因為編導設置了一個能夠充分實現互動交流的戲劇空間，並且這個空間又是以視覺和聽覺為主導。只要看看小朋友們看得有多麼來勁，就知道聲光電統攝耳朵和眼球的功效。不少朋友對當前的戲劇中以華麗的視聽形式擠壓文學性頗有微詞，其實商業劇中這未必是個壞事，只是既然花了大價錢製作舞台造型，倒可以看看怎麼做看著更可心，就好像我們對一個有品牌的商品可以更嚴格要求一樣。《迷宮》比較理想的還是多媒體的表現，這在二〇〇二年《關於愛情歸宿的最新觀念》中就已顯示出將是導演今後的一個強項。有趣的是一個高掛在觀眾席前方的大玻璃球，在歌舞廳見了都不覺得什麼，劇場的情境下轉動起來卻頓時有亂花漸欲迷人眼之態，這也是孟一貫的「拿來主義」的幽默。

總之舞台上的布景、造型和影像要強於音效，相比之下，立體造型則不如平面的動畫來得生動。主要是那些諸多的動畫式人物形象儘管鬧騰勁十足，叫我們非兒童看來卻不太能獲得童話的感覺。不知此番做商業劇的導演選擇兒童劇是否有意，這個題材與導演的潛意識似乎有些相牴牾呢。世界各國的童話或者兒童劇莫不以古典主義的純真為原則，但是以現代派起家的孟骨子裡浸透的恰恰是反叛的精神。現代派藝術根本的是對世界荒謬的譴責，是對世界的否認，因而在現代派藝術中醜才可以作為審美的對象來存在。孟京輝的強項是他既接納西方現代戲劇又對它做了一系列巧妙的中國化的轉換，也許正是這種長期修煉的審「醜」意識影響了他對童話造型取向上的判斷。壞蛋們的造型接近於遊戲機裡形象的路數，偏重於暴力和色情。事實上這些人物畫成動畫、做成三維都要比立在舞台上更好接受些，這也正是舞台劇的特點。我們注意到西方動畫片中也有大量的壞人，但如何讓它們壞而不髒、壞得可愛還真有講究。至於八嘟嘟這種中間人物要做成玩具被小孩帶走，進入到兒童的生活，其可愛的特質更不可忽視。兒童的心靈是一張白紙，他們無法選擇也不具備判斷力，完全依賴於成人世界的眼光和目力。在為侄女挑選圖畫書時，我經常在同一類圖書（往往有十種以上）中淘選那些繪工上乘的作品，相信從童稚期的薰陶將帶給孩子一個明亮的心境。動畫片、童話劇的形象是否還是回歸古典一點為好？為什麼宮崎駿的動畫總能給我們成人帶來很多感動？因為雖然我們已經被玷污得不淺，但在內心裡仍然希望像孩子那樣單純。

開放的蝴蝶才自由

　　我們不少吃麥當勞、看美國大片，卻鮮有機會看美國的戲吧？那麼由上海話劇藝術中心烹製的百老匯戲劇《蝴蝶是自由的》是這個夏天一道不錯的美式大餐。人們經常會說到美國精神，它究竟是什麼呢？自由。一位早熟少女與一個盲青年比鄰而居，他們一見面不久就發生了性關係——他們很自由啊，但這僅僅是身體的自由，還不是心靈的自由。只有當身體和心靈合一，才可能享有純真的幸福。這個主題也不是美國人才有，但美國喜劇卻有著更清新的活力。

　　上個世紀，美國民族以它的包容和無禁忌幾乎成了全世界自由王國的象徵，少女阿Jill雖然過早嚐到生活的艱辛，卻是在這樣的環境下長大，有著美國人的樂觀做派。阿Jill來到盲小伙阿Don家中，驚訝於他獨自料理生活的能力。阿Don喜滋滋地談起對未來的憧憬，他雖然目盲，但在身為兒童心理學專家母親的教育下被訓練成了「小超人」，有克服困難的勇氣和意志。涉世已深的阿Jill對此不以為然，她從十幾歲就失去了童貞，把結婚和離婚看得如兒戲一般，視男女間的性事如吃飯，唯一保留的可愛之處是少女那無拘無束的天真。她的活潑性情給阿Don以極大的感染，兩人談得投機，阿Don彈起吉他唱歌，阿Jill給他梳了一個公雞頭，把他帶到高高的架子床上。這是全劇的一個小高潮，阿Jill脫去外衣，以三點裝站在阿Don的面前，讓阿Don觸摸自己的面龐和身體，觀眾替阿Don欣賞了阿Jill的青春和美麗。中國人也許要錯愕於西方人表達愛情方式的直白，兩個萍水相逢的年輕人相處幾個小時後迅速萌生的愛意在身體內蒸騰，便自然地合二為一了。這並不是一個性早熟女子對一個童男子的引誘甚或是她獨自歆享性愛的快樂，而是兩顆年輕躍動的心因契合而撞擊出情愛的火花。如果青春的鼓點敲打時不去聆聽它又更待何時呢？所以不管袒露肌膚的阿Jill在燈光下出現的時間是十五分鐘還是一分多鐘，我們真正被吸引的其實是二人沒有任何矯飾的激情。

　　要是戲在這裡嘎然而止，它就是一個不折不扣的美國小品在宣揚性愛的健康，不過美國人不喜歡做這樣的小品，中國人民也並不需要這方面的啟蒙了。來看望兒子的母親撞見衣不蔽體的阿Jill，要帶兒子回家，一向順從的阿Don與母親大鬧，他哭著說：「媽媽，我不是你作品中的那個小超人！」言外之意，長大了的我更需要愛情，它能給我生活的真正力量。母子爭吵的當兒，想當明星的阿Jill為了爭取一個頭號角色，決計與色迷迷的某導演同居來換得這個機會。她似乎把阿Don忘了，也許這對她來說又是一次逢場作戲？她就是在生活的各個場景中來回奔跑？戲劇的轉折非常符合好萊塢的一貫手法，至於它是如何逆轉、盲人小伙如何贏到「蝴蝶」，舞台上又有一段好戲。

　　看慣了男女間的打情罵俏、戀戀不捨，《蝴蝶是自由的》又有什麼新鮮的呢？演員焦媛在阿Jill上煥發出比火熱的夏天不遜色的熱力甚為矚目。都說湘女多情、熱辣，比這位美國女子如何？當然美國女子由中國人扮演，這齣戲沒有刻意弄成金髮碧眼的假洋鬼子狀，但情調是洋化的，尤其集中於女主角一身。舞台上的阿Jill穿著荷葉邊絲質背心和牛仔熱褲，裸露較多的身體沒有一絲贅肉，飽含青春的健康。她在目盲的阿Don面前飄來飄去，像足了一隻翩翩起舞的蝴蝶，為了採到生活的花蜜，她是勇敢地試探她感興趣的所有事物，愛憎、真率都一覽無餘。她極其自如地在阿Don母子前換著衣服，向阿Don大膽示愛，她的語速之疾、動作之快撩撥著我們的視聽而不得停歇。在做這一切時她又始終是那麼從容，我不得不歎服這樣的表演是我們的話劇舞台幾乎沒有的，這種與我們印象中裝腔作勢的話劇腔迥異的姿態，是演員基於在對角色領悟的前提下自身的成功開放；而所謂開放就是懷著藝術的目的，將身體和心靈的包袱輕鬆丟掉直達無我境界，這樣演員就不會因為在舞台上因裸露身體而羞恥彆扭了；而舞台上下最明顯的就是，如果演員有一點彆扭，觀眾就會首先不自在起來。這裡不得不承認香港女藝人開放的爆發力似乎高於大陸女藝人，舉個不甚恰當的例子，把《新龍門客棧》裡演金香玉的張曼玉換成一位大陸妹，情況會怎樣就難以想像。而這部劇中導演把原來的演員換了個遍，獨女演員沒換，相比之下劇中其他角色的開放自如度就顯得還有些缺憾，這或許還是咱們演員生長的文化環境使然。因之上海劇人的《蝴蝶》能有今天的面貌實屬不易，這也是海上劇界一貫食洋而化的結果。開放和鬆弛是百老匯喜劇的內核，也是美國的民族性之一，《蝴蝶》一劇最大的特色，就是從角色個性到舞台表現的開放正好是一脈相承的。當然舞台上的控制亦不可忽視，要不我們見到的就是瘋丫頭一個

了，在香港執導多年的導演李銘森把《蝴蝶》的節奏調得比較快一點，是比快三還要快點的那種，看完《蝴蝶》這齣愛情喜劇，覺得美國精神不再那麼抽象，又想起「樂而不淫」原也是中國人的一種喜好呢。

《壞話一條街》二則

一、回到地上來

　　在中央實驗話劇院上演的新劇《壞話一條街》中，神秘人的行蹤始終牽引著我們的視線，扮演者牛飄這回著實「飄」了一把。

　　神秘人飄然而至，他穿行於房頂，擾亂了「壞話街」的平靜。神秘人闖進了北京的大雜院，即便被追蹤的人們發現，仍舊泰然地立於房頂，在居民們的仰視之中，在眾目睽睽之下帶著「媳婦」翩然離去。

　　神秘人去向何方？是天上嗎？從地上到房上，再高就只有上天。地上、房上、天上，是為壞話街的空間「三界」，這一點，觀眾可以從舞美設計中獲得最直觀的感受。過士行讓神秘人的行動使得壞話街每個人身處的生存困境彰然而顯——人們不是在說著別人的壞話，就是被別人說著壞話：無房戶們覬覦有七間房的鄭大媽；鄭大媽指點童男、童女的他爸他媽，耳聰、目明這兩個不相干的外來人一進街道就被喚作「對蝦」，即便是從前青梅竹馬的花白鬍子和鄭大媽到老了也在相互指責對方。現實生活中人們所說的壞話到了舞台上可能就成了髒話，為免於此，一是民謠和繞口令的言說技巧形成了無意義的精彩——

　　　　目明：幹嘛說壞話？
　　　　鄭大媽：什麼都不為。
　　　　目明：為什麼說壞話不賺錢還有人說？
　　　　鄭大媽：不說白不說唄。

　　二來人物所處的悖論關係構成了該劇上的總體情境。每個人都處在悖論之中，成為他自己目的的犧牲品。花白鬍子是個善良的老頭，他辛勤服侍兒子甩給他的癱了的兒媳婦，居然把自己的媳婦都耽誤了。他唯一的嗜好就是溜舌頭、耍貧嘴為樂，時不時他要說幾句兒時夥伴鄭大媽的風涼話。但是他這種「犧牲」在居民「帶魚」等人那裡是有豔福，是金屋藏嬌，連鄭大媽都說他勾搭女人有兩手。鄭大媽閱世滄桑，在被嫉妒的鄰人「圍攻」之時表現得異常鎮定。她閱「話」滄桑，一言道出說壞話的規矩：「聽見的是十分之一，還有十分之九是本主兒永遠也聽不到的。」她對耳聰說：「不是從嘴裡出來的東西也就不是話，光是一個壞不行，非得壞得是話，是壞話它才有勁兒。姑娘，慢慢兒琢磨去吧。」而這個丈夫早逝的孤單女人又在從容地散佈著別人的流言蜚語。居民們和花白鬍子一樣，想有自己足夠住房的願望本當合理，但是一旦集合起來，他們就被群體的盲動意識所左右，成為低級平均主義的叫囂者，以惡意來攻擊他們得不到的利益。耳聰、目明這兩個年輕的闖入者不屬於壞話街，也未能倖免此種命運。目明觀賞槐花，望遠鏡竟然是偷來的，槐花不開，又歸咎到耳聰把他蒐集的民謠磁帶全部毀掉；耳聰為完成博士論文而來，結果她迷失在民謠的「藝術性」裡，成了民謠的奴隸。

　　劇中最大的悖論自然是神秘人。這個反對修長城、拆古街的人因為其堅定的念頭無法實現而憤然從地面躍上了房頂。「到房上去，那裡才是另一片天地。」他對癱瘓的媳婦說。房上，這是介乎天與地之間的所在，這是人對理想生活的期盼與他的卑微處境相交接的中間地帶，是人們視力所投卻力不能及的空間段。這是無奈的，更是尷尬的。應該說，當大幕拉開之時，誰都望見了天邊那片絢麗的雲彩。花白鬍子等想住上樓房，神秘人要保護古建築，耳聰要拿到博士學位，目明要看見槐花……這都是那絢麗雲彩所昭示的美景。然而，在人們實現其願望的過程中，是否意識到每一次人類物質、技術的進步還需要付出歷史的代價呢？人們不僅要淪為自身目的的犧牲品，還需要重新整飭歷史留給我們的古老資源。居民們要想住上樓房，就不得不拆除古街。這是發生在地上的最真實的現實。只有神秘人這樣的完美主義者才會拒絕接受這樣的現實，成為亦悲亦諧的福爾摩斯綜合症患者。有意思的是，這個被圍追堵截的神秘人，居然帶走了癱瘓三年的「媳婦」。「你想逃離這裡嗎？」——「想……」——「那你就一定做得到。」「媳婦」只是沒有想到要站起來，所以站不起來。可是上房是要付出代價的，扔掉鞋，「這地可是真涼啊」。媳婦，這個象徵的人物，她是蟄伏於每個人心中的良善的生活願望，只有神秘人能將她喚醒。但是，僅憑這病態的激情就能將她帶入雲端嗎？劇終時，花白鬍子那一聲「妞

子，把鞋穿上」無疑是淒涼的。媳婦答：「我再也不穿了。」我不禁有些為他們擔心，房上的滋味不見得是好受的。在體驗過光腳上房之後，我們還是不妨穿上鞋子回到地面上來吧。好話街也好，壞話街也罷，我們的新世界要從地面上來創造。

二、文本作者與演出作者──《壞話一條街》的形式感

十九世紀以來，隨著導演的真正出現，現代戲劇越來越需要導演將劇本、演出和觀眾融為一體。二十世紀世界戲劇的重要趨勢之一是文本減弱，直到僅僅成為導演創作舞台演出的基礎。俄國導演梅耶荷德是這一流派的先驅和代表，他的演出作品有三個顯要的特徵：一是劇本的正文處從屬地位，二是以音樂模式來構思演出，要圍繞「戲劇的主導旋律」來創造，三是演員要像黏土似地具有可塑性來體現導演的創作意圖。孟京輝正是梅耶荷德的信徒，從他的成名作《思凡》到《放下你的鞭子──沃伊采克》，到一九九七年春的《愛情螞蟻》，凡是看過孟京輝戲的觀眾都不會忘記導演對音樂的偏愛和對演員形體造型能力的誘導與展示。

當孟京輝拿到過士行的劇本《壞話一條街》時，他興奮地對過士行說：「你的女兒嫁給我了，可就怎麼糟蹋由我了，你不要干涉呀。」這是一句戲言，但又不是一句戲言。多年來，孟京輝的「戲劇理想」是要在他的演出中體現三個結構的並行，即音樂的結構──抒情功能、韻文的結構──超出生活之上的理念相關物，以及散文的結構──擔當敘事的功能。《壞話一條街》中大量的民謠和繞口令提供了很好的韻文基礎，情節的展開跟隨著韻文走，話劇文本已經具備了完整的韻文結構和散文結構，只要再加入音樂的結構，就基本實現了他的戲劇理想。孟京輝認為，在這部戲中，音樂的合理性就在於他既能使民謠的言說過程達到精彩的效果，又能在舞台上滲入導演個人對戲劇事件的批判眼光。這種眼光可以與編劇一致，也可以不一致，如果是後者便增加了觀眾更豐富的感受性，即體會編劇和導演對事物看法的差異，體會文本語言的微言奧義和舞台演員表情達意能力的強弱。至於對音樂的把握，一直以來與音樂人張廣天的合作更不會有什麼問題。

躊躇滿志的孟京輝設計了三條線：音樂──即劇中的八首歌，群眾的戲──「創、起、啐……」的哼哈節奏，耳聰、目明事件的行進。但是在現在的演出中音樂基本被刪掉了，導演的其他想法也予以減弱，這是因為在《壞話一條街》的形式感的問題上，編劇、導演和演員並沒有達成最後的共識。

　　劇作家過士行曾以「閒人三部曲」聞名，他的劇作有一個顯著的特點，即作者對語言形式的錘煉和對言說過程的迷戀。過士行的壞話來自他對生活的感受和民俗的積澱，作家關注的是人說壞話這種集體惡習究竟是受什麼慣性推動的，為了不直接說壞話、說髒話，作者苦心經營為一種「無意義的精彩」——找到民謠和繞口令的形式，過士行強調說：「整個戲是一個言說過程，所言之物在言說中瓦解、消散。民謠和繞口令不過是一種象徵，它代表著言說本身。它展示了言說的精彩和無意義，以致使言說成為藝術。」《壞》劇的「言說」是如此重要，因此從某種意義上來說，過士行的劇本更適於朗讀而不是演出，更適於「聽到」而不是「看到」（過士行在中央實驗話劇院的領導面前曾把劇本從頭到尾親自讀了一遍，眾人頗受感染）。顯然，過士行不見得會同意孟京輝來削弱他的文本，哪個家長會捨得把自己的寶貝女兒讓女婿去「糟蹋」呢？過士行的前三部戲《鳥人》、《棋人》、《魚人》都是由北京人藝的導演執導，表演風格以寫實為主。而人藝的演員最擅長「說」，人藝培養的觀眾也早就做好了「聽」的準備。但是在話劇《壞話一條街》中，音樂的涉足、形體的強調會帶來什麼呢？它會不會沖淡台詞的強度、分散觀眾的注意力，影響了觀眾的「聽」而只顧了「看」從而難以體察劇作家的微言大義呢？就演員來說，要把嘴皮子和身板功夫都發揮調動起來形諸於外，無疑增加了表演難度。成熟的有經驗的演員很難放棄自己以往既有的取得成功的表演方式，以為導演的某些諧謔式效果會有不嚴肅之嫌；年輕的新的演員則一時還難以把握導演的要領。在現在的《壞話一條街》的舞台上，我們看到了北京人藝的某些痕跡，舞台上那個真實的大屋頂，燈光都是寫實的，另外又感到在環境與表演間的不那麼一致，在不同角色的表演間的不一致。用一句玩笑話來說：「孟京輝走進了北京人藝。」孟京輝無疑是經常出入人藝的演出大廳的，他與人藝的導演同為投身戲劇的忠實信徒，但他清楚，北京人藝的演出方式恰恰是他不擅長的。在《壞話一條街》中，孟京輝最終未能堅持他的三個結構的並行，演出作者與文本作者取得妥協。

　　所喜的是，觀眾對此並不那麼敏感，《壞話一條街》自去年秋天上演以及今年的幾次複演，票房一直不錯。或許對目前一般的戲劇觀眾來說，戲劇的文本作者與演出作者的位置孰輕孰重，他們並不關心，有一齣好看的戲才是重要的。另外的事實是，《壞》劇演出期間，過士行的劇本也賣得不錯，這證明著觀眾與迷戀言說過程的劇作家的共鳴，文本作家定能感到欣慰。至於導演孟京輝，義無反顧地沿著

他的「演出作者」的路走得更遠。繼《壞》劇之後，孟京輝終於在一齣義大利喜劇（一九九八年冬上演的達里奧‧福的名作《一個無政府主義者的意外死亡》）的搬演中如魚得水，因為作者相距遙遠，他的發揮也就淋漓盡致，以至於該劇的中文譯者很為導演未能忠實於原著而不平。但是，看過《一個無政府主義者的意外死亡》的人幾乎都被現場氣氛強烈地打動。應該說，在目前話劇市場如此不景氣的情況下，多一齣中國的好戲，少一部外國名作的複製品，不會對中國戲劇的發展造成什麼損失。正是孟京輝對「演出作者」的強調使他得以無所顧慮地展示自身的個性，所以觀眾感到他與其他導演不同和新鮮。無疑，在相當一段時間內，孟京輝還會堅持他的創作原則，「孟氏戲劇」也會擁有它一批較為穩定的觀眾群，這當然是時下北京話劇界的一件好事。

為「粗俗」話劇正名

——關於《廁所》

　　一直以來，劇作家過士行話劇創作的獨特視角使他迥異於同時代的其他作家。在經年的堅持中，作者並不滿足於語言外殼的風格性特徵（雖然這也並非易事），而是在不斷地與時代對話的關係中生成其作品的自足性世界。上世紀九〇年代的「閒人三部曲」以人為中心，時下的「尊嚴三部曲」（《廁所》為第一部）重心挪至人的生存空間。

　　與過氏前面的幾部作品一樣，《廁所》受到了觀眾尤其是普通百姓的歡迎，天橋劇場的經理告知，劇場對面一個小賣部的老闆買了二十多張票送給他的朋友觀看。不幸這回有媒體批評劇中的「粗口」，引致官方某部門對此劇做出謹慎的迴避。這裡需要辨析的是，觀眾認同的《廁所》與此前他們愛看的某些商業戲劇是否具有同一層面的吸引力？如果相同，那麼娛樂記者對商業戲劇的庸俗成份可以不遺餘力地宣傳，卻為何對因劇情需要的粗話橫加撻伐？而如果不同，《廁所》中的粗話之不同意義又何在呢？有意味的是，對《廁所》的粗口首先提出疑議的，並非是我們日常經驗中那些年歲較大的保守人士或者偽道學家，而恰恰是成長於新時代的年輕人，是已經接受了搖滾樂和以孟京輝為代表的「先鋒戲劇」的準小資族。他們對《廁所》的疑慮使我吃驚，但我又毫不懷疑他們的這種態度亦是真誠。於是，關於戲劇是否可以粗俗，以及何種程度的粗俗堪稱為藝術，就顯得大為重要。

　　西方戲劇中其實早已存在著不少粗俗成份，從中世紀的鬧劇到延續至今的義大利即興喜劇就是代表。英國當代戲劇家彼得・布魯克在寫作於一九六八年的《空的空間》中第一次給予粗俗的戲劇以顯赫地位，並且指出正是這些在非正規場地演出的、與普通人最接近的民間戲劇才是今日戲劇生命力的源泉，是療救自上世紀中期以來不斷衰敗的戲劇的一劑良方。布魯克告訴大家，這方面的先驅仍然是莎士比亞——他作品中諸多的小丑和弄臣出醜賣怪的行徑以及鬧劇成份曾使他在很長一段

時間裡被認為不是個嚴肅的正規詩人。但最後，當人們發現莎翁最擅長製造神聖與粗俗融合為一體的境界時，就不得不承認他的偉大。如果援引莎士比亞顯得古舊，那麼不久前剛剛睹面的那齣「正宗」的英國戲《等待果陀》（二〇〇四年五月北京國際戲劇季劇目）對大家可謂記憶猶新。作為首部贏得世界範圍認可的荒誕派名劇，其間滲透了小丑表演、傻瓜表演和半即興的瘋狂場面。我們還記得：弗拉基米爾從地上撿起東西來吃；幸運兒被波卓壓制得始終抬不起頭，而一旦立起身就像上了發條的機器一樣背詩；弗拉基米爾和埃斯特拉貢交換戴起帽子，活像街頭的雜耍……荒誕派的這一種粗俗來自於古代的通俗鬧劇。劇作家經過實踐，發現當鬧劇與悲劇和喜劇共存時往往更受歡迎，於是他們常常會把人的下意識人格化，如果需要，波頓就乾脆變成驢（莎士比亞的《仲夏夜之夢》）。如今，中國鄉村紅白喜事的唱大戲、廟會草台班子的雜耍，甚至是街上偶爾發生的一起因汽車追尾引起的吵鬧，都更能挑動人們神經的興奮，這都可視為粗俗戲劇的泛化，但很長一段時期它們不能登上正統戲劇的舞台。九〇年代孟京輝憑他先驗的激情最先領悟到戲劇原生態粗俗而又新鮮的活力，是他首先喚醒了長期處於被教化狀態下的人們內心深處遊戲的衝動，與其說觀眾在由衷地為他的戲所激動，毋寧說是他為觀眾找到了一條釋放原慾的途徑。今天，當我們說到「遊戲戲劇」這個名稱時不無貶意，那是因為我們太過注重在西方大師的作品裡去挖掘哲思和深意而忽略了其中的粗鄙成份其實大量存在，更沒有意識到在被中國劇界奉為圭臬的莎士比亞和布萊希特兩位先師那裡，粗鄙是作為一種元素糅進戲劇而不是被當作戲劇的品格，這其實是取決於劇作家的高超技巧的。對此，今天的孟京輝也並不總是能穩操勝券，他的那些差強人意的戲以及那些效孟之響者給「遊戲戲劇」帶來了不好的名聲。學孟者往往學到的只是粗俗的皮毛，好在皮毛本身可以成為商業戲劇中頗富吸引力的因素，這就如東北的「二人轉」在全國的風靡證明著草根的力量。但是對於戲劇界來說，能夠視自身長期被意識形態所綁縛而造成的斷裂而不見嗎？因為在所謂的正統戲劇和遊戲戲劇之間，在通常意義的得獎戲劇和慣常理解的商業戲劇中幾乎形成了各自的對應關係。面對這樣一個巨大的鴻溝，面對近二十年來觀眾對主流戲劇的冷漠和對遊戲戲劇的追捧，我們仍能安之若素嗎？難道還不回過神來——戲劇貼近人之所需，人之所想是多麼地重要？

　　這種需和想並非是貼近生活的老調重彈，孟京輝的《一個無政府主義者的意外死亡》提到了放屁，李龍雲的《萬家燈火》裡人住在危房裡，雖然孟的笑料比李的要形而下，但觀眾對二人的貼近都是買帳的。不少人對《廁所》的選材備感訝

異，其實涉足廁所的「藝術」並非頭一遭。早在二十世紀初，法國人杜尚把小便器送交給博物館作藝術品參展，開創了「達達派」先河。近則有中國人張洹一九九四年在北京東村實施了名為《十二平方米》的行為藝術：他把身上塗滿蜂蜜然後在鄉間廁所裡靜坐兩個小時讓蒼蠅爬滿全身。兩小時，這幾乎也就是一齣戲的長度。這種「自虐」無論對行為者本人還是對觀看者都是極富刺激性的考驗，它帶給人的印象是：「人的地位低下導致的生活嚴酷性和相應的心理狀況。」張洹說，當他照例地去家附近的廁所時，走了幾處都發現無法下腳，馬上就萌生出這一衝動。這個行為帶給張洹巨大的成功，如今他已是紐約藝術家村落的新貴，再也不用為上廁所發愁了。不管你承不承認，藝術的邊界就是這樣被不斷拓寬的，若先知曉行為藝術走在前面，就不會覺得舞台上的廁所那麼誇張了。廁所真的能夠代表發展中國家的臉面嗎？一位久居國外的大學者在中國西部旅遊時憤憤說道：「中國的廁所真是恐怖！」鄉間茅廁蛆蠅橫飛的場景我們從兒時起就已司空見慣也只有默默忍受，但從發達的西方世界回來的中國同胞卻會因此大加抱怨。是同胞變得過於自尊還是本土鄉民過於麻木？

　　話劇《廁所》展示了它本身越來越先進的面貌，其後的景片還繪製出整個北京城高樓不斷增加的全景，是喜劇的氛圍，但與物質進步相隨的卻是人心的漸漸荒漠化以及價值的倒錯，所以本劇的悲喜交加是一個值得強化的品格。在第一幕最粗糙的水泥蹲坑廁所出現的二十世紀七〇年代，史爺還是一個在階級地位上與國家機關幹部、解放軍等平等的掏糞工人，而到了九〇年代乾淨體面的五星級酒店的衛生間裡，他就是衣著光鮮卻已淪落為要看顧客的臉色行事的下等人了。劇中其他人有小偷變成大款的，捉拿小偷的警察變成大款跟班的，尤其是越戰英雄母親丹丹的女兒變成了一個「墮落」的搖滾女孩，致使愛戀丹丹多年的史爺痛心不已。史爺這個不擅於與時俱進的人被時代所拋棄，當他聽到丹丹女兒口無遮攔地妄語時無法忍受，竟然跪在了她的面前。這個本應成為全劇的高潮之處似有意到、筆不到之嫌，劇作家沒有刻意渲染史爺的悲慘，希望把人物命運的辛酸隱含在觀眾的笑聲裡。但是對照劇本和舞台演出，導演似乎未能施展他遊戲一把舞台的活力，而不知怎麼地就讓觀眾的注意力集中到丹丹女兒的粗話本身上去了。還有，導演似乎總是想盡力使戲劇昇華一點，讓「廁所」擺脫粗俗，所以在劇終來一段集體朗誦，要道出「廁所」的真義云云。其實這不僅多餘，而且將劇中那個概念化的外鄉人的概念進一步升級了。可見，即便是大導也未能充分意識到戲劇的粗俗可以來得明目張膽一些。

　　《廁所》這齣近年來難得的原創話劇腳本，其涵義是多元的。它是不是像作者表明的那樣直接涉及到人的尊嚴還是能生發出更多一言難盡的悖論，創作者也許不一定想得那麼周全，但來自各階層的觀眾卻一定是有心的，他們對劇中所展示的切近的原生態生活本身充滿了興趣。只有在這樣一個最沒遮攔的氛圍裡，人的本真才得以無矯飾地流露。關於《廁所》的意見聽到許多，有人嫌廁所的「文化」不夠，我想咱們話劇舞台上最不缺的就是「文化」了，我寧可犧牲文化，保全粗俗。因為粗俗是完全能和神聖相結合的，只要作者不畏流俗，導演手中有絕活，這部獨一無二的作品是可以立於新時代的。

懷舊陷入迷惘
──「京味」話劇《全家福》

如今，去首都劇場看北京人藝演出的話劇已遠非是單純的看戲。從莊重的曹禺紀念館到精緻的戲劇書店，從畫廊裡經典劇目的大幅照片到模樣清秀又極盡職責的引導員，一切都在提醒著：人們邁進的可不是個普通的戲園子，而是一座背罩美麗光環的藝術的殿堂。近年來劇院整飭的管理和硬體的不斷改進又在昭示著作為堂堂國家級大劇院的「範兒」，這其中最可以使人藝引以為榮的就是由他們所開創的「京味」話劇了：二十世紀五〇年代的《茶館》長演不衰，八〇年代末《天下第一樓》風雲再起，九〇年代中期《鳥人》意趣盎然，最近的《萬家燈火》則創造了新世紀的票房奇蹟。與其說這一部部膾炙人口的劇中樹立起來的是那些個鮮活的人物，還不如說是北京人對於自身文化形象的自信。雖然其中有不少是從前清民國的沒落貴族、地痞流氓到今天的北京大爺們那種沾染著陳規陋習的問題人物，北京人卻像母親看自己的孩子一樣愛屋及烏。漸漸地，看「京味」話劇就成了京城百姓的一樂，用北京話說，就「好這一口兒」。與跟隨明星在時尚劇中獲得滿足的「白領」不同，北京人藝的「京味」話劇仍然擁有著相當一批忠實的各階層愛好者，而且在相當長時間內它作為「京味」文化的組成，自有它綿長的生命力。

《全家福》便是這樣一部順應京味文化的需要而誕生的新京味戲劇。顯然，原小說所具備的素材有著鮮明的北京地域特色。古建築行業的升沉連著清皇宮營造廠老掌櫃傳人一家的命運，四合院裡的人情世故透出鄰里街坊的親密關係，那塊富麗的影壁被塗抹和敞開的變遷暗示著價值觀因時而異。再加上從建國前夕到新世紀的時間跨度，這齣劇完全有望成為展現北京城半個多世紀風貌的民俗畫卷，讓老北京人進入家鄉的歷史來咂摸北京作為城市的命運。然而，散文化的小說思維著實讓編劇為難了，刪繁就簡還是長達近三個小時，不過更重要的是樁樁件件就似散碎的流水帳，怎麼也調動不起觀者的情緒。其實故事從名匠人之後王滿堂解放後

當公家的人開始，圍繞著他在建築行做事的規矩和他的家人、朋友，歷經建國初、大躍進、文革、改革開放初期、九〇年代直至今天，遭際有喜有悲，身世起起落落，也有幾個頗有聲色的人物烘托氣氛，但一路看來卻覺得是一些個不無關聯的小品。期間經常走神，恍惚想起電視劇《大宅門》裡的白景琦和他的百草堂，《五月槐花香》裡的琉璃廠古玩商，以及同類講個體手藝人命運的《大染坊》等等。此戲之節奏接近電視劇蒙太奇，然而若論場景之豐富、鏡頭之美感又孰能敵？不免為編劇操一份閒心，這類題材改電視劇相對容易，卻拿來做話劇，仍是不曉舞台這水之深淺啊！

　　長篇小說改舞台劇鮮有成功的，多半因為想說的太多，所以最後倒不知要說什麼了。《全家福》裡有幾處興奮點頗能牽動觀者的神經，諸如北京城拆舊城的典故，風水先生老蕭唸叨叨的風水經，王滿堂和兩個老婆的關係，保護影壁的過程……每一件都打著那個特定時代的烙印，單獨拎起哪一件都夠出些彩兒的；但劇中每個故事卻都是蜻蜓點水、平均帶過，實不知編者是何種意圖。自然，不必強求編導深挖城市拆遷這樣令政府和學者都討論不休的話題，但北京城拆遷五十多年來的利弊得失卻是市民有目共睹的，至少可以把矛盾展示開來，這也正是以古建築修繕為職業的老王等人生活的最真實的情境。建國初期的拆城，對於老王這樣的老把式來說是比梁思成那樣的學者還要有切膚之痛的，那意味著自己沒有了營生的對象，丈人留下的手藝也將要失傳，他的痛苦絕不會因為當了公家人而減少到只是發幾句牢騷而已。何況作為一個高級手藝人，對於拆城的壞處他勢必有自己獨到的看法，這種看法還很可能在若干年後得到印證，而絕不是像劇中那樣，把話語權都給了風水先生老蕭，說拆東直門就是壞了北京的風水云云那麼簡單。後來發現，老王的心其實都繫在那塊祖先留下的影壁上，他在影壁前的那段涕淚縱橫的獨白可以表明他的知恩圖報，卻不能表示他對古建築本身的熱愛。於是在他對影壁的誓死捍衛和對拆城相對輕鬆的態度中，一個手藝人只知守家衛院卻冷漠大「家」的狹隘一下子就降低了他的思想境界。我國的古建築是那樣美輪美奐，卻沒有一顆魯班的心為之跳動嗎？多少像常貴（《天下第一樓》中的堂頭）愛他的鴨子那樣如數家珍呢？劇終，還是那塊影壁以古建築博物館的名義保住了，老王得以釋然，但諾大的北京城裡何止一塊這樣的好影壁，又都能保住嗎？也還是牽強。其實，影壁只是一個象徵罷了，作為古建築師的老王似乎最有資格對北京的古建築給予一種關懷，為大款修新四合院就未必是壞事，不也是弘揚古文化嗎？

　　凡此種種不一一例舉。看到後來漸漸明白，這是個懷舊的時代，因為舊神已死、新神未生，所以我們對逝去的美好事物總是心存太多困惑，無力揭示，乾脆取一些模糊的影子平面鋪開來。以前只覺時尚劇最擅此道，不想京味話劇也面臨此種誘惑。柏拉圖早年說過：「所謂藝術就是對影子的影子的模仿。」但在消費時代，這些也好像就夠了。

《琥珀》的裂痕

　　這個世界實在是不能讓人激動嗎？似乎戲劇能將人提到一個另類的維度。《琥珀》應該是未來愛情的預演：一個老實人的心臟被植入到一個「唐璜」的身上，這是現代科技對愛情所開的玩笑；一個純情少女追隨愛人的心跳撲到了唐璜的胸口上，她管這個叫「菊花之約」，這又是古典愛情對現代愛情所開的玩笑。循規蹈矩的人會讓花花公子的脾氣性格由此改變嗎？苦戀女孩靠著的陌生胸膛的氣息會否感染她而移情別戀呢？這樣世俗的問題在一齣標榜先鋒的話劇裡其實不需要明確的答案，編導卻做了回答，但還是有許多人說看不懂，這就成了問題。

　　讓唐璜來做身體寫作的幕後策畫人，使他連接起純情少女小優和濫情少女姚的兩個極端，可能是《琥珀》在戲劇結構上的得意之筆，然而其效果也正如劇中那句台詞：「純情和濫情一樣都是故作姿態。」直到劇終，見袁泉趴在植物人劉燁身上喚醒了他，才明白女性編劇著意於單純的幻想──男人最終將被女人拯救，類似於現代的培爾‧金特回到索爾維格身邊。但這樣的企圖卻被嫁接到骯髒不堪的文壇和作秀高手的囂張裡。孟氏對暢銷書流程的抨擊我們是不必嗔怪的，在從前，凡是主流經典的玩意都逃不脫他的戲仿和揶揄，莫說人藝的《茶館》，就是先鋒戲劇本身也在他語言遊戲之列；後來大眾文化的熱點成了他火力的重點，尤其是當《戀愛的犀牛》大受歡迎之後。我們幾乎可以建議，假設一個剛回國的「海歸」下了飛機他最好直奔劇場，除了愜意地欣賞一番孟氏舞台的華彩，兩小時後關於祖國時事和時尚的最新資訊也盡在掌握之中了。

　　我所懷疑的是編劇廖一梅的態度，作為孟京輝的妻子，這位才女的力量是從丈夫的盛名之下漸漸浮出的，《戀愛的犀牛》成就了他們的夫妻檔。是編劇的廖一梅和導演的孟京輝各自完成自我表達又滲透對方的作品，但是這種互滲在《琥珀》中現出斷裂之跡，最明顯的莫過於，作為與美女作家處於同一年齡階段、同種生存空間且創作文本在取材上有著不可避免的相似性的廖一梅，怎麼去看待自己的同行

亦姐妹藉文學對身體的表達呢？那些被是非之爭所掩蓋的情感真實鮮為人知，其實卻是我們最想瞭解的。也許它最恰當的方式是可以通過戲劇的方式來呈現，可惜廖一梅放棄了這種努力。我們所看到的只是一個經過美容處理後的年輕漂亮女孩為成名的慾望所驅使站到舞台中央，掀開裙裾企求男人給它方向，於是女作家姚小姐暴得大名就是因為她拜會了一個風流倜儻的文壇男騙子被指點迷津而得。這無非再次印證了在男性為主體的社會裡，女人的成功也不過是用新的pose來贏得男人的歡心而已，不過這種pose需要女人具備更多的才藝。應該說，美女作家為了成名而不擇任何手段，這十分符合大眾對他們的想像。孟京輝導演也是因為替大眾代言而受擁戴，但這樣的立場由廖一梅給出卻不免太「酷」了。僅僅是給出簡單化的市井圖像雖然可以討得大家一樂，笑過之後終究有些不爽。這是導演的孟京輝對編劇的廖一梅的統攝嗎？相反的情況也發生了，廖一梅在劇終似乎對男權狠狠報復了一把，讓袁泉收回了浪子劉燁的心，兩人相擁而欲成眷屬狀。不管孟京輝如何處理，這樣的景觀依舊脫不了大團圓的俗套，放在我們所迷戀的「憤青」孟京輝之系列中就顯得怪怪的。

　　然而，在中產階級光顧的保利劇院裡，這似乎又是一種必然。才華橫溢的編劇和導演被觀眾首肯為黃金搭檔，他們在被期待的同時將自己鍛造為多元，他們小心維護影迷的心思使女偶像純真者依然純真，神秘者依然神秘。對大眾早就心存疑忌並無好感的美女作家展開砲轟使之感到釋然，又調動大眾的想像，使男偶像一改往日情懷而大肆放縱卻令人更加著迷。由此你不得不承認，大眾對於當代藝術實在是太具誘導性了。

　　以上這些也許可稱為裂痕，但就《琥珀》來說依然是好看的。綴滿空調外掛機的高樓縮影，城市青年絢麗而奔放的裝束，姚夭夭的紅色頭髮和絲質裙，袁泉「大而空洞到虛無的眼睛」，劉燁領帶繫得很鬆、圍巾拖地的頹廢做派，台灣音樂人的撼然心動的節奏，金星式與椅子、床等纏繞在一起的暗示性舞蹈，這些感性張揚的形式構成了帶重金屬質感的舞台景觀，是我們這個城市最有鮮活一隅的生態寫照，當然也是我們所需要的高級精神速食。

觀《立秋》

　　山西近年來凸入人們的視野可謂悲喜交加，一因文化，二由礦難。當平遙城榮膺世界文化遺產而知名度急劇攀生時，也正是許多三晉兄弟被永遠地埋在地下之時。京城裡有個叫「麵酷」的地方把為顧客做麵的過程公開為山西食藝的表演，使一碗普通的刀削麵賣到了西餐的價格。電視裡播放著《白銀谷》、《龍票》和《喬家大院》等連續劇，它們無不是傾力描述晉商主人翁是如何歷經商海幾十年的奮鬥得以成就自己的一番商業偉績。較之同為晚清民國時期的螢屏充斥過多的皇帝嬪妃，這些商業鉅子的發跡史顯然與當代成長中的中國資產階級的事業軌跡正合，不無啟示作用。以上這些不妨看作是為山西的話劇《立秋》在京城演出所做的鋪墊，但從它的名字不難窺見與電視劇迥然相反的主旨。立秋在二十四節氣中主由熱轉涼，在山西風俗中還是個祭祖之日，在晉商那裡則喻示著百年輝煌家業的衰敗和完結。

　　民國時期的票號大致相當於現在的銀行，銀行最恐懼的莫過於客戶擠兌和大批呆壞帳。不過這些麻煩即便發生，對今天國內的銀行業頭腦也並無切膚之痛，因為目前咱們的銀行還都屬國有；可在當年的豐德票號總經理馬洪翰和副總許凌翔那裡，卻是如何維護自家票號信譽、承續幾百年祖宗家業的巨大難題。麻煩的是，情同摯友的馬、許二人在應對策略上大相逕庭，非常類似於常見的保守派和改革派之爭，馬恪守「勤奮、謹慎、敬業、誠信」的祖訓，抱著那塊碩大的「豐德」牌匾誓與票號存亡，許則主張拋棄票號，把它轉入銀行的軌道。馬最後不得不接受殘酷的現實，他喊道：「問天問地問古今問我自己，我究竟輸在哪裡？」馬至死恐怕都不能明白，晉商衰敗的關鍵是中國傳統的人治和封閉。今天看來，馬、許二人所遭遇的窘境並非是因他們個人在才智和能力上有什麼缺陷所導致的危局，而是富甲天下數百年的中國民族資本家在國運衰微的歷史關頭受到外來的現代資本主義衝擊的必然，所以不論他們怎麼努力，票號的倒閉都無可避免。對前進的歷史來說，它總在做無情的淘汰，這種痛楚對於早兩年東北鐵西區的工人階級弟兄來說應該最為真切

了。但與國有企業的工廠不同，晉商所竭力維護的還有它們作為私人企業的信譽，這也是全劇著力渲染之處：劇終馬母將馬家十三代積攢下來的六十萬兩黃金傾囊拿出去應對那些擠兌的客戶，從而挽救了豐德票號的聲譽；老太太在保持住了晉商纖毫畢償的誠信美德之後坐化而去。此時舞台落英繽紛，樂聲高起，膝下兒女紛紛跪地而泣，實為高潮。然而，《立秋》對於誠信的倡揚雖然直指當代社會普遍失信的要害，卻還是暴露出票號貸款的歷史缺陷。在整個社會的信用體系被破壞之後，市場經濟的道德和信用體系尚未建立時，想靠「萬兩黃金一句話」來力挽狂瀾就只能事與願違。相比之下，現代銀行的抵押等抗風險方式要有效得多。就這一點，我以為儘管大家都呼喚誠信，也只能是把它當作私德而非公德來倡導。此外，一場危機終因一個女人的賢德而得以化解，這是否是偶然呢？劇中還有兩位女性也同屬悲劇命運：一是馬之妻鳳鳴其實與許凌翔是戀人，感情壓抑多年；二是馬之女瑤琴在繡樓上苦等六年盼嫁的昌仁留學回國後卻另有所愛。二者都是封建家長制使然，卻也是維繫家族超穩定結構中的重要環節。當我們發現這種超穩定是建立在個人情感尤其是女人幸福的犧牲之上時，還會對它抱有過多的同情嗎？

山西的大院景象數年前我們就在《大紅燈籠高高掛》中領略過，那是豪門望族的一個符碼。作為一齣演繹家鄉商賈的戲劇，建築理所當然地成為環境展示的重點，所以我們在戲中不難看到石獅、牌坊等象徵性的布景，尤其是舊時富家女待字閨中的繡樓被較為完整地複製出來，樓屋物質的奢華和樓主人感情的貧困組成鮮明的比照。依據我個人的觀劇經驗，自從《商鞅》大獲成功以來，舞台上以繁複的技術主義取勝成為一種流行趨勢，亦或是慣性的思維，所以舞台總有雷同之感。更有一部演孔乙己的話劇，把價值三百萬的明式傢俱統統拽上舞台。在此我忠告諸位贊助藝術的明眼人，切莫以為這是藝術家的合理創意，它恰恰違背了戲劇的本意。去年的《立秋》版本中，窗櫺圖案經放大後有通透的效果，可惜這種以簡馭繁貫徹得不是太徹底。聽說此劇已入圍今年的精品備選名單，勢必追加了許多經費，但願多做些提煉而莫要沾染上那些俗氣。劇中，當馬洪翰看到票號衰頹，自己又與搭檔矛盾重重，於是去找離家多年的長子，想勸其接過已任重振家業。不料兒子寧肯當戲子，既對經商毫無興趣也無救祖業的使命感，父子倆藉機唱起了對手戲來表明各自的心跡，這段戲中戲是編導想藉此展示山西戲曲的韻味，但對民俗的渲染似有喧賓奪主之嫌。

如果說對這齣戲還有些許的不滿足，那實在是因為該劇的原任導演是戲劇界素被人敬重的陳顒老太太，以她的水準還可以排得更好，但她在開演前九天時倒在

了會場，留下了一部未排完的《立秋》——這與坐化而去的馬老太太何其相似！編劇的這一筆竟有讖語之兆。因此，當那麼多演員一起跪倒時，作為觀眾的我們就聽到了當今舞台上最真切的哭聲，演員們哭的當然是與他們一起度過四十八天的導演陳顒，那場景絕對感人。可歎的是，一向提攜晚輩的陳顒有查明哲這麼一個得力弟子幫她完成了全劇，頂著巨大悲痛的弟子當時只有七天的時間，到這時藝術上的得失似乎都顯得不那麼重要，演員們開始時甚至對繼任導演不買帳，任何改動都被看成是對陳顒的不尊重。《立秋》本是悲劇，而演員對老導演的愛戴、學生對老師的維護某種程度上比戲本身更精彩，用作品來為自己六十年的戲劇人生畫一個句號，這也是深具才情、德被四方的陳顒才有的傳奇。

此文發稿日或正值陳顒逝世周年，倏忽間，《立秋》已演出九十場，對藝術家來說，讓作品持續地說話才是對他們亡靈的最好告慰吧。

莫拿音樂劇混淆視聽

　　四月八日那個春寒料峭的晚間，我頂著擁堵的車流披著雨滴走進名人雲集的保利劇院大廳。來賓中有不少年逾高齡亦風度翩翩的老者，一忘即知為音樂界元老，他們的蒞臨似乎是一種質量的信號，大家的情緒高昂起來，好像這是一場盛大的約會。然而《金沙》開演後不久，我和朋友們就知道上當了，而且是那麼徹底。

　　儘管開演前已得知《金沙》演的是考古發現，希望人們看了它跑到成都去探寶，拿戲劇帶動旅遊，這的確是文化產業高明的新舉措。然而以一個沒有什麼考古常識的普通觀眾坐在劇場裡，他要聽、要看的不過是有趣的故事、好聽的歌曲罷了，探詢歷史的衝動並非是他必然的需求，即便有，那也是基於觀劇的愉快之後。本著這樣樸素的想法，我們從頭到尾無從知道金沙究竟挖出了什麼重量級的國寶以及為何值得投入一千六百萬來歌頌它。有個深目高鼻的頭像現出，憑常識我知道那張神秘的臉出土於四川廣漢的三星堆，且名揚天下已達半個多世紀，廣漢也因此成了旅遊景點。三星堆頭像在這裡冒出與金沙的文物有什麼關聯呢？觀眾沒有義務去弄清吧，戲卻不斷地拋出這些疑問而不作答。金沙是地名還是文物的名稱？是地名。劇中的男女主角分別叫「沙」和「金」，這卻又為何？沙是年輕的考古學家，不過舞台的他與我們心目中的考古學家相去甚遠，一個顯得稚嫩的小伙子，像大學生，沒有經化妝處理成學者模樣。金則是一個披著古裝的美女，給予濃重的修飾，她的身份不得而知，按照戲裡的邏輯，她該是那待被發現的文物。只要是男女就總會有些糾纏不清，設置了性別的對壘後，劇作家就便於鋪敘他們間的「愛情」故事了。於是一場文物的發現過程就被「藝術化」為男女兩人的對上眼。在「對眼」之前和之後反覆使用了一首歌，大意是：「總有一天我們會相見。」這首歌從第二個音符就使勁往上揚，不達煽情絕不甘休。當它第一次出現時，我覺得突然，第二次時感到做作，並預感到還會有好幾次；第三次果然很快到來。我歎息，同座憤然：「他們倆怎麼著了就總有一天……」我說：「你忍著吧，還得有好幾

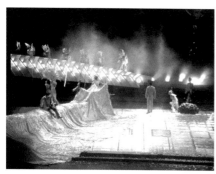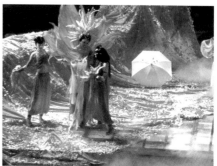

《金沙》2005　編劇／關山　作曲／三寶　導演／曹平

次。」編導的意思是想把這歌當《貓》劇的《Memory》用了。劇情是如此地牽強和匪夷所思，舞台裝置則集重複、堆砌之能事，轉台、升降機、紗蔓、投影……調動一切機關而雜亂；滿眼中的顏色是粉紅、豔紫、翠綠無節制地蔓延，匯總成兩個字──豔俗。音樂劇是歌舞的雜糅，此劇的舞蹈明顯缺失，沙和金除了站在那裡唱歌，什麼動作也沒有。這不是歌劇吧？既然如此，音樂是否能挽救呢？不然，那晚並無半點音樂的愉悅。三寶的音樂一向與影視劇鮮活個性的人物連在一起：當陸毅被毒品折磨（電視劇《永不瞑目》），當章子怡抬起她稚氣的臉粲然一笑（電影《我的父親母親》），當蔣雯麗憂傷的眼神從蘆葦地中現出（電視劇《牽手》），當段奕宏說他想有尊嚴地死去（電視劇《記憶的證明》）……那旋律是這些閃著靈性光輝的人物生命的律動，如今卻附著在這沒有形像的軀殼上黯然失色，藝術家的才情徒然消耗在矯情和虛空之中。

　　無劇，音樂家即便有萬般本事，也造就不了音樂劇，這應該是一個常識。在大段的抒情之外加一些諧謔的、爵士的節奏，這充其量可以稱之為「金沙音畫演唱會」。在《歌劇魅影》、《悲慘世界》、《貓》、《芝加哥》等已造訪中國多日的今天，以坊間劇人的常識，為何還要為這樣的虛假繁榮額手相慶呢？音樂劇本不是一頂桂冠，如今卻成了撈取巨額投資的魅力名詞，惡果就是不斷生產出偽浪漫主義和假唯美之名的怪胎。試問，花了三百八十元或更高價錢進劇場的人們，誰來為他們的藝術消費打假呢？

音樂劇的怕與痛

　　音樂劇在中國難弄，大學生玩就更難。去年「大戲節」有一所外地高校捧出了音樂劇，勇氣可嘉卻也比較幼稚。初聽《一流大學從澡堂抓起》很有點北大人的自負勁兒。一個「海歸」回到母校效力，心愛的女友被領導搶走，還被派給蓋澡堂的活。「海歸」忍著失戀的痛苦蓋好了澡堂，得到了大夥的肯定，在女友和眾人的送別下黯然離去。這個故事很簡單，初出茅廬的詞曲作者知道用音樂旋律來串起一段段的情緒對白和獨白，剛開始時有些生澀，切得比較碎，自中場休息後漸入佳境，節奏感顯出來。歌曲旋律似覺熟悉，尾字上揚，看來受三寶影響不小，還有些段落的轉換又似有《艾微塔》（Evita）的痕跡。看著看著，便覺得此位學生編導對音樂劇的熟諳非同一般，而且沒少在那些經典劇中浸淫，他雖事模仿但都能化為己用，憑直覺摸到了音樂劇的正道。

　　這可有些難得了。自藝術學院開設音樂劇班算起，音樂劇蒞臨中國十餘年了，科班院團有無像樣的原創作品呢？沒有。民間製作有無改編搬演國外佳作的範例呢？鮮有。當年培養的音樂劇人才們也紛紛轉行，花自飄零水自流了吧。近年來，歐美的大牌劇目《貓》、《歌劇院的幽靈》、《悲慘世界》、《芝加哥》等紛紛造訪，讓國人著實領略了音樂劇魅力的真容。不想某些圈內人士一度錯把聲光電等花哨的技術當作音樂劇的主體，盲目追加投資，結果炮製出偽浪漫主義和假唯美之名的怪胎，四個月前聲勢浩大的《金沙》即為代表。該劇把一場文物的發現過程「藝術化」為男女兩人的對上眼，戲劇性牽強，三寶亦在此成為「犧牲品」，他的旋律因附著在一個沒有形像的軀殼上而黯然失色。加之舞台裝置集重複、堆砌之能事，耀眼的顏色無節制蔓延，使那晚的觀看成為一種煎熬。尤不能理解的是《金沙》的專業演員在台上只唱不做任何舞蹈動作。相較之下，北大學生雖然很欠缺形體的訓練，在演出中卻都能自覺地以身體的擺動來配合演唱的旋律做出造型，音樂劇的味兒於是足了很多。《金沙》充其量可以叫做「音畫演唱會」，叫「音樂劇」

就得罪觀眾了。業內談起《金沙》而痛心，一是因其集合的全是詞、曲界的菁英卻大失水準，二是它所標榜的投資高達一千六百萬，很可能成為戲劇市場不良的潛規則，誘導「金沙們」等中國音樂劇再次地失足。

舊事重提，起因居然是一齣大學生所演的音樂劇，這在看戲前是沒有想到的。放在大學生戲劇節自娛自樂的氛圍裡，無從要求它有多麼高的藝術性，但回憶起來，願看《澡堂》不願看《金沙》，這竟是一個無奈的對比。據說，學生們為此次排演花了一千六百元，那麼從投資的角度來看，效果還真是不錯。強大的專業團體與稚拙的學生娃，這之間橫亙著多大的鴻溝，中國音樂劇與西洋的差距就有多遠，但竟然又是學生的誠懇彌補了他們的缺陷。這也是北大教育的成果嗎？一流大學何止從澡堂抓起？水土不服的中國音樂劇界可以反思了。如今是沒有什麼藝術消費打假的，北大學生的表演給了點希望。

外國戲的中國氣派
——《屠夫》的「京味」

　　反法西斯六十周年的紀念演出是個政府行為，不知觀眾感覺如何？五月以來，從北京劇壇先後推出的系列劇中，我們不難獲得對半個多世紀前這個世界上所發生的人類屠戮自身的災難的印象。一般來說，人們不願去主動品嚐痛苦和屈辱，中國人更缺少從戲劇中得到淨化的傳統，所以演出方希冀我們絕不可以忘記歷史的期待在很大程度上依賴其作品藝術表達的水準。又由於此次出台的劇目無一例外地來自受法西斯創傷的西方國家，我國劇界再一次地拿不出原創（如抗日）的作品，中國人只好從蘇聯人、法國人、奧地利人、丹麥人以及德國人的經歷中去想像日本法西斯帶給我國的苦難（這種想像對二十世紀八〇年代以後的人自然是頗有難度，君不見已有某女明星著日本軍服拍廣告事件，不免要疑心今天「哈日族」的子孫輩們還會不會知道他們祖先所遭的罪）。感歎之餘亦體會到中國藝術家在排演外國劇作中所持的誠懇態度，只是他們是否意識到鎖定觀眾法眼的奧妙呢：不管西方的戲如何之好，都必須獲得在中國的體認。做到這一點並不簡單。

　　在看完《屠夫》之後，這種感受凸顯出來。一部在二十二年前享譽北京的外國戲今天仍然散發出光彩，除了劇本無可置疑地優秀之外，北京人藝的演繹方式是它勝算的最大砝碼。二十多年的前的觀眾與今天的觀眾其思想意識和審美趣味的差別何其之大，卻可以為同一部戲而喝彩，這其實證明著人藝藝術方式的生命力和深入人心。顯然，在《屠夫》裡以朱旭為首的老演員讓我們見識了人藝風格。以往提「人藝風格」總是離不開《茶館》等與北京民俗相關的人事，可當年朱旭恰恰是以兩部外國戲《嘩變》和《屠夫》而最知名。與他年齡相近的老批評家說，在《屠夫》中扮演同一個角色的他比二十多年前還要游刃有餘。《屠夫》中的伯克勒是一個舉重若輕的人，妻子的迷信、兒子的狂熱、蓋世太保的恐嚇與審訊到了他那裡都被他輕易地化解，家人、朋友奉為至尊的「紐倫堡法律」、「亞利安人種證明」和

舉手禮在他看來無聊且可笑。所幸這個我行我素的人並沒有落入悲慘的境地，也沒有過於的憤世嫉俗。即便每晚的牌友突然走掉，往日的朋友進了集中營，他還只是想捍衛自己最基本的權利：他的肉鋪、他的朋友、他的家鄉。「肉鋪的櫥窗裡當然得放豬頭，怎麼能掛元首的頭（像）呢？」「（元首）怎麼能用我的生日呢？」他不能容忍德國人說奧地利的多瑙河是條小水溝而與之理論，又把太長的萬字（卍）旗纏在身上──「看，我像不像人猿泰山？」最後當伯克勒與老友重聚時，他拿出當年老友避難的「道具」清潔工具，眾人不解，他說：「得留著這個啊，誰知道什麼時候又蹦出個瘋子，再……」德國劇作家對本民族的理性反思通過奧地利的普通小市民反映得如此深刻！它得力於朱旭表演中俯拾即是的細節處理，尤其倚重於他對西方人的中國式轉化，西人的智性在他那裡化作冷幽默而收放自如。曾幾何時中國人演外國戲一度注重學洋人的做派，一招一式皆要模仿，結果是洋腔洋調習得，落了一個空架子卻讓人隔膜。朱旭等人藝演員的妙處在於不以像不像西人為尺度，而讓角色長在自己（中國人）的身上，這時，不管多麼相異的文化背景，觀者都能感同身受。走此種路線的還有已故的英若誠先生，據說當年由他主演的《推銷員之死》也是極為精彩。人藝演員塑造外國角色的能力當是「人藝風格」的精華之一所在吧？

由此不由得想起與《屠夫》等同樣馳名的西方經典劇近年來亦紛紛出爐，比較知名的如《紀念碑》、《死無葬身之地》、《這裡的黎明靜悄悄》、《沙林姆的女巫》、《老婦還鄉》、《哥本哈根》等，其劇作精彩自不待言，論導演手法及演員表現也多有可圈點之處，但若論與觀眾的親和力卻多少差強人意，恐怕還在於疏忽了中國人的人情味兒。自從人藝的「京味」與外國劇的結合快適人心，便有不少人趨於模仿，但那種「京味」往往不夠地道。須知，「京味」由天時地利人和所成就，又是團體的功力，豈可一朝得之。不過，人藝所注入的「京味」風格演外國劇雖然也許是目前最好的方式，但未見得是唯一的方式，其他院團在西人劇作裡開發本民族的性格氣質上其實還有很大的空間。

《屠夫》的啟示還在於，在當前話劇界不太振作、江河日下之時，它與筆者所推崇的主流戲劇的觀念契合。初聽這樣一齣現實主義的話劇，年輕人都提不起興趣，這故事看來太遙遠、太陳舊了，似乎還夾雜有意識形態的宣教色彩；但我幾乎敢打保票，只要他們進到劇場坐下來，就可以會心地笑起來。事實也是如此，在不太滿座的一場，隨著演出的進行，觀眾中反應越來越強烈的和最後鼓掌起勁的都是

年輕人，他們由衷肯定的是七十多歲的周正、朱旭和八十多歲的鄭榕的演技而不僅是以高齡登台的行為。此時也許他們還沒意識到這是一台沒有炫目明星的並且某些段落帶有正劇意味的戲，與他們最熱中的「孟氏戲劇」相比要樸素得多。但正是這種樸素構成了「孟氏」顛覆傳統的背景。試想，如果我們的劇壇除了解構還是解構，它解構的對象又是什麼？如果傳統不具備深厚的滋養，破它又有什麼意義？如果到處都充斥著反諷、譏誚而無正常的語態，那麼直截的表白倒顯得彌足珍貴了。由此，「孟氏戲劇」的存在方顯出它的價值。

　　自然，在《屠夫》中還有一些不盡完美之處，相比於老演員統率舞台的能力，青年演員尚須仔細琢磨。這使我們對「人藝風格」的傳統能否延續多少有些擔憂。舞台布景繁複似太實，這也是受到當前戲劇製作求豪華的餘風影響。不過，這不影響它成為二〇〇五上半年年主流戲劇的重要一景。《屠夫》是值得北京人藝給予重視和保留的，它又印證了一句話，好的就是好，不管新與舊。

「情聖」&「新青年」

　　七月中旬是演出頻繁的時段，如火如荼的夏日把人心攪得浮躁起來，但是被西方人視作教堂的劇場，它在中國的大門不對大眾開放。那一天去往工人體育場和保利劇院的人們在中街分流，聽演唱會和看話劇，這是兩撥人，後者總在少數——高昂的票價把觀眾阻擋在門外。不知從何時起，走進劇場時有些害怕，不管是有政府參與的北京戲劇演出季的部分劇目，還是民間的獨立製作，都無一例外地走上了一條高投入、高成本、短檔期的路子，而與之伴隨的往往是藝術質量的下滑。

　　剛剛結束的《最後一個情聖》和《新青年之憤怒年代》恰好又是這種思路的產品。

　　《情聖》據說是百老匯最負盛名的劇作家尼爾·賽門的經典喜劇。尼爾以幽默見長，但在保利的舞台上，前一個半小時我們看到的卻是低俗。一個已嫁人的前妓女只想與要偷情的餐館老闆迅速發生肉體關係，髒話連篇；另一個被毒品弄得精神恍惚的「北漂」女孩絮叨著娛樂圈的雞鳴狗盜之事，又逼男主人翁吸食大麻。這個遭遇「中年危機」的男人在他蓄謀的偷情事件中選擇了兩類最不靠譜的女人去完成他所謂「高尚、美好」的衝動。這也許是此劇改編者所認為的戲劇的張力吧？設若在紐約，以百老匯的中產階級觀眾的道德觀，他們不會接受這樣的粗俗；至於讓中國男人在他偶然的選擇中命中這樣的對象又顯得非常地不真實。我想這一定不是尼爾·賽門的原意。中場休息之後情況有了好轉：因丈夫出軌而欲報復的小梅來到趙青勝家，卻遲遲呆立不動——她手中那個白色的皮包讓趙和在座的我們都感到焦慮。在圍繞放不放皮包的過程中，我嗅到了美國喜劇的幽默。而最後小梅被趙追趕、扶著欄杆哭喊丈夫老馬時，陡然讓人為之一震——我堅信這才是美國大牌編劇的水準。由此，可以看到這齣掛百老匯之名的三幕戲裡僅有三分之一是乾貨。

　　與《情聖》不同，《新青年》是原創，從思想內容上來說，它與二〇〇〇年時沸沸揚揚的《切·格瓦拉》屬於同一個陣營，或者說它就是在給《切》劇做注

腳，「切‧格瓦拉」們為什麼要革命呢？從上世紀的「五四運動」開始到今天快一個世紀了，不平等還是中國這塊土地上的現實。《新》揀取一九一九年和當下的網路時代來類比，一邊喊著「爸爸沒了」，一邊展示著頹唐的生活。連創作方法也是一樣，人物就像辯論賽似地被分為正方和反方兩派：一方憂心忡忡地找爸爸──恪守傳統文化，一方大張旗鼓地把各時代的革命遊戲虛擬化、商品化。兩人的對話就是辯論，如同所有的二元對立一樣，這樣的辯論最終只能升級為謾罵，於是從國學大師的後人嘴裡屢次傳出「放屁」便一點也不感到稀奇了。從「文革」過來的人都很反感話劇是一種宣傳，但是隔了多年，話劇改頭換面，仍然是一種宣傳，儘管它披上了搖滾樂的外衣。從一種宣傳到另一種宣傳，話劇有什麼理由被尊重呢？《新青年》出自一位資深文娛記者的手筆，倒也非常真實，它活化出當代青年人的情感動向。在價值觀倒錯、眼花繚亂的年代，個人難免不「炫」入其中，被混亂裹挾著前行。如果此時的個人對社會還有那麼一點責任心，在面對充滿誘惑的社會中也很難不考慮既得的利益。

　　無獨有偶，在這兩齣戲的劇場入口處，擺放的節目單賣到五十元一本，此舉充分暴露齣戲劇出資機構的「野心」。當觀眾付出最低一百八十元以上的高票價後還要掏出機場建設費的價格來瞭解劇情，這究竟是一批什麼樣的觀眾呢？北京真的有這樣的觀眾嗎？那麼這個數字應該也是可以統計出來的（可以肯定，這絕不是戲劇發達國家的做法）。《情聖》導演陳立華說這個戲的目的是普及和推廣。奇怪的是，短短六場如何普及？換言之，若非陶虹、徐崢的感召力，能有人來看嗎？答案顯然是否定的。中國戲劇現在並沒有屬於自身的觀眾群。《新青年》也是如此，按照它「左派」的立場，受眾應該是經濟水平不高的弱勢群體，為什麼還要採取大製作的方式呢？開上台的拖拉機，遊樂場的轉輪，空中飛過的機械，這些機關的實現就目前中國的技術來講意味著高成本，它在多大程度上是劇情的必需呢？當年《切‧格瓦拉》在小劇場以相對樸素的手法上演之後販賣文化衫的行為曾遭到非議，如今，大家對此宏大製作可能已習慣地覺得正常。難道我們沒有發現，戲劇在經過二十多年的生存危機之後，正在投向另一個情人的懷抱──資本家，在中國每年百分之八以上的經濟增幅中，相對其他漸趨完備越來越難以獲利的領域，逐利者把目光投向了文化產業。因為時下文化建設的艱難不等於文化產業的艱難，它的初級階段所藏的漏洞恰好使商人們尋找到一個新的經濟增長點，話劇似乎尤其是投資少、見效快的首選。如果說那些以打明確商業戲劇牌（如賀歲戲劇）的戲確實是市

場的需求之一，那麼以「先鋒」、「左派」為意識的戲劇是否就應該單純一些呢？非也，事實恰好相反，它們所奉行的也是啟用大牌明星，在舞台上渲染聲光電效應，用音響的震顫來網羅刺激。戲劇舞台上出現了偽先鋒、偽左派，因為如今「先鋒」和「左派」是比其他任何名目更好叫賣的幌子。那些鮮少接觸戲劇本質的中國的大學生們，當他們聽到上兩種呼聲的時候是多麼感到甘之如飴啊，他們不在乎戲的整體如何，卻很為某一句話而激動，如果那句話恰好還是他們的流行語，那就很可以激昂一陣子。

其實，何止是觀眾被操縱呢？戲劇的編導者也在這個遊戲規則之內。陶虹、徐崢兩人不管在話劇還是影視上都各有驕人的成績和不錯的口碑，他們初次同台演戲無疑也是意圖高水準，以二人的實力，「演員劇場」的目標當不難實現。然而，如果《情聖》一、二幕是他們自己改編所得，那不得不使人懷疑其審美判斷。《藝術》（上海話劇藝術中心作品）中的徐崢和《廁所》（中國國家話劇院作品）中的陶虹，他倆的光彩到哪裡去了？是什麼力量誘使他們離開尼爾·賽門的原作，在結合中國國情的改動中流向媚俗了呢？他們投身舞台的良好動機的客觀效果又是如何呢？同理，《新青年》的作者杭程由記者出道做戲，對戲劇的現狀有著比他人更深的體察，從前兩齣戲到這第三齣，他此次的大動作顯然是順應了資本運作的邏輯。

資本力量的強大人所共知，牟利是它永遠的目標，不幸這一次它卻瞄中了危如累卵的中國話劇。投資戲劇的資本家也許不知，缺乏觀眾的話劇就像是建立在沙灘之上，一貫的大製作、高投入、高票價、短檔期固然能夠贏取高額的利潤，卻無異於竭澤而漁，把觀眾趕跑。讓戲劇來為之做原始積累，這一招太不厚道。戲劇有這個能力嗎？戲劇經得起這般折騰嗎？事實上只要稍微有一點公益心，以場次多一些、票價低一點的演出一樣能拉動觀眾而盈利，利潤是少一些，戲劇市場的良性循環卻因此得以建立。可惜，時下尚無這樣的文化資本菁英。

濫情或庸俗玩世現實主義纏上戲劇

　　雞年歲末，狗年歲初，北京人藝推出了一系列冠之以「情書」、「情人」、「性情」的小劇場話劇，在演出方以「賀歲」的名義下，呼應著耶誕節、春節、情人節等大大小小的節日慶賀的要求，你方唱罷我登場，好不熱鬧。乍聽來有些奇怪，往年都是由「翠花」、「麻花」、「韭菜花」之類的喜劇來坐莊，今年這些以失敗婚姻落得悲涼收場的戲並不符合中國傳統的家庭觀念，如何能引來想看賀歲話劇的觀眾的擁躉呢？待到劇場裡，便倏然明白，賀歲戲劇還有一種做法：擷取現代人的軟肋──「情」，佐以本國文學高手的調味，再以世界戲劇大師的名目為包裝，一份戲劇情愛三明治的速食就誕生了；不可忽略的還有兩點：自然主義的生活流展示兼以搞笑，可概稱為庸俗玩世現實主義。

　　二十世紀初謝世的瑞典人斯特林堡和仍然健在、剛剛榮膺諾貝爾文學獎的英國人品特（二〇〇五年獲獎，二〇〇八年逝世），對中國人而言自然是陌生的，但是吾國戲劇人因此就可以將其作為符號隨意改寫，再藉著「斯特林堡年」、「品特熱」之際兜售給文藝青年嗎？雖然戲劇已衰頹到主流文化的邊緣，做戲的人卻至少該保留一份對大師的虔敬之心吧？

　　個人婚姻屢遭失敗且對女人懷有厭倦而終至瘋癲的斯特林堡是一個病人，說他在情書中表露的與當代某某名家小說中的男女由愛而分手的情狀相通，這無異於那句「人人都是哈姆雷特」的名言，大而不當。在《斯特林堡的情書》中，經由車前子、韓東、翟永明等詩壇、文壇名家的共同努力，一個天才的愛情和憤怒演化為一台日常而私密的生活秀，堆滿不加揀選的細節，耗盡了斯氏戲劇中心理推進的能量。無獨有偶，有「脅迫」戲劇之稱的品特的作品，在國人的演繹之下心理壓力驟減，《情人》雖然忠實於原劇的腳本，導演觀念的偏差卻使之蛻變為情節劇。語言是品特戲的精華，在日常語言的斷裂中透出人物複雜的心理狀態，其沉默有於無聲處聽驚雷之效果，然而此劇卻強調所謂「肢體語言」，戲劇中的停頓不落在台詞之

間，而由演員的頻繁換服裝的動作而延宕了。看客忙著追尋男女兩人在舞台上的蹤跡，原著中對人的多重性的思考空間就只有損失殆盡了。如果說上世紀八〇年代時，上海青話首演《情人》引起轟動，還可以憑藉小劇場這種新鮮的形式和《情人》在那個年代的敏感程度，如今的表達卻無論如何不能稱為進步。設若《情書》和《情人》還因沾了大師的光有些節制，另一部名為《性情男女》的劇則匪夷所思，數次誤喚其做《情色男女》實不為過。飽暖思淫慾的男人和佔有慾強而爭風吃醋的女人，吵鬧、哭啼的連綿不絕又混合著愛情、婚姻的調侃和爭辯，正所謂雞鳴狗盜、雞飛狗跳，何來「性情」？

昔日《牡丹亭》寫情，《紅樓夢》也寫情，得見古人之情愛何等盪氣迴腸，不想今日人人思情而不得，舞台上卻濫情，有色無情，有性無情。有趣的是，無論是實驗性的戲劇（《斯特林堡的情書》融合裝置、現代舞、行為藝術），還是現代派戲劇（《情人》），或是傳統意味的戲劇，在「情」字的誘惑下，同墮一樣怪圈：觀眾個個成了窺視狂。比方，總是有一張床，橫亙在觀眾眼前，男女間耳鬢廝磨，那些撒嬌、撒潑、愛撫的舉動近在咫尺，令觀眾臉紅，亦替戲劇害臊。《情人》中，女演員在沙發上、桌子上大擺妖豔之態，似要調動起部分男性觀眾對情人的幻想？尤其是當創作者深信此乃「真實」的力度而大加運用時，無節制的瑣碎家常最終侵蝕掉戲劇寶貴的韻律和節奏。更加奇怪的是，這些劇中的夫妻、情人等無一例外的都是雄辯的愛情「哲學家」，他們懷著其實相同的價值觀（即作者自己），一邊冷眼透視對方，發著對方的牢騷，一邊又跳出來剖析情愛的一般規律，再將自己對號入座，繼續吵你死我活。遺憾的是，這些在小說中依靠對話樹立起的人物到了戲劇裡卻不是那麼容易成活，就像《斯特林堡的情書》中的人物儘管喊叫，性格卻依然扁平。還有一個法寶是玩世現實主義，在《情人》這齣理應內斂的戲中，女演員動作之誇張直接帶人進入到時下中國最流行的小品的喜劇氛圍，直至消解了原劇的意義。

從經典中看不到經典，從現實中看不到現實，如果戲劇叫人疲乏、厭倦，它的末日也就到了。幸好不管是愛情神話的破解，還是婚姻的終結，生活仍要繼續，好戲仍將上演。依據最近的經驗，仗義的小說家們想對戲劇扶危救困者，還不可太過自信──多部由小說改編的話劇都因為不能掌握戲劇的文體而顯得虛張聲勢，多位小說名家的英名也有因戲劇栽倒之嫌。戲劇不必「濫」情，小說家也不必「濫」戲劇了。

為豪華的崑曲買單

　　去年春天保利舞台颳過的那一場豪華戲劇的旋風還未忘卻，年初便傳來崑曲大製作《桃花扇》的消息。這一擲萬金莫非又將在舞台上堆積起金陵玉殿、秦淮水榭的宏大景觀嗎？還好，舞台打開是一塊乾淨的空台，佇立著一個可平移的方台，撐起的四根紅柱子全部敞開，僅在前後兩處以捲簾垂下來分隔空間，仇英的《南都繁會圖》紗幕畫在舞台深處的四周延伸開來，紗幕之後影影綽綽地坐著現場演奏的樂隊。這樣的留白給表演留下了足夠的空間，相比於時下的話劇導演常常不由自主地給戲曲舞台製造一些「行動」的障礙，《桃花扇》的舞台設計顯得審慎而明智。然而，繞過了舞美堆砌暗礁的田沁鑫導演卻似乎面臨著另一個看不見的「險灘」。

　　號稱十六歲的「李香君」與二十一歲的「侯方域」是否青春逼人尚不得而知，從保利劇場二樓俯瞰，黑色大理石地面反射的燈光常常炫目。印象深刻的是史可法等忠烈戰死而亡的那一連串翻身摔倒，是福王諸人的錦服閃閃發光的刺繡，以及下半場石小梅出場後崑曲韻味忽然呈現的時刻；由這些碎片式的感受連綴在一起而導致的那個侯、李二人終成陌路的結局顯出突兀似也就不奇怪了。把長篇巨製濃縮在三個小時的難度是可想而知的，選取蘊蓄家國興亡而非僅是兒女情長（如《牡丹亭》）的題材體現了田導一貫的豪放氣度，雖然此番將士們的過招打得有些倉卒，讓人得出崑曲的武戲衰落在情理之中的結論，但我們還是期待孔尚任這一部當年震動朝野的傳奇能給新世紀的紅男綠女們或者一絲的觸動。衣冠考究的女生踩著高跟鞋不斷地從座位間穿過，她們無所顧忌的姿態提醒著「青春版」的市場策略似乎有些失效。華服、麗人，這些在影視劇中賺滿眼球的手段放到諾大的劇場裡還有多大的吸引力呢？設若是舊時唱堂會的格局，咫尺之內尚可觀瞻，角兒們的氣息尚可嗅到，這一招興許還奏效，但崑曲表演並非選美，尤其是當它戴了頂「文化遺產」的帽子，意義就近乎神聖起來。

　　雖然申遺成功已近五年，但廣大人民對這門藝術的隔膜並沒有消除。為什麼不是號稱「國粹」的京劇首先當選遺產？是不是接下來頗受民眾喜愛的越劇、黃梅戲等都將走上申遺之路？作為一種集中國古典文學之大成、凝結了古典音樂的精華而能代表中國古代表演藝術的「傑作」，崑曲對華人民族的特殊價值在於由它提供了今人與先輩們相連續的感覺，這，其實才是它首批入選的原因，也是聯合國教科文組織認定「人類口頭和非物質遺產代表作」的通則。相比於京劇及其他地方戲曲，崑曲的特殊性還在於它是一門經過文人打造後高度精緻化的藝術。若非假以時日並輔以古典文化的薰陶，演員在氣質上斷難勝出，《桃花扇》的「青春版」與「傳承版」之區別似乎就是在印證這個道理。

　　江蘇省演藝集團藉新銳導演拓展崑曲品牌，符合商業社會的法則，但操作策略不無矛盾。拋重金五百萬（或六百萬，見不同媒體報導），若按照企業的經營方式，在北京僅演三場，前兩場空位較多，投入顯然難以收回；若以國家保護行為而論，就該降低票價門檻，吸納更多對崑曲有興趣的觀眾。那些懂得崑曲的少數文化菁英族群所尋覓的是餘音繞樑三日的情韻，那些慕名而來的新一代終不在乎戲裝的華麗。連篇的報導把觀眾引向嬌俏的佳人與絲繡手帕等副產品的售賣上，獨獨忽略了觀賞崑曲的文化意義，於是這樣一台「靚麗」的崑曲無形中阻隔了我們與先人的聯繫，它似乎著意於勾起人的消費欲求，但同時亦讓人懷疑：我們真的富裕得只想看豪華的崑曲了嗎？誰又在為豪華的崑曲買單呢？雖然田導憑藉素養已經做到節制，但她不幸也成為這崑曲時尚化運作中的一個環節。這個時代所拋在任何人面前的，是總有那麼多的誘惑需要克服。

現實主義的陷阱
——觀話劇《白鹿原》

　　眼前這滿台西北原野的景象似乎要溢出舞台，不光有平原還有丘壑，更有放羊娃趕著羊群躥上慢坡地，農倌架著牛車逡巡而過，遠處的穹形天幕不斷變換著屬於白鹿原天空的顏色，再加上那些道地的西北農民扛著傢伙把式凜然一坐，不由得被這幻覺式的舞台抓住了。

　　顯然，《白鹿原》一劇全場用陝西話做台詞，以及把秦腔、老腔藝人請上舞台，是林兆華導演率領演員們數次下鄉體驗生活，浸淫於陝西農民的鄉土風味的結果。多年以來，北京人藝為了一個戲深入原創地生活的做法似乎已經失傳，現在看來此舉著實非同小可，它扎扎實實地發掘了一個寶貝——陝西老腔。那幾位樸素的鄉民，個子不夠高，體量不夠大，但蘊蓄的能量卻是驚人。除了幾樣簡單的樂器，有一位舉起榔頭砸向一張條凳就是它們的鼓點了，行腔激越，氣勢撼人。尤為重要的是，這些藝人的幾次出場都不是作為故事情節的陪襯而是佔據中心的舞台，經他們之口喊出的數千年渭河平原先民的熾烈生命力所積聚的情感具有震顫麻木的都市人神經的力量，無形中成為話劇白鹿原的頭號主角。

　　白鹿原上的村民不是如《生死場》上那樣忙碌著生也忙碌著死的人群，也不是如《紅高粱》般「我爺爺」與「我奶奶」在高粱地裡宣洩情慾的張狂，而是多少代以來敬守鄉約的仁義之村的村民，這在小說中交代得十分清楚。一個朱先生、一個白嘉軒，是名副其實的儒家義理的載道者，小說中給予了濃墨重彩，話劇中對此卻似無太多興趣。五十萬字的小說濃縮為兩個多小時的話劇要突出什麼的確是個問題，作為一個重要的看點之一，請宋丹丹來飾演田小娥已經做了回答，也使某些炕上戲成為高潮片段。其實，就這部茅盾文學獎的小說而言，女人形象的扁平化是先天不足的。田小娥被小說中的村民唾為騷貨，這個女人也許是迫於無奈的生存理由而與諸多男人發生性事，奇怪的是小說中未對她的心理做過仔細交代，似乎是誰能

給她生理上的快樂她便和誰相好。小說中以她慘死之後變作厲鬼作亂來暗含某種同情，話劇也搬出了這條情節線，但仍未給出新的解釋。小說《白鹿原》創作於上世紀八〇年代末，那個時代呼喚人性自由，小說中大篇幅熱辣的性描寫在當時激起認同並不奇怪。今天看來我們缺的不是自由倒是理性，所以儘管宋丹丹那駕輕就熟的陝西方言與常年由小品磨練出的姿態使這個悲劇女人帶了喜劇色彩，易於獲得觀眾的好感，但是以田小娥作為話劇的頭號女主角是否最佳呢？白鹿原真的沒有其他女人可堪此任？其實，朱夫人、仙草、白靈等在小說中雖然不是特別出眾，合起來看卻各各有別，其賢慧、聰穎和智慧值得稱道，在話劇中如果能整合起來，是有可能超越小說的。白鹿原既然力圖探尋「一個民族的秘史」，缺乏優秀女人的民族怎麼能前進呢？

　　由此看來，小說改編成話劇的一個軟肋是編劇過於拘泥於原作，不敢根據場面的需要對原故事的時空予以重新安排，使得舞台易於像走馬燈似地忙著交代情節：一會國共合作了，一會鬧農協了，一會預言朱毛將得天下了……劇中人的命運倒是清楚，但人物的情感卻不彰顯。另一方面，為了「現實主義」的要求，舞台上堆放了許多仿真道具，但那高低起伏的地面使演員的活動空間一時逼仄起來，表演無形中受到限制。就台詞而言，只有郭達和宋丹丹的陝西話清晰悅耳，並富於舞台的節奏，其他演員包括台詞高手濮存昕在內的許多演員雖已攻下陝西話，仍顯得勉為其難──人藝的話劇《白鹿原》一定要使用方言才能凸顯出關中地區的特色嗎？雖然電影用方言拍攝成功的例子不少，此舉卻並不見得適用於話劇。其實在小說《白鹿原》出爐之後十多年的今天，話劇《白鹿原》面對的更多是沒讀過小說的觀眾群，南方人能完全聽懂嗎？聽不懂也沒關係，注意力自然投向數位陝西鄉民的真摯抒發，這樣一來人藝的演員們倒似乎成為西北鄉民的陪襯了。精心打造的話劇在原生態的鄉間俗樂前顯得有些黯然，我們看到異常立體的景觀下人物的情感卻是平面的，這與林導對原生態的過度迷戀是否有關呢？話劇離了假定性，現實主義有時候也會成為陷阱。

《建築師》
——高峰體驗

　　說《建築師》是一部寫給男人的戲恐怕沒有異議，如果製作人在廣告上標明：「為五旬以上成功男士而做。」也許不失為一個好賣點。不知京城諸多各行業菁英有無看過，相信那些已過中年、在事業上到達過巔峰、又走入頹唐的「大師們」不在「暈菜」之列中吧，或者就是他們還缺少一段年齡跨度很大的愛情？

　　隨著濮存昕的公益形象日漸深入人心，人們有時幾乎忽視了他作為一個舞台劇演員的魅力。更多的時候，這種對於角色的渴望僅僅糾纏著演員本人，因為在今

《建築大師》2006　林兆華戲劇工作室　編劇／（挪威）易卜生　導演／林兆華
濮存昕 飾 索爾尼斯

天，那些個豐富而深刻的角色（往往出自西方戲劇名作）越來越難以在舞台上矗立起來，這就是當他變成易卜生筆下的建築大師時連眼眶裡都蓄積著力量的原因，也是他那麼堅定地跟隨林兆華的結果，是「大導」選擇了這樣一個實際上非常晦澀的劇本，讓他在此次的表演過程中終於尋到一個才情釋放的爆發口，去體驗精神的冒險。

很多時候濮存昕只是坐在椅子上說話，至多腿擱在腳凳上或者放下來，雖然他的內心在經歷風暴，身上卻沒有劇烈的動作，他的感情投入和台詞功力是無懈可擊的，但觀眾能否就此滿足不得而知。當他開口時，別的角色也同時加了進來，造成一種和聲般的效果。看到這裡，導演的意圖已非常明顯，建築大師和他身邊的人在進行著一場心智的較量，他們自顧吐露著心跡，都聽不到別人的聲音。這種舞台意識流的手法又著實有些大膽，來捕捉情節的觀眾一定是有些茫然了。當小陶虹不期而至時，沉悶的空氣改變了，她像一隻小鹿般撩撥起老人青春的意緒，然而他們之間的談話恐怕又要讓人失望了。他們確乎只是在談，言語中不夾雜一個「愛」字，既沒有彼此的思念，也沒有肉體的慾望，身體也始終保持著空間的距離，但是通過語言——僅僅是語言，這種忘年戀不僅可能而且已然超乎了世俗愛情的狹隘，那便是六十歲的易卜生本人和八十歲的歌德與各自所遇的少女之間、是海德格爾與阿倫特之間曾經歷過的高峰體驗吧……自然，這樣的心靈自傳是不可能以一種浮躁的心態來接受的，我們這些凡人從那些偉大的靈魂中所能汲取的是什麼？首先還是傾聽吧，如果是對成功建築師曖昧的多角戀情和爭權奪利感興趣，電視肥皂劇的刺激比這大多了，又何必頂著雷雨到劇場來呢？

就觀賞性而言，易卜生晚年的劇作大不如早年和中年，《玩偶之家》、《群鬼》掀起世界性的熱潮，也給中國戲劇帶來深刻的影響，至於他晚年的象徵主義戲劇在前現代的中國得不到回應也屬正常。今天，《建築師》在歐洲上演自然不會再像一百多年前那般轟動了，但中國觀眾接受起來仍有一定障礙是顯而易見的。但若是戲劇總要迎合著人們、討好著人們，懶得去打開一扇扇人性的視窗，那它還真是早早死亡好了。致力於發掘西方戲劇寶藏的林兆華導演一向敢於顛覆人們既定的審美範式，排演《建築師》依然可以看作是對他的戲劇理想的堅守。

通過服裝造型，該劇基本國際化了，尤其是濮身上的那件馬甲他穿來頗有大師風度，年近七旬的「大導」對時代潮流的敏感甚至超過不少中年同業者，《白鹿原》請出最樸拙的老農民登台，《建築師》邀出時尚界的名流加盟，一戲一格，皆言之成理，因而他的戲在任何時候總葆有那個時代最鮮活的氣息，這是人們最終服膺於他的原因吧。

　　所喜這回舞台不再有喧賓奪主之嫌，一把紅椅子、逼仄的大背板以及最後打開的天梯十分凝煉，象徵意味恰到好處。

　　天性寬厚善良的濮存昕和天性樸實可愛的陶虹在角色的氣質上還少了那麼些挪威山精的氣息，這是有可能在服飾造型上加以彌補的。使濮的頭髮灰白些既能增大年齡感又加強了時尚的意味，陶虹的服飾和髮型若往哈日的路子上靠一靠，則可能吸引今日的「粉領」一族。索爾尼斯和希爾達之間的年齡差別越大，越可以有更多的想像空間，本來他們之間就可以是愛情，也可以不是愛情的。

　　不過有一點匪夷所思，在首都劇場這個中國話劇的最高殿堂，與大腕們同台的配角們是否應該具備一定的水準才好登台呢？如果專業與業餘演員的反差太過明顯，將直接削弱一台戲的整體水準。一向仁慈的林導吸納了很多熱愛戲劇的朋友來加入表演，但舞台畢竟非同小可，僅憑真誠、缺乏技巧是無法打動觀眾的。如果是自娛自樂倒也罷了，但作為一齣同時又希望有公益性質的商業演出（《建築師》為白內障患者募捐），對觀眾則不太公平。兩年前的《櫻桃園》與眼下的《建築師》都是林兆華戲劇工作室推出的作品，怎麼讓這樣的作品得以留下來，成為可以反覆上演的保留劇目呢？演員的使用實在是一個關鍵，林導當然明白個中要害。這便是在中國，即便是這樣一位一出場便博得喝彩的大師級導演也會發生這樣的失誤，可見我們的戲劇界實在是有著太多的難言之隱了。

《建築大師》2006　林兆華戲劇工作室　編劇／（挪威）易卜生　導演／林兆華
濮存昕 飾 索爾尼斯　陶虹 飾 希爾達

使命感與文藝腔
──《Sorry》

當年逾七旬的焦晃輕輕一躍，跨上三級台階時，不由得為他提了一口氣，要是事先不知道他的年歲，還不至於這麼擔心，這種擔憂甚至一度影響了觀劇。那個飄洋過海來找尋初戀情人的俄國猶太裔作家茲沃納列夫，在經歷了生活的艱辛之後，表現出對愛情超常的執著，從他眼睛裡迸射出的光芒在一瞬間穿越二十年的時空，聚焦在這個靠在太平間接送屍體糊口的女詩人英娜身上。馮憲珍憑藉她卓越的演技塑造了一個當今社會的稀有品種──以卑微的職業來維持詩歌寫作尊嚴的女人，也以同樣的精神維護愛情的尊嚴。有時候更願閉上眼睛去體味那種屬於俄國女人的浪漫、熾烈和母性的胸懷，因為這一切都是以非常含蓄的方式呈現的。

《Sorry》2006　編劇／亞歷山大・加林　導演／查明哲
焦晃 飾 尤拉，馮憲珍 飾 英娜，兩人被稱為中國話劇界的「南帝北後」

　　俄國當代戲劇《Sorry》只有一男一女兩個音符，焦晃是以重音的方式出現的，他挺拔的身姿、捲曲的黑髮，深邃的目光，使人驚訝，不單是保養得體——京城舞台上並不缺乏顯得年輕的中年男演員，那些作為男人的節制、自控的一系列美德，在濮存昕、張豐毅、馮遠征、陳道明等那裡延續著，相信再過若干年他們也還是不會讓我們失望的。而焦晃身上散發出的是歷經莎士比亞戲劇陶冶出來的主人翁的古典貴族氣度，在倡談「後現代」的今天，殊為難得。對一個深愛舞台但又是憑藉電視劇獲得廣泛知名度的演員來說，這種氣度差點要被那些沒完沒了的城府頗深的皇帝和官僚形象所掩蓋。一瞬間不由得去捕捉和想像這位「莎劇王子」二十多年前馳騁上海舞台的風采，以至於不無游離了當下的劇情。

　　不難體會到焦晃對於作家這個角色的激情，迫於生計改變了人生信念的男人將未來生活的希望寄託在過去的戀人身上，物質上被一個女人供養，精神上卻需要另一個物質異常貧瘠的女人來滋養，這是一個多麼矛盾和痛苦的男人！但是在他心裡仍然存著一方淨土並在不懈地維持著。發生在這個男人身上的人格分裂係社會轉型期的動盪和迷茫所至，二十世紀八〇年代的蘇聯（此劇寫於一九九〇年）與九〇年代的中國某些狀況不無相似，但俄國知識份子的自我省思意識在戲劇中得以強烈地彰顯，中國知識份子卻更多地習慣於如憤怒青年般地對外在社會的不公平給予淋漓的宣洩。當俄國的女詩人躲在太平間的地下室續寫詩歌、不屑於新婚丈夫帶給她的豪華禮物的時候，中國的某些「左派」戲劇人還能以「為弱勢群體呼喊」這張牌，獲得社會效益與經濟效益的雙贏，實在是智識之舉。一個對精神生活有強烈要求的男人，在出賣了自己的「肉體」（同意做非親生兒子的父親換取一份財產）之後，要去找回被惡劣的生活條件而折磨得已經憔悴了的女人，由其精神上的獨立而愛她。凝結在這個劇本中的人物情感的博弈深深吸引了話劇皇帝焦晃、實力派女演員馮憲珍以及「殘酷導演」查明哲，他們甘願自己出資的行為本身已經表達出藝術家對於戲劇使命感的堅守。

　　吸引焦晃來演出的還有一個動力是他對故鄉北京的親和，他首先要直面的是北京的戲劇市場不如上海的好，北京的觀眾也沒有預購票的習慣，而隱形的壓力卻是所謂南北表演風格的差異是否能被京城的觀眾所接受。多年以來上海觀眾對焦的擁躉鑄造了他的自信：在那個中國現代化腳步最快的都市裡，不僅上海女人擅於經營自己的美麗與優雅，上海男人同樣被賦予塑造高貴外形和翩翩風度的無意識任務，出現在我們面前的七旬的焦晃便是這令人驚歎的佼佼者（假設按他自己的願望

早年調來北京，我們也許就見不到今天的焦晃了，當然可能是另外一種風度的焦晃）；與此同時，以莎劇奠定其地位的表演方式，在贏得了上海觀眾的首肯之後逐漸的在他身上固定下來。但在今天，莎劇演出的機會微乎其微，新的好劇本又乏善可陳，在投身影視的過程中，鏡頭感也許就使一個老演員的舞台感悄悄地發生飄忽了──表現在《Sorry》當中的某些文藝腔也許是由於「第一自我」與「第二自我」的位置出現了偏差？因為在馮憲珍的降E調與焦晃的升F調的交匯中似乎不那麼和諧。當然這並不影響我們向這位「挑著十八擔水」辛勤實驗斯坦尼體系的話劇老人表達由衷的敬意。

以挑剔的眼光來看這部寫給知識份子的戲，其風格的定位尚顯模糊，如果只是尋找昔日的愛情，兩位主演足以擔當古典主義表演的範本，但若凸顯作家靈魂失落的痛楚，則欠了一層──過於寫實的舞台布景未能營造出一個動盪時代的氛圍，過於煽情的音樂又離頹唐與荒誕意味遠了些，這兩者無疑也是影響演員心理的環境因素。至於找尋這個戲與當代中國人的精神聯繫，那就更值得深究了。不過此回《Sorry》給人更大的啟示則是，儘管創作者有獨立承擔市場風險的無畏精神，營銷者卻不能忽視類似這種以知識份子為目標觀眾的話劇在目前中國的市場上尚屬空白的份額，而需要作為一個新的課題來發掘其推廣的手段，此類戲劇也非常需要以積極的心態經過若干年的運作培養出自己的觀眾，哪怕是小眾。諸如演出休息中放映台詞便屬有效之舉，如果能在演出之前安排「導賞會」等則能使觀眾的情感早早得以預熱，從而這類陽春白雪的戲劇也能如某些「先鋒戲劇」一般未演先熱起來。之所以有這樣的期盼，因為《Sorry》的製作人之一是協助孟京輝名滿天下的功臣，不知他對於這另一種趣味的主流戲劇是否也懷有同樣的熱情和創意呢？

再演《嘩變》，老戲如酒

　　幾乎每次外國戲為中國劇團搬演時都會引起人們的矚目，但不管「經典」還是「名」劇來到中國都無一例外的要經受新的考驗——從案頭的劇本到舞台上的演出，這其間暗藏的距離總是比想像的還要大。今天當我們聽到某一齣名劇又將上演時，或多或少地會生出些疑問：僅憑好劇本就能把中國觀眾抓住嗎？

　　《嘩變》曾是上個世紀八〇年代末北京人藝演出的一個外國戲。它取材於二戰末期美國一艘老式戰艦上發生的嘩變事件：在一次強風暴中，艦長被副手解職，後來軍事法庭對此進行了審訊。作者赫爾曼・沃克先是以小說《凱恩號嘩變記》獲得了一九五二年的美國普立茲文學獎，兩年後百老匯又將它搬上了舞台，十分轟動。中美建交十週年之際的一九八八年，英若誠翻譯了這個劇本，並請來美國著名演員卻爾登・希斯頓來執導。時任美國電影學院院長的希斯頓，曾因主演《賓漢》獲多項奧斯卡獎。事實證明，準確生動的譯本，美國寫實主義的導演手法，加上朱旭、任寶賢等人藝演員的表演方式，使得《嘩變》一劇在北京、上海兩地贏得了滿堂喝彩。

　　《嘩變》最精彩的是以法庭的論辯過程來層層揭示事件的複雜經過和人物個性的矛盾之處。由於邏輯和戲劇性的高度融合，致使觀者在兩個多小時以前和兩小時之後對這一「歷史」事件的看法發生了根本的改變。這裡既有法官與檢察官質詢證人那一套符合法律程式的謹嚴，又有被告律師引誘原告一步步掉入對己不利陷阱的詭辯技巧。而作為律師的格林渥既有為被告做無罪推定的職責本分，又承受著同情原告的良心愧疚感。艦長魁格後來被指控為「類偏狂型」人格，這種人格的人在某種特定情況下會暴露出瘋狂的跡象。其實，在現代社會裡，人格遭到種種扭曲已不是什麼新鮮的事，但是人們都習慣地將自己包裹起來，顯得比較正常。戲劇舞台卻總是要將這層面紗撕去，於是律師全部的任務就是要引得艦長當庭發「瘋」。經過多次辯論，魁格艦長居然由原告變成了被告，然而這還只是第一次

逆轉；正當人們開懷大宴時，律師的自責又使得艦長成為被同情的對象，不過戲到這裡卻戛然而止。

時隔多年，這台復出的戲可看性顯得更強了。人們對於生活中法與理、情與法的悖謬以及精神病學、心理分析的瞭解和體驗顯然強於二十年前，但要在舞台上見證這個凝煉的過程則不那麼容易。

人藝中生代演員的集體亮相已非頭遭，這一次的齊整有些出人意料。不可忽視這個戲的好處是讓各個角色都有充足的戲份。尤其是舞台正中高高架起的那一把椅子，使從原告到被告以及諸多的證人都不得不坐在上面，直面觀眾來接受律師的提問，他們的談吐、表情、舉手投足都暴露在眾目睽睽之下，無有一絲一毫的喘息之機。這種安排是沿用當年希斯頓導演的大手筆，其實不無冒險——演員若不是「生活」在舞台上極易捉襟見肘。兩位主演不負眾望：魁格起初出庭時泰然自若，漸漸發展到歇斯底里使人不寒而慄，馮遠征演繹了他潛在的癲狂，但對照他海軍服役的光榮履歷更讓人心生憐憫。吳剛扮演的猶太律師巧舌如簧，但必須把曾保護了自己的媽媽不被納粹做成肥皂的軍人說成是瘋子，他的心裡也充滿矛盾。所喜此番其他的海軍軍官們幾乎個個都比較到位，在剔除了過多動作之外的情形下，每一個人都不得不通過台詞去建立角色的可信度。在回答同樣的問題、複述同樣的事件時，他們的不同態度和闡釋的語氣不停地在佐證或推翻著前一個人的證詞，使案情一直朝著矛盾的最高峰邁進。殊為難得的是，在這個外國戲裡，清一色的男演員們獲得了一種鮮有的集體的激情，或許是語言本身激發了他們各自的創造力，促使他們在同一個平台上去演練自己。在這種角逐中我們看到了某種暗含的舞台法則，那正是北京人藝最寶貴的特色之一——話劇演出的整體性，它不能靠演員們臨時拼湊的聚在一起，而是通過相互間長年打磨碰撞，使老一代表演精髓得以薪火相傳，這也便是人藝這批中生代演員中雖然少有大明星（影視）卻更見舞台劇功力的特點。

自然，聽到了部分年輕人在抱怨眼前的「美國軍人」體態不夠英武，這是好萊塢大片常年灌輸的結果之一吧？還有人在開場時交代軍艦遇颱風時船頭朝北還是朝南的事件時就昏昏欲睡了……這些在老版本演出時所沒有遇到的問題於新世紀裡凸現出來並不奇怪，也許我們已經習慣了舞台上以光電或樂舞的效果來烘托，但那些對這個把驚心動魄鎖在語言裡的戲而言又是否合適呢？眼下這看似保守實則準確的表達方式對觀眾其實也提出了要求。

在什麼樣的時代氣氛裡上演什麼樣的外國戲，外國戲又如何與中國的觀眾發生理智與情感上的溝通，這始終是一個難題。諸多票房遭冷遇的外國戲似已證明，

外國經典劇或者獲獎劇往往與中國人的生活過於隔膜，簡單搬來並不太適合國人的口味。與去年上演的《屠夫》一樣，《嘩變》也是復排戲，它們作為近二十年前北京人藝對外國劇本的揀選和提煉的標杆，仍值得進一步玩味。如果說，上海話劇藝術中心的《藝術》（二〇〇三年曾在京演出）是「海派」外國戲的尺規，那麼人藝的這兩部作品則是「京味」外國戲的代表作，它們都可以作為中國主流戲劇中演出外國戲的範本予以保留，滋養一代又一代的觀眾。

《嘩變》2006　北京人民藝術劇院
編劇／（美）赫爾曼‧沃克
導演／任鳴
馮遠征 飾 魁格艦長，
吳剛 飾 格林渥

民工討伐「寇流蘭」

　　二○○七年冬，北京郊區的一批民工參與了一種叫做「話劇」的事情，登上舞台的民工們會為這樣的演出感到興奮嗎？無論如何，他們的親人是不可能坐在台下的位子上看到他們的。

　　在今天的日本，經常會有一些人西裝革履、神情嚴肅，站在地鐵口向走過的行人鞠躬，這是參加選舉的議員為了獲得更多的選票例行的一種做法。這種做法由來已久，在遙遠的古羅馬時代，被貴族元老院推選出的執政必須要穿上粗布衣服向街上的平民展示自己身上的傷疤，得到平民的認可後才能出任。類似於此的政治需要在通往權力的路上不過屬於些微的小事，但是在一個天性驕傲的將軍那裡卻成了一道過不去的坎兒，並且由此導致了自己的覆滅。這個人就是莎士比亞筆下的寇流蘭大將軍。

　　馬修斯（即寇流蘭）出身於古羅馬的高貴世家，他驍勇善戰，甚至連敵人也稱他為戰神。與莎劇中所有有缺點的英雄一樣，他的驕傲固然很有害，但是集中到對平民的態度上，卻成為他致命的弱點。馬修斯當然也知道，取得平民的同意是走走過場，但是他對平民懷著與生俱來的蔑視：「我母親常常說他們只是一批萎靡軟弱的貨色，幾毛錢就可以把他們買來賣去，在集會的時候禿露著頭頂，聽到像我這樣地位的人談到戰爭或和平的問題，就會打哈欠，莫名其妙地不作一聲。」當平民們還沒有對他表示出敵意的時候，他就對他們喝斥道：「你們這些違法亂紀的流氓，憑著你們那些齷齪有毒的意見，使你們自己變成了社會上的疥癬？」他母親教導他為了維持榮譽和地位，對平民稍假詞色、博取他們的歡心和愛戴並不違反高尚，他卻毫不掩飾自己的敵意，「野蠻人」、「畜類」的惡語不絕於口。被觸怒的百姓在護民官的煽動下圍攻和驅逐了為他們抵禦外侮的功臣，但是當馬修斯投奔敵軍回來報復時，他們又去乞求他的寬恕。馬修斯對這些盲從的、性格游移不定的平民深為厭惡，稱他們為「多頭的水蛇」和「狂吠的賤狗」。但是平民雖然有諸多

缺點，聯合起來的力量卻大得驚人，寇流蘭尤其不懂得中國古訓「水能載舟，亦能覆舟」的道理，在人民的誤解中背著「叛徒」的惡名悲慘的死去。

一次次，護民官高叫著「我們以人民的名義……」對馬修斯施加著壓力，身裹鎧甲、披著大氅的濮存昕仰首蹙眉、痛苦難耐。「人民的名義」這個自古代以來就在世界民主政治中佔據重要地位的口號，不管是否被恰當的執行，總是有著它至高無上的威嚴；在今天的東南亞某些國家它往往以「暴民政治」的面貌出現，在三十年前的中國它還是一個耳熟能詳的詞語，後來便減弱了力度。今天它突然從莎翁一齣絕少上演的戲劇中蹦將出來，在首都劇場的舞台上隨著搖滾樂的節奏炸響，似乎是有些不合時宜。更為不同尋常的是，扮演這些大將軍眼中的「烏合之眾」以及「反覆無常、腥臊惡臭的群眾」的是一批真正的民工，他們將近有一百人在舞台上下跑來跑去。

根據劇情，他們的表演並不複雜，都是些集體動作，比如歡呼、痛罵、舉手以及舉起棍子比劃打架等，但是因為人數眾多，就難免磕磕碰碰，露出一些不好意思的訝怪表情。於是，在中國最高級的戲劇舞台上，便發生了這樣的場景：一些沒有受過任何訓練的農民得以有機會來展現最為他們本色的一面，諸如羞澀、驚慌、尷尬、錯愕之類的種種表情，並且在舞台燈光下得以放大。他們當然並不是有意要表現自己，他們是被林兆華導演拽上來的，與其說是因為排練時間有限，民工們沒磨合好，還不如說有意無意地保留了民工怯生生的勁兒是林導的神來之筆。

是否有必要羅織這眾多的人等呢？群眾場面可以一當十，也可以找些學生娃鋪滿舞台。林導相中民工並非偶然，從《趙氏孤兒》劇終那絕望的雨簾到《白鹿原》裡陝西的老腔藝人和真牛真馬，我們看到今日衰弱的戲劇裡被注入了些新能量。嫻熟的搖滾樂手和木訥的民工同台亮相，這是現代的自以為是和前現代的混混沌沌扭結在一起的景觀，它帶給我們的焦灼感一如這個時代對我們的要求。若問樂手和民工誰更吸引我的眼球呢？我只知道前者是表演，後者是生命，他們只須老老實實地待在那裡，便已告訴我們：他們，的確是不能被忽視的。

《大將軍寇流蘭》2007 北京人民藝術劇院 編劇／(英)莎士比亞
導演／林兆華 濮存昕 飾 寇流蘭

「現代」清宮戲
──《德齡與慈禧》

　　與其他文藝形式一樣，中國現代歷史劇在上世紀二〇年代誕生之初即以救亡急先鋒的方式承擔起教化社會的功能，國人「以史為鑒」觀念的根深柢固，使歷史劇作為一種「政治寓言」和「民族寓言」往往在歷次的民族存亡危機、政治運動以及文化危機中敏銳地站出，明確地表達著對現實的立場。時至今日，經濟的開放促使社會各個利益集團的矛盾衝突加劇時，又是電子影像的歷史劇編織了一番歷史想像的紛繁圖景：一個個「明君」和「清官」宛如精神魔法師，他們在銀幕上殫精竭慮、微服私訪、關心民瘼便使現實中屢屢遭受委屈的平民觀劇者得以慰安；秦皇、漢武、貞觀、康乾的「盛世」圖像與二十一世紀中華民族亟待復興的偉業遙相呼應，給人以時空錯位的替代的滿足感。進入消費時代的中國歷史電視劇巧妙混合了政治教化和文化消費，它對政治生態的失衡進行著微妙的修補，甚至在一定程度上疏導了民眾在轉型期累積的不滿政治情緒。但狹隘的歷史實用主義的創作理念帶來的不無價值觀的混亂和藝術上的概念化，視諂媚特權、玩弄權謀為中國傳統文化的精髓，對傳統「人治」抱有好感以至寄希望於現實，除了帝王、英雄、清官外，那些具備獨特存在價值的歷史優秀個體形象難於躍入我們的視野，歷史的豐厚意蘊無從展現。

　　因此，當晚清的一位德齡姑娘與慈禧太后在舞台上進行著非同以往的奴才與主子式的平等對話時，我們笑了；當慈禧責怪青梅竹馬的戀人榮祿不懂得她的心，並拉起他的手時，我們驚訝之餘又笑了。觀看香港話劇團的《德齡與慈禧》是在一種輕鬆愉悅的氣氛中度過的，這種輕鬆表面看來出自作者的喜劇才能，實則依託於作家藝術觀念卸掉沉重包袱後的輕鬆與釋然。上世紀八〇年代劇作家何冀平曾供職於北京人藝，以為京城「五子行」立傳的《天下第一樓》名滿天下。何氏八〇年代末移居香港，入港數載，她從一個北京人轉變為「香港人」，生活方式和身份的轉

換帶來的是她創作意識深層的革命，代表作便是創作於一九九八年並在香港上演的
《德齡與慈禧》。在此之前，內地曾有一部歷史話劇《商鞅》（一九九六年，上海
話劇藝術中心出品）大獲成功；在此之後的翌年，電視劇《雍正王朝》掀起收視熱
潮，此後歷史電視劇大行其道。從話劇到電視劇，不管是正說還是戲說，都難於脫
逃歷史劇政治寓言化的樊籠。諸多影視劇構造的清末慘景如歷史教科書無二：除了
屈辱挨打，就是一個殘暴的妖后加一群無用的奴才。二〇〇四年的電視劇《走向共
和》第一次表現了李鴻章、慈禧、袁世凱在國家危亡的風雲變幻中如何應對的複雜
性，曾經激起了廣泛的關注。但若論對慈禧的把握，還以這部話劇較為準確。一
個專橫的女皇，一百多年前臣子對她唯唯諾諾，今天我們又視她為近代史的罪人之
首，這一「跪」一「俯」的視點正是使許多歷史人物被妖魔化的過程。從西方回來
的德齡說：「人都是平等的，人格沒有高下之分。」用同樣的尺度去丈量慈禧，這
個女人的悲劇性不言而喻，雖一生享盡榮華富貴卻無天倫之樂的幸福：死了丈夫又

《德齡與慈禧》2008 香港話劇團 編劇／何冀平 導演／楊世彭
盧燕 飾 慈禧

死了兒子，悉心調教的光緒在政見和感情上都與她離心離德，圍繞著她的是一群只知奉迎缺少智慧的奴才，她的淫威與原本就僵化的朝廷祖制羅織了一個更加封閉狹隘與枯燥的枷鎖，套住了每一個在宮廷中行走的人，也套住了她自己。一邊是無處不在的虛偽和麻木讓這個慾望強烈（包括權力的慾望和享樂的慾望）的女統治者感到厭煩，一邊又默許著這種虛偽和麻木才是對於自己尊崇地位的認同，結果形成下人所畏懼的「喜怒無常」，談「老祖宗」色變。然而，透過另一個平視的角度，慈禧也有著一般女人的特質：生活講究品味（斥責瑾妃衣著「鄉里鄉氣」，責怪李蓮英拿的珠寶與自己的衣服不配），喜歡時髦新鮮的事物（照相、裝電話、坐火車），細心養育兒皇帝的母性（脫下木頭鞋免驚擾年幼的光緒），對榮祿的依戀，以及女人最愛使的小性子（「你要我幹什麼，我偏不幹什麼！」）……可憐見，這樣一個情感並非不豐富、心智並非不發達的女人被權力扭曲為一個只以個人好惡而行事的暴虐的君王，最終將近代中國帶入災難。然而，歷史不是也充滿了某種偶然性嗎？有學人慨歎：如果慈禧早死若干年，近代中國將有大的改觀。然而，她個人又何嘗不是腐敗的清朝帝國制度的犧牲品？她其實無法超越體制的痼疾，今人又何必把歷史的責任讓她一人承擔呢？我們是否可以假設：多幾個德齡在慈禧身邊或者德齡的影響力再大一些，慈禧將不至於那麼昏聵呢？應該說，這樣的視角並不是那麼容易得到，從人性的角度去透視一個歷史罪人，理論上似乎不難，卻需要作者以勇氣去突破幾十年來文藝創作的概念化禁區。香港寬泛的文化背景有利地沉澱了這個潛藏在作家心中多年的故事，使得一老一少兩個女性人物的心靈在碰撞間折射出歷史的厚度。比之《天下第一樓》更勝一籌的是布萊萊特式的筆法召喚出歷史和人物的並行，而宏大敘事所鋪的底色則使得人物更顯光彩。所喜香港話劇團的二度創作亦十分尊重文本，敘事從容，置景華麗卻不鋪張，服裝精緻而不炫技。尤使人驚歎的是八旬高齡的盧燕在舞台劇場現身時的範兒所散發出來的迷人魅力，她把自己對世事的練達和滄桑的閱盡糅化為慈禧凌厲的眉眼表情，又將自身的華貴與優雅賦予這個壞女皇以可信的溫情和光彩。另一位女主演「德齡」質樸而慧點的個人氣質更使這部戲充滿了浪漫和理想的色彩。

　　一台十年前的戲讓我們今天看來仍覺耳目一新，它超越了內地歷史劇政治寓言化的傳統，其「現代」意識恰是內地同類題材的軟肋。一九九六年的《商鞅》立足於表層意義上的國家改革而不惜以犧牲任何事物為代價，著眼點未免單薄；二〇〇四年的《正紅旗下》（上海話劇藝術中心出品）停留在落後挨打的簡單民族主

義層面，是對國殤的祭祀卻難於立起人物；而三個月之前的那部「話劇大片」《天朝一九〇〇》（二〇〇八年，中國國家話劇院出品）帶給人的則無異於混亂。李龍雲意圖揭示醜陋國民性的初衷固然令人尊重，但缺乏現實針對性的表達則顯得陳舊。在一位從未排過話劇的影視導演手下，角色的服飾與化妝一逞妖豔、怪異而瑣碎，連帶著那些優秀演員們的表演也陷於分裂。導演對清末民初中國社會的民俗花活比對時局紛亂的歷史背景更為熱中，在舞台上炫耀一個巨大的不明所以的木架和走馬燈式的「移步換景（景片）」。盲目追求視覺刺激的花稍樣式使人迅速疲勞繼而暈眩，劇情模糊直至淪為碎片和小品的胡亂拼貼。就在主創者為這「票一把」賺取了七百萬的票房收回成本而沾沾自喜時，中國話劇也許就開始了新一輪的陷落：主流戲劇喪失了起碼的「公益性」、「示範性」的立場，追逐高成本與高票房，並且支持影視導演違背話劇特性在舞台上堆砌所謂「蒙太奇」效果，這幾乎等於認可了近年來「話劇影視化」的甚囂塵上，並把這一趨勢發揮到登峰造極。為何主流戲劇空泛無力的宏大敘事不在「人」學上突破，卻只能在奢靡製作的改頭換面中邀寵觀眾呢？近年來常處於「失語」狀態的主流戲劇，如今竟冒出欲與商業合謀的險象，直至把歷史也當成了一種消費品。這最新的歷史劇水準的跌落不當引人省思嗎？香港話劇團身處商業文化的重鎮，在香港政府的資助與得力的文化機制的監管下，堅守於主流戲劇的定位，才終於收穫了這一個貨真價實的保留劇目《德齡與慈禧》。那麼，在內地最負盛名的國家劇院看來，一種現代歷史理性的精神難道不該由此進入他們的視野並獲得其認同嗎？

多人在場的「獨角戲」

　　《哈姆雷特一九九〇》，這個聽起來有些奇怪的劇名暗示著對一個時代的追憶。眼前這位身著寬衫身形顯老卻依舊靈活的「王子」，與十八年前在北京電影學院黑匣子裡摸爬滾打的竟是同一人，僅憑這點，多少唏噓、感喟躍入了保利劇場，懷舊意緒將二者的時空對接。令人困惑的是，如此闊大的舞台視像奪人，懸垂於舞台後方那堆積了厚重油彩的巨大幕布凝結著污濁與鬼魅氣息，理髮椅在徐徐轉動吊扇下的光影意興幽幽，劇終倚靠在吊扇支架上的十字架式人物姿態意味深長，這些足以撼動我們視覺的圖像卻不能抵達心靈。舞台元素的構成悉如以往，掘墓人的評述仍貫串始終，哈姆雷特與國王及伯格涅斯依舊互換角色。但一九九〇年冬，那個從舞台台面到後牆都被髒兮兮、皺巴巴的幕布與廢舊破爛的垃圾所覆蓋的小劇場，那個曾經讓孟京輝激動不已的世界污濁不堪的氛圍就是一去不復返了。

　　林兆華導演這一部對自己過去作品的致意，不禁讓人想起他自一九九〇以來的多部作品。從二十世紀八〇年代實驗戲劇的先驅，成為九〇年代末令劇界仰望的「大導」，林兆華幾乎每一次新作的演出都強烈地勾攝起人們的期待，因為他的舞台在新奇、怪異上從來都沒有讓人失望過。《三姐妹・等待果陀》中的水池營造了「水中孤島」的意象；《理查三世》裡升降機、金屬網籠子、平衡槓等被作為遊戲工具；《故事新編》裡從製煤機裡挖出的烤白薯散發的香味和煤塵一起瀰散到觀眾席；《趙氏孤兒》劇終時漫天大雨傾瀉於舞台；《白鹿原》裡羊群與牛車逶巡而過、老腔藝人敲著板凳巨吼；《櫻桃園》裡由豆泡布、摺紙堆就出一個壓抑、逼仄而又黃橙橙的「伊甸園」；《建築師》裡打開的天梯，《大將軍寇流蘭》裡上百名民工掄棒時躁動又怯生生的表情……當代導演在舞台技術上還有哪位能像林兆華這樣具備無窮的變化，為觀眾捧現出如許眾多的「驚豔」手筆呢？或許是焦菊隱先生的「寧可失敗在探索上，也不能失之於平庸」的主張已成為他的內心獨白。更為不尋常的是除了那無可挑剔的舞台技術，林導一向注重在經典劇作中注入當代性的解

釋，其哲理化意圖不言而喻：「人人都是哈姆雷特」；「趙氏孤兒不再報仇」；以寇流蘭自況，表明知識份子與大眾的距離……雖然經歷爭議不斷，但嚴肅深沉的哲學意味將坊間主流的頌歌式戲劇和商業的搞笑型戲劇遠遠拋在身後，成為文化菁英所推崇的高雅趣味的代表，隨著林兆華所締造的菁英式戲劇地位的日漸穩固，觀者們即便在沉悶的觀劇過程中產生了疑惑，也都漸漸轉化為對一種莫測高深的先鋒戲劇的遙望，並暗暗心虛自身思想水平的膚淺。

這樣一來，看戲成了一件累事，豈不是值得懷疑的嗎？從一九九〇年起，我們漸漸理解了林導那放棄人物性格刻劃，包括削減戲劇衝突的演戲方式，也覺得角色不固定、演員與角色不分的演法新鮮好玩，但是這種表演的難度，並不是一般演員所能達到的。當濮存昕跟隨著林導，在《建築師》、《寇流蘭大將軍》中一步步攀登著他個人演藝生涯的高峰，終於以五十五歲之齡演出了「哈姆雷特王子」時，他越是投入並游刃有餘，就越是將他周圍的角色甩在身後，造成有多人存在的「獨角戲」奇觀。這並非是眾人不賣力，而是橫亙在演員之中的這種縫隙，導演並沒有意識要去填補，也許這正是林導所要的效果：一種所謂自由的表演方法恰恰需要各種背景的演員自己去打掉表演腔，展現出個人特色。但是這些參差不齊的自由表演最容易的結果是讓人出戲——或許這仍然是林導所需要的：從對劇情的感染中跳脫出來，使對象陌生化，從而悟到哲理。惜乎現場每每是止於第一步而不能「昇華」，觀者又如何能滿足呢？

一九九〇年，受制於體制束縛的林兆華開始採取個人工作室的方式。他擁有著忠誠並技藝超群的主演和舞美團隊，也總以「一戲一格」激起強烈的新聞效應。在二〇〇八年的這一版放大拷貝中，他引入漂亮影視明星的策略能否挽救曾經黯淡的票房呢？一位七旬老人的轉身與回眸強化了他經年不懈探索的典範形象，但也無奈地昭示出現今戲劇環境的某種尷尬：在先鋒與市場的夾縫中求生存，如果技巧高超、意圖深邃的林兆華導演尚且不能帶給我們舞台整體的觀賞性，那我們又還能去要求誰呢？

《建築大師》 2006　林兆華戲劇工作室
編劇／（挪）易卜生
導演／林兆華
主演：濮存昕

夢幻城堡的高度
—— 《操場》

　　這似乎是一個普遍現象：無論是話劇界還是影視圈，創制者皆承認編劇重要。但編劇之不被重視卻很普遍，不僅原創話劇一本難求，充分商業化的影視界對於明星演員的投入更是大大高於編劇。因而，一個以名編劇鄒靜之、劉恒、萬方為主導的新劇社「龍馬社」在二〇〇九年初春的登場就顯得不那麼平常。如果聯想到二〇〇八年歲末過士行從編劇身份轉行做導演（小劇場作品《備忘錄》）則不難體味到中國編劇欲崛起的雄心。這幾位著名的中年劇作家的集體「高調」是顯而易見的：過士行挑選法國戲劇的慧眼鎖定於探尋現代人情愛心理的深層微妙，迥異於談情說愛以熱鬧喧囂為能事的青年戲劇；鄒靜之新作《操場》直言欲表達中國當代知識份子的精神困境。自從二十世紀八〇年代末某位引領了「探索戲劇」的劇作家遠離國門之後，當代中國戲劇便進入了長時間以導演為核心的局面，導演強大的權力一度為我們奉獻了琳琅滿目的舞台景象與奇觀，但也由於技術至上的慣性，使一齣戲的文學水準與精神內涵時有下滑。編劇的被輕視與慢待導致其創造性萎靡，以至於「原創」成為諸多主流劇團心中的痛。今由編劇組成的劇社無疑當捍衛其戲劇文本的尊嚴，那麼導演中心制的格局是否有望被打破呢？頗為弔詭的是，這幾位劇作家皆是民間劇團的身份，這是編劇群體從被忽視的尷尬處境中走出後對主流劇界的一次反撥，也只有他們憑藉著自己在影視圈積攢的實力（影視創作不斐的經濟收入及影視編劇的票房號召力）才終於開拓了一塊在話劇界生存的空間，這自然是值得劇界尊敬的。

　　在影視界享有盛名的鄒靜之視話劇為「夢幻城堡」，由《操場》的舞台看來，那由高高的台階疊起的操場在晚間的大月輪之下似有幾分城堡的味道。然而，由劇作家所勉力獲得的自由（寫作並上演自己的劇作）能否真正抵達自身對文本藝術性所設的標杆呢？這可能是「龍馬社」讓那些活躍於京城的若干民間劇團所矚目

之處。目前《操場》所呈現的，倒是其對導演及演員選擇的成功。曾在荒誕劇《動物園的故事》中展露才華的青年導演徐昂比所有主創者都要年輕，從對操場空間的靈動安排到使敘述人和扮演者默契配合都顯出調度的從容；他還在這齣戲中加入某種夢幻意味，自然這也得益於劇作家鄒先生在結構設置上給舞台表現提供了施展空間。老遲的回憶（今日、昨日、往日）與操場上發生之事體並行，記憶、思考與敘述交錯。韓童生從始至終一邊在舞台上進行痛苦的思考與「掙扎」，一邊還要應對與或虛或實的人物做精神交流，直至劇終他眼中噙著淚水而不落下，如果沒有扎實的舞台心理技術做支撐，這一位知識份子就易於陷入矯情和做作。西裝革履的西口洪講述他資助女大學生故事的當兒，民工模樣的過去的他自如地在後場演示著情節，二人一起將老遲和觀眾引入受騙的歷程，掀起了劇中的第一個高潮。第二個高潮則來自面如「死」灰的男人走出來揭開老遲回憶的縫隙：當「死」男人（李建義飾）向妓女（陳小藝飾）傾倒其被誤診為癌症而遭受的苦楚時，他的絕望迅速瀰散到劇場的空間，李建義那噙著痛苦、沉著而略帶沙啞的嗓音與陳小藝那無所顧忌、專事誇張的叫喚聲相得益彰，於悲涼中卻又平添一絲苦澀的幽默，贏得頗佳的劇場效果。

可以理解，作家出於對話劇（或曰「實驗戲劇」更確切）創作的誠意，在結構上頗費了一番心思，用一個回憶帶出另一個回憶，即一個又一個故事。但編劇的著眼點顯然不在故事而在主人翁的痛苦，遺憾的是我們走出劇場後泛起的記憶更多是故事，並非精神層面的創痛。問題出在老遲痛苦的根源，即故事的原動力，因為這直接關係到「痛苦的質量」。那麼讓老遲在操場上逗留三天，並爬到高高的鐵架子上去苦苦思考的到底是什麼？他被妻子藐視並拒絕給之以溫存，與女研究生之間存在著曖昧關係而遭人垢議，這些發生在如今的中年男人身上可謂司空見慣，現實生活中多數男人遵循本能，一如《關係》（一月新作，萬方編劇）中的沙辰星所宣稱的那樣——「男人不可能只有一個女人，他要征服世界……」然後在與妻子、情人及新歡的糾葛中疲憊不已……然而老遲遠沒到這種窘境，本著較強的道德自律感，他除了躲在衣櫃裡喃喃自語並承受妻子的冷言冷語外，對女研究生的「進攻」也採取躲避的不作為而再遭嘲笑。這麼一位行動能力差的男人由與女人的相處產生某種焦慮不假，卻不足以帶來知識份子的精神困境吧？換言之，一位「教授」憂心如焚的僅僅是這些男女之事就有如攬鏡自照而不無自戀的味道。其實劇中映射的社會危機恰恰來自於女性，由陳小藝分飾三角的女研究生、馮冬女和野妓不無象徵

意義，分明是沉淪中的女人的三種角色：窮困的馮冬女因為饑餓撿拾垃圾箱中的吃食、接受民工的資助並以身體做報答；遭受謠言攻擊的女研究生為了通過論文答辯而願意獻身導師；心懷坦然的職業妓女以為自己可以用愛去溫暖身患絕症的人卻被嫌棄其髒。在從貧困鄉村到現代都市的巨大跨越中，女性付出的代價就是或隱或顯地出賣自己的青春和肉體，看劇中的三女人始終是一副高蹈的模樣，她們甚至不必去反芻其間的辛酸。難道這些社會轉型中新生的「潛規則」不該進入教授思考的視野嗎？還有那個在操場上與女友幽會卻心猿意馬的男大學生，他被室友遺失飯卡後忍受饑餓抱電腦在食堂門口出售的抗議形象所困擾，竟為是否給同學買一餐飯還要「想不通」而最後被女友鄙棄，高等教育教授出這種「連基本的道理都不懂」的大學生，難道不值得教授反思己任嗎？

《操場》提醒我們，在一個有良心的中年男人的反省與一個知識份子的反省之間到底存在著怎樣的距離呢？

《操場》2009　龍馬社
編劇／鄒靜之　導演／徐昂
上：韓童生 飾 老遲
下：陳小藝 飾 三位女性
　　李建義 飾 男人

通往經典的路
——觀《窩頭會館》

　　或許，請知名作家們由影視優而觸「話」，不失為常年處於劇本旱荒的戲劇界所遇到的一絲甘霖，前有鄒靜之悉心打造的《我愛桃花》、《操場》，今有劉恒閉關京郊月餘為北京人藝奉上的國慶獻禮劇《窩頭會館》，傳說中的「五星」陣容著實可以調動起對於話劇有所期盼的人們走進劇場的決心。

　　只是苑大頭，這個舊時代的貧嘴，一個忍辱負重既當爹又當媽的父親，太容易讓人想起前些年由作者樹立的風行一時的平民代表張大民，對這部帶給自己聲譽的小說（《貧嘴張大民的幸福生活》），作家在他的話劇處女作裡傾心模仿：十六平米的家擴大為一個小四合院的容積，兄弟姐妹的家長里短變成鄰里之間的紛繁糾葛，張大民在新社會的苦中作樂變成了苑大頭在舊社會的苦海無邊……重複了，可是保險。那麼一九四八年這樣一個特殊時間的設置，是否足以具備人物戲劇行動的內在理由呢？難脫牽強之干係。至於「我要去新中國」的交黨費式呼喊和相應的嬰兒啼哭聲則顯然陷入了多部主旋律題材劇慣常的俗套，於是我們失卻了對《窩頭》的思想深度予以探究的契機。所喜劉氏擅長的語言技巧經過了小說、影視的諸番實戰今又在話劇舞台上開拓出新的空間。這些於困窘之中討生活的下層市民，物質匱乏，但不輸於嘴巴的快感，不論是昧心用了「赤黨」經費後靠瓦片收租的苑國鍾、潦倒不堪喜佔便宜的落魄舉人古月宗、苛收暴斂的蕭保長，還是捨身賣肉哺兒的田翠蘭和那信奉耶穌的金格格，均張揚著自己的信仰並由此支撐起一套爭辯的邏輯，他們在頻繁的鬥嘴、招架中釋放了多年貧窮加之於身心的焦慮。作者對苑國鍾尤其鍾愛有加，大段的內心獨白將他的苦難哂摸得有滋有味。觀眾不難發覺，如此密集的台詞的排兵佈陣，對於演員誠非易事：如果前一位不在有限的時間裡說完，後一位就會緊張得如同排隊時擔心有人踩自己的後腳跟那般。話劇的節奏悄然溜走，有時恰恰是與眾多伶詞俐句的爭寵相關，如有適宜地刪削留出了氣口，只會使話劇這

位麗人在動與靜的輾轉騰挪間顧盼生輝。惜乎，擅長影視劇的作家往往忽略這點，因為這個問題在影視劇裡是不存在的。

值得慶幸的是，在這連珠炮似的台詞行進中，我們仍然領略了人藝演員們的功力。京片子的淋漓酣暢、小人物的自嘲調侃在幾位主角那裡揮灑自如。何冰從《鳥人》的挑大樑開始，越來越擅於從角色中提煉出與自己性情相通的戲眼並使之發揚滋長。濮存昕飾演的一口暴牙的酸腐文人戲份其實不多，但全無猥瑣氣息，反而情趣盎然。宋丹丹啼笑怒罵的本事一向收放自如，總是很容易就成為舞台的焦點。林兆華導演在全劇前面三幕的寫實手法中規中矩，到結尾處突然改弦更張——何冰中槍後與眾人訣別，卻爬起來行走自如、做大段表白，這種表現性處理使劇中情節的揭秘和人物命運的悲劇情感一時間達致高潮。

但是，對於事先就被戴上「經典」的帽子，又欲比肩於《茶館》的新戲《窩頭會館》而言，它的推敲打磨還有不小的空間。更為重要的是，對於以赤子之心掏出家底來捧出大戲的北京人藝來說，經典劇的創作、誕生以及臻於完美更是一項需要長期拾柴添火的系統工程。由於「獻禮」而被召喚回來的影視圈一線明星們什麼時候才不必因「動員」而是甘願站在舞台上享受話劇演員本應有的幸福感，並且不計較經濟的得失？劇團的藝人們什麼時候才不僅僅依靠著領導的個人號召力聚集一回，而是自發地凝聚起來將集體的溫度轉化為個人的能量，由衷地去體味「戲比天大」的道理……這些美好的設想並不想停留在癡人說夢的階段，恰恰是專門針對北京人藝而提出——現今中國的劇團中，有哪一所是像它這般沒有中斷過歷史、並葆有靈魂的呢？就如那座屹立數年的首都劇場，總是因其不凡的氣度而令人側目。事實上，在每一位人藝人的心中，不管其愛戀多少、投入與否都實實在在地觸摸到了劇院靈魂之高貴。可惜這種敬畏沒有體現在人藝表演藝術穩步的薪火相傳。試想，待《窩頭》的這班人馬老去（尤其是女演員），由誰來接替他們壓住舞台呢？此番憂慮，誠非多餘，一種長效地促使演員釋放才華的機制是否能夠應運而生？

II
我們離金字塔尖還有多遠

戲劇，釋放你的能量
——觀SCOT《厄勒克特拉》

一

在資訊世界日益滲透的「internet」網路下，人們表達情感的方式越來越趨向單一和模式化了。古代人相愛之時，會唱山歌、擲繡球、寫情書，思戀愛人之際，有「隴頭流水」、「西洲憶梅」，「西廂拜月」……他們不嫌麻煩，把家書藏在鯉魚的肚子裡，託人捎回家，待家人烹食鯉魚時，就看到了那封信：

> 呼兒烹鯉魚，中有尺素書。
> 長跪讀素書，書中竟何如？
> 上言加餐食，下言長相憶。
> ——《漢樂府・飲馬長城窟行》

現代的人們早已遠離了自然的山水田園，住在自己建造的都市叢林裡，靠廣播、報紙、電報、電視、電話、呼機、大哥大來傳遞資訊。人們有足夠高新的手段將資訊迅速、準確而有效地傳達。今天，害單相思又缺乏勇氣的小伙子只須坐在電腦旁，敲擊鍵盤，移動滑鼠，就能將玫瑰花和「I LOVE YOU」輕而易舉地「送」了出去，且保證不知身在何處的姑娘可能在同一時刻就得知了他的心跡。

的確是如此地快捷便利。但這樣一來，我們不得不懷疑，人類有史以來因為勞動而培養而造就的千百種人工技能，諸如編織技能、書寫技能、繪畫技能，還有說話、歌唱、長嘯直到嬉笑怒罵的諸多方式以及格鬥、舞蹈等等，人類所有這些語

言、思維和情感的能力都將簡化成一種能力——操縱和控制機械的能力。不是嗎？新年時，人們收到和發出同一台機器印刷出來的同樣的賀卡，戀人們對心上人都只用紅玫瑰表訴衷情；電台上音樂禮品卡方便了大眾，大眾卻憋足勁兒讓主持人把一支曲子播了又播；連日記本的每一面都塞著重複的「醒世恆言」和「喁喁小語」。拷貝、複製……只有群體，沒有個人；只有共性，沒有個性；想像被現成替代，內容被形式閹割。

在依賴性如此之強的媒體社會裡，人們如何能不保證自身的本能——動物性能慚慚喪失呢？有朝一日，人們張開嘴來，聲音將氣若遊絲，邁開雙腿卻不能行走如風，人們有喜悅和痛苦，卻失掉了哭和笑的能力。

日本導演鈴木忠志認為，正是非動物性能量的大量使用，使人自身的動物性能衰頹了。事實上，非動物性能的資訊傳遞系統永遠無法取代人們親臨現場，感受以他人為代表的人的動物性能量的釋放的過程，只有在現場確證了他人人體中存在的出色的能力也就是確認了自身潛在的能力，才可能建立起人與人之間理解和愛的基礎。

人類文化是人類個體精煉地使用其動物性能而開花結果的，迄今為止的藝術史證明了這一點；而文化的傳承後世依然離不開這一點，對現代人來說，體育、舞台藝術、戲劇藝術就必然地成為群體釋放動物性能的最佳方式。戲劇以其對人類精神的開掘的獨到作用尤其不可忽視。

二

一九九六年十月二十九日，第三屆BeSeTo中日韓戲劇節上，日本利賀鈴木劇團（SCOT），在首都劇場上演了古希臘悲劇《厄勒克特拉》，觀看此劇，我被日本民族出色的動物性能所震懾。

《厄勒克特拉》是希臘悲劇，取材於《狄俄尼索斯》神話，講的是皇后克呂泰姆斯特拉與情夫勾結，殺害了親夫阿伽門農國王，竊取了王位，後來又被她的女兒厄勒克特拉和兒子奧勒斯所殺害。這個親族間的血腥仇殺故事，以其戲劇衝突的極端尖銳和關涉道德人倫的禁忌，在古希臘時代就已被三大悲劇家寫過，如埃斯庫羅斯的《俄瑞斯忒亞》三部曲，索福克勒斯和歐里庇得斯都取名為《厄勒克特拉》的同名作品。此後，這個故事就演變成一個母題，吸引了從中世紀到文藝復興，從

新古典主義到現代表現主義的眾多作家，直到二十世紀兩位西方著名劇作家推出他們的名作：薩特的《蒼蠅》和奧尼爾的《悲悼》三部曲。既然各個時代都欲重新處理這一母題，克呂泰姆斯特拉和厄特克特拉這對母女身上一定潛藏著某種人類意識深處共通的人性，當一位現代的東方導演欲要探視和展現這一西方的悲劇母題時，他憑藉什麼樣的視角才能既使東方觀眾明瞭這一西方母題的悲劇涵義，又獲得西方人的認同呢？各個民族鍛鍊動物性能的方式不同，表現出的文化特徵也不同，而藝術家的事業恰恰需要超越這種民族和國家的差異，來確認人類共同的優秀性。鈴木忠志說：「我最終要搞『無國籍』戲劇和『非國籍』戲劇，這便是當代日本戲劇家搬演古希臘悲劇的目的所在。」

那麼，東方觀眾又將如何領悟西方民族這段離奇的仇殺故事呢？一個女人，一位母親，究竟出於何種動機，要殺死親夫，又與女兒為敵？這是不是冷酷得不可思議？而另一個女人，出於對亡父的思念與母親結仇，因為不能親自實現，還要借助弟弟的手殺之。這種既恐懼又焦急，在希望與失望間百轉千迴的精神折磨是一般的年輕女子所能承受的嗎？顯而易見，只有當一個人處於人格極端分裂時，才有可能做出這樣極度瘋狂的舉動。正如莎翁悲劇中的角色，一般來說我們個人不可能有馬克白那樣的野心和理查三世那樣的殘忍，但我們不覺得這些弒君篡位的人誇張失真，而是從那種極度強烈的野心和殘忍中體驗到一種人性的真實。

《厄勒克特拉》的劇情依戲劇動作分為七場：厄勒克特拉燃燒著復仇的火焰——克呂泰姆斯特拉指斥女兒——厄勒克特拉思念亡父——厄勒克特拉狂舞不休——克呂泰姆斯特拉知末日將到，陷入半瘋狂——厄勒克特拉聞弟死訊猶豫不絕——奧勒斯出現，厄勒克特拉復仇成功。

母親和女兒這一對仇人，身處在即告終焉的家庭之中，心境各異：一個是每天焦急地盼望著其弟早日返回，殺死惡母奸臣，為父報仇；另一個是預知自己和情夫的罪惡末日即將來到而整日憂心忡忡、恐懼異常。一個孤獨而仇恨；一個恐慌而殘暴，這樣彼此折磨的兩人，必然導致出各自瘋狂的精神病態。

馬丁・艾思林說：「劇院是檢驗人類在特定情境下的行為的實驗室。」

於是，鈴木導演對這一古希臘悲劇所做的重新闡釋就是將克氏一家人放到精神病院這個特定的空間裡，使劇中所有角色首先轉換為重度的精神病人。他們所呈現的一切都源於她們的精神變態，這使我們更易於認同和體解她們非同尋常的心理處境。世界就是一家病院，克呂泰姆斯特拉一家就住在病院之中。病院中的病人全

坐在輪椅上，一般患者可以自己搖著輪椅「行走」；而克氏家人全是重病人，需要由醫生和護士用輪椅推上場。在一齣以病院為背景，以病人做主角的戲劇中，觀眾凝神靜氣，拭目以待的是病人漸漸發狂的過程。醫生和護士是「失語」的，他們的出場只是暗示了特殊環境下的特殊人物身份。

同是發狂，母親和女兒的表現方式不一樣。克呂泰姆斯特拉是一個專制女魔頭，她兇相畢露且醜陋不堪，一開口便咬牙切齒，一出現便令人望風而逃；自然她的兇強勢態經歷了由盛到衰的過程。厄勒克特拉的心境則一波三折：起初欲借其弟報殺父之仇的火焰越燃越烈，一見其母又避之不及，當聽到其弟死訊後又陷入躊躇、沮喪，幾乎絕望，直至奧勒斯突然出現，厄勒克特拉才噴吐出滿腔孤憤。在弟弟上場之前，厄勒克特拉始終緘默，只有動作沒有台詞，她的內心世界如何表達呢？由其他患者來完成。五個男人組成「合說群」，他們同情厄勒克特拉，並做她的代言人，他們既安慰勸解厄勒克特拉切勿任性、魯莽，又娓娓訴說厄勒克特拉思念亡父猶豫畏縮的心情，還以厄勒克特拉的身份與克呂泰姆斯特拉展開對白。

既然是這種人物關係，舞台呈現的又是一番什麼景象呢？在冷峻的平光下，舞台右側安放著一面大鼓，鼓手背對觀眾，巋然而立，身姿挺拔。她修女尼短髮，著青灰色長袍，揮動鼓槌，雄渾而激越的鼓聲便響徹劇場。鼓聲是音樂，它烘托著劇情氣氛，渲染著人物心理；鼓聲又是節奏，人物的上場、下場，動作的出勢、收勢、緊勢、慢勢全跟著鼓點行進。鼓手是戲中戲，「病人們」上上下下，來來去去，而鼓手在演出中始終立於台上；鼓手又是戲外戲，她肅穆的外形、剛勁的招式，使她成為一個病院的旁觀者，得以以祭祀者的身份來哀悼整個人類精神的病態。

鼓和鼓手也許可以算作舞台唯一的布景，除此之外，空空的舞台依賴的是人物的造型和動作來佔領那剩下的空的空間。在演繹一個觀眾耳熟所詳的故事時，演員的形象和表演必須靠強烈的刺激的視覺衝擊力和精神感受力才足以撞開觀眾的心扉。首先上場的是五位「眾男」，他們自推輪椅，以腳點地，默默地又是慢慢地繞著鼓手轉圈。雖然有鼓聲，但是這重複而緩慢的轉圈使人覺得世界靜得讓人恐怖，這機械動作似乎沒有盡頭。漸漸地眾男發出哼、哈之聲，漸漸地他們「走」得越來越快，以至急促地下了場。

在如此滯重而死寂的氣氛中，厄勒克特拉如凝固的雕像一般出現在舞台上。這個滿懷仇恨的青年女子的著裝如同獵人一般，她頭箍髮帶，髮梢上翹（應了中國

人的「怒髮衝冠」），她的衣裙泛著冷而重的青灰色調，一條條、一塊塊參差錯落地將身體裹住。脖子束緊，唯露出勁健的臂膀。母親的「扮相」與女兒迥異，她身著華貴的紅服，以顯出僭越王權的威嚴，但是一個沾滿罪惡又沉恐遭到報復的女王終究已被折磨得變了形，她那披散的長髮和佝僂的脊背以及扭曲的面部足以顯示出這是一個病入膏肓的女人。幸好，她只能坐在輪椅上，因此她全部的動作就只能是憤怒聲討而歇斯底里，驚恐萬狀地幾近瘋狂，涕泗橫流而精疲力竭，當然絕境到來時還不放棄那最後的哀嚎。厄勒克特拉的動作不那麼單一：由呆坐不動，眼光停滯到逐漸離開輪椅，狂舞不休；繼而膽怯（其母）、猶豫、沮喪（聞弟死訊）、絕望、狂呼亂舞（復仇願望落空）；奧勒斯終於出現了，厄勒克特拉也終於開口，壓抑已久的滿腔仇怨如岩漿迸發。奧勒斯下場復仇，厄勒克特拉獨自留在舞台上，直到後台傳來她期待已久的殺父仇人那響徹雲霄的哀嚎聲。

三

　　透過這個視角，我們有幸觀賞到基於日本民族傳統戲劇形式（如能樂、歌舞妓等）又頗具現代意味之獨特的人物造型和人物動作。舞台空曠，沒有任何裝飾，使用平光，呈青冷色調。厄勒克特拉以一種冷峻而剛毅的美攝人心魄，她怒髮衝冠，頭微微抬起，身體被一條條的衣裙束裹，那露出的勁健的臂膀凝聚著復仇的願望。她沒有語言，只有動作，或立或坐或舞，靜止下來就宛如一尊雕像，只有眼睛裡飽含著無處話淒涼的隱憂。有兩次她狂舞起來，因為強烈的復仇之情和誤聽到弟弟的死訊，其勢之銳利，其情之失控與她安靜時恰成鮮明對照，克呂泰姆斯特拉又與厄勒克斯拉迥異。女兒美麗、母親醜陋。要知道一個女人被無限膨脹的權力慾和情慾所控制後會怎樣，那就來看看這位皇后，她著紅衣，華貴鮮亮，卻給人感覺蓬頭垢面，曾經俏麗的面孔現在因為邪惡而難看。起初她指責女兒不義，態度蠻橫，後來得知兒子即將來復仇的時也陷入恐懼和瘋狂。她因為身處癱瘓，唯有坐在輪椅上渲洩其歇斯底里。她憤怒聲討、聲嘶力竭，又驚恐萬狀以致涕泗橫流，直到從後台傳來她那一聲震天動地的哀嚎，這個女人連同她的慾望才終至消亡。劇中另一個難以忘懷的「角色」是鼓手，鼓手其實與劇情無關，卻是這個演出整體的重要環節。鼓手由一位女演員擔任，她頭髮幾無，灰色的長袍，背觀眾而立。劇中其他角色輪番上下，鼓手和她的鼓始終立於舞台右側，她擊鼓或者停頓，統率著演員的表

演和全劇的節奏。雖然是簡單的擊鼓卻被她賦予某種舞蹈性，她個人的表演便在某個間歇跳脫出來，暗示出這個戲本身哀悼人類精神病態的祭祀意味。

當厄勒克特拉夢幻中的仇恨終於成功之時，她舞動的手臂垂下來，面部的表情凝固下來，她又回到了初始的「雕像」狀態。但是，她真的歸於平靜了嗎？……好在，觀眾緊繃了五十五分鐘的心弦終於可以鬆馳一陣了。演員的面頰上、胳膊上滲著淋淋的汗漬，這場不到一個小時的戲，需要付出如此巨大的心力和體力！觀眾又豈敢坦然而坐？身體和心靈要時刻準備好應對那頻頻變換的舞台視象的衝擊。它要求你：不僅要有直面人性中最醜陋最狂暴的東西的勇氣，還要有一雙敢於注視畸形的眼睛和一雙不怕被鏗鏘的「瘋言瘋語」弄壞的耳朵。在五十五分鐘的演出中，我始終被劇中那令人窒息的病院氣氛所統攝。人們一般難以面對自己內心深處的陰暗面，那麼就從剖析戲劇人物的邪惡和醜陋來引證自身吧。

觀看鈴木劇團的《厄勒克特拉》是一次其他藝術方式無可替代的特殊的精神體驗，體驗到人類靈魂深處陷入極致的精神病態，體驗到演員竭盡心智和體力的能量的消耗，體驗到自己內心被燭照和被撞擊的不安……。二十世紀以來，西方一些優秀的戲劇家（如布萊希特、阿爾托）都聲稱從東方戲劇中找到復甦西方戲劇的靈感。鈴木忠志一九八六年在日本成立了利賀鈴木劇團，他創造了一種新的演員訓練法（稱「鈴木演員訓練法」），歐洲戲劇界稱這種方法給他們注入了新的活力。利賀鈴木劇團一直致力於研究、演出西方戲劇，《厄》劇曾在一九九六年八月參加希臘的「戲劇‧奧林匹克藝術節」公演，被西方戲劇界所接受。在即將到來的二十一世紀，世界文化的交流將日趨加深，就戲劇來說，東方人如何發掘自身的文化寶庫，詮釋西方的經典，從而達到東西方命運共通的類的一致？鈴木導演用他的《厄勒克特拉》表達了日本民族對東西方人類普遍處境的悲憫情懷，正是藉此情懷，東西方的種族和民族可能在未來達成愛的一致。鈴木導演不失為東方戲劇界值得借鑒的先導。

我們離金字塔尖還有多遠？
——「契訶夫國際戲劇季」感言

　　林兆華導演有句名言，中國的戲劇舞台沒有莎士比亞和契訶夫是恥辱。這話似乎過激了些，其實北京和上海的幾所著名的表演院校裡經常拿他們的戲做教學劇目。以契訶夫為例，上世紀九〇年代就有中央戲劇學院的徐曉鐘導演排過《櫻桃園》，廖向紅導演排過《三姐妹》。其實在學院裡面，學生們對契訶夫是高山仰止，提到他便面露恭敬之色而緘口，遠不如與莎士比亞那麼親近。但他們又很擁護排演契訶夫，那是對自身的表演更是對自己閱歷的一次挑戰，於是那些學生演員們稚嫩、青春的面容上堆積的不明所以的滄桑感，也成為早年我看契氏戲劇時揮之不去的印象。契訶夫的作品在一向重視斯坦尼斯拉夫體系的中戲，對檢驗學生心理現實主義的表現力自然很合適，但是要把它拿到演出市場上面對觀眾，似乎就有一些問題。一九九八年，林兆華將貝克特和契訶夫的名作並置，演出了《三姐妹·等待果陀》，偌大的首都劇場觀者寥寥，票房慘澹。且不說舞台上那一汪水池如何地讓觀眾摸不著頭腦，總之在迅速滑向市場經濟的九〇年代，人們很不耐煩等待，每個人的目標都異常清晰，那就是不遺餘力地向著小康奔跑。三姐妹那種情調純屬多餘的感傷，要去莫斯科就趕緊動身嘛，何必流那些眼淚呢？戲劇傳達出的思想和情緒與一旦與時代的潮流脫節觀眾就不予理睬，不管超前還是落後結局竟是一樣。所以，在這個先鋒的契氏作品之後，好像沒有人敢碰契訶夫了。但是林大導愛契之心不死，逢著今年契氏逝世一百周年，與國家話劇院舉辦國際戲劇季的心思一拍即合，便有了時下的五台演出。

　　這兩年，戲劇被漸漸列入到展示首都國際形象的一部分。北京連續舉辦了兩屆「國際戲劇季」，京城的百姓由此長了不少見識。與政府組織的戲劇季不同，二〇〇四年的「契訶夫國際戲劇季」是一次有著學術傾向的活動，「向契訶夫致敬！」是戲劇節的主題也是所有中外藝術家一致的心聲。諸多的第一次使它的意義

非比尋常：在中國，是第一次由一個
劇院來組織國際戲劇季；是成立剛兩
年的國家話劇院舉辦首屆戲劇節；第
一次把契訶夫十九歲時的處女作《普
拉東諾夫》搬上中國舞台；以色列戲
劇《安魂曲》是第一次用希伯來語在
東亞演出。

　　在這五部戲裡有兩台是國人作
品，又有兩台《櫻桃園》，還有兩台
都取材自契訶夫的短篇小說。由國家
話劇院推出的《普拉東諾夫》和林兆
華戲劇工作室推出的《櫻桃園》代表
了中國當下戲劇的水準。有趣的是，
王曉鷹和林兆華兩位導演儘管風格迥
異，但這一次兩人卻不謀而合，一致
向舞美傾斜。曾有論者曰當今中國的
戲劇舞台是技術主義盛行，此言不
假。《普拉東諾夫》的斜舞台橫貫左
右，約有三十度角，令觀眾頗有詫異
之感。現在戲劇裡的斜平台並不少
見，一般是由後向前傾斜，偶有左右
方向的斜坡都是轉台上的一部分，而
像這佔據中心舞台從始至終凝固不動
的傾斜讓人從視覺到心理上先期產生

1　《普拉東諾夫》2004　中國國家話劇院
　　編劇／（俄）契訶夫　導演／王曉鷹
2、3、4　《安魂曲》2004（以）卡麥爾劇院
　　編劇／導演　（以）哈諾奇・列文

了一些不舒服，也許這種不悅正是該劇要強調的主旨？根據劇情，普拉東諾夫是長
於招蜂引蝶的男人，在幾個女人之間搖擺不定，擺不平她們最後飲彈而亡。這種把
人物的精神苦痛通過舞台道具而外化是王導近年來喜歡採用的方式。他的另外一部
代表作《沙林姆的女巫》中，當普羅克托被叛處死刑時，幾隻絞索從劇場的天花板
上簌然墜落到觀眾頭頂上方，有些人就嚇出冷汗，意思與這個大體相近：有人讚賞
也有人嫌不夠含蓄，不過斜舞台給演員增加難度是一定的，他們很盡力但似乎還比
較拘謹。林兆華的《櫻桃園》也是「先畫奪人」。北劇場凌空搭起一個閣樓式的舞
台，以眾多褶皺肌理的紙或茅草鋪就，整個空間既鋪張又壓抑，演員踩在「地」上
時「地」在抖動，腦袋也幾乎要磕著天棚，這種岌岌可危的場景可以看作是女莊園
主失掉她心愛的櫻桃園時動盪社會的寫照，無獨有偶地也用了這種外化的方式。在
劇場裡初見那個壓縮而又延展的米黃色「櫻桃園」被燈打亮時很覺奢靡，它空蕩蕩
像個暖茸茸的伊甸園，但一俟上面站滿了人，詩意卻打折扣。不太清楚林導在這一
次「國際」的戲劇季中為什麼要採用明星加業餘演員的組合，是又一次擴大戲劇可
能性的實驗？但觀眾花時間和金錢慕大導之名更想看的是一台成熟的作品。林導的

《櫻桃園》2004　林兆華戲劇工作室
編劇／（俄）契訶夫　導演／林兆華　蔣雯麗 飾 柳苞芙‧郎涅夫斯卡雅

表現性意圖很明顯，但在一些調度、音樂、節奏都給到的地方或許是導演的有意放縱，演員們似乎都不受控制地表現自我而不管其餘。蔣雯麗儘管風采迷人，卻缺乏一個對手幫她展示角色的心理歷程。於是《櫻桃園》就只剩下一個豪華景觀裡的美婦人印象，而這場景幾乎要將人物吞沒了。

相對於國內舞台美術與戲劇表現的失衡，俄羅斯國立青年藝術劇院的《櫻桃園》沒有這種矛盾，它顯示了一種古典的均衡。小而精緻的櫻桃樹模型放置在舞台前方象徵櫻桃園，款款垂下的紗幕從質地到落下的速度都恰如其份地襯托著劇中人的心情。俄國演員的表演從容不迫、細水長流，但是中國觀眾未必能完全接受。除了有看字幕的分神，在現實主義作品裡不能直接聆聽契訶夫台詞的微妙之處，也是一大憾事。再有就是如本文前面提到的那樣，今天國人的觀劇心態仍然接近於二十世紀，所不同的是時下的全球化排斥著除美國之外的異域文化，不給他們以接近中國青年的機會，對俄羅斯的好感恐怕只有那些上了歲數的中國人還保留著一些。不過，我更以為這個俄羅斯青年劇院的演繹稍嫌保守，至少他們對這些年來中國經濟生活的進展和藝術觀念的更新缺乏概念，所以演出顯得沉悶，少了一些俄羅斯藝術鮮活的精氣神。

加拿大史密斯・吉爾摩爾劇院的契訶夫短篇在本次戲劇季最後登場，似乎是要作為與前面所有演出的對抗一樣。它堪稱是一台真正的「貧困戲劇」，演出空間減至小劇場，布景、道具、燈光減至極少。「貧困戲劇」是早年中國先鋒戲劇的領軍人物牟森最推崇的戲劇形式，但這台戲卻不像牟森的戲那般晦澀。它輕靈而充滿意趣，似乎是在嘲笑那些宏大的舞美製作假大空，因為它僅用幾個旅行皮箱就羅織了契訶夫短篇小說中各式各樣的場景，場面轉換既快捷又自如。演員則充分體現了波蘭戲劇家格羅托夫斯基所強調的身體爆發力。只有四位其貌不揚的演員，其中的女演員既不年輕又不漂亮，很不符合眼下中國觀眾對話劇演員的要求，但在一場又一場小戲的推進中，觀眾逐漸領略到他們對契氏卓越的領悟和表現才能，為他們很賣力又很機智在那裡流汗而感動。加拿大戲劇家發掘的是契氏作品的喜劇意味，還夾雜了一點辛酸，但在作品體裁上就像它的名稱一樣是屬於小品文的那種，好則好卻不夠雋永。之所以這樣苛刻，是因為以色列戲劇《安魂曲》不僅使「契訶夫國際戲劇季」其他的劇目黯然失色，而且使北京所有的文化界人士吃了一驚，不得不反思起來。

由於眾所周知的原因，戲劇和電影這對難兄難弟在中國都被逼仄到窘迫的生存境地。電影稍微幸運，盜版碟給了中國影迷以與世界同步的欣賞趣味，使得中國

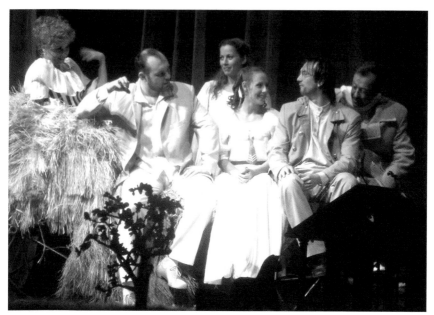

《櫻桃園》2004　俄羅斯國立青年藝術劇院
編劇／（俄）契訶夫　導演／（俄）阿列克謝‧弗拉基米洛維奇‧鮑羅金

的影人們不好意思不奮起直追，戲劇卻因為它留不住的特質而使中國的戲迷和戲劇人常有坐井觀天之嫌。所以當以色列卡麥爾劇院的《安魂曲》到來時，我們覺得等待這齣戲像是等了許多年。在群情激奮的唏噓和感喟之後，我們又會覺得如坐針氈，似乎我們對於戲劇的自信都將要失掉了一樣。

　　《安魂曲》溢出了我們大多數人的視野。二十年前，我們的話劇才剛剛打破寫實主義一統天下的格局，有了「從再現向表現拓寬」（徐曉鐘語）這樣的說法，而即使是今天，觀眾也未必能完全看懂這樣的藝術處理。在今年九月昆明的第五屆華文戲劇節上，一位台灣老學者對的《青春禁忌遊戲》（國家話劇院二○○三年作品）中後半段拆掉房子的做法表示不能接受，覺得太亂。其實這種表現意味的手法在當代戲劇中已不算新鮮，他竟不能理解，專業人士尚且如此，看戲太少的觀眾又靠什麼去建立自己的感受系統呢？遺憾的是，近年來中國學院派的編導藝術家們似乎還被困在諸如「寫實」、「寫意」或者「再現」、「表現」這樣的思維定式裡，為兩者的不便融合而苦惱。我們在《叫我一聲哥》（國家話劇院二○○三年作品）中看到

了詩意與寫實的徘徊不定，又在《九三年》（國家話劇院二〇〇四年作品）中看到了浪漫與詩意的矛盾。一方面現實主義為庸俗社會學所利用，模式化的主旋律戲劇不需要民眾，民眾也不需要它；另一方面戲劇這種原本大眾化的藝術越來越演變成少數知識份子群體、小資新貴的菁英藝術，抑或是戲劇圈內部更少人群的自娛自樂。在這種分崩離析的狀況下，即使是經常泡在北京各大小劇場的職業看客，如果不去主動迎接國外作品的刺激，久而久之他們對戲劇的感覺也將要麻木了。今年四月北京的「小劇場戲劇節」上，我們無奈地發現中國地方劇團的思維方式落後北京若干年。這一次「契訶夫戲劇節」又使我們感到北京的戲劇觀念落後於西方若干年，由於受了地域和時空的阻隔，舞台藝術就是這樣毫不留情地展現出它的原生態來。

《安魂曲》至少在兩個方面讓中國戲劇目前難以企及：首先是集編劇、導演於一身的以色列藝術家哈諾奇・列文所獨創的詩化風格，我們讀過文字的詩、文本的詩，何曾見過視覺的詩、舞台的詩？服裝、道具、光影、音樂尤其是演員的狀態，所有這些元素被高度地統一起來去達成死亡的詩意，不僅每一個元素本身無可挑剔，引導它們行進的節奏更是邁進了觀者的靈魂。戲劇乃詩，這是被我們遺忘了許久的精髓。在一個詩歌文本匱乏的年代，《安》劇提醒我們──其實舞台可以讓我們有更多親近詩的可能。其二，是它的平民視角。與此次戲劇節其他的契訶夫劇作不同，《安魂曲》既不是沒落貴族的感傷（如《櫻桃園》），也不是青年知識份子的絕望（如《普拉東諾夫》），它的主角是從來被忽視的「弱勢群體」──農夫、農婦、嬰兒母親和馬車夫，在最世俗的夫妻之情、舐子之情和父子之情中，編導驅動人類生命的列車奔跑不息，震盪了劇場裡每一個人的心靈。奔跑的還有醉漢和妓女，他們為酒和嫖客的品質爭論不休，因為那對他們意味著幸福的組成。聯想起兩年前北京上演的列文的另一部作品中，一個老乞丐在他七十歲生日時夢想得到一個美國最高級的妓女──俄亥俄小姐，與兒子小乞丐爭執不已，結果被街頭妓女騙去一生的積蓄……我終於明白為什麼哈諾奇・列文被稱為「以色列的良心」而又享譽西方，猶太民族的思慮和希望不僅在其作品中一覽無餘，並且超越了地域限制而達到普遍的意義。

這麼說來，似乎面對《安魂曲》，中國的戲劇同仁就只有赧顏之份了？不然，某些新生代的舞台設計家和導演在塑造舞台的審美愉悅方面已經顯示出非凡的稟賦，譬如，同樣也是編導合一的田沁鑫在《趙氏孤兒》中凸顯出的悲傷氛圍，接近於詩，雖然一直有批評它是形式主義的張揚，但田氏對於節奏先天的把握使她蘊

蓄著長足的發展潛能。列文導出《安魂曲》時已完成了五十多部作品，田沁鑫還很年輕，實驗的機會和空間無疑是很多的。至於在戲劇的世俗化方面，早已有孟京輝把戲劇拉下神壇的多次實驗，一九九七年排演的《愛情螞蟻》（改編自《亞克比與雷彈頭》）即已率先領悟了列文的神韻；而在劇作家中，過士行從「閒人三部曲」到新近的《廁所》一直受到百姓的擁躉，恰恰是因其站位於平民的視角且又超越出這一層面的結果；可惜劇中的一些必要的粗俗語彙竟然遭受責備。這一來可以說明我們的戲劇環境其實還缺少創作所必需的寬鬆氣氛，二來也應證了戲劇批評者自身視野的局限。

　　總之，一齣以色列的《安魂曲》丈量了中國戲劇與西方傑作的距離，當站在巨人契訶夫肩膀上的時候，無論我們是選擇《普拉東諾夫》還是《櫻桃園》，都僅僅是解決了文本上的自信，至於如何用舞台元素去提煉契訶夫的詩意，不啻是一個艱難的過程。《安魂曲》代表的是戲劇詩的高度，在這樣的戲劇裡，舞台美術與表演徹底融為一體，當繁就繁，當簡則簡。面對它，語言的隔膜甚至不是問題，觀眾只須跟隨演員的情感流淌而行進便似探到自己靈魂深處的表情。契訶夫是永遠的，已經故去的天才列文的遺作也將成為永遠，佇立在這個舞台詩的高峰之下，我們距離它究竟還有多遠呢？

哀愁：日本的戲劇

秋日，一場日本古典音樂會，日本藝人捧出了尺八、箏、琵琶，和三味線等，似曾相識，原來他們的樂器大都來源於中國又加以自己的取捨和改造，從造型上顯得更精緻了。與中國的民樂演奏不同，舞台四周都暗暗的，僅一束光打在藝人身上，他們身著和服肅然端坐，唯有從其唇間、指間流溢出的或蒼勁悲涼或明快俊拔的音色一點一點地吐露著他們原慾的激情，那日劇場的二樓一處窗戶吱吱作響，不允我細聽，不想卻開了個「日本年」的頭。

《一朵小小的花》（以下稱《小花》）只有一個角色即母親，她不願去認丟失在中國的女兒，執意要在行乞的路上走完餘生，全劇敘說的就是這種矛盾心情。在幾乎沒有什麼裝置的舞台上，一襲白衣、頭戴斗笠的母親一邊走一邊展開痛苦的回憶：她們一家人先是在東北耕種土地，後來分崩離析，四十年後被賣掉的女兒來日本找母親，她說：「扔了你的時候，我這個做母親的就死掉了呀！……我把小女兒丟到老李手上時，也把日本這個國家丟掉了。丟了祖國，丟了家庭，丟了親人，丟了一切的我，要繼續走拜佛巡禮的路，走到我再也走不動、倒下為止。」此語一出，足令中國觀眾震驚。母親的這種行為是否有悖常理？如果拿我們中國人的整體在日本侵華戰爭中所受到的物質損失和精神苦痛，去和日本本土所遭受的苦難相比，是有過之而無不及的，有多少失去孩子的母親和失去母親的孩子，但又有哪部中國的文學作品以這樣的切膚之痛表現過這種題材呢？編劇選材的角度是深刻的，就像在二戰中損失最小的美國卻搬出了《拯救大兵雷恩》那樣慘烈的戰爭電影，西方藝術家解剖人性的勇氣和深度令人尊敬。另一方面，母親的行為是否能被中國人所認同？不然。在殘酷的戰爭歲月中，中國賣兒鬻女的父母不知有多少，一俟動亂結束，首先想到的就是與血緣相通的親人團聚，這時不會執意計較造成這個悲劇的原因甚至放棄眼前的幸福。但《小花》的這位母親卻有心理障礙——自己的賣女行為就是拋棄了女兒，所以也就應該被女兒拋棄，甘願忍受不與女兒相認的痛苦來贖

罪。悲劇造成的原因並不是她，而是外在的政治制度，並且這種制度已經成為歷史，這位日本婦女卻甘願成為其國家已經結束的錯誤的殉葬品，這既深刻又不乏一種病態的心理。這個戲為什麼在日本生命力那麼長？一九八二年就上演了，近年還被選入中學的語文教材，可以證明，在日本人的信仰中不管是對國家政府還是對宗教確實存在著一種盲目的不加理性思考的國民性，而中華民族卻是一個看重生命、要理性得多的民族，中國的母親絕不會採取這樣的殉道行為。女演員獨自在舞台上「行動」了七十五分鐘，她可以借助的只有一個不大的立方塊和一尊小小的男童塑像。在中國和日本傳統的戲劇舞台上，演員獨自在舞台上表演足夠的時間長度是比較司空見慣的，因為像京劇、歌舞伎和能都積澱了凝練和抽象化的程式，演員在展現、觀眾在玩味期間都不覺時間的流逝；但話劇則不然，以寫實主義為基礎的現代戲劇對現實有一個模仿的層面，人物之間的對話是其重要手段，對演員來說只要有一個「對手」，表演起來的壓力都要小得多。我還是第一次看獨角戲的話劇，它讓人專心致志地體味一種情感的演變以及演員駕御舞台的能力，這種形式無疑是非常吸引人的。

　　家庭戲在日本的當代戲劇中是一個比較重要的門類，它不同於西方同類的佳構劇，沒有什麼劇烈的衝突，而是表現家庭成員之間細膩的情感矛盾，這類戲一般採用小劇場，道具簡單皆為生活實景，觀眾看起來十分親切。此次的《家族》與前幾年來華的《幸福》都出自日本道化座劇團，風格上也一脈相承，它們有個共同的特點：那就是漸入佳境。開始時覺得劇中人只是在叨叨一些家庭瑣事，比如父親辦七十大壽時因為孫兒、孫女沒及時回家，而傷心病倒，隨後的行動就怪異起來。這些事似乎在每個家庭都會發生，哪些可以成為戲劇的因素呢？可是，父親那些失憶之舉漸漸就變得可愛起來：他喜歡年輕漂亮的護士來做檢查，眼睛發亮，看到孫兒媳懷孕的大肚子就笑得跟孩子一樣。劇末，一家人吃飯，兒媳端上了真的電火鍋，菜和肉放進去鍋馬上就開了，著急的父親盯著火鍋，徑直把手伸進去撈食物往口裡塞，貪婪之極。火鍋的燙可想而知，這樣的表演在話劇裡可不多見，扮演父親的演員年歲已很高，到此處時大汗淋漓，觀眾霎時間就被衰老的老人既可笑又憐的行為所打動了。從社會學角度來說，這個戲提倡了日本的一種養老護理保險制度，即老人的護理問題並非一個家庭所能解決，為不給兒女增添負擔，應該去專門的護理機構。把家庭問題社會化，這可能是現代化意識強烈的日本人的一種習慣思路，但人的問題畢竟不同於把家務勞動交給社會只須付費

那樣簡單，它涉及到情感的歸屬和依託。花一筆錢提供足夠好的物質和設備，老人就一定能安度晚年嗎？老人的孤獨感和寂寞感怎麼辦？這個戲還沒涉及到這個問題，我卻發現原來日本人「孝」的觀念本來就比中國人淡漠，他們對整個族群的考慮要優於已經衰老的個體：既然老的後面就是死，死又沒什麼大不了（日本人不僅不怕死還崇拜死亡），那麼年輕人為何不珍惜現在的寶貴時光賣力的工作呢？為了年輕一代的繼續向前，老人是註定要忍受孤獨的了。《家族》沒有強調老人的不愉快，而是把他的糊塗行為處理成一種與家人的帶喜劇色彩的衝突，可能也就是這個原因。

《蝴蝶夫人》2002　（日）四季劇團
編劇／（義）普契尼　導演／（日）淺利慶太
指揮／（日）小澤征爾

除了話劇，日本的四季劇團製作的音樂劇近二十年來逐漸享譽世界，前兩年他們來華演出過《美女與野獸》，這次國慶期間「四季」搬出普契尼的名劇《蝴蝶夫人》頗有為兩國友好增光添彩的意思。只有在看過這場演出之後，才能明白為什麼這樣一部西方歌劇甚至得到了日本首相小泉純一郎的重視，而且小澤征爾能夠親臨指揮。在北京的天橋劇場，小澤將母親的照片擺在了樂譜旁邊。大多數西方人都把《蝴蝶夫人》看成一個具有異國情調的傳說，四季劇團則把這個愛情悲劇做成了一種儀式——日本民族追求愛與美、與死的儀式。在一個開放的類似於能的舞台上，「黑衣人」（這又是歌舞伎的手法）當著觀眾的面用木頭和紙搭出藝伎喬喬桑的家，這既明白地告訴觀眾下面所發生的一切都將是假定的戲劇，而喬喬桑的心靈和肉體所寄居的地方是這樣的脆弱和不堪一擊，隨時將化為無有，其後隱藏著島國耕作艱苦、多自然災害的國情所造就的日本人易感、傷逝的心靈。喬喬桑看見丈夫

的軍艦回來的那天晚上，她興奮得徹夜不眠，導演讓她、玲木和孩子從那間木頭房子紙窗櫺的格子間向外眺望，只露出頭來，三人對於未來的不可知盡現於臉上；而隨後透過紙窗印出的如剪影畫般的日本舞舞姿則強烈地傳達出女主人翁的一腔哀怨，為此，第二幕和第三幕之間的音樂沒有間斷，小澤指揮完這一段後用手敲了敲自己的心臟。到了悲劇的高潮部分，喬喬桑得知被丈夫徹底拋棄之後，決定把兒子託給丈夫的美國妻子再自殺。喬喬桑所以成為日本女性的典範不僅因為她對愛情的義無反顧，更由於她採用了這樣的死法。死亡，實際在日本人眼裡不算什麼，他們覺得殺動物不得了，殺個把人不稀奇。日本人自古有自殺的傳統，遠至忠於天皇的武士和二戰的軍人，近至得過諾貝爾文學獎的三島由紀夫，雖則原因各不相同，但都選擇了剖腹這種既原始又殘酷的方式。因為死亡就是一了百了、歸依於神，「烈女」喬喬桑的剖腹不僅不醜陋而且淒美動人。著一襲白色和服的喬喬桑跪在白色地毯上，將一把摺扇放在胸前，旁邊的「黑衣人」這時已換成白衣，隨著扇子緩緩打開露出罌粟般的紅色，白地毯也被「黑衣人」拖拽著顯出紅色來，鮮血在有節制地流淌。這樣的死法正是日本人對死亡的尊崇和美化！小澤征爾當深諳於此，當蝴蝶夫人唱完最後的詠歎調倒在地上時，小澤也往後一倒靠在樂池的欄杆上喘著粗氣。導演淺利慶太曾說喬喬桑象徵著被西方踐踏的日本，平克頓則是一個在無知中踐踏日本的西方人，當兩種文化結合在一起時註定失敗。照這種闡釋，日本的西化成功就有點說道了。所以在我看來，打動人的還是全劇所營造的那種日本式的哀愁，以及用視覺的方式所得到的最佳的呈現。

從民間劇團的單人小戲到商業劇團的宏篇大作，我們看到日本戲劇人的投入和製作精良的意識，並且在他們的戲劇中始終貫串著對自身文化傳統的珍視和承繼，不管是二十世紀初的喬喬桑還是「二戰」後失去孩子的母親，亦或今天被年輕人送出家門而善終的老人。既感性而又神秘的日本人每每因過於執著難免限於困頓，這恰是戲劇要表現的題材，也正是我們藉此瞭解日本民族的絕好機會。

看英國戲劇舞蹈節

　　想像中，為慶祝英國文化協會成立七十周年而舉行的英國戲劇舞蹈節的規模似乎應該更大些，怎麼就放在了「全國最貧窮的」北劇場？不過大霧瀰散的天氣裡人氣卻還夠旺，那幾天總能聽到鄰座女孩興奮地叫著：「孟京輝老師！」他們夫婦二人「撇下」半歲的孩子不管，散戲後照例地去喝酒吃飯。北劇場總監袁鴻非常擅於因地制宜，有限的場地和經費使他挑選了最精煉的劇組，三台戲加起來才四個演員，其中兩台還是獨角戲。說這些戲代表了英國當代戲劇的最高水準恐怕是有失偏頗，但有趣卻是一定的。不僅如此，看這些戲幾乎不需要太多的英文底子，不用太聽他們在說些什麼，而是眼睛感到十分忙碌，這就使英國戲劇本身增加了與更多中國人交流的機會。現代戲劇的趨勢之一是對抗文學性，就是語言越來越少，或者說名與實之間越來越撲朔迷離：《喉嚨》是一個年輕男子在揉麵團、跳舞、耍繩上雜技，與喉嚨有什麼關係呢？《天花與熱狗》的直譯應該是《金屬之路和甜心麵包》，其實是男女兩人與他們的影子捉迷藏；唯有《盒中故事》還有寫實因素，一個中年婦女把大盒子裡的許多小盒子打開，把每一個盒子裡的東西倒在地上講一個故事，最後再把自己裝進空空的大盒子裡去。

　　這每台戲都不長，卻足夠刺激，一改國人心目中英國人的保守紳士印象。但在一般觀眾看來，許多動作讓人費解：年輕男子從麵粉做的嬰兒「心口」往外使勁地掏出「血」來（《喉嚨》），女人拿起榔頭砸向她男人的餐桌（《天花與熱狗》），胖胖的芭比‧貝克講完故事後鑽進盒子裡再從裡面掏洞站起來（《盒中故事》）……人物的性格、故事的邏輯等以往傳統戲劇的種種法寶在解釋這些時紛紛失靈，英國戲劇的世界級瑰寶莎士比亞的遺風何在呢？許多稍有常識的觀眾都不禁這樣來猜想。答案是一頭霧水，但戲劇界名流的光臨一定暗示著某種不俗的藝術口味，所以這戲就還是值得看的吧。

　　觀眾帶著疑惑離開劇場是件好事，在以後的歲月裡，戲劇裡的場面和景象如浮雲般自由湧現在觀者腦子裡時才是藝術欣賞過程完結的體現，當然這種「湧出」總是伴隨著個人情緒的高潮而與他的生命體驗相關。對於大多數的人的來說，日常生活的平靜消解了鬥志，消費的快感抹平了衝動，如今的緊張與搏鬥總是隔著非物質化的虛幻螢屏來傳遞，好萊塢的諸多大片已經使它見怪不怪。但眼前的這個小伙子從繩子上悠下來，落在水波瀲灩的光影裡不斷地使人擔憂，雖是有著矯健體魄的他卻不一定能制服作為雄性的弱點。一般的雜技展示技術的完美，一般的戲劇凸顯情節的鎖扣，《喉嚨》的意味是把命懸一線的驚悚感逼到腦門之後、脖子上方。這使觀眾不得不重新打量今天的戲劇舞台，把現場的燈光和雨水看作是一面鏡子，男人的虛弱、人的虛弱在其間被映照得通體透亮。《天花與熱狗》所蘊涵的智慧用中國人的話說就是「不著一字盡得風流」，它把男女之間糾纏不清的情愛關係所引發的種種猜忌、嫉妒、幻想、癲狂等統統放大了，現場的兩個人與銀幕上的兩個人經常處於時空的錯位，總是在臆想著對方受虐的時候正被對方施著虐，在期待對方溫情的時候恰被冷冷注視，在自以為報復得逞的時候卻先被對方報復。與此同時，銀幕上下的兩人不只以同構方式存在，還在自始至終地較著勁，博取觀眾的注意力，在眼球忙不迭的掃視間已經很難區分所謂的真實究竟是存在於物質時空還是存在於螢屏時空。這其實是迷惑了許多人的一個問題。因為有時候我們的確弄不清是「莊周夢蝶」還是「蝶夢莊周」，這麼說或許過於哲理化了，但劇場裡會心的笑聲證明著身體與靈魂的對話其實是東西方人都最感興的問題，更絕妙的是這種對話竟然可以不使用語言。當身材臃腫的中年婦女芭比・貝克抱著她的大紙箱走上台時，很難想像她會是受過戲劇訓練的演員。果然，隨著她自傳式故事的講述，得知她上的是美院，從一個頑皮淘氣的孩子到有朋克氣派的藝術家，再到今天的表演藝術家。從上世紀七〇年代開始，有許多學畫的人覺得繪畫已經無法表達自己的想法，於是轉向表演、行為或者裝置等等，幹過許多荒唐事的芭比屬於表現慾極強的這類人。舞台對她就像廚房，食品能刺激她的腸胃也能生長她的思想，玉米片、胡椒末、白糖、巧克力、紅酒以及洗衣粉，這是每個家庭婦女最熟悉的東西，芭比把盒子打開將它們傾灑在地上，圍成一圈，使人想起不幸也許就是這樣被潘朵拉從盒子裡放出來讓人類遭殃的。不覺已被她那接踵而至的不幸所吸引，老太太卻用幽默化解了這一切，她鑽到盒子裡，又探出身子，揚長而去，剩下大銀幕上九位歌者的合唱餘音嫋嫋。

　　顯然，平日裡不怎麼看戲的中國觀眾一下子還不能接受這樣先鋒意味的英國戲劇，雖然這些戲所使用的媒介諸如水、大銀幕投影等倒也並不陌生，但戲裡的許

多觀念是滋長、來源於於英倫其他藝術門類的，值得給予注意。戲劇節前期宣傳時，演出方出於對未成年人教育的責任感，打出《喉嚨》適合十五歲以上人觀看的提示，結果引來審查的麻煩。確實，《喉嚨》和《天花與熱狗》這兩劇都含有色情和不無猥褻的內容，還不知現在的中國版本是否是已過濾後的面貌。確切地說，這幾個戲並不是英國目前最前衛的戲劇，但它們都得益於英國當代藝術的滋養。二十世紀最後十年，英國「年輕一代」（簡稱yBa）藝術家在歐洲藝壇鋒頭甚健，屢屢驚世駭俗。不管人們如何抵制，達米恩・赫斯特還是不斷地鋸開豬、羊、牛，把牠們的屍體浸泡在福馬林溶液中；壞女孩崔西・艾敏乾脆把她那張鋪著髒兮兮的床單、堆滿了空酒瓶、內褲、避孕套的床搬進展廳，一舉入選英國藝術界的「奧斯卡」特納獎。你可以說這一切都是臭狗屎。的確，英國文化部長豪維爾看完展覽之後就是這樣不顧政治家的體面和圓滑當場大罵的，但這卻不能阻止英國當代藝術以它的欣欣向榮來贏得四頻道電視台的青睞，把一個特納獎的頒獎活動搞成倫敦最搶眼的社交聚會，藝術家們則成為世界級的明星。在這樣的氣息下，戲劇人如果不把自己的身體使用到極限，就顯得相當虛弱了。當《喉嚨》中的男子掛在繩子上翻動的時候，我相機所捕捉到的就是像被撕扯過後的身體的碎片，比赫斯特的動物屍體還要殘忍。《天花與熱狗》則使我想起yBa的女藝術家薩拉・盧卡斯那件《兩個煎蛋和一個三明治》的作品，前者還真是充滿了女權色彩。這些可能讓戲劇圈的朋友不勝驚訝，其實中國前衛藝術早已採納yBa的真氣，大玩過一把了——一九九九年時，北京有藝術家在冰床上放置死嬰，還有把人的器官泡在福馬林溶液裡的，人家玩動物，我們玩人，進一大步了；二〇〇〇年上海雙年展的周邊展中有人在頭上種草等極端行為，據說已經超越英國的yBa了。舉這些例子，不難發現當代藝術各門類的界限有趨於消失之勢，所以芭比・貝克才從美院躍到舞台上來，日常瑣事也成了戲劇的材料；又進而發現，英國的當代戲劇與藝術水乳交融，相互證明，而我國的戲劇與藝術卻彼此較少勾肩搭背，親熱不夠。當然我並不是藉此主張中國的戲劇家在舞台上展覽屍體，但如果現在還停留在討論要不要以小品來取代戲劇的階段，那我國戲劇的前景還真是有些不妙呢。有著一千年戲劇歷史的英國人今天仍然得以呈現他們的才智，中國話劇的歷史還不到百年，莫非創造力就萎縮了？我們的戲劇生態好像出了問題，類似像英國戲劇舞蹈節這樣的活動除了使戲劇圈的朋友如吸氧一般，還能使有修養的中國人擺脫對戲劇的的刻板印象，何不多多益善呢？

靜岡、東京觀劇印象

　　二〇〇二年十二月十九日的夜幕降臨時，我離開北京僅僅三個多小時，所以當飛機在東京成田機場降落時，未曾生出原先以為的出國的快感——機場的燈火並不是很璀璨呀！我哪裡意識到此後將迎接我的是一種對於現代化的體驗和一次戲劇的盛宴。落機後來不及看機場的夜景，就隨接我的悉博公司的人坐上大巴，直奔東京都。巴士駛出機場便上了高架橋，與北京的寬闊道路相比，日本的路很窄，同香港、澳門的寬度差不多，但道路標線十分醒目，夜晚，它們在車燈的照射下熒熒地閃著光。巴士上很安靜，說話的人們幾乎都是交頭接耳，只有一個活潑的小女孩無顧忌地放出聲來與她的媽媽撒嬌，孩子總是可愛的。到東京時已是九點多，馬不停蹄即轉乘著名的新幹線，這列有著鯊魚嘴般車頭的列車自一九六四年開通後一直安全行駛至今。經濟艙已坐滿了，不少人還站著，他們許多人要這樣站一個多小時。我有幸坐在了綠色艙，這裡幾乎都是空座，且各方面的設施都優於經濟艙，但大部分日本人不會選擇這裡，因為綠色艙須另付費，習慣了辛勤工作的日本上班族雖然支付得起卻不會圖享受而破費。據說，交通費在日本是支出很高的一項。綠色艙裡幾位衣著考究的男士和女士都將坐椅放倒來閉目養神，我則想像著日本電影裡上班族臉上的那種疲倦神色。車廂裡的確很適於休息，雖然在以兩百多公里的時速前行，卻聽不到鐵軌的轟隆聲，且是那樣平穩，偶有鄰道的來車駛過，才可以感覺到它的飛速。而且能承載這種超速快車的鐵軌居然與其他快慢電車的軌道都是共用的，對技術素不在意的我有點興奮起來。其實，從這時起，在日本期間我無時無刻不感到其技術的優越。懷著好感和好奇，我打開坐椅後背裡的刊物，狹長的日本地圖呈現在我眼前，原來新幹線在往東開，我們正在風馳電掣地奔向靜岡。

靜岡

　　靜岡縣，相當於我國的一個省。我對這座城市的印象不只是戲劇。二十日晨走出亞索西亞賓館時，那無比潤濕和新鮮的空氣一下子俘擄了我，我去過中國數個臨海城市，它們給我的感覺僅僅是濕潤，而如此透明和潔淨的天空使我非常神往這個城市的其他。「它離海很近，是本田和五十鈴汽車的故鄉，茶葉也很有名。」隨行的螢舍國際交流的代表張先生介紹道。時值冬日，街上的日本女性幾乎都身著短裙，腳踏長靴，再裹一件長一點的大衣，膝蓋裸露著，就像我們常在日本偶像劇裡見到的那樣。美則美，我暗想，靜岡雖不比北京的寒冷，到底也是冬天，日本婦女的抗凍性不一般。其實，這也是我後來發現的，在日本，只要是室內，到處都暖烘烘的，甚至在巴士、電車、地鐵上，暖氣會從座位底下來溫暖你，女士們的玉腿飽受呵護，她們也就可以常常穿裙裝招搖過市了，看來任何美都是有先決條件的啊。

　　我們在中午時分等來了提著大包小包的齋藤郁子女士，她個子不高，頭髮幾乎全白，看她的娃娃臉年輕時一定是非常可愛的，現在則是很持重的職業女性的表情。計程車載著我們駛上靜岡市的街道，豐田車優良的性能在身著制服的老年司機的駕駛下慢慢地體現，不消說白色墊布的清潔，車上安裝的衛星定位系統清晰地指示著車現在的位置，怎麼也不會迷路。此後乘坐出租的機會很少，後來知道，日本計程車的費用要大大高於公共交通，一般人們都不輕易乘坐，當然它的服務也是優質的。街上沒有什麼人，也是靜靜的。我看到了日本的民房，它們一棟棟地立在道路旁邊，有兩三層樓高，大都是我上大學時教科書裡中國古代房屋的造型，不由得你不感覺親切。而更讓人稱道的是，在這個號稱世界第二的經濟強國，富庶並沒有使這些房屋都披上華麗的裝飾，一如我在國內某些先富起來的市、鎮、鄉所常常見到的那樣——愛奧尼亞柱式和「大衛」、「維納斯」等沒來由地雲集一處終趨於惡俗，這些民房都很樸素，雖然也許裡面已相當地先進了。並且後來我得知，並非靜岡和它的農村如此，東京以至它的富人住宅區也保持了同樣樸素的外觀。從這時起，我有些欣賞這個民族的節制和內斂。

　　海邊有一棟造型別緻的高大建築，像戴著一頂高帽子，說那就是靜岡縣藝術劇場，我們將在那裡看戲。劇場的身後居然就是富士山，那天天氣晴好，富士山的雪線清晰可見，美麗的火山口真是名不虛傳啊！那一刻我感到，如果日本沒有富士山，整個民族的精神似乎將要失去依託了。汽車在一座掛著幡旗的古樸小店旁停住

了，為什麼會對這個飯店有印象，因為它的古樸不是時下飯館經常裝修出來的古樸，而是它本來如此，存在了很多年，現在想那時的自己似乎到了另一個時代。在榻榻米上席地而坐，親手研磨新鮮的芥末棒，我們品嚐了六種類型的蕎麥麵，和嬌黃的天婦羅蝦。店裡客人很少，女侍點頭哈腰的禮貌使我也漸漸謙卑起來，懷著虔敬的心情，我記住了蕎麥淡淡的苦味。離席時分，齋藤女士一時沒有站起來，她指指腿笑著搖搖頭，然後努力地撐起身子，這時我才知道她已經七十歲了，跟隨鈴木劇團多年，至今還在每天奔波，剛才見到的那個漂亮的劇場和即將參觀的靜岡縣舞台藝術公園都是在她的親力督促下完成的。她平靜的臉上笑容不多，只在沉默間透出從容，我驀地明白這是一位能幹的堅忍的女性，不由肅然起敬。

靜岡的劇場

　　用什麼語言來形容我初到靜岡舞台藝術公園的驚歎呢？當計程車在彎彎曲曲的山路間行駛時，我見到了日本人栽種的森林，那樣翁翁鬱鬱，青翠無邊。日本人喜歡松樹，松樹不會長得很高，但一簇簇、一叢叢茂密得很，而且它的綠是沉甸甸的。沿途經過了一個森林動物園，舞台藝術公園就在這座被森林覆蓋的山巒的腹地。鮮花和橘樹首先迎接了我。不錯，這是一個公園，它具備一般公園的基本要素。但它又不是普通的公園，這裡有靜岡縣藝術局的總部，兩個劇場，一個排練場，還為研修交流人員提供了幾所住地。公園的藝術局長山村武善先生引導我們參觀。所有房子的外牆面都是灰色的，不事張揚，恰到好處地從綠樹間顯露出它們的身姿。公園裡的地勢起起伏伏，交替的種著茶樹、橘樹、竹子及其他，而房子都在山坡之上，得以讓人垂眸他眼前的這片淨土，尤其是藝術總監室，高踞在總部的屋頂，面對富士山的方向，鈴木忠志導演站在那裡可以俯瞰整個藝術公園，相信他年輕時的藝術理想在那一刻得到了幾近完美的實現。

　　只有野外劇場是深深下陷的，似乎是密林間的一個谷底，不知是利用自然地形還是有意設計，舞台在最低處，觀眾席則沿逐級台階而上，切割整齊的灰色麻石上嵌有塗以黑漆的長條木板，這裡能坐四百位觀眾。舞台兩旁建有兩座開放的高台，既可供演出的燈光、音響等部門使用，又為演出營造了多一重的流動空間。舞台本身亦鋪以平整的麻石，麻石一直延伸到後部灌木叢中的兩側。仔細看，這些灌木叢原來是茶樹，這不成了日本最具特色的「茶道」嗎？它意味著在麻石鋪及的地

方也就是茶道都將是演員的活動區域。茶樹叢裡隱藏著一些燈光裝置，可以想像，演員從四面八方的樹叢裡鑽出來時是多麼的自由。站在空曠的舞台上，抬頭四望，綠樹灰牆間是一片明澈的藍天白雲；那麼，夜晚當是皓月當空、星光普照，遙想我們的先民們不正是從這山林、田澤間獲得自然的啟示，煥發出身體行動的第一次原慾衝動嗎？而其時的「觀眾」，哪裡是人，分明是身邊的一草一木啊。從原始巫術的儀式性場面到現代民間戲劇的「跳神」，戲劇曾經承載著的與天地自然的溝通功能如今是越來越被人們所淡忘了。只有當借助這個空間，我們忽然被提醒，站在這裡的每一個人都被預先賦予了其與自然對話的義務，如果不能敞開心扉、拋棄私心雜念，以赤誠迎接他周圍的一切，將愧對這個舞台。而另一方面，演出人的誠摯與環境的肅穆勢必會感染觀眾。由此，亞里斯多德在二千年前說過的「悲劇使人淨化」的理論將在表演者和觀看者身上同時實現。

　　野外劇場的簡潔、開放還留在心裡，山村先生又引我來到了他們的室內劇場——「隋元堂」。從遠處看，劇場就像是一頂灰白兩色的帽子扣在了十字相交的兩列平房上，不過這頂帽子比海邊（靜岡縣藝術劇場）的那頂要單純得多，它的入口處植有矮矮的果樹，背面即是漫山遍野的松林。進得門來，契訶夫的大幅畫像映入眼簾，俄羅斯的戲劇大師在日本被隆重推出。從踏進門的第一刻起，人們即須赤足踩在米黃色的榻榻米上，頭上是三角形相間的木樑結構。沿著環形的房屋徐步前行，從長長的落地玻璃窗可極目四望屋外的山林，屋內沒有任何多餘的桌子、椅子，只須席地而坐，捧杯清茶，即感輕鬆釋然。所謂的高級沙龍在此處召集，當是別有情致吧！那麼看戲的所在呢？在樓上。仍然是赤足踏上層層的木板樓梯，旋轉而上，從「帽簷」部就到了「帽頂」部。樓梯的黑色又開始預示著某種神秘。果然，進到劇場內，我就被震懾了。室內的一切幾乎都是木頭的，它有一個高高的穹隆形的屋頂，優良材質的原木一根根舒展開來，裸露著它們的本色，支撐起整個空間。牆面和地板則是黑色的木頭，正中高出的一塊與四周即是舞台，觀眾就坐在房樑以內的環形通道裡。據說，這裡只能容納一百個人。我進去時，屋內是暗暗的，射燈下是一圈模特衣架，在舉行時裝展示嗎？原來全是俄羅斯戲劇裡演員穿過的服裝，以這樣的方式展出，服裝似乎都有了角色的靈魂。突然頂棚打開了，陽光直射下來，那些起結構作用的脊樑發出暖暖的黃黃的光，屋內籠罩在一片光明中。這是劇場，還是教堂？我只知道西方的哥特式教堂以它的尖頂把人的靈魂引入光明的九霄，還知道教堂的玫瑰花窗帶你到五彩斑斕的世界，卻不知在東方的一所木頭結構的房屋裡，被陽光普照的木頭能帶給人如許的溫暖。自然，在這樣的舞台上，上演

的將是真的靈魂的悲喜。那些孜孜以求的戲劇同仁啊，如果你們來到這裡，一定會感到你們在書本裡所讀過的關於戲劇最神聖的定義在此刻得到了最強烈的尊重，而如果有誰的初次觀劇是在這裡，當他走出劇場以後，一定不會忘記他人生中的這一次重要體驗。後來當我把對隋元堂的感受訴訟鈴木導演時，他說，宗教他是不信的，如果要信，那就是「鈴木教」了。這位戲劇人對戲劇藝術和他個人才能的絕對自信顯然有著絕對堅實的基礎：從一九八二年至今，他走到哪裡就把劇場蓋到哪裡，從利賀山房到水戶的藝術館，最後在他的家鄉靜岡造就一個舞台藝術的公園。這些劇場我雖沒有一一造訪，但從圖冊來看，也是遵循著一貫的設計要旨，即在露天劇場裡大量使用木頭、石頭等天然材質，借用環境本身的湖泊、樹林、草地，以達到最大程度的人與自然的和諧共存；而在室內劇場裡，則充分利用最先進的聲、光、電的技術，使演出者最大限度的釋放出表現力，而觀看者的感受力也更強。

契訶夫專場

在鈴木所演繹的古希臘悲劇裡，世界曾是一所病院，每個人都是病人，面臨即將發狂的危險。那麼，俄羅斯戲劇詩人契訶夫的世界又將如何呈現呢？那些狂熱的、忠誠的、充滿幻想的，又是頹廢的十九世紀末的俄國人的不幸與悲哀，二十一世紀初的日本民族怎麼理解和看待？從上個世紀末的八〇到九〇年代，也就是契訶夫作品誕生之後的一百年，鈴木導演已逐步排演了契訶夫的幾部重要劇作，如《三姐妹》、《萬尼亞舅舅》、《櫻桃園》、《伊萬諾夫》，而這一次的俄羅斯藝術節，鈴木導演把這幾齣戲重新剪裁，濃縮為三個相對獨立又貫串一體的「契訶夫專場」，三個小時一氣呵成，兩劇之間各休息十分鐘。

《伊萬諾夫》

我看到了竹編的大籮筐，劇中人或是將籮筐包裹在身上，蓋住腿、腳部，或是鑽到籮筐裡面去，露出頭部，似乎每個人生下來就套上了他自己行動的枷鎖，即便沒有也要往那不自由的筐子裡鑽。籮筐中的人，這就是鈴木導演賦予契訶夫戲劇最強烈而鮮明的舞台意象，它如此準確而鮮明的概括了契訶夫劇作中俄羅斯人的命運。無獨有偶，契訶夫寫過一部著名的短篇小說《裝在套子裡的人》，別里科夫的窘樣我們只能靠想像，如今，鈴木舞台上的俄國人真的鑽進了筐子。

　　不是嗎？伊萬諾夫對自己的生存環境感到絕望，又厭倦了愛著自己的妻子，因而背負起沉重的負罪感，他不能坦然接受少女薩沙狂熱的愛情，在婚禮之前開槍自殺。此劇中，鈴木導演給人物的心理一個新的解釋：世界上很多的人都在尋找理解自己的人，為這個而結婚；然而，如果覺得孤獨，你就不要結婚，那樣更危險，許多人往往因結婚陷入更深的孤獨。衆人都認為伊萬諾夫是為了猶太女人的錢而娶她，劇本中沒有對伊萬諾夫的動機給予明確的說法。鈴木認為，安娜是猶太人，伊萬諾夫是理想主義者，為了排除種族差別，他娶了安娜。這樣

《伊萬諾夫》2002（日）SPAC劇團供圖
編劇／（俄）契訶夫　導演／（日）鈴木忠志

的解釋是行得通的，因為劇本中安娜的父母與女兒斷交了，伊萬諾夫並沒有得到安娜的錢。所以當最後伊萬諾夫對安娜說「住嘴，你這猶太人！」時，只有他自己知道，這句話等於違背了他的理想，他感到萬分的痛苦爬進了筐子，這時他的心已死了，而不是等到翌年後的婚禮才死去。幕啓時，伊萬諾夫趴在一張書桌前思考和寫作，而不遠處，他的妻子安娜坐在一個高高的椅子上織毛衣，這是典型的知識份子和他的市民化的妻子的家庭生活。伊萬諾夫對這種生活厭煩透頂，他焦躁不安；而安娜不知，她的動作極緩，幾乎像靜物，有很長一段時間聽憑伊萬諾夫這邊的動盪不已，只在結尾處與丈夫爭吵，而丈夫一句：「你快要活不成了！」安娜頭一偏，椅子緩緩轉動，直到安娜背對觀衆，表示她已死去。伊萬諾夫内心的激烈矛盾是通過一群筐中的男、女來表現的，在他伏案的四周，成台階狀放著一些藍筐，時不時地有人從裡面伸出頭來干擾他的寧靜，或者說他自己壓根就無法在家裡獨處，要跑到鄰居家去與那些不理解他的人為伍。生活中人們不常常就是這樣嗎？因為寂寞而走到人群中又在人群中感到更加寂寞。這些筐中的男女造型都很誇張，有著濃眉高鼻和彩色的長髮，戴著奇異的帽子，有點像阿拉伯世界的人，他們的行動大體相似，或是半蹲著飛快地竄到伊萬身邊，或是坐著輪椅抬起小腿以腳尖點地發力輕輕滑過來，且往往成群結隊，整齊劃一。須靜時他們就輕輕行動，舞台上鴉雀無聲；須動時，他們就將自己隨藍筐倒地翻滾起來，或者手拄木棍，把身上的藍筐重重地擂在地上，其間還和著日本的民謠。這時，舞台上有了片刻歡快的氣氛，卻不能阻止伊萬的悲劇結局，他意識到自己的孤獨無法解決，只有自殺。但是沒有出現手槍，待在筐中的伊萬諾夫以絕望的眼神注視著世界，這齣戲便戛然而止。

《櫻桃園》

舞台沒有在觀眾休息的時候清理布景，《櫻桃園》幕起時是一陣歡快的打擊樂，兩三位著禮服、戴禮帽的黑衣人上來檢場，他們並不把東西統統撤掉，藍筐取走，其餘只須將柔軟的深色綢布一抖便罩住了伊萬諾夫的書桌和安娜的高椅所在的區域，這意味著美麗的櫻桃園在舞台上沒有的任何布景，它只存在於觀眾的想像中。由於檢場人並不急於退場，而是隨著音樂的節奏而動作，舉手投足有更多表演的意味而吸引了觀眾的視線。其實，櫻桃園的毀滅者羅巴辛早已上場，他是

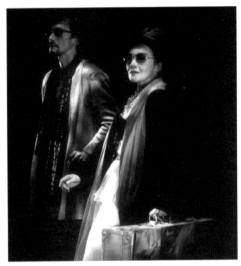

《櫻桃園》2002（日）SPAC劇團供圖
編劇／（俄）契訶夫　導演／（日）鈴木忠志

拄著拐棍坐在輪椅上被推上來的，有一番得意的表白。他大聲嚷道：「我買下的這塊地產曾經是我父親和祖父做過奴隸的地方，那時他們連廚房都不許進！」這時，剛才那歡快的音樂不知何時已停止，稍作停頓，羅巴辛將頭偏向右邊，我們都聽到了——飄過來一陣輕輕的年輕女性的笑聲，過去時空裡櫻桃園的女主人郎涅夫斯卡雅所有的青春、幸福就凝聚在這笑聲裡。這笑聲驀地抓住了我的心，她不知道迎接她的將是樂園的消失啊！笑聲之後緊接的是我們慣常在電影裡聽到的那種十九世紀馬車的鈴鐺和馬蹄聲，蹄聲收去，音樂漸起，曲調從高處迅速下滑，然後停留在吉他溫柔、舒緩的和弦中，郎涅夫斯卡雅手持旅行箱與她的哥哥加耶夫從羅巴辛身後的舞台深處翩然上場，她的長裙還在飄動，她將手提箱放在地上，緩緩直起身來，說了一句：「我回來了，我可愛的美麗的櫻桃園！」這樣的開場令我十分難忘。因為在這短短的幾分鐘裡，場面的調度與音樂、音響的銜接以及演員的表演渾然一體，沒有一絲的延宕和鬆懈便暗示出幻想即將破滅的殘酷。這以後，舞台上主要是郎涅夫斯卡雅、加耶夫和羅巴辛三個人，他們都還是「自由」的人，沒裝在筐子裡。導演沒有讓櫻桃園的其他人物都上場，更多的是昔日主人郎氏和今天主人羅巴辛在念口白和訴說，盡力挖掘他們更深的內心世界。當郎涅夫斯卡雅拿出那封巴黎來的電報時，她的巴黎情人在舞台後方套著筐子做了一些舞蹈動作，伴之的是鄧麗君唱過的熟悉的曲調（原來它們都是日本的民歌）。劇終也是同樣地動人心魄，郎涅夫斯卡雅和加耶夫眼看著櫻桃園被拍賣卻不付諸實際的搶救，當明白了結果時，他們只有黯然離去。與開場時同樣的音

樂響起，郎涅夫斯卡雅站在同樣的位置，在吉他的和弦中拾起手提箱，說道：「啊，我的親愛的、甜蜜的、美麗的櫻桃園啊！我的生活。我的青春，我的幸福啊！永別了！」一個消極、軟弱的人為何博得我們如此的感動和同情？如果生活中人們難以相互理解而生出許多隔膜，好在在戲劇的舞台中，偉大的劇作家和傑出的演出家使我們終於理解了其實是屬於整個人類的不幸。

《萬尼亞舅舅》

為什麼是舒伯特的〈聖母頌〉開啓了《萬尼亞舅舅》呢？萬尼亞對他的姐夫謝列勃里雅科夫所投入的信任和幾十年每天忠誠工作的努力是一種近乎宗教的盲從嗎？「我從前可真拿他當成我的偶像啊……索尼雅和我……我們像兩個窮苦的農民似地，在賣麻油、乾豆子和乾乳酪的價錢上連一個小錢都要討價還價。我們自己省吃儉用，一分一釐地積蓄起來，湊成整萬整萬的盧布送給他。我把我和他的學問引為自己的驕傲。我把他看得高於一切。」「你的文章，每一篇我們都背得下來……」在萬尼亞四十七歲的時候他卻發現：「我的上帝啊，他的著作沒有一行會流傳後世。」「你寫的是討論藝術的文章，可是你一點藝術也不懂！」所謂才華橫溢的教授是個不折不扣的繡花枕頭和寄生蟲，並且還要賣掉家產以支付更為奢侈的生活。演出值聖誕前夕，大家所熟悉的〈聖母頌〉一經響起，就在眾人的心裡激起一種難言的悲哀。在舞台中央有一個方形的高台，謝列勃里雅科夫教授從高台前方之下的空間裡徐徐升起，雖然知道人們都厭煩他，但他對自己這一生有著絕對的自負：「我把一生完全貢獻給了科學，我一向所接觸的，也只限於書房、課堂和優秀的同事。然而，不知道為什麼，我竟會一下子掉到這樣一座墳墓裡來，所看見的只是些愚蠢的人，所聽到的只是些瑣碎無聊的話……我所要的是生活，我所愛的是成功、聲望、到處熱烈的歡迎，而我在這裡呢，卻像是一個被放逐的人啊。」他站在比眾人都高的位置朝著右前方舉起右手臂，不可一世。而在他身後，一個頭髮亂蓬蓬的人注視著他，委屈的樣子。我不懂日語，但一下明白，那個人就是萬尼亞。這齣戲裡的人物是

《萬尼亞舅舅》　2002（日）SPAC劇團供圖
編劇／（俄）契訶夫　導演／（日）鈴木忠志

徹底的筐中人，也是這三齣戲中我看到的上場角色比較完整和清楚的一台戲。在劇末時分，當謝列勃里雅科夫教授自私地提出要變賣產業時，忍無可忍的的萬尼亞舉起手槍對準他射擊，卻沒有打中。隨後，激越的音樂伴以重重的鼓點，幾個空藍筐從舞台高空下降，懸在中央。經過短暫的停頓，〈聖母頌〉再起，謝列勃里雅科夫教授站在高台上原先的那個位置，仍舉起右手臂，從他升上來的那個框框裡緩緩下降，那幾個懸著的藍筐又徐徐上升，教授從舞台上消失了，他和他的痛風病一起離開了；但是隱去的藍筐卻暗示著，萬尼亞與他的仇人已經和解，他的靈魂不得不被「枷鎖」繼續統治，他與侄女索尼雅仍將繼續辛苦地工作供教授養老。在台左，索尼雅拿著筆不停地算著、寫著，而萬尼亞呢，他不在台上。這神來之筆使人幾乎欲哭無淚。如果人們在年輕時信奉的理想到老了被證明是一場虛無，那已經是一種悲哀，然而要戳穿它並不容易，萬尼亞清醒了一下：「我把自己的生活糟蹋了！我有才能，我有知識……要是我的生活正常，我早就能成為一個叔本華，一個陀斯妥耶夫斯基了……」他還試圖自殺，索尼雅勸他：「再痛苦也要忍受到我的壽命自己完結的那一天……」最後他只能墮入原來的生活軌跡，因為若無此種信仰，他將無以活下去──而生活本身是要繼續下去的啊。這是契訶夫揭示出來的最深刻的人生悲劇。人如何活下去？在鈴木的戲裡，人需要更多的幻想，依賴與他人的關係才能生存：萬尼亞把幻想寄託於淺薄的謝列勃里雅科夫，最終破滅時卻只能回到生活的原點，因為不依賴與謝列勃里雅科夫的關係他就無法走完他這後半生。藍筐，就是那鎖閉人又給人以依託的幻想，人生就是如此矛盾。

二○○一年初夏，第三屆「奧林匹克戲劇節」在莫斯科舉辦時，俄羅斯總統普京曾經觀看過鈴木忠志導演的戲，之後他親自寫信給日本首相小泉純一郎和鈴木導演，把俄羅斯戲劇在國外搬演的最高水準寄託於鈴木，十分崇尚俄羅斯藝術的鈴木把這個資訊傳遞給了靜岡政府，於是由政府出資，有了二○○二年冬季的這一次「靜岡俄羅斯藝術節」。在我來到日本之前的一個多月裡，靜岡的各個劇場裡就已經在上演著俄羅斯本國演員的連台好戲了，《天鵝湖》、《戰爭與和平》、《狼和羊》等全是俄國貢獻給世界的經典作品。鈴木的「契訶夫專場」則是壓軸之作，在三個小時有限的時間裡濃縮了契訶夫戲劇的精華，令人歎為觀止。首場演出在十二月二十日晚，第二天下午我又看了一遍，如此專注看同一部戲對我還是第一次。日本各地許多重要的戲劇人紛紛趕來，在俄羅斯悲劇結束之後的小型招待酒會上暢談，吃著生魚壽司、品著紅酒，在精神盛宴之後的這一種清淡的日本酒飯有助於幫助我們冷靜。為大家斟酒、送餐的竟然是靜岡演出中心非常年輕的演員們，而剛才在舞台上全身心揮灑的演員此時站在一旁，恭敬地，幾乎什麼也不吃，似乎在等待隨時有人來問他們問題，他們還沉浸在角色的心理世界裡。日本演員的這種敬業之心只能引起我們的尊重，在這裡戲劇的確是一項崇高的事業，我們看戲和評戲的人隨之也感到被昇華了。

早稻田演劇博物館

　　帶著對靜岡戲劇人的美好印象，我在來日本後的第四天回到東京。按照訪問計劃，下午便直奔早稻田大學，參觀它的演劇博物館。從大學的南門進來，在幾棟陳舊的大樓之後，演劇博物館醒目地屹立在那裡，白牆上鮮明的劃線打上濃重的西式建築色彩。這座建築與日本近代的一位翻譯家坪內逍遙博士有關，他也是日本近代戲劇的始作俑者之一，坪內博士建立的這座博物館劇至今已是七十四年了，但看上去還是那麼挺拔和潔淨。大學正在放假，館內幾乎沒什麼人，我得以仔細觀看。又幸有日本文學翻譯家李先生的陪同，為我做詳盡的解釋，使此行不至於成為旅行式的走馬觀花。博物館共有三層，每一間房子有專門的主題，常設展示分得很細，既按時間順序分為古代、中世、近世、近代和現代四個大的歷史階段，使我們所瞭解的能、狂言、歌舞伎、人形淨琉璃以及影響中國話劇的新劇等都有十分直觀的展現；又闢有一些專門的展廳，如二十世紀初歌舞伎的名角六世中村歌右衛門、英國劇作家莎士比亞，和坪內逍遙都有獨立的紀念室，還有一個展室的主題叫「民俗藝能」，把現今日本各地的民間表演藝術都搜羅進來，有所謂「神樂」、「田樂」、「風流」和祭祀活動，這些活動在日本很風行，有大量的照片和實物為證。其實，這些類似的民間藝術在疆土博大的中國也是廣泛存在的，而且種類要複雜得多，只是似乎沒有一個中國的博物館像這樣從學術的層面集中介紹過，因此很可能大部分活動在中國老百姓的心裡變成封建迷信不值得一看和參與了，這對於戲劇在民間的發展顯然很不利。日本戲劇，一是重視民間，一是極為重視傳統，哪怕一點一滴與戲劇相關的文物他們都小心搜羅。且不說能樂舞台和歌舞伎舞台各階段的復原模型之精緻，和仔細繡繪的人形淨琉璃栩栩如真人，以及表情豐富又統一的能面面具叫人駐足留連……在「古代」那部分裡，我見到的「伎樂・散樂・舞樂」從名詞到圖像竟然都是中國漢代的史料，有幾尊俑、一兩個頭像顯然是來自中國，看著那麼親切。日本接受中國文化分別在漢、唐，現在唐朝的舞樂如何中國人大概很模糊了，但是在日本每年的新年之際，日本藝人都要為天皇表演中國唐朝的舞蹈。李先生說電視轉播過，她們的動作很慢，半天才動一下，可看性也許不強，但作為一種儀式，意義就不一樣了。至此就不難明白，為什麼在新近日本靜岡舞台藝術中心演出的《新釋源氏物語》（二〇〇二年十一月，北京）中，看到了中國漢代女俑造型的古樸氣度，而那樣的氣度在中國作品裡卻是不曾見的。日本演劇博物館裡陳列的這些，並不僅是陳列，它表明日本人對戲劇的理解是建立在這種珍視傳統的基礎上，

所以他們每一次的探索和創新才有著堅實的依託。走廊的架子上放著許多戲劇演出的宣傳單，任憑自取，我流覽一下，也是從古典到現代，從傳統到實驗各種都有。東京每天晚上有多少演出呢？我是沒時間看了，留待下回吧。

　　短短四天，在東京和靜岡的逗留，與日本戲劇人直接接觸，從而對日本的戲劇有了非常直觀的體驗。一個勤勤懇懇、任勞任怨的民族，在製造了與世矚目的經濟奇蹟後，也在對戲劇藝術做著一絲不苟的、沒有極限的、精緻化的努力。而以鈴木忠志為代表的日本小劇場運動的代表，時刻保持了一種世界性的胸懷，熱中講述別國故事的藝術家，在用本國的語言和他所創造的極富個性的方式表達時，總不忘為人類的共同的悲劇主題去努力。《三姐妹》中說：再過幾百年人們的生活會比我們現在幸福嗎？人們還會為活著的意義而痛苦嗎？是的，有良知的人都是如此。但我們必須要活下去，人生的戲要進行下去，舞台上的戲也要演下去。只是，但願戲劇像人生而不是人生像戲劇。

無主題變奏曲
——二〇〇四國際戲劇季隨想

　　記得曾有一首俄國歌曲唱道：「五月美妙五月好，五月叫人心歡暢……」用它來比況時下北京五月的文藝繁榮景觀是不過分的。連續幾年來，「相約北京」的系列演出活動成為京城在經歷了春天無奈的沙塵暴之後一道暖人的風景，今年更是好戲連台，除了慣例的北京國際電視週、北京國際音樂節，第二屆北京國際戲劇季也悄然融入這一行列，這些鱗次櫛比的節目頗有使京城的百姓目不暇接之感。國際戲劇季的舉辦無疑意味著政府對戲劇的重視，它的意義遠大於類似某個高校或劇團舉辦的國際戲劇節。因為不管是什麼樣的好戲，如果不能走出學術的圈子，戲劇與民同樂的理想就只能是一紙空談。北京本已擁有全中國素質最高的觀眾，對世界最好的文化藝術也有極大的渴求，戲劇季確乎是全民額手稱慶的好事。不過，在頻頻奔走於各大劇場之時，我也觀察到許多觀眾對於戲劇季的一絲茫然。畢竟對大多數人來說，演出風光是無限的，而娛樂資金是有限的。選擇什麼樣的戲與家人分享？什麼樣的戲適合戀人？什麼樣的戲最好獨自去看？對此，觀眾是盲目的，而戲劇季的組織者恐怕還未能給予更好的引導。有時候我覺得其實這個時代的大眾可以說別無選擇，他們在選擇一部戲時之前一定是看了大量媒體相關的報導才那麼痛快地付錢的。那麼今年的戲劇季宛如一場無主題變奏。

我們為何要去朝聖？——關於《貓》

　　我們奔向人民大會堂，因為從去年的今天起，「貓」已經在京城嗚嗚叫了一年了，人們為見「貓」的廬山真面幾乎害上相思病。所謂：「抱的希望越大，失望就會越大。」這幾乎已成公理，不然，不能用這些世俗的「偏見」去棒打我們心儀

的事物。雖然，在大會堂一睹「貓」容後我更加確信世界上美好的事物只存在於想像和偶然，但仔細想想，我們並不能遷怒於《貓》本身。

曾幾何時，但凡西方名氣最大的舞台藝術移植到中國後都猶如泡沫般膨脹一番。媒體極盡宣傳之能事，幫助承辦方實現票房的最大效應，演出人則不管何種好戲一律鋪排龐大的場面、羅織眾多的觀賞隊伍。好在中國就是人多，所以往往能夠一呼百應。不過，「三高」再頂極，《阿伊達》景觀再宏大，也就是個外來演出，但國人卻沉浸在由媒體營造的這種宛如「朝聖」般的氣氛之中，倒是有些奇怪了。這一次，不知是誰把《貓》放在了人民大會堂，這個主意真是頗具中國特色。效果如何呢？《貓》舞台原來是依據貓演員特製了一個環形舞台，但這個舞台放到超大的中國大會堂裡所有的道具尺寸都顯得太小，要是按照大會堂的舞台重新放大比例來做，所花費用很可能超標。中國承演方想出一個折衷的辦法，依原樣搭景，而露出來的「補丁」用黑幕填補，這雖犯了舞台的大忌，但一般的觀眾倒是看不出來。北京沒有哪個劇場能像大會堂那樣裝進那麼多的人，在那裡看演出一定是萬民同樂吧？去除政治因素的神聖感和神秘感，你會發現進去一趟一點也不輕鬆。據說大雨阻隔交通的某一天，不少人心急火燎地遲到後又被嚴肅的警衛戰士責令存包（存包要付費，取包時還要排隊），幾乎繞行半個會堂，再通過驗票、安檢，在黑乎乎的劇場裡摸到座位後就只有聽「Memory」的份兒了。在二樓的劇場裡沒有我們習慣得見的著制服的工作人員來維持秩序（後來聽說大會堂的安全保衛是很出色的，不過他們對演出需要的肅靜似乎不管），座位上的人聊著天，過道裡的人隨意走動，這倒是中國人的「好習慣」，一有機會就把看戲當坐茶館，連在人民大會堂也不例外。有些人開始懷疑：我花工資的十分之一坐在這裡是物有所值嗎？

後來有人說此《貓》是「盜版」，也有說草台班子的，這倒欠公允。《貓》自誕生日起就有一套相應的拷貝體制，就像麥當勞在世界的連鎖店一樣，你能說北京的麥當勞就和美國的麥當勞口味一模一樣嗎？顯然你不能因此指責北京的麥當勞公司吧。我們眼下看到的《貓》是由澳大利亞的某個公司承辦的，並且所有亞洲地區的《貓》都出自它手，它既然能得到韋伯的授權，自然還是具有一定的實力和水準。人們對《貓》的不滿足是因為在人民大會堂看《貓》就像在飛機上看長城，太遠了，無法和貓親熱。演出者似乎忽視了一個常識：一部舞台劇它的容量畢竟是有限的，《貓》尤其如此。「貓」劇場的觀眾不可能太多，因為人要有與貓為伍之感才是《貓》劇本意。為此演出人又出一招，招募本地貓速成培訓，使其在廣闊的大會堂裡遊走，二樓的觀眾正拿著望遠鏡費勁地看舞台，突然身後傳

來「中國貓」的歌聲，好不意外。不過這點「親密接觸」掉到中國人堆裡顯得牽強，人們的表情好奇、審視多過欣賞。其實，當二樓的觀眾看舞台上的貓還不如看舞台兩旁的大銀幕來得清晰時，這已經是對《貓》劇、更是對注重現場交流的戲劇本身的一個絕大嘲諷。西方的一齣商業劇竟然讓中國人像「藝術朝聖」似地為之買單，這又說明全球化的一次勝利。這個曾紅極一時的音樂劇如今既已吊不起西方人的胃口，精明的商人就把它拿到中國來榨取利潤，據說《貓》劇向中國方索要了高額的出場費。其實我們不是要非選擇它不可的。難道北京已有足夠數量的中產階級覺得高昂的票價不成問題？還是製作者堅信最後那些龐大的演出費用依然會落到出羊毛的羊身上？可惜，被市場調教得慢慢成熟的消費者對物質產品的高下越來越心裡有數，卻對文化產品的好壞少有鑒別力。有一個很簡單的事實：大會堂做戲劇演出並不合適，人海戰術在這裡雖然能獲得經濟的豐厚回報，卻隱含著日後可持續發展的危機。因為每一次叫人失望的演出對觀眾只會有兩種結果：一是對高價的國外演出生出不信任和牴觸心理，二是對戲劇演出增加冷淡。中國的戲劇市場還未獲得良好的生存環境，我們每一次演出行為其實都不只是那一次演出本身，不要給它的長遠發展留下陰影。

一般與不一般──《生日宴會》及其他

我這麼責怪《貓》還是因為它樹大招風，其實《貓》還是隻好「貓」，「Memory」尤其好，只是眼下進駐中國的《貓》一是舊，二是貴，三是劇場效果不太佳，中國的消費者應該有這個知情權的。要是戲劇季的宣傳不那麼偏愛《貓》的話，他們本來可以知道還有些比《貓》觀賞性不差且少花錢的戲卻能真正過癮，比如德國的《生日宴會》。講到父親對兒子和女兒的性侵犯，這個題材可能讓中國人聽了甚感意外，我並非主張老百姓都去看一把亂倫。其實去除些獵奇心，直接體會劇中人在揭露父親暴行時的勇氣和痛苦，馬上就進入了主人翁那種備受煎熬的心理歷程。劇場自始至終的壓抑氣氛呈現出德國深厚的表現主義傳統，但又非常符合蘇聯一派心理現實主義的情感邏輯，尤其當音樂一起，幾乎使人潸然淚下。我所驚訝的是，自己雖然沒有與歐洲人相同的宗教背景，卻感到經歷了一次類似靈魂救贖般的歷練過程，這恰恰非常接近戲劇的本質。當把這些觀感告予某位雲遊西方的高人，他很平靜地說這在德國等歐洲國家屬於「一般」的小劇場戲，隨處可見的，創

意不算新，屬於極簡主義的風格，除了音效是國內劇界的弱項外，其他如電影畫面定格的手法都不新奇。確實，要說單拎出其中哪項技術元素，北京的戲劇能人在數年前都已做得到──舞台可以一樣的簡潔、樸素，燈光可以一樣的乾淨，但就整體感而言，北京劇場離這個「一般」恐怕還有些遙遠，因此讓觀眾見識這樣的劇其實是獲得話劇審美意義修養的一次機會，當他們再次面對國內劇場的五花八門時可以有一個明心見性的參照而不至於被蒙蔽。所以儘管國外的觀眾已經完成了這一過程，那麼他們的一般對於我們就還是不一般。

現在不知道另外兩齣名劇的演出水準在國外是否屬於「一般」，只是覺得他們盛裝來到的中國劇場裡有些冷清，與他們的名氣不太相符。《培爾‧金特》和《等待果陀》是北京戲劇界翹首以待的兩部作品，也都是貨真價實的原產地出口品，一個是北歐高地的浪漫派，一個是愛爾蘭島國的荒誕派，也都並不為中國觀眾所陌生。前者在理想主義盛行的上世紀八〇年代，曾經是徐曉鐘導演的一部為業界所稱道的代表作品，可惜此次效果不太理想，可能與原來在挪威的戶外演出改成室內有關。後者的「果陀」早就是我們的熟人了，林兆華將它與《三姐妹》並置，票房慘澹，任鳴則索性將它演繹為歌舞劇。當年孟京輝在校園裡鼓搗這個戲才二十五歲，郭濤和胡軍就更年輕，如今他們都已成為演藝行業的風雲人物了。如果我們對劇本熟悉一些的話，這幾位與作者貝克特密切接觸的老演員沒有給我們在劇本之外更多的意外感受。劇場本不夠滿座，有些觀眾又照例地睡著了，顯得悶了些，相比之下戲迷們懷念起孟京輝版揮灑的青春和激烈。恰好看見郭濤坐在台下，這個當年的「憤青式流浪漢」其時正在一齣法國戲（指國家話劇院新近改編的雨果名劇《九三年》）中扮演年近七旬的老貴族，他一襲白衫似乎還透著那麼些《九三年》舞台上的貴族範兒。據說《培爾‧金特》和《等待果陀》的票房都不太好，可能中國觀眾在經歷了《貓》的狂熱後，覺得戲劇季可能是以音樂劇為主，所以安心等著最後的那位「月光女神」來養養耳朵。

溫故而知新──《油漆未乾》

國際戲劇季裡最容易把國內劇與國外劇匆忙做比較，其實沒有必要。要是這樣比，《油漆未乾》這齣紀念歐陽予倩先生誕辰一百一十五年的戲就太老了。我倒覺得，這齣戲比中央實驗話劇院在一九八三年演出時更有當代性。從劇作上講，它

採用典型的「三一律」和寫實主義的手法，這是當年歐陽予倩翻譯此劇給中國話劇做範本的緣由。這齣戲的名氣雖然不大，可看性卻不低，甚至可以說，現在中國百姓對話劇的感情不深，與看這種類型的話劇太少有關。莎士比亞固然好，中國搬演者往往過於注重表達自己的新意，哲學層面把握不當，有讓人望而生畏之嫌；契訶夫也很妙，但其含蓄的表達方式非雋永型的文化人才能享用；而勒內·福舒瓦這個不為中國人所熟悉的法國作家雖然是為大眾講了一個他們所陌生的藝術家的故事，故事卻很好懂。稍具藝術史的人知道，十九世紀末二十世紀初是現代藝術深刻變化的時代，也是藝術和藝術家本人被歷史淘汰和揀選最不可思議的年代，曾經被評論家譏笑過的「印象」和「野獸」等諷刺性用語馬上被藝術家認作桂冠，既而成為鋒頭最健的某一個流派得到承認，商人加入進來給予追捧。從此以後，藝術和公眾的關係發生了一個根本的改變，評論家再也不敢公然嘲笑新出現的任何一種語言樣式，而是去揣度、論證藝術家為什麼要這樣表達；大眾則更不敢表示出反對，因為那樣只會顯示出自己的無知。現代藝術還製造出這樣一個神話，天才藝術家在世時註定窮困潦倒，只有在死後方顯英雄本色，畫價飛上了天。《油漆未乾》是對這段歷史的生動寫照，我們可以把未出場的窮畫家克里斯賓想像成現在最著名的現代藝術的某大師，他病了還堅持在戶外寫生就很像梵谷，他畫石橋等和抹顏料的方式也叫人想起印象派和後印象派的許多名作。劇中的哈醫生、達倫、羅遜和但文波分別代表了大眾、批評家和商人的典型做派，他們之間的關係正如上所述。這裡不便討論它的劇情，情節無疑是非常真實可信的，它使對現代藝術還遠不夠熟悉的中國百姓得到一次法國味兒的教育（當然是寓教於樂的教育）。在另一個層面上，當看到劇中的商人們為尋找畫家的遺作而殫精竭慮時，有心的觀眾會發現從那時起資本已向藝術滲透，而百年之後的今天資本滲透了一切，這也帶來良多的感慨。好在北京人藝的演出不玩花招，樸實、誠懇，鏡框式舞台，寫實的布景，真摯的表演，是對傳統話劇的一次扎實的表達。藝術史與話劇味道的雙啟蒙，是《油漆未乾》歷久彌新所在，在中國的高等教育尚未建立良好的人文教育體系時，看看《油》這樣的戲也許能得到許多意想不到的收穫。

　　拉拉雜雜地數了這幾齣戲後，想起國際劇協主席曼弗雷德介紹德國的一個中等城市伊斯巴頓的戲劇演出狀況：伊斯巴頓比北京小，有二十八萬人口，它每年的八百多場演出有三十五萬人來看，演出的市場相當飽和，演員的工作熱情都很高，這讓北京的戲劇人非常羨慕，原本以為北京的演出已相當繁榮了。已辦了兩屆的國

際戲劇季崇洋之風很盛，不過話劇本就是舶來品，但引進的外國戲劇裡總是商業劇佔優勢，這似乎高估了目前老百姓消費戲劇的經濟能力，商業劇必然意味著高昂的票價要把普通百姓擋在門外。如果我們把這些戲連起來看就不難發現，主辦方請來的這幾齣戲相互之間似乎沒有什麼關聯，在宣傳上習慣地將重點攻勢都投到開幕式或閉幕式的演出上，中間那一長串演出則顯得聲音寂寥了些，使觀眾錯失與他們所能承受票價的好戲相見的機會。戲劇對眼下的老百姓到底算什麼？辦戲劇季的目的又何在呢？如果戲劇季要一年年地辦下去，它的長遠目標是什麼？我想當然不會只是給北京的演出市場提供一個經濟增長點吧？演出固然需要贏利，但國家文化機構的演出公司是否以贏利為第一位呢？那樣便與一般的商業行為沒有什麼區別了。我們比較擔心的是，如果只是讓官僚資本掙到了錢，卻讓老百姓對演出季產生不信任，那豈不是我們現在所提倡的先進文化的一大損失？避免這種情況其實也很簡單，作為主辦方的演出機構適當地邀請一些戲劇界的專家、學者做些劇目上的論證就不會失於偏頗。關於這一點，已經成功運作了幾年、深受百姓喜愛的北京國際音樂節就做得很好，戲劇季其實很可以借鑒。既然任何事物都有一個從紛亂無序到主題明晰的過程，我們對去年才剛剛啟動的戲劇季當然也抱有這樣的厚望。

《狂戀武士──盟三五大切》一得

　　記得兒時看戲十分輕鬆和單純，不像現在進了劇場時不時遭遇符號或象徵之類的困擾。所幸那種愉快的記憶在塵封多年之後，在一齣日本小劇場演出時迸發了，故事是頗曲折的：

　　二百年前約莫中國的清朝末年，日本的一個武士失去了主人成為浪人，又因為丟失了一百兩錢無資格加入忠義隊，他隱姓埋名籌錢夢想著有一天去報仇。但是在這艱苦的時刻他不幸迷戀上一位藝伎，變賣家產也在所不惜。不料這藝伎是受丈夫指使來騙錢，而丈夫籌錢的目的並不是像我們一般以為的要改善生活，而是拿這一百兩去交給父親的主人來得到父親的原諒。武士的伯父送來一百兩，馬上被藝伎的丈夫叫到妓女館合夥設計騙走，武士悔恨不已砍殺了藝伎夥伴數人。藝伎攜夫及子逃到了一處鬼屋。原來房東是藝伎的哥哥，他專門裝鬼嚇走新客人以騙取房租。藝伎丈夫發現他就是偷走父親主人錢的小偷，在搶奪另一份獻給父親的禮物──地圖時，他殺死了自己的小舅子。藝伎丈夫把一百兩錢和地圖交給前來化緣的父親，父親高興地帶著他去見主人。武士返回殺死藝伎，藝伎臨死前堅持說她只愛丈夫。藝伎丈夫的父親原來是武士的僕人，他奉上的這一百兩恰恰是武士被騙走的那一百兩。藝伎丈夫自殺前希望武士去復仇，武士拚殺戰死。

　　這是日本戲劇《狂戀武士──盟三五大切》的情節，我陶醉於故事本身的精彩，且演出中我跟隨武士好不歷險，這種純粹的觀劇快感著實是很久沒有體驗到了。太長時間以來戲劇舞台上充斥的要麼是似是而非的宏大敘事，要麼是假想深刻的哲學思考，抑或是雲山霧罩的拼貼雜拌，宏大者無內容，哲學者真空虛，拼貼者七零八落，幾乎已掃蕩了我們對「戲」這種古老藝術最原始的趣味性的需求。我預備春節回家時把這個故事講給家人和老朋友聽，而不是絮叨京城演藝圈同事的八卦，也讓生活在南方那座以畸形消費而聞名的城市裡的人們知道其實還有這種更有趣的段子。戀愛狂武士有些類似於佛本生，老年人多感念其因果報應和輪迴，兒

童被施以勸善懲惡的教導，青年人領悟其責任和愛情的感召力，中年人或覺其虛無……什麼東西說透了也就不叫佛理了，還是回到戲劇本身吧。

這台悲喜交加、意趣生動的戲，應該算是日本流山兒事務所帶給北京戲迷二〇〇五年的第一個驚喜。其實，即便是相當不錯的腳本也難以保證觀眾入戲，想要通過舞台來獲得對於經典戲劇文學劇本的認知是非常不保險甚至適得其反的，相信許多朋友都有過這種失望的經歷。今天的戲劇更加依賴於導演，流山兒祥就是這樣一位值得信任的日本劇場導演。這位老先生早年學經濟，卻熱中於跟隨前衛戲劇的驍將鈴木忠志、唐十郎參加「早稻田小劇場」、「狀況劇場」，經過六〇年代日本的小劇場運動後逐漸成熟。一九七〇年流山兒祥得以自立門戶後來也曾解散，直到一九九六年他在新宿區早稻田町成立了流山兒事務所，擁有自己的排練場、研究所，才可稱為名副其實的劇團。流山兒已積累了超過二百部作品，這是一個驚人的數字，意味著他超人的精力和創造性，劇團的箴言是：「舞蹈、歌唱和愛情。」這基本界定他的作品的風格是一種力量充沛又敏感纖細的浪漫情懷，很對年輕人的胃口。在《狂》劇中，武士和藝伎的丈夫都由女性扮演，他們冷酷的眼神和舉動中透出的女性痕跡增加了表演的層次感。劇中有不少打鬥和歌舞的場面以日本傳統的歌舞伎方式來體現，但又絕不拖遝，場景轉換之快、道具運用之俐落統一在敘述的有機節奏中，這是所有優秀戲劇的共性。不管是快還是慢，是濃墨重彩或輕描淡寫，都在其整體的框架內各自相得益彰。應該承認，我們看這種深具內功導演的戲劇作品的時候並不多。與他早年的老師鈴木忠志相同，流山兒也非常重視身體的表達，這是《狂》劇使人新鮮的重要原因。所不同的是鈴木更傾向哲學的歷練，流山兒則陶醉於世俗人情的揭示，因此二人要同來中國演出，流山兒劇團更易被普通百姓所喜歡。在日本也是如此，鈴木劇團有家鄉政府資助，演出往往接待社會上層人物和知識菁英，流山兒劇團卻是不停地演出，票房是維持其運營的重要組成。流山兒劇團在日本的票價最低為三千日元，約合人民幣二百多元，鑒於日本的物價是我國的數倍，我國一般的戲票是八十元左右，看這樣水準的演出實屬物超所值。

回到中國戲劇就會發現很有些麻煩，兩相比照，老百姓對戲劇的隔閡與冷漠完全是由戲劇編導者自己所造成的。思想陳舊、觀念老化是諾大的中國戲劇界普遍存在的問題，暫不去說它。而像北京、上海這種佔盡文化先機的大都市，玩弄各種花活的戲劇從業者似乎經常就偏離了軌道，悖離戲劇本體的不良態勢越演越烈。僅舉時下最炙手可熱的明星演劇為例，利用某歌星、影星的人氣把觀眾號召進劇場，

使觀眾誤以為看戲就是近距離地觀賞或膜拜明星，重心不在戲而在人，這不啻是戲劇的淪落；重心實際也不在人的精神世界，而專在人的物質外表，其獲得的快感轉瞬即逝，這也遠離戲劇的初衷。一台好戲不依賴於個別人而是全體的進入佳境，《狂》劇最能說明這點。這並非說主角不重要，但他的「能」體現在戲劇舞台所需要的身體綜合素質上，而不是毫不相關的歌唱和對付鏡頭的經驗。毫無疑問，角兒的能力須經過一定的訓練才能達到，不管是今天的話劇還是古典戲曲都對「藝」有相當的要求，並不是一蹴而就的。不難想像，當歌星、影星們被委派到戲劇舞台上行動的時候，戲劇自然要迎合他們的做派，由此形成的模式不過是打了戲劇的幌子掛羊頭賣狗肉了。當然，投機者把它作為商業戲劇的某一種類型撈一把油水也屬正常，但如今的戲劇界卻到了戲無明星不好賣的坎節，真可謂捨本逐末。說來我國觀眾上了當卻樂此不疲，追星之勢日盛，還是因為尚無普遍機會看到一些真正像樣的戲劇。《狂戀武士》還有許多好玩之處，比如流山兒把日本民族演劇傳統有機揉入現代戲劇的自如，也是頗值得某些喜好戲曲卻運用生澀的中國先鋒派導演細細琢磨的長處。不過，它最主要的是代表了戲劇在當代的活力，對一般觀眾而言，以此為範本，保你下次基本能甄別什麼是戲劇的假冒偽劣。

《狂戀武士》2005（日）流山兒事務所
編劇／導演　流山兒祥

你是我的新租約：《吉屋出租》

　　新年的第一天去看《Rent》（《吉屋出租》），喜歡上了舞台上的景。鋼筋架構的高台與露出磚牆的後區，將人帶到某一處舊廠房的所在，至於這廠房是在紐約、倫敦抑或中國，倒不要緊，恐怕東西方的窮藝術家們看了都會覺得是回到自己的「窩」了。牆上的塗鴉暗示出紐約的背景，藍色調鋪墊了某種憂傷的氛圍。這也的確是個有點悲傷的故事，窮藝術家交不起房租，被房東驅逐，聖誕之夜饑寒交迫、黑暗沉沉。幾對戀人中，職業和性取向都不入主流：脫衣舞娘、同性戀，還有吸毒的經歷、罹患愛滋病的身體。分明是問題青年，怎麼能在美國百老匯的舞台上連演七年，贏得中產階級的讚賞呢？其實，《Rent》並不灰暗，相反倒昂揚，它所吟詠的人在逆境中尋求愛來做支撐也正是一個普世的需要。

　　「愛情買不到，但可以租得到，你是我的新租約。」這愛情宣言，含著鮮明的美國特色，從波希米亞的藝術家口中唱出，就更是一點也不稀奇。所謂「波希米亞人」，原指波希米亞一地的吉普賽人，他們居無定所卻愛苦中作樂；後來泛指那些未成名的窮藝術家，他們一般都年輕愛玩，風流多情，常常揭不開鍋，偶有進項，便盡情揮霍，在常人看來這可不是什麼理想的生活。所以波希米亞人的境界就取決於他們是否真有藝術的追求。十九世紀末時，世界藝術的中心在法國巴黎，二十世紀中期時則移至美國紐約，巴黎左岸和紐約東村成為名聲赫赫的波希米亞人聚集地。普契尼有出歌劇《波希米亞人》正是描繪巴黎藝術家的生活，已成經典，一百多年後，美國的拉森乾脆在情節上直接效仿，音樂上大做文章，給紐約社會的邊緣人一個暢抒胸臆的表達。

　　音樂是成功的，混合了老搖滾、抒情民謠小品、節奏藍調、福音音樂以至探戈……豐富的音樂類型傳達出人物的多種情緒，兩個多小時仍興味盎然。如何把生活化的動作變成歌唱，一向是國內音樂劇的難題，除了做空洞的抒情似別無他法，《Rent》在這一點上顯得游刃有餘。比如打電話，似吟似唱，處理得充滿諧趣。在

說與唱之間，在一段段歌曲之間，《Rent》銜接得隨意自然，滿舞台遊走的是被音樂節奏所控制的人的精魂，但是感覺不到音樂的刻意。當然不只是音樂好聽，在那樣一個看似雜亂的舞台上，人物個個率性為之，卻統一在一個高低錯落的活動空間裡，疏密有致。燈光打來，隨著人物的情感起伏變化多端，切換之迅速和到位，可能是國內更難做到的。說《Rent》是正宗百老匯音樂劇，名副其實，不單是技術上，而是因為在這樣一場貧病交加的波希米亞人聚會中，竟無多少頹唐色彩，溢出的多是快樂、自信。美國人的天性就是如此地能超脫困境？在民族性上這雖然屬於健康的人格，藝術上卻有點問題。以自身經歷寫完這部戲還沒來得及觀看就病死的拉森以什麼精神從外百老匯躍居百老匯並拿下諸多獎項呢？三十五歲的作者以糖精取代苦澀，中產階級就能流下感動的淚水？今歲（二〇〇六年）蒞臨中國的《Rent》還是十年前的那個腳本的原意嗎？不得而知了。

至於莫文蔚，早已成為亞洲巡演的焦點，表現如何呢？賣力，但不動人。主要在歌唱上，因為與美國歌手同台，差距便很明顯，嗓音不是問題，調門卻不怎麼準。早在宣傳早期，亞洲市場以莫作為票房號召，但報導只是一味宣揚莫「魔鬼身材，向老外賣騷」之類，劇中也確實看到莫的此種狂放表現。《點燃我的蠟燭》和《鋼管舞》一段，莫在舞蹈上下足了功夫。但事情往往是，在中國人眼中別有一番另類風采的莫莫，一俟掉到洋人堆裡，掉到一群嗑藥的藝術家堆裡，她竭力接近的放浪還不如人家的隨意來得自然。當然這也不是她能左右的，文化的不同先期決定了。也正是如此，莫的英文雖然已經很好，但要唱出劇中曲調的味道尚屬難事，要融合進劇中那一群美國人中就更需要時間。不過，也許人家就是要這樣一個東方的骨感美人來裝飾他們的戲劇也未可知。

因為是一齣百老匯的音樂劇，所以免不了有些要求，那是對演出質量的綜合考評。不得不遺憾地發現，在我被音樂吸引，有手舞足蹈之興起時，周圍的人們、北展大劇場裡的觀眾朋友們反應是那麼冷淡。那些在開演前買了望遠鏡和螢光棒，興沖沖走進去的人們，恐怕是失望了。我們的長腿莫莫除了一個勁跳舞和對老外搔首弄姿外，歌實在是唱得差強人意哎，況且劇中的曲調我們既不熟悉，節奏也很生疏，很難揮得起螢光棒來。在一齣音樂劇和演唱會之間究竟有多大區別呢？許多人有這樣的疑惑。觀眾群定位不太明確怕是一個原因。以莫來做招牌，引來的必然是喜歡抒情小調的流行音樂的聽眾，然而《Rent》的音樂強勢在搖滾和藍調，這其實是中國小資的趣味，但他們沒有被告知《Rent》裡有他們想聽的這種音樂，於是便

損失了最能有共鳴的觀眾。況且北展劇場不是個理想的音樂劇劇場，劇場太大，必須要裝滿人才夠有派，可咱中國人看音樂劇的習慣還根本沒有建立起來，哪來那麼多的人呢？選擇了大的劇場，票房卻不能跟進，這第二場便有許多空位，顯出冷場來。這樣一齣全英文的演出，莫莫說是「單詞簡單」，但曲目多，唱詞多，節奏快，加之又是波希米亞式的生活，對英文程度低的中國百姓而言依然難懂。節目單自是不可缺少，但演出方偏偏定出高價，薄薄的冊子賣到二十元，大部分持一百元票的觀眾不願意再花戲票五分之一的錢，拂袖而去，可這一來，也就使大多的人都如墜霧裡，對台上發生的事情處之漠然了。真不明白，究竟是誰在榨取觀眾的金錢而不給他們好好享受藝術的權利呢？

北展劇場是個老劇場了吧，專業性卻打折扣。從開場鈴響三遍到開演之後場燈一直亮著，直至觀眾顧盼左右才滅掉。演出中不停地有人在前排走來走去，有的是要找位子，有的則可能想近睹明星風采，就直直地立在旁邊不動，也沒有場務工來引導，這些讓坐在那裡的美國人監製顯得很無奈。

這一切使我在享受了元旦之夜的這場高水準的演出之後，在有那麼多人的大劇場裡反而體會到一種孤單，一種未能與同胞一起分享他族藝術的失落，因為戲劇原本就是憑現場集體的狂歡而存在下去的。我並且知道，影響觀劇效果的那些人為因素並不是不可以控制的，也絕非技術的難度所制約，但是這些年來，演出市場的操作者又有誰是真正地在為觀眾考慮呢？但願百老匯的音樂劇屢次來華，帶來的不只是演出和資本的滾動，而要啟動與之相應的整套市場規範才好。

《吉屋出租》（RENT）2006（美）百老匯音樂劇亞洲巡演
編劇／（美）瓊納森·拉爾森　導演／（美）艾文
莫文蔚 飾 咪咪

《安魂曲》：當宗教進入藝術

　　兩年前，以色列的《安魂曲》作為契訶夫國際戲劇節的劇目來到北京演出時引起了轟動，如今它應北京人藝之邀再度蒞臨首都劇場，在中國話劇藝術的最高殿堂，這部戲經由中國戲劇人的推崇，已經獲得特殊的象徵意義。卡麥爾劇院的院長諾阿姆先生說：「我們（指以色列人），從西元之初就開始祈禱，祈禱了二千多年，然後到了北京。」這幽默裡暗含著一個民族被驅逐的辛酸，似乎飄泊流浪的人更容易寫詩，漂泊流浪的民族更容易出詩人，約翰・沁格之於愛爾蘭，哈諾奇・列文之於以色列便是如此。自從猶大被指認為叛徒之後，猶太人就背負著原罪走上逃亡之路，直至現代仍未能擺脫無盡的戰亂紛爭所帶來的離散與死亡。至今在耶路撒冷的聖殿山哭牆前祈禱，依然是猶太教徒的隆重儀式。我相信這種習慣祈禱的風俗貫串到戲劇裡轉化為一種強大的能量，不管是兩年前還是今年或者以後的若干年，在《安魂曲》這部戲前飲泣的觀眾都不會在少數。《安魂曲》蕩人心魄之處在於其巨大的情感衝擊力，尤其是綿延在劇中的由鋼琴、弦樂、小號及人聲組成的音樂，它似乎是掀動觀者情感波濤的密匙。每當小號聲響起，觀者的眼淚便簌簌而下，結尾處的女高音吟唱更是將詩情推到極致。這種力量來自何方呢？如果我們知道世界上主要的宗教猶太教、伊斯蘭教、基督教都發源於以色列，知曉了宗教信仰對一個民族心性的塑造能力，那麼，諾阿姆告訴我們，到了晚上，許多以色列人會去劇場看戲，戲劇成為宗教某種意義上的替代品。卡麥爾劇院有四百多人，一百多位演員一年須演出一千五百場才能滿足觀眾的要求。聯繫到以色列擁有世界上最高水準的交響樂團，產生過傑出的小提琴家帕爾曼，有著如此豐富的精神生活的以色列人是否只是安貧樂道呢？這個資源貧瘠、嚴重缺水的國家居然造出了沙漠中的綠洲，在高新技術產業的成就也舉世矚目，也就是說，科技現代化在他們國度已經實現。

　　之所以在戲劇之外拉雜提到以色列國的歷史與政治，是因為自兩年前中國戲劇人受此劇震動之後不是沒有意圖追趕的傾向，但整體戲劇界卻越來越陷入與之相

反的路徑：越是戲劇資源緊張，越是投以重金炮製大
作；思想越是蒼白，包裝越是華麗。也許，我們可以
從技術層面去捕捉《安魂曲》的諸多優點，諸如舞台
空靈、表演樸實、意象清新、配樂高妙等，甚至加以
效仿，但缺乏由宗教信仰所凝結的深邃情感會使我們
意圖的「詩劇」大打折扣。中國古代曾經是詩的國
度，詩的傳統衰落之後，進入現代國家雖然歷經多次
屈辱，但只貢獻了有詩人氣質的政治家，唯一的戲劇
詩人田漢在一九三〇年政治「轉向」後失去了探索詩
劇的機會。因此，再看《安魂曲》這部看似精心安排
實則渾然天成的劇，覺得它已經超越了戲劇的涵義。
莫札特在臨死之前為自己譜寫《安魂曲》，編導列文
身患癌症創作了《安魂曲》，這有幸存留下來的音樂
與戲劇最終由詩意而上升到了哲學的高度。不管你有
沒有看過這齣戲，畢竟死亡是每個人所必須面臨的終
極問題難以迴避。這個問題在戲劇裡得以這樣高超的
境界呈現實在也是一種偶然，當然看到它，則是苟活
的我們的一份幸運。因為處於前現代的我們中國人，
由此提前體會到了在現代主義工具理性所製造的「鐵
籠」之後，藝術所承擔的「救贖」的角色，而富於悠
久歷史的以色列文化則顯示了它抵禦全球化的精神力
量的獨特性。從這個意義上說，《安》竟又是一部不
可學的戲劇。國內戲劇喜好豪華的製作，在浮華與喧
囂中暴露著精神的蒼白，似乎也不能全怪戲劇人，在
中國尚向現代化行進的過程之中，戲劇人和全國人民
一樣，脫貧的願望把他們帶向物質層面的攀比，暫時
還難以拋棄這種手法。這也許可以解釋最近有一齣戲
仿效《安》後反顯做作的原因，但這並不是說國內的
戲劇繼續鋪張就順理成章了。所以對待像《安魂曲》
這樣獨一無二的作品，不妨藏在內心，作為靈魂的一
方淨土來珍視好了。

《安魂曲》2006　北京演出
（以）卡麥爾劇院
編劇／導演（以）哈諾奇‧列文

二〇〇六年的春天，
外國戲劇的滋養

興許是二〇〇五年的舞台冷清得過了頭，二〇〇六年伊始，好戲節節而至，似久旱逢甘霖。元旦那天美國音樂劇《Rent》奏響了序曲，整個三月中旬到下旬，一系列的演出持續的興奮著我們的神經，一次次的「眩暈」讓我們越加心悅誠服於鄰國異邦的藝術家。除了以色列詩劇《安魂曲》第二次來京讓人感覺遙不可及，唯有放在內心以外，日本、俄羅斯這兩個國家的戲竟是構成了兩級清晰的台階，從現實主義到現代主義，中國同仁不妨比照著反觀自身。

如果不是藉「俄羅斯文化年」普京的來訪，恐怕見不到俄國「國家模範小劇院」的演出。這個有著二百五十年歷史的劇院，當年專為皇室而建立，既最古老又代表著當代俄羅斯主流戲劇的高水準。《智者千慮必有一失》屬於現實主義的範本之作，它講一個出身寒微的年輕人如何擠進上流社會。他向遠房叔叔獻媚，為老將軍潤色文稿，一邊攀結富孀之女的親事，一邊假意追求性慾衝動的嬸嬸，當然，他瀟灑、機智、巧言令色，且感情充沛，所以當他在做這一切時並不讓我們——觀眾感到厭煩。為了改變自己一輩子做一個平庸、貧窮的公務員的命運，格魯莫夫施展出了超凡的外交才能。最後即將大功告成時，他把所有的計謀寫進日記（打算給未來的孫子做教材用），卻不幸被嬸嬸偷走了日記本。充滿報復心的女人得意地公諸於眾，上流社會的人打算徹底趕走他。不料格魯莫夫竟是如此地沉著，他從舞台上走下來一番雄辯，對著台上那些面面相覷的老爺、太太們說：「你們會要我回去的，你們需要我！」一人首肯後，嬸嬸馬上接茬：「那交給我來處理吧。」一齣諷刺喜劇就這樣在笑聲中結束了。人稱現實主義是生活的鏡子，所以便不奇怪歐洲某國總統讓他所有的部長看了這齣戲，裡面不乏權謀和官場之術。在俄國，大學畢業生對它很有共鳴；放到改革中的中國，《智》劇的意義則更是昭然若揭。除卻思想

性，《智》劇的賞心悅目因其舞台呈現：煙霧中轉台暗轉，以垂下的帷幕迅速陳列出幾個貴族之家各自的富貴裝飾，切換自然。眾多演員體現出的俄羅斯式的貴族範兒有耳目一新之感，曾出演過電影《莫斯科不相信眼淚》的「嬸嬸」一角年紀雖大為愛情癲狂的姿態卻是令人叫絕，走到觀眾席中的青年「格魯莫夫」只覺其氣質優雅逼人。類似這種寫實主義的戲在中國舞台其實是最為多見的，但布景累贅、表演做作也是中國戲最易犯的通病。我們再次感到，現實主義，離我們很近但是不精，這一點，相信只要是有機會觀看此劇的中國劇界領軍人物自當心領神會。

精幹的流山兒祥出現在解放軍歌劇院，這個年近六旬的前衛戲劇家長著典型的日本人的面孔，如果他從人群中走過恐怕不會給我們留下好印象。但就像他自己說的，他只不過恰好生在日本，做出了有日本民族特色的戲劇，卻早已跨越國界贏得世界的贊同。去年初的《盟三五大切》已顯示了流山兒導演的奇詭之處，這一次的三部戲則讓人佩服這個劇團的創造風格之多重。音樂劇《玩偶之家》不是易卜生的那個名劇，也許譯成《人形之家》更貼切些。人形就是木偶，一個木偶家族被人操控著最後殺掉了自己的孩子，仿歌舞伎的表演是它的特長。《寧靜的歌聲》沒有一句台詞，在全白的背景上以現代舞的動作鋪陳人的喜悅和哀傷。《高級生活》是四個流氓的幻想，他們吸毒、搶劫銀行，但他們的瘋狂、暴力卻令人同情。這三台戲既有各自鮮明的氣象，又同受一種導演語彙所操控，即舞台上人的動作、思維與燈光、音樂等其他技術元素的高度融合，本來這正是戲劇藝術的法則，但實施起來卻不那麼容易。國內不少實驗性的小劇場戲劇或者劍走偏鋒盲目晦澀，或者隨行就市效法小品，分寸上總欠火候，流山兒的作品最宜於作為他們的範本，比如觀演之間如何貼近，又如角色與演員的高度同化。除了讓戲好看之外，流山兒還擅於營造現代主義的寓言景觀：馬克思‧韋伯說現代社會中人們住進了自己製造的「鐵籠」裡互相猜度和殘殺，舞台上木偶及木偶操控師的行動確乎在做這種形象的演示；沙漠中的旅行者和男人、女人們的舞蹈隱含多重的喻意；而流氓們的悲劇命運與黑色幽默的強烈反差一下子就照見了這個時代前進中的深奧迷局。當然，這極度「現代」的戲劇形式應當視為是高度發達的日本資本主義給其戲劇家的一種生活厚度，並不是我輩能一蹴而就的。不過有一點卻值得我們仿效：流山兒事務所只是日本一千多個民營小劇團中的一個，這些巡演世界各國的戲也是經過市場淘汰的結果。眼下國內堅持做小劇場戲劇的同仁都不會否認其對現代主義的愛好，但他們對於現代主義的探索尚處於模糊的尋覓過程中，該選擇什麼樣的路，是否因此清楚一些了呢？

《高級生活》2006（日）流山兒事務所　編劇／導演（日）流山兒祥

義大利的小劇場

　　一個母親殺死了自己的親生孩子，一個舞台把人變成了木偶，一個人跌倒了又跌倒達一個小時……這如何可能？因為小劇場……

　　十一月以來的每個週末，東方先鋒劇場不因寒冬而減低人氣，顯然由義大利幾個小劇場的演出帶來了某種神秘氣息。古代義大利人的藝術天賦之高無可企及，其文藝復興成就影響深遠。至近代雖不及法國人多勢眾，卻總貢獻出特立獨行的超凡人物，從未來主義雕塑到「形而上」畫派，從皮藍德婁的戲劇到安東尼奧尼的電影，以至樹立了全世界前衛藝術展覽標準的威尼斯藝術雙年展，義大利民族給人的感覺是在其同樣的浪漫中蓄積了比法蘭西人更多的理性與審視。第一次看義大利當代戲劇，發現他們有種本事，讓我們從黑暗的劇場裡走到通明的燈火中時，多出了不少幻想。

　　當然，對現狀比較滿意的人們也許不會有上述的不適應。不過這四個戲的刺激足以刷新都市一族對話劇的看法。有兩個戲是完全沒有語言的，有一個戲是家喻戶曉的童話，不用翻譯老少皆宜。有時候很難想像，孩提時玩的遊戲被義大利人「放大」後奇詭之極。《火鳥》中一對小巧的皮影戀人被身後的幕布幻化成大大的影像，他們纏綿悱惻，卻因火鳥從中作梗而備受離別之苦，舞蹈著的現實肉身與皮影和幻影疊加在一起，又在它們中跳進跳出，忽遠忽近，舞者強悍的力量伴著斯特拉汶斯基的音樂瀰散到整個劇場空間，絢爛光影組成的畫面層層閃現，構造出一個迷離的超現實世界。《八》頗有些禪宗的意味，一個相同的動作在重複中見出機鋒。禿頂男人一直在吃，女人一直在舞動身軀，假髮男人一直在與虛空搏鬥。他們都在不停地跌倒，東西撒落一地並迅速鋪張開來，地上的東西越多，他們行動的空間就越侷促，卻因此頻率更快了。當禿頂男子把一大塊奶油蛋糕晃起來時，觀眾席上發出唏噓聲，男子果斷地將臉撲到蛋糕上。可以想像蛋糕的結局有幾種寫法，既然中國人是很擔心被蛋糕砸到的，他就只好自己吃了。雖

然全劇幾乎沒有說話，也幾無聲響，但劇場一直靜默著，聽得到女人耳機裡發出的樂曲鼓點聲，平日裡易於浮躁的人們竟能沉下心來領略這極少主義刪繁就簡的真義，殊為難得。《白雪公主》開演前的劇場總是很難安靜下來，我國兒童似乎還未被教導看戲要守規矩。一個大衣櫃模樣的東西立在那裡，想不到熄燈後開啟的一扇扇小門，竟是那種夢境中童話的天地！由木頭支撐起的鏡框式小舞台，不因比例縮小而減少其變化的多樣，不論是道具、機關、布景還是小木偶們都製作精細、操動靈活，更有狠心嫉妒的皇后從櫃子裡鑽出來，七個小矮人騎車穿過眼前，孩子們爭辯說，這是木偶！這是真人！生活中我們有多少時候難辨真偽，舞台可以把人變成木偶，這是多強的反諷啊。《母親與殺手》是唯一一齣打字幕的戲，它保留了傳統話劇的對話體，卻利用多媒體手段營造出現實與虛幻更為複雜的交錯。母親為何殺死自己的孩子，僅僅因為環保主義者對生態惡化的提醒嗎？這個問題沒有答案，也不需要邏輯的解答。有趣的是這個故事的表述本身是一種最好的回答，因為區別不了電子虛像和真人世界，這已是現代文明的集體精神病症候，還有什麼不會發生呢？

所喜這些戲結構精巧，絕不鋪張浪費，時長僅一個小時，如濃郁的咖啡或巧克力，食後滋味綿長。小劇場戲劇近年來在京、滬頗為風行，已不屬新鮮名詞，但現在看來，似乎離它的本義遠了些。小劇場在西方是「實驗」劇場的代名詞，這實驗既包含著對資本主義現行體制的批判和反抗，又擺出在藝術形式上不斷開拓的姿態。拋開前者不論，西方小劇場總是在創造著新奇、獨到的藝術語言，為大劇場也就是所謂主流戲劇輸送著新鮮的血液。《火鳥》結合了皮影與現代舞，《八》利用了偶發藝術、波普藝術和裝置的手法，《母親和殺手》把影像的投影變成人活動的環境，《白雪公主》則充分實現了舞台的魔法。每一齣戲創意其實單純，卻力圖將其體現得最為充分。小劇場裡的「把戲」也許幼稚，但總是意味著超前而有望重塑人的精神世界，大劇場雖然成熟卻易於陷於僵化，所以十分需要小劇場的補充，這一大一小間的關係正是戲劇發展的常態。相比之下，我們的劇場似乎總是大小不分。當大劇場座位太多填不滿時，就縮小到小劇場來演吧，但長度、結構、舞台卻不用大動；當需要多觀眾時，就弄些大的布景填滿舞台吧，小人物、小情調也沒關係。不過還是小劇場受寵些，曾幾何時，在最低靡之際小劇場一度承擔起大劇場的任務，變成中國戲劇的中流砥柱了，雖也出台過少量精品，但馬上被戲劇投機者相中，變成了商業戲劇的跑馬場。在西方大劇場裡演得有聲有色的商業劇，中國卻是

在小劇場裡演，中國的大劇場既已缺失，小劇場又喪失其探索、實驗的功能，那麼又如何再有新機呢？

當然，假設人們並不一定需要戲劇，這一小時的光陰是否虛度？觀看義大利小劇場的有不少年輕人，他們對阿馬尼時裝、法拉利跑車必定熟稔和心儀了，可知道西方小劇場裡無限鮮活的創意正是滋長這些奢侈品的靈感之源呢？人們追求奢侈品，其實那裡頭有幻想啊，誰說我們不是靠幻想活著呢？

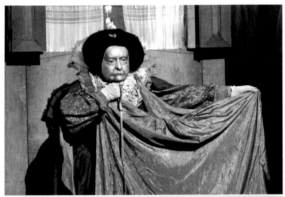

《白雪公主》2006
（義）馬車劇團
導演／（義）瑪利亞‧格拉茲亞‧
齊普利阿尼
舞美設計／（義）格拉齊亞諾‧
格雷高利

《八》2006　（義）雜貨劇團

二〇〇八莎士比亞戲劇季

　　最初，從二〇〇八年莎士比亞戲劇季的劇場裡一次次地走出來，困惑便一次次加深，為什麼曾經極度拋灑快意的莎翁戲劇讓人看得疲倦不已？什麼時候，莎士比亞變成了一個枯燥的哲學家和一個不無聒噪的網路作家？這些號稱用當代性詮釋經典的解構、重組之作為何難以喚起共鳴？幸有當戲劇季的尾聲之際掀起華彩樂章，來自異域的作品僅有三部，但每一部都是一面鏡子，足以照出我國戲劇人的某一種片面性。

　　作為戲劇季的開幕大戲，由嫁接了《李爾王》和明史開出的新花《明》一度讓人陷於迷惑之中。編劇出自一位在網路上以歷史小說成名的年輕作者之手，應當是具備了足夠的「當代性」，但是讓這位「小天才」作家在短期內閱讀莎士比亞作品並改編出相關的劇本，還要把明朝十六帝的故事與莎翁的故事糅在一起，實在是勉為其難，這種無疑是速食文化的操作手法可能非常適宜於商業演出，但也有著它可以想像到的弱點，它可以美輪美奐，卻很容易言之無物。在《明》中，十六個黃袍加身的明朝皇帝齊聲喚著「大明」走出台口，把只有頭像並無軀幹的支架推來推去，印繪在塑膠薄膜上的水墨山水層層疊疊，試圖羅織出一個莎士比亞與明朝疊加的空間。隨著演員們不斷地在景片、角色與自身間跳進跳出，莎士比亞的語境沒有建立起來，一個關於權謀文化的道場倒是在當代戲劇的舞台上以一種極為合法化的名義展出了。這種在近年鴻篇巨製的歷史電視劇中盛行的思想觀念被披上了似乎令人炫目的外衣，卻不能掩蓋一個簡單的事實：不管是傳遞還是繼承皇位，都必須把自己置於一個滅絕親情與人性的地步，為了維護一個所謂大義的皇權，老子和兒子都使勁渾身解數地六親不認，兒弒父、父殘子，而這一切居然是以一種歌頌的方式完成的，這使我們對這位曾經以「我做戲因為我悲傷」而知名的田沁鑫導衍生出一連串疑惑：擅長悲劇的田導為什麼要將一齣悲劇的經典之作喜劇化呢？李爾王父女的感情與朱元璋父子的親情有何相似之處？明朝皇帝與莎士比亞相會的假定性又基於何處？當情節游離、語言絮叨、表演零散時，舞台上所有花稍的手法就顯得支離破碎了。

　　三台《哈姆雷特》是此次戲劇季的焦點，北京人藝版請日本四季劇團的藝術總監淺利慶太執導，中規中矩，製作精緻；林兆華工作室版以一九九〇年的版本為參照而復原，解構意識強勁；哈薩克斯坦俄羅斯高爾基劇院則尊崇於古典主義。最初，當哈薩克斯坦的演員們身著花花綠綠的袍子步入舞台，袍子以及景片上縫綴的錐子狀小突起俯拾即是，一度給這個亙古悲劇帶來些許滑稽色彩，剛從林版《哈》劇的陰沉的世界中出來，不由得懷疑這個與新疆毗鄰、日曬充足的民族是否過於地樂觀了。但漸漸地，演員的表演使我們被帶入了劇作的氛圍。事實上，這齣古典主義的《哈》劇也並沒有放棄創造，死後被下葬的奧菲利亞蒙著頭巾站起來將雙手搭在她哥哥和哈姆雷特臉上，帶給人以安慰的意味。如果以為一個來自中亞窮國的劇團對莎士比亞的讀解遠不如我們的「現代」，就因此沾沾自喜，那就未免太自以為是了，這個陽光燦爛版《哈姆雷特》不因其服裝的華彩而顯其淺薄，我們那台沉重壓抑版《哈姆雷特》不因其肅穆黑暗的裝置而顯其深刻。

　　如果之前還意欲對國產劇的「哲學」層面盡力揣度，那麼最後兩齣《羅密歐與茱麗葉》則讓我們拋棄了那貌似深刻的樣式而全力沉浸於戲劇的美感之中。

　　常說要以民族化的方式讀解莎劇，韓版《羅密歐與茱麗葉》正具有如此新鮮的面貌。是什麼讓韓國木花劇團的《羅密歐與茱麗葉》洋溢著那麼濃烈的青春衝動和感傷的快樂呢？笑顏似李英愛的韓國茱麗葉儘管素樸，其純情使人看到十四歲少女的春情蕩漾。那些貫串全劇始終的韓國民族舞蹈場面我們本不陌生，但是在劇中被巧妙地轉化為各種情緒激蕩的點噴發出來便十分迷人。令人難忘的不只是悲劇愛情的主角，而是群體的激情亮相——如果不是每個人心裡都攢著股子勁兒，那一雙雙眼睛裡迸射出的力量不足以積聚起光芒點燃整個舞台，被熱情灼燒著的演員們陶醉在遊戲、舞蹈甚至格鬥中，將愛戀的癲狂與沉痛以一種儀式化的語法表達出來。但這並不是一台歌舞劇，無論是以大幅白（紅）布覆蓋整個舞台的新婚之床、死亡之墓，還是刀舞、鼓舞、格鬥遊戲，都抑揚有度、宣洩即止。你能想像臨死之前的茱麗葉還在張開雙臂飛動如小鳥嗎？但即便是死亡也不能壓倒一個享受過愛情甜蜜的少女的快樂，因為只有青春期的恣肆揮灑歡樂才是永遠都讓人豔羨到垂涎，像茱麗葉和羅密歐那樣去愛然後死去是一種極致的幸福，我們不需要悲傷地想起他們，需要的是像他們那樣感受到幸福降臨的時刻。

　　如果說，我們期待已久的現代戲劇一直未能在國人的舞台上站穩腳跟，那麼立陶宛的《羅密歐與茱麗葉》足以成為典範；如果說，我們對古典的莎士比亞想要

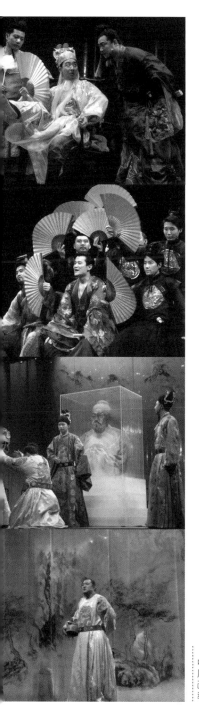

《明》2008
中國國家話劇院
原著／（英）莎士比亞
改編／當年明月
導演／田沁鑫

做出當代的解釋，那麼此劇也同樣讓人驚喜。當立陶宛奧斯卡·科爾蘇諾夫劇院（OKT）的兩組人分列於兩邊直視觀眾達一分鐘之久時，人們預感到一齣很牛的戲將要開場。蒙太古和凱普萊特家的人手裡黏著麵粉揉起來，又把很大的麵團扔向對方，他們一邊自如鼓搗著廚房裡的家什，一邊說著莎士比亞的台詞，非常忠實，沒有刪減也沒有改編原著。一瞬間，這個當代市民的家常景象就與中世紀的貴族生活勾連起來，一切都是那麼自然。兩個麵包房的陳設緊湊，隱藏著多變的空間：揉麵的案板變成了墳墓，死去的人撲上麵粉……立陶宛導演奧斯卡·科爾蘇諾夫，在古典、現代、經典這幾個層面間游刃有餘、開合有度的想像力叫人驚歎。儘管無法猜測麵包房的意象成為羅密歐與茱麗葉愛情滋長的環境這一靈感是如何產生的，但卻不妨礙我們去接受劇中那渾然有致的形式感。可貴的是，儘管舞台上機關不少，但演員在其中卻頗為自如地體驗著、行動著，與充滿著象徵意味的道具融為一體——樓台相會時，羅密歐和茱麗葉跨著高台熱吻，墳墓一場，二人坐在旋轉的圓鍋上相偎死去，伴著激烈的噪音音樂，場面酷烈感人。

曾幾何時，中國話劇導演熱中於形式的翻新、觀念的探究而忽略了戲劇原初的本真的美感。許久以來，一種遵從於心理現實主

《羅密歐與茱麗葉》2008
（韓）木花劇團
編劇／（英）莎士比亞
導演／（韓）吳泰錫

義的表演在當代中國舞台並不是說已達
高峰而遭揚棄，而是被種種「先鋒」、
「實驗」的名頭掩蓋了其原本通達的常
態，而變得不是矯情就是徹底棄之如敝
屣。從這一個《明》、兩個《羅密歐與
茱麗葉》、三個《哈姆雷特》中，我們
難道不能看到那內心情感充沛而表達真
摯的表演的力量嗎？

《哈姆雷特》2008
（哈薩克斯坦）俄羅斯高爾基劇院
編劇／（英）莎士比亞
導演／亞歷山大·卡內夫斯基

III
戲劇「毛孩」

戲劇「毛孩」

　　俗話說：「皮之不存，毛將焉附？」如果說戲劇的劇本文學是皮，演出是毛，那麼回顧這幾年，雖然一直有戲劇危機的說法，戲劇的舞台尚屬有聲有色，媒體朋友在為戲劇鼓勁時多次用了繁榮甚至火爆的字眼，持續了多年的劇本荒並沒有導致舞台的沉寂。問題是這些繁榮的演出景象究竟是雄孔雀傲然站立抖開彩屏，還是往母雞身上桼上孔雀毛一不小心就露出雞屁股呢？這只須看人們離開劇場後，能回味起來的究竟是什麼。是一些極其誇張、捧腹的段落吧。這也不奇怪，戲劇區別於文學的最大之處就在於它的直觀的動作，人們到劇場裡看的主要是動作，此外舞台的布景場面、演員的著裝表現，也是頗吸引人的。觀看綜合藝術，觀眾極易被那最搶眼的事物，比如華美的服裝、奇異的造型、炫目的裝置、名氣很大的影視明星等等所控制，吸引人眼球的總是外在的、直觀的，在短暫的演出時間裡，人們很容易只看個熱鬧。

　　事實證明這些年戲劇原創文學已經拱手讓位，讓位給導演，讓位給舞台美術，讓位給明星演員尤其是影視明星和娛樂明星，戲劇成為一隻漂亮的、裝飾得五花八門的彩蛋，裡面往往是空的。

　　不是說要打破寫實主義戲劇一統天下的局面嗎？這是在二十世紀六〇年代由黃佐臨提出，八〇年代才被重視，九〇年代得以全面改觀的中國戲劇的現狀。如今提「完全的戲劇」、布萊希特、格羅托夫斯基、荒誕派、表現主義等都已不再被有修養的觀眾陌生。戲劇舞台上的觀念、樣式、手法多到讓人眼暈；至於說到內容，印象就模糊了——它們說了什麼，觸動了人們什麼，不得而知。

　　也許浮華是這個時代的通病，戲劇成為被過度打扮的靚女。摘掉金髮、假睫毛，卸除嚴實的裹裝，會不會暴露出殘疾？到哪裡尋找戲劇的清水美人呢？

　　九十多年前戲劇（drama）「來到」中國，為了與傳統的戲曲相區別，洪深將它命名為話劇，自此戲劇也就是話劇的功能被一再地提出並給予現實的回答：叩擊社會問題——對易卜生中國式的解讀；批判社會的罪惡——年輕曹禺達到的思想

高度；對人的黑暗心靈的逼視──獨立戲劇人牟森的理想；戲劇先鋒性的開掘──孟京輝的成功。然而當遊戲戲劇把戲劇的開放性、可能性展示得足夠充分之後，人們產生了新的不滿足：就西方戲劇的意義來說，戲劇到底還是作用於人的心靈的作品，它當依賴戲劇文學本源的滋養。

如果承認這一點，戲劇是作用於人的心靈而非只是感官，我們從那些炫人耳目的視象退回寧靜的一隅，將驚訝當代中國戲劇文學原創的貧瘠。從全國每年的新劇目匯演和眾多的評獎不難看到，華夏大地的戲劇人可也不少，但大家苦心經營的卻是一些滯後於現代社會的與當代人情感隔膜的所謂得獎作品。這些與觀眾無緣得見的晉京之作晃了一圈就回去了，獲獎就是勝利，花費的是當地納稅人的錢可以不計成本。北京有全國最活躍的演出市場，出於對觀眾的重視，主創人做法不一：投資戲劇的商人願意迎合一般大眾的娛樂要求，選擇已經熱門的題材諸如網路小說、暢銷書之類把流行的時尚的元素附加上去，不亞於時裝秀；國家院團苦於無從展示強大的演員陣容，連推數部外國經典劇作。這二者已談不上原創。常有些民間戲劇人在小劇場票一把戲劇，他們算是原創，但因其實驗性較強，與之謀面的觀眾是少數。北京人藝是經常有新劇作上演的，而它近十年來最好的作品仍然是上世紀九〇年代之前的。

戲劇，就像在戲劇學院曾經被教導的那樣，當然是神聖的，卻過於貧窮。劇本創作甚至比不上小說，小說一旦發表就有了受眾，劇本倘不演出，便基本湮沒無聞。被公認是所有文學形式中最複雜的戲劇，創作如此艱辛，稿酬如此之低，成活如此不易，難怪編劇們要紛紛轉向了。越來越多的戲劇從業者開始是將一隻腳踏入電視劇的激流中感到游泳的快樂，另一隻腳在戲劇的涓涓細流中則像蹚癢癢。他們渴望索性抽身躍入大江河中痛快遊弋一番，由此迅速獲得的物質回報足以抵消創作的辛苦。近年來，影視尤其是電視劇的繁榮是以戲劇原創作品的稀缺直至匱乏為代價的。也許外在的取捨不等於內在的放棄，多數戲劇文學出身的人對戲劇本身還是相當在意，不願意商業的、獎項等等世俗之物玷污了它。他們或許抱定十年磨一劍的決心等待自己的羽毛豐滿之後再好好做一把戲劇。這就像美術界許多畫行畫的人會說一句話：要生活啊，先掙了錢再搞純藝術吧。聽起來似乎也是可以成立的。

中國的戲劇也許就是這樣被擱淺了。文化界人士可能憂心忡忡，觀眾可不這麼看，戲劇這種樣式之於他們完全屬於可有可無的一種娛樂方式。你去問一般老百姓，看過戲嗎？十個有九個會回答不就是唱戲嗎？京戲、黃梅戲什麼的，太老了吧──不是不是！喔，就是那種在台上說話的是吧？很久以前看過，多假啊，沒勁，

還得花錢坐那兒看，回家看電視劇多過癮；據說現在有個別大腕上台了，還可以看看。中國的老百姓不瞭解戲劇，許多人對戲劇處於無知的狀態，這不能怪他們，追本溯源還在於國家的戲劇教育尚不健全。戲劇學在美國是許多綜合性大學的選修課；在中國的一般大學裡根本沒有，受過高等教育的人基本不知戲劇為何物。中國的高校常設美術欣賞、音樂欣賞的課程，但從未聽說有戲劇欣賞，因此，老百姓去美術館、音樂廳便自覺步入藝術殿堂，以享受高雅藝術為榮，屏息凝神不敢造次。一俟進入劇場卻以解乏、去悶為快事。《狂飆》一劇在田漢的家鄉演出時，台上悲悲戚戚，台下聊天磕瓜子，觀眾把劇場當成了茶館。北京的觀眾見多識廣，算素質最高了，演出時也經常竄出手機鈴響。

不要以為觀眾對戲劇的無知和冷漠只是他們個人欣賞趣味的事情。按照經濟學規律，沒有需求就沒有市場。沒有一個普遍的有看戲慾望的觀眾群，創作者很難不陷入孤芳自賞的境地。在國人文化生活仍很單一的今天，正是因為每晚八點有數千萬的人吃過飯後習慣地坐在電視機前等著看「黃金劇場」，強大的資本才不停地注入電視劇市場。電視劇製作亦遵循商品生產的慣例源源不斷地推出供觀眾以消費。在這種良性的供求關係中，雖然也大量充斥著爛片和平庸之作，卻不會耽誤生產者拿高額的稿酬，從業人趨之若鶩。不可忽視的是，被爛片和平庸之作調教後的觀眾還有多少興趣對文藝作用於他們的精神感到一點信任？拿離老百姓最近的當代題材來說，數量龐大的電視劇多角度、多層次地展現造成了一種真實感的合力，這豈是一兩部當代題材的戲劇所能達到的？比如這一代中年人最難忘懷的知青經歷，影視表現頗多，而去年還是由一位優秀編劇創作的某部作品從價值觀上表現出明顯的滯後，不能與同類的電視劇佳作匹敵。

這個例子可以提醒我們，觀眾到劇場裡看什麼值得考慮。缺乏基礎的戲劇教育、被美國大片和國產電視劇及日劇、韓劇調教的中國觀眾基本不想看戲，他們不在乎真實性，倒是輕鬆的、優美的、虛浮的、強烈的、有刺激性的能夠震他們一下；他們不在乎語言，在乎肢體，也就是說，文學性並不重要，戲劇性不重要。

時下京城看戲還比較踴躍的那部分觀眾的口味，也還是從現有的戲劇本身所培養起來的。建國後的北京人藝最早給人滿足的其實是聽覺上的快感，由老舍創作的帶有濃郁北京風味的口語，經過焦菊隱從戲曲口白角度的點化，加上演員心領神會的表達，成為一種頗具韻味的台詞，是真正的「北京人民的藝術」。當年迷戀人藝演員台詞的觀眾均為北京本地的民眾，他們從其中得到的愉快已經不是

今天的我輩所能瞭解的了。應該說那時的戲劇叫「話劇」是非常恰如其份的。無「話」不成劇，從戲劇情境的構成到演出的表達都離不開語言，《洋麻將》從始至終就朱琳和于是之兩人在台上說話，其他的效果很少，但是據說非常耐看，放在廣播裡也很好聽。此後八○年代的《天下第一樓》直到九○年代的《古玩》都延續了這種風格。但是八○年代以後中國戲劇的整體環境卻開始發生了根本的改變。創作者已不滿足於單純從語言的角度或者說戲劇文學的角度去復原一個故事，更注重於哲理性的全面表達。實驗戲劇的始作俑者林兆華與高行健就明確提出《野人》叫「多聲部現代史詩劇」，迴避了話劇的說法，可想而知這樣的提法發自傳統深厚的北京人藝的內部並沒有引起人們的重視和認可。八○年代一批頗有成績的探索戲劇叫做話劇還是過得去的，雖然那裡面已經注入了語言之外的諸多重要的表現因素而且很成功，但是從牟森開始的一批更多受惠於西方現代戲劇的青年導演把中國話劇「整」得越來越無「話」了，是對傳統話劇的一個極大的顛覆。牟森那種長時間沉默的動作再到孟京輝把歌唱大段的引入，直至張廣天抱著吉他坐在了舞台的正中，這樣的戲還能叫做話劇嗎？話劇這個名稱越來越難以涵蓋它的外延以致造成很多誤解，話劇是否可以考慮改姓？現在台灣等地區使用劇場藝術的提法顯然是比較公允的。

　　同時又存在著一個有意思的現象，無論劇本如何衰頹，都難不倒才華橫溢的導演。因為在有限的戲劇資源下，耗費眾多人力、物力的戲劇當然不會選擇那些反映現實滯後的原創文學台本，而原先以二度創作為己任的導演們開始是因為一度創作的貧弱而巧施手段使舞台生輝，後來只傾情於傳統強大的西方戲劇的經典文本，那些思維異常活躍的導演乾脆拋棄了二度創作的說法。牟森也許是編導合一的始作俑者，他說：「戲劇本身就是可以提供世界觀、對生活的看法、對命運的看法，所以我的戲都是一度創作，沒有二度創作。」從李六乙的《純粹戲劇劇本集》及去年上演的《穆桂英》，我們已多次領略他個性化的編劇才華。田沁鑫剛出版的《我做戲，因為我悲傷》的四個劇本都是她編導合一的作品。早就擅長對原劇大施手術的孟京輝，二○○二年也嚐了獨立做編劇的滋味。無論如何，舞台形式的活躍及這種形式對觀眾的攫取使中國戲劇已進入真正意義的導演階段。在戲劇還曾經是嬌寵的建國後的若干年，老百姓從它得到的只是政治上的教化，無從建立起審美的功能，當戲劇已退居於人們的意識之後，整個社會的人文激情在二十世紀九○年代迅速滑落之後，怎麼能指望觀眾對這樣一種印象中的舊玩意報以情感上的期待？觀眾

喪失了辨別戲劇文學佳質的能力就只有聽憑導演玩弄新奇的花招。只要這些花招在演出那一刻有足夠的效果，作為導演就已經成功了。

在這一點上，先鋒戲劇似乎給中國戲劇帶來了希望。至少一段時期先鋒這個詞足以帶給人神經上的興奮，鎖住了那些對當代藝術感興趣的人們的視線。但先鋒戲劇到底是中國戲劇這潭死水裡所注入的浮游生物，它的意義更在於首先是作為中國前衛藝術的一部分而不是戲劇本身進入大眾文化的視野，戲劇自身沒有得到擴張，而是更加被視作老朽的東西。先鋒戲劇的唯一碩果是培養了一批追捧戲劇的小資族，他們由對戲劇的完全好奇到對現場感的漸漸體認，包括對戲劇這種形式的認可，不管之前先鋒戲劇給了他們什麼樣的愉悅和不悅，他們的趣味也還是可以塑造的，有待成為有真正欲求的觀眾。

戲劇能否回到本體？事實上，由一些形態各異的人物構成的不須多複雜的故事卻扣人心弦的情節，從而直達觀眾的心靈，獲得某種奇妙的震動，筆者相信唯有這種「樸素」的戲劇才有可能為更多一些的國人所接受。可惜，它並不是已經被中國的老百姓所厭倦，而是在影視的高潮到來之前根本沒有來得及進入人們的視野。這個最佳的時間段是在八〇年代，但時運乖蹇，探索戲劇的幾齣優秀作品鮮為人知，封閉於學術的圈子。這種極不正常的戲劇現象不僅使觀眾失去了一次親和戲劇的機會，也使探索戲劇自身的優秀成果得不到應有的繼承。八〇年代時，戲劇的原創是不成問題的，如今卻成了最大的問題——北京人藝五十周年院慶均為復排幾十年前的經典，二〇〇二年國家話劇院三出開院大戲均為外國劇作，當戲劇再次被推到有文化需求的觀眾的面前，觀眾也終於明確地感到了不滿足。去年的兩齣《趙氏孤兒》和精品工程大獎得主《商鞅》還在拿古人說事，什麼時候能看到直面中國人現實的撼人心魄的作品呢？電視劇有《還珠格格》、《康熙微服私訪記》大量的商業劇，也有《空鏡子》、《絕對權力》等諸多正劇，戲劇舞台則不可比。戲劇的原創已很艱難，開掘當代人生活原生態的原創就更加艱難，這早已不是藝術家的良知所能左右的問題，二〇〇二年新增加的「國家舞台藝術精品工程」提出徵集優秀劇本，明確表示應徵作品的稿費給到八至十五萬元，不知這個數字對編劇們是否有著足夠的號召力。當然好作品不是有了錢就一定能寫得出來的，不過這一舉措至少表明，官方機構對戲劇的原創第一次表現出了誠意，中國戲劇是否能藉此獲得一些生機呢？

百年舞台
——逝去的輝煌

　　這並不是錯覺，我們現在所提的舞台，其實是屬於我們父輩的記憶。遙望百年的中國舞台，歷歷可數的舞台形象與我們今天的生活絕緣。這並非是身處這個時代，不便於將眼前的作品推上歷史的看台，因為近二十年來的任何一部優秀的舞台劇無論如何也難以掀起哪怕是三分之一中國國民的情緒高潮。也許是這個百年的三分之二時間，中國大地上湧動著革命的洪流，從辛亥革命到文化大革命，中國戲劇的命運不能擺脫此種背景，獲得獨立的發展。當每一場革命來到時，戲劇不是走在前沿，就是敏感到時代風暴的到來，或是不幸地提前進入革命製造的災難期。辛亥革命催生了文明戲，抗日戰爭興起了活報劇，文革締造了樣板戲。沒有任何一種力量能像革命這樣，集中全民族最富才具的優秀兒女，將最飽滿的激情聚焦並且同時釋放。不僅如此，革命培養了最忠誠的觀眾。三〇年代，《放下你的鞭子》在廣場演出，數萬名學生與演員同唱〈義勇軍進行曲〉，聲淚俱下；六〇年代，樣板戲的曲調迴盪在家家戶戶庭院的上空；至於像《於無聲處》那樣迅速地火爆一時，那已不僅僅是戲劇的奇蹟。隨著最後一次革命的結束，一齣舞台劇被家喻戶曉的歷史也終告完結。

　　順應一種極為果斷的歷史潮流，中國戲劇幾乎是被革命鞭策著，經歷了一次漫長的「分娩」——集歌、舞、演故事於一身的戲曲因為不符合時代的要求被擱置一旁，我們跑到西洋戲劇的源頭，按照他們的分類原則，培育出我們的話劇、歌劇、舞劇。本世紀初，一種捨棄唱、念、做、打，講白話、穿時裝的「新劇」很快被剛剛剪掉辮子的民國百姓所接受，此後，中國話劇一發不可收拾，逐步取代了傳統戲曲對市民的吸引力。然而，戲曲並不因其歷史的隱退而甘於寂寥，它時刻提醒著話劇不應對它的長處視而不見。只要回想起本世紀中國戲劇在海外引起的兩次轟動，話劇界就不敢小窺戲曲。要不是梅蘭芳的手、眼、身、法、步迷倒了布萊希

特，焦菊隱對戲曲的融會貫通賦予《茶館》的中國氣派飲譽西方，也許我們真就漠視了戲曲這一資源，而把話劇民族化視為套在我們頭上的緊箍咒。

當中國觀眾還不知道「三一律」的時候，《雷雨》把人們從歷來戲曲營造的遊吟氣氛中震醒。這種對命運的敘述方式雖然陌生，卻直指人心。從「春柳四友」開始，中國戲劇界潛心向西方學習，易卜生、斯坦尼、布萊希特，「社會問題劇」、「演員自我修養」、「陌生化與間離」……但是，當觀眾覺得古典主義虛假、浪漫主義矯情而荒誕派不經的時候，現實主義就成為我們最好的朋友。對戲劇界來說，就像春柳社一開始所經歷的曲高和寡，現實主義的強大生命力使我們難以望其項背。其實，只要不是庸俗社會學作怪，現實主義的佳作至今不斷。戲劇實驗家清楚現有的舞台手段已難以與影視分羹，但是先鋒戲劇未能避免把觀眾塑造成小部分的精神貴族。戲劇與民眾分離，影視被大眾分享，而舞台離我們遠去？

傳統意義的舞台吸引力正在減弱，物質意義的舞台趨於消失。我們不敢奢望希臘先民們環坐的萬人劇場，但是，中國戲劇從街頭到三面式舞台，從三面式舞台到鏡框式舞台，都自有過我們從未親見過的輝煌。到了我們這一代，好像只能走進小劇場，事實上，這樣的機會也屈指可數，電視台的八百平米演播室即可以號召全國民眾的歡樂總動員，而網路的虛擬空間更能吞吐那無邊無際的萬眾的歡樂海洋。可是這時候，我們仍然期待著國家大劇院的燈光早早亮起，期待華夏民族的精神聖典登上新世紀舞台的時候，能夠做一回最幸福的觀眾。

二〇〇〇年中國戲劇的十道風景

　　與一九九九年相比，二〇〇〇年的北京戲劇界沒有了政治任務的要求而顯得越加成熟和多元化，藝術的求新和市場的求穩，成為兩條並行的雙軌線，暗中約束著戲劇製作人和導演的動向。求藝術，才有所謂玄妙、轟動、荒誕、震撼以至難懂的戲，求市場，才有所謂龐大、通俗、搞笑……（當然，不可能將藝術與市場截然對立起來），這麼一比，似乎二〇〇〇年的戲劇為藝術在多數，為市場的還在少數，孰優孰劣呢？豈可一言以蔽之！

　　本文仿效二〇〇〇年十分流行的TOP TEN形式，為世紀之初的中國戲劇把脈，中國戲劇已經進入了一個新的歷史紀元，它此後的興衰變異都將以二〇〇〇年之初的這些劇目所涉及的範疇為起點。值得一提的是，這一年的秋季，曾是中國當代實驗戲劇的開山祖之一的高行健榮獲二〇〇〇年度諾貝爾文學獎，雖然他的獲獎是因為小說而不是因為戲劇，但這一讓幾代中國人翹首以盼的獎項不也應屬於戲劇界的盛事嗎？然而，媒體一度患上失語症，遠離故國的高行健似乎被他的同胞遺忘了，這突然降臨的榮譽及反常的沉寂使我們陷入一種難於言表的尷尬之中。不過依照高行健的狀態，這位第一個獲得諾貝爾文學獎的中國人以始終如一的寂寞自然成為風雲四起的二〇〇〇年戲劇界的最好注腳。

一、京劇連台本戲《宰相劉羅鍋》第一、二本──最龐大的戲劇 （長安大戲院，二〇〇〇年二月；編劇：陳亞先等；導演：林兆華、田沁鑫）

　　不論戲曲自身如何衰頹、票房如何冷落，京劇這份國粹總是比其他劇種幸運得多，始終被當作文化大事來抓，京劇繼電影賀歲之後也高舉賀歲大旗登台。婉轉的唱腔、精緻的扮相、美輪美奐的舞台，把原來家喻戶曉的熱播電視劇鍍上了華

麗的金裝，使之成為一件質優價高還好賣的文化商品，名演員、名導演、名舞美設計、名作曲、名戲院，以及不斐的票價，更給這件商品中注入了不薄的含金量。

　　進劇場的基本有兩種人：一是興致勃勃而至的戲迷，一是當作賀年禮物收下的人。據現場所見，一些人看得斂聲靜氣、津津有味，另一些人則強打精神、幾欲沉沉睡去。這便證明著，不是戲不精彩，而是再精彩的東西喪失了它所生長的土壤，便難以為新人所接受。老票友只會越來越少，新票友的誕生率卻顯然很低，京劇可能振興嗎？

　　《宰相劉羅鍋》的票房贏利是不足為奇的，京劇不可能因此得到根本的改觀。至於賀歲京劇，是二〇〇〇年新添的一道春節文化大餐，和對聯、門神、花炮一樣，把它當作中國人的團年飯來做即可，因為對傳統文化的景仰、對民族源頭的探詢、對祖先心智的朝拜，皆可憑藉這唱念做打的程式予以緬懷，其形式遠大於內容，而意義又遠大於形式啊！

二、話劇《非常麻將》──最玄妙的戲劇
（北京人藝小劇場，二〇〇〇年二月～四月；編劇／導演：李六乙）

　　麻將是中國市民的至愛，但是這齣關於麻將的戲劇卻不那麼通俗。麻將亦成為體悟人生、透視人性的試金石。「竹林四閒」欲退出麻壇，老大、老三、老四等老二來完成最後的麻局，然而老二遲遲不來，於是三人在「三缺一」的等待中展開了勾心鬥角的較量。這場虛設的麻局使人想起貝克特的《等待果陀》和林兆華的《棋人》，等待的對象終究不會到來，而三人間的相互試探疑雲籠罩、危機暗伏，在撲朔迷離中露出隱蔽事實的真相──麻將能摧毀一個人，不是由於世俗意義的錢財輸贏，而是毀於險象環生的心智迷茫。

　　看《非常麻將》，不懂麻將的觀眾亦過足了麻將的癮。自始至終，三位男演員，著筆挺的西服、鋥亮的皮鞋，在四面是觀眾且和觀眾處於同一平面的「舞台」上循環走動，以貌似平靜的對白吐納著內心狂亂不已的波瀾。觀眾猶如玩牌手，舞台猶如麻桌，三人猶如麻將子，著實無路可逃。若非伶牙俐齒、字正腔圓、巧言令色，其玄妙絕不能把觀眾維持住一個多小時，雖然打的是實驗戲劇的招牌，卻是一齣典型的人藝表演風格之作。

三、話劇《欽差大臣》──最通俗的戲劇

（青藝小劇場，二〇〇〇年四月；編劇：（俄）果戈理；導演：陳顒）

在實驗、荒誕、先鋒、前衛、賀歲各種名目齊上的時候，我們是不是不需要觀看一齣通俗意義上的話劇了呢？現在演出一部十九世紀的現實主義戲劇是否有過時之嫌呢？不然，當人們對話劇感到根本的陌生，對戲劇文化發達的俄國戲劇尤其生疏之時，俄國諷刺喜劇《欽差大臣》的上演可以被視作是填補了後現代文化心理需求中對於經典的空缺，因此強調導演是在忠實於原著的基礎上排演也就並非多餘。由於內容已經通曉，我們更加注重的是形式的精巧，不妨把它當作一件工藝品來端詳。於是節奏的起伏快慢、演員的一顰一笑、啼怨怒罵在導演的精心調度中展開，俄國喜劇再次以它無與倫比的喜劇性帶我們落入誤會的圈套，將我們的痛快勁兒通過劇場發洩得乾乾淨淨。十九世紀離我們將越來越遠，但二十一世紀的人們並不見得就不會犯那愚蠢而不幸的俄國官僚同樣的錯誤，這也即是人們願意走進劇場重溫那段時光的緣故吧。

四、話劇《切·格瓦拉》──最轟動的戲劇

（北京人藝小劇場，二〇〇〇年四月～五月；編劇：黃紀蘇；導演：張廣天、沈林等）

在理想主義精神匱乏的年代裡，話劇《切·格瓦拉》的排練過程和演出經歷成為一個重要的戲劇事件，確切地說，它在學術界引起的震動要大於戲劇界，「切·格瓦拉」給自由主義和新左派提供了一個新的擂台。有人稱讚其對社會分配不公的正義呼聲，有人抨擊其賣文化衫的商業炒作……這些針鋒相對的觀點於六月四日下午在《求是》雜誌社遭遇而引發大辯論。但這並不等於一齣戲劇的影響力已經超出了藝術本身就忽視其藝術性的要求。《切·格瓦拉》基本援用了「孟氏戲劇」的思路，因為從劇作、音樂、到主演都曾與孟京輝有過深入合作，只是此次的導演並非孟京輝，而是一個集體的工作組，這表面上很符合該劇的均平思想，卻使它陷入一種活報劇無限制失控的危險。戲劇取消統一的導演而不喪失統一性，最大程度地依賴於與觀眾直接面對的演員是否對自己在舞台上的位置、處境及與同伴的關係有清醒的意識，但是在這齣名為革命的戲劇裡，導演的不統一助長了演員的表現慾，演員藉以「革命」名義點燃的豪情陶醉在做「動作」中，喪失掉判斷力──

一方面搞笑的手法和禮祭英雄的目的奇怪地攪在一起，另一方面用的是憤激加調侃的方式，雖然請出了馬克思、毛澤東、霍布斯、哈耶克……卻不過是強調了數千年來中國農民起義的「等貴賤、均貧富」這一很樸素的思想，和普通大眾所要求的財富的平均分配。我們無庸懷疑《切‧格瓦拉》謳歌理想的初衷，但藝術家僅僅作為社會分配不公的代言人是不夠的，情緒的宣洩絕不是戲劇，正是在觸及這樣敏感的現實病症時，戲劇家需要更多的理性，才不致把這個時代本已瀕於氾濫的不平衡心態以戲劇化的方式進一步升級。

五、話劇《女僕》──最荒誕的戲劇

（青藝小劇場，二〇〇二年五月，編劇：（法）讓‧熱內；導演：林蔭宇）

　　要有多大的情感空間，才能真正領悟法國棄兒讓‧熱內的荒誕意蘊呢？讓邪惡成為舞台的主角，這是對中國觀眾的信仰和觀賞習慣的巨大挑戰！故事是前所未有的離奇和「虛假」：兩個女僕輪流扮演她們又愛又恨的女主人，一個女僕把為女主人準備的毒酒在扮演中喝了下去。沒有比女僕更能陷入靈魂絕境的了：當卑微的人翻身之時，哪怕只是片刻，便把尊貴主人的一切視若珍寶，即便是主人的一杯毒酒也是高貴的象徵，於是假戲真做，飲毒而亡。

　　那間透明的大玻璃房符合熱內「萬鏡之廳」的意象，由男性演員扮演女僕也順應了作者的原意。演員用自身擅長的舞蹈語彙強化了女僕因人格分裂而帶來的誇張的形體語言。儘管異域的文化差異阻隔了我們對於荒誕派戲劇的理解，我們還是被這朵異常撩人的「惡之花」弄得心驚肉跳，還是被熱內如此赤裸裸地審視和表現自我並具理智的深刻和清醒而折服。

六、話劇《原野》──最難懂的戲劇

（北京人藝小劇場，二〇〇〇年八月；編劇：曹禺；導演：李六乙）

　　在戲劇大師曹禺誕辰九十周年的紀念演出中，《原野》、《雷雨》與《日出》同屬經典劇目同時上演。既然是經典，就有了被解構的可能。「原野」二字原本就充滿誘惑，導演在實驗的路上走得更遠。呈現在我們面前的原野是四壁懸掛的電視和席夢司雙人床以及馬桶，金子就側臥在那張大床上穿著鮮紅的睡衣，仇虎從

馬桶中拿出可樂來喝，焦母一身青衣，如黑色的罌粟花那樣詭魅。當然，舞台上的床尚未出現情慾高漲的場面，劇中人也沒有當眾大小便（這些在國外的先鋒戲劇中都有先例）。所以這樣說，是因為那滿台的電視和電視裡重複播放的錄像已經使觀眾的眼睛無所適從。是跟著演員走還是跟著電視走呢？電視裡時不時地跳出電影《原野》的畫面，而且一個動作一放就是十幾遍！在冗長與壓抑之後，觀眾總希望來點更出人意料的東西，直到演員手中的攝像頭對準了觀眾席，人們突然發現自己的臉就在正前方的電視銀幕裡，好不驚險！舞台裝置不僅吞沒了演員，也吞沒了觀眾，原劇中的台詞都已經喪失了原來的涵義，至於行動，在這個意義缺失的世界顯得更加沒有目的。穿著現代服裝、搞弄著現代生活用品，既不瞎又不傻的演員們使觀眾感到迷失，人們不能洞察原野的真實涵義。

七、話劇《紀念碑》——最震撼的戲劇

（北京人藝小劇場，二〇〇〇年十月；編劇：（加）考琳・魏格納；導演：查明哲）

　　行刑時分，一位母親救了一名多次強姦和屠殺少女的士兵，條件是他必須絕對服從她。士兵允諾，被母親帶走。重新獲得自由的士兵其實並不自由，而是受到種種屈辱，母親屢次提及他屠殺少女之事，甚至迫使他搬起石頭砸自己的腳。終於有一天，士兵被母親脅迫著來到那個屠殺的現場，不得不再次經歷痛苦的回憶。士兵找到了埋葬姑娘們的墳地，挖出了一具具他親手殺害的姑娘們的屍體，十幾具屍體被陳列於舞台之上，少女們的白色絲質睡衣在熱烈的紅光中冉冉凌空升起，母親抱著自己女兒的屍體，讓士兵向所有的姑娘懺悔。最後她說：「你走吧，你自由了。」雖然只有兩個演員，加拿大劇作家從一開始就以強烈的懸念抓住了觀眾的心：母親為什麼救士兵？又為什麼折磨他？劇終時恍悟，救他是為了讓士兵帶他找到自己女兒的墳墓，折磨他是為了讓他明白一個道理——人必須為自己所犯的過失受到懲罰。那冷冰森森的舞台，舞台上真的泥沙足以將扮演士兵的男演員摔得狠狠的，狼狽不堪的士兵因為背負了那個時代劊子手必須行兇的無奈而令人同情。或許是今天的歌舞昇平使缺乏感性記憶的年輕觀眾對那個夢魘的時代太缺乏瞭解，或許是時尚的輕鬆與調侃主導了現實的審美趣味，使素無負擔的脆弱心靈難以堪載血腥與慘烈。總之，如果沒有探尋歷史和讀解人性的主觀願望，即使是尖銳的戲劇衝突和鮮明的舞台視象也難於贏得青年觀眾內心的共鳴。

雖然在主題上該劇前後有斷裂感之嫌，仍不妨礙它成為本年度最具震撼力的值得觀看的戲劇佳作。

八、話劇《霸王別姬》──最顛覆的戲劇

（北京人藝小劇場，二○○○年十二月；編劇：莫言；導演：王向明）

　　每一次為歷史人物的翻案總是鮮明地打下那個時代價值觀的印記，新編歷史劇《霸王別姬》足以證明當今現實的功利色彩，節目單上的引語極富挑戰性：什麼才是優秀的男人和女人？觀眾隨即進入莫言所設的關於男人和女人的悖論之中──其實所謂傳誦千古的英雄霸王和美人虞姬不足堪稱優秀，他們是徹底的失敗者；而將孩子推下戰車給追兵的劉邦和製造人彘的呂雉成功地建立了霸業。霸王別姬的歷史悲劇不能掩蓋這樣一個事實：正是一味卿卿我我、兒女情長的虞姬妨害了項羽的霸業，而深明大義、顧全大局的呂雉才是輔佐劉邦稱王的得力助手。一言以蔽之，劉邦和呂雉堪當優秀的男人和女人，項羽和虞姬則不是。

　　雖然劇中一些不合時宜的京韻及方言口白頗顯唐突，莫言的主旨還是極清晰地傳達出來。如果成功、有用就是優秀，以劉邦和呂雉這樣的成功者為例，那就意味著人類的每一次進步都將付出多麼大的代價！難道每一個成功者的背後僅僅是辛勤和汗水嗎？權錢的交易、道德的淪喪、感情的出賣、信仰的拋失……就像浮士德對靡菲斯特說，我把靈魂給你，你讓我得到我想得到的。人啊，在利益驅動下無知覺的被異化過程，你能抵擋得住嗎？

　　那麼，像項羽、虞姬這樣的失敗者以及歷代文學作品中的哈姆雷特、奧塞羅、唐吉訶德、培爾·金這種什麼事業也沒成就的人真是如廢物一般無用了，為什麼我們還要千百年地為之歎惋呢？他們可愛，恰恰因為他們的弱點，而這些弱點又恰恰是人類共同的弱點。是的，人有弱點，而且會因其弱點失敗得很慘，但這不妨礙這些失敗者因其情感特質的價值被吟誦與傳唱。

　　莫言的新解給觀眾出了一道考題，只要進入這個戲劇的邏輯就會面臨兩難的選擇。有趣的是，戲散場後，某男對他的女朋友義正詞嚴地說道：「看見沒有，以後不要老跟我打打鬧鬧啊，妨礙我做事。要像呂雉那樣懂事！」

　　莫言先生，這是你所希望的嗎？

九、話劇《臭蟲》──最搞笑的戲劇

（中國兒童藝術劇院，二○○二年十二月；編劇：（前蘇聯）馬雅可夫斯基；導演：孟京輝）

在孟京輝的《臭蟲》中，冰凍不死的普立綏波金同志所面臨的總是非正常的人類現狀：五十年前他因小資情調被工人階級的兄弟排擠，而五十年後發達資本主義時代的人類對附著在他身上的稀有物種臭蟲的著魔和狂熱卻將他拋棄。在劇場笑倒一片之時，我們已經感覺到《臭蟲》把人們曾經對共產主義的純潔信仰演繹得幼稚可笑、簡單盲從，對我們業已跨入的E時代也多做嘲笑與抨擊。在這裡，所有關於正義、理想、信念的意義都被消解，所有關於意義的意義都不復存在。既然人類的過去與未來都是如此荒謬，人們為何願意掏錢買票看自己的笑話呢？在上世紀九○年代門庭冷落的戲劇界，為什麼只有孟京輝贏得了觀眾並且屢屢創造票房的佳績呢？

商業社會的深度消失也給戲劇帶來平面性。到劇場來的人再也不願背負過多的精神包袱，首先想得到輕鬆和娛樂，人們發現，原來潛伏在心中的那種原始的遊戲衝動是可以用戲劇（而非小品）這樣一種高級的方式得到釋放的。講故事和歌唱這兩種民眾喜聞樂見的形式，被高手變招之後，誕生了商業社會中最具波普性的孟氏戲劇。孟京輝是如此地擅於吸收，就像海綿一樣，把周圍凡是新鮮好玩的東西拿過來迅速地打碎、攪拌、溶解，調製成「可口可樂」。喜歡孟氏戲劇的觀眾越多就意味著它將難以擺脫波普性，亦決定了每一次的解構和顛覆都不可能真正地徹底，只要波普大眾一天拒斥意義，孟京輝就只有在形式上細加推敲、求變求新。通過孟京輝，我們清楚的看到，當代中國戲劇把先鋒性和意義留在了二十世紀八○年代，把波普性和平面性奉送給九○年代。

十、作家高行健──最寂寞的得獎人

二○○○年十月十二日，瑞典文學院發佈公報：「二○○○年的諾貝爾文學獎授予中文作家高行健，以表彰其作品的普遍價值、刻骨銘心的洞察力和語言的豐富機智，為中文小說藝術和戲劇開闢了新的道路。」《公報》表彰了他的兩部作品，長篇小說《靈山》和《一個人的聖經》。

戲劇，一種酸澀的味道：
二○○二年春夏戲劇掃描

　　二○○二年春夏，京城的戲劇舞台奏響著兩條「主旋律」：世界盃足球的鏖戰和中國國家話劇院的開院大戲輪番出爐，也許你會說，足球與戲劇有什麼關係呢？要是你看了下面的文字，就懂得其中的玄妙了。這些戲還有一個共性，就是基本上不是大陸的原創作品，不是改編自暢銷書，就是搬演國外劇作，中國戲劇編劇的創造力真的衰竭了嗎？不過，二度創作的隊伍可是十分強大。觀看這些「舶來品」時，我想要是編劇們把寫電視劇熱情的十分之一投給戲劇，我們就不會坐在劇場裡咀嚼他國他人的五味了，從這一點來說，孟京輝的新作自己擔綱編劇倒是顯得難能可貴。

那一夜我們笑

　　有一種相聲劇的形式從二○○○年以來吸引了京城戲劇愛好者的眼球，這就是由台灣戲劇人賴聲川和他的表演工作坊自一九八五年起所開創的「說相聲」系列。三月末一個春天的晚上，懷著這種期待坐在北劇場裡的觀眾看到了一齣主要由大陸演員演繹的《千禧夜我們說相聲》，遺憾的是，那一夜我們笑得不怎麼開心。

　　《千禧夜我們說相聲》創作於二○○○年，曾在去年年末於北京、上海等地演出，據說反響很好。它主要說的是在一個跨越了一九○○年到二○○○年的「千年茶園」裡，茶園的主、客間即兩個相聲演員和一個相聲愛好者說相聲的故事，通過歷史現象的對位活畫出不同時空下人性的共通。可以說，賴聲川以他所創造的相聲劇的獨特形式為華語戲劇舞台增添了亮色。那麼相聲與相聲劇究竟有何差別呢？

　　中國傳統的相聲為大陸觀眾所喜聞樂見（雖然如今它的輝煌已過，現在去劇場聽相聲已有某種明顯的懷舊色彩），它由一些段子組成，那些深入人心的段子會被人們經常提起，而段子總是跟說它的演員連在一起，就像人們說到《夜行記》總是提侯寶林而不會是別人。一個（對）演員一次上場十五至二十分鐘，可以說好幾個段子，但這些段子之間並沒有聯繫，先說這個或那個影響不大。相聲劇卻不是如此，賴聲川的相聲系列每一個劇都有完整的主題，《那一夜，我們說相聲》探討的是傳統藝術的沒落，《這一夜，我們說相聲》試著解讀解嚴後的兩岸關係，《千禧夜我們說相聲》則想為千年的中國做一個總結，因此在一部相聲劇中的多個段子實際是遵循著西方戲劇的情節推進規律而有序發展，不可以顛倒順序。其次，大陸的相聲是演員用個人的真實身份做敘述體的表演，而在相聲劇中的演員則是以角色的身份出現，做代言體的表現，有時還要加一些裝扮，他們在其中演繹著角色情感的悲歡離合。而之所以到這個舞台上以這種面貌來展示，是因為作為角色的他們，往往都有說相聲的愛好——相聲劇中演員在台上要飾演的是有著各種身世的角色，而非他本人。在這種情況下，演員從原來單純的說學逗唱靠語言取勝轉為在語言之外輔以肢體的多種表現形式，由此相聲劇對演員提出了更大的挑戰。與此同時，導演的任務並不輕鬆，賴聲川基於個人對相聲的喜愛，創造了相聲劇的形式，這一形式與他所倡導的「集體即興創作」方法密不可分。因為我們現在所看到的版本是在導演的文本基礎之上經過演員的充分發揮後又被導演刪改、整合後的成果，導演往往要砍掉五分之四的內容。

　　之所以贅述這些，是因為在對相聲與相聲劇的對照之中我們其實已經發現，就像任何一種新的藝術樣式出現時它的形式和內容總是有機的整體一樣，曾經叫人忍俊不禁的由台灣導演和台灣演員共同創造的相聲劇移植到大陸時，我們發現它有點水土不服。同樣的腳本、同樣的導演、同樣曾在大陸獲得過成功的《千禧夜我們說相聲》，為什麼不那麼好笑了呢？問題恐怕就出在演員身上。劇中的兩個主要角色皮不笑、沈金炳和樂翻天、勞正當原來由台灣演員金士傑、趙自強擔任，此次改由大陸演員陳建斌、達達扮演，而貝勒爺、曾立偉仍由台灣演員倪敏然飾演。不知謝幕時，觀眾對「貝勒爺」的掌聲明顯響過兩位大陸演員，有沒有提醒導演的注意。當然，這裡導演顯然挑選了大陸舞台堪稱優秀的舞台劇演員，他們在各自的話劇中出色的表演也已被觀眾認可，但是觀眾又是十分「挑剔」的，尤其是喜劇，如果觀眾不笑或者笑不起來，藝術效果就會損失大半，《千禧夜我們說相聲》的大陸版正是遇到了這種尷尬。

寫到這裡，不禁想問賴聲川導演排演《千禧夜我們說相聲》大陸版的初衷是什麼？這裡且不說大陸觀眾與台灣觀眾在審美情趣上的差異，單就表演而言，《千禧夜我們說相聲》是台灣的導演、演員以及觀眾在台灣的文化語境下互相磨合的產物，讓大陸演員直接援用台灣演員即興創作的台詞是不甚合適的，不僅每一對演員的配合與默契不一樣，更由於喜劇對於節奏的要求更高，抖包袱甚至是早一秒、晚一秒觀眾就笑不起來，去年演到今年的喜劇《托兒》中陳佩斯的成功就充分證明了這一點。為什麼在《一個無政府主義者的意外死亡》時，陳建斌讓觀眾捧腹不斷，而《千禧夜我們說相聲》中卻是貝勒爺和民意代表鋒頭出盡呢？並非大陸演員的表演水準在台灣演員之下，而是將他們同時放到一個舞台上時，問題的複雜性已經超出了導演的預料。據說導演曾為兩位大陸演員改了部分戲，那為什麼不徹底一些呢？就像孟京輝在舞台上練陳建斌耍出絕活那樣，也藉此劇給大陸演員一個充分施展的空間？由此想起去年也是在春季，賴聲川也在北京排演了他的一部作品《如夢之夢》，雖然那次演出的燈光、舞美、道具堪稱簡陋，但我至今記憶猶新，在那部戲裡一定是貫串了導演一貫的集體即興創作的原則。初看《千禧夜我們說相聲》（大陸版）的觀眾還會覺得它有新意，但對一向走在表演藝術前列的賴聲川，我們理應要求他更好。因為用文化藝術來溫暖人心，這實在是件高尚的事業。

戲劇&足球之玄妙

二〇〇二年中國人對於足球的關注因為國足踢進世界盃而熱情猛增，這是《足球俱樂部》應運而生的重要契機。該劇初演之時，離韓日世界盃還有兩個月，那時正值馮遠征因電視劇《不要和陌生人說話》而名聲大噪，恐怕不少觀眾把注意力都放在了近距離地觀看這位「家庭暴力狂」而忽視了劇情。時值世界盃大賽進入最後的鏖戰，原本對足球不甚瞭解的我也儼然成了球迷，從電視螢屏上的綠茵賽場返觀人藝小劇場的那個足球俱樂部的會議室，歷史與現實恰成映照，比賽中的種種迷霧竟有漸趨撥開之勢。

我們看到老牌的歐洲強隊葡萄牙、義大利、西班牙在東道主韓國面前紛紛敗北，眼瞅著鍾愛的球星費戈等人在場上累得喘不過氣來……只要是看過比賽的人絕不可能輕易地認定僅僅憑韓國國隊實力的提高就可以所向披靡，在人們為一支亞洲球隊的崛起而歡呼的時候，有沒有想過在本次比賽層出不窮的裁判錯誤中，為什麼遭

到錯判的總是韓國隊的對手，並且這種錯誤總是發生在最關鍵的時候，足以影響一個隊的生死存亡？人們懷疑足球的公正，足球是真正純潔的嗎？

我們來看《足球俱樂部》中的這樣一個情節：傑夫是俱樂部以大價錢買進來的球星，在球場上屢屢表現不佳，俱樂部高層領導充滿疑惑。副主席喬克擺出一副長者語重心長的姿態，自以為能討得傑夫缺乏鬥志的原因。傑夫講起自己和姐姐、母親曾有過不潔關係，讓喬克驚奇不已並奉為秘密，然而在劇終當喬克把這個秘密說給總經理格里時，格里冷冷地對喬克說，傑夫根本就沒有姐姐，只有一個哥哥！而這回，不僅老謀深算的喬克大跌眼鏡，在座的觀眾也有被愚弄的感覺，這是這齣戲所爆出的最大冷門了。

韓國在二〇〇二年世界盃比賽中冷門迭報，聽場上「紅魔」啦啦隊的震天呼喊，看韓國隊員們的忘我拚搶，以及鏡頭閃過的該國領導人的笑臉，難道我們還不明白，比賽已經沒有了懸念——韓國隊是一定要贏的，贏了才會有韓國經濟的又一個增長點。

韓國隊的確已經書寫了世界盃的新的歷史。在這種熱烈的足球氣氛中當我們重新回味一齣與足球相關的戲劇時，我們雖未能從這齣戲中獲得與綠茵場上相當的快感體驗，卻明白了另一個道理：你永遠也不可能知道歷史是如何產生的，我們所看到的都是歷史的結果。在《足球俱樂部》中，主席特德主動辭職是因為嫖妓醜聞，主教練勞利被辭是因為比賽成績不好，球星傑夫將被賣掉是因為狀態不佳，至於他們對足球有著如何深厚的感情，諸如特德對勞利數年前的一次精彩進球是那樣的終身不忘等等這都無關緊要，總經理格里是對足球最不以為然的人，足球對他什麼都不意味，只意味著權力和利益——馮遠征扮演的格里以他特有的深藏不露的語調說，我是目前足球俱樂部中最好的經理，我能把這個俱樂部帶向美好的未來！其潛台詞是，那些個人的恩怨得失又算得了什麼呢？陰謀和權慾再次成為一個事物的前進動力，歷史就是這樣被書寫的，集全世界所最愛的足球也難逃此種悖論。小到一個俱樂部的利益，大到一個國家的利益，在世界盃的賽場上，將被歷史記載的只會是像安貞煥的金球那樣的光榮時刻，至於其他就不得而知了。人們常說，足球是殘酷的，就是這個意思嗎？

人們還說，足球有戲劇性，這是指它的懸念迭生和冷門迭報給人們的觀看上帶來的刺激，而戲劇的「戲劇性」總是預先設計好的懸念，只有表演是不可替代的，正是在這一點上，導演抓住表演作為這個戲的命脈，沒有附加其他的裝飾效

果,是有充分依據的。但當我們在那麼近地距離內觀看六個男人為了那麼具體的利益明爭暗鬥時,這個寫於七〇年代並曾經走紅的澳洲劇作在時效性和針對性上就暴露出不足:就事件而言,它難以提供給當下的中國人以更多的新鮮刺激;就意義而言,它也未能獲得充分的抽象性。如果以一種過於自然主義的手法去呈現它,只要與廣闊的綠茵場上的足球賽事相比,就會遺憾其想像力的缺乏。既然現實生活已經乏善可陳,我們又何必在劇場裡再次見到它們呢?

輕喜劇不能承受之輕

《澀女郎》是一部商業成績不俗的話劇,它把台灣著名漫畫家朱德庸筆下的人物請到台上,用更加直觀的形象博得了人們的笑聲。這種做法承繼了去年譚璐璐女士製作《富爸爸窮爸爸》的思路。由此,商業戲劇找到了一條可為的、明晰的路線——改編暢銷書,因為暢銷書凝聚了社會的熱點和人們精神層面永不枯竭的話題,依據暢銷書改編的話劇在內容上已經占盡先機,事先不須過多宣傳,觀眾早已心知肚明。這既是戲劇投機之士的高明,也是原創劇本匱乏下的一種無奈。

在觀眾主動進了劇場之後,舉明星大旗似乎總是諸多編導的所愛,作為一種策略,它無可厚非。就《澀女郎》來看,一兩個娛樂界的名人雖然可以製造一些商業賣點,但他們對舞台的生疏感還難以在一齣話劇的情節碰撞中擦出火花。朱德庸當然是一個漫畫語言的高手了,那麼,把他原創的那麼多的連環妙句湊在一起一定美不勝收了?不然,平面的漫畫與立體的戲劇在觀賞情境上截然不同,漫畫是以簡御繁,讀者在四個畫面後即能會心一笑,而喜劇在舞台上吸引人的東西太多,就將干擾觀眾的發笑。《澀女郎》令人遺憾的就在於,自始至終,劇中的四個女性所謂萬人迷、結婚狂、工作狂和天真妹沒能夠沉浸在作為角色的快樂中,編導給了她們一個不很輕鬆的任務,就是經常要「跳」出來唸那些朱德庸寫在漫畫書邊上的關於男人和女人、愛情和婚姻的格言、警句之類的話,那些話大同小異,單看有些意思,但連篇累牘地複述,不僅延宕了戲劇的節奏,而且把這齣以娛樂為主的喜劇變成了朱氏婚戀觀的宣講台,似乎一場戲下來,大家都要開始「另類」的愛情、婚姻生活了。這樣一來,輕喜劇自然不輕鬆了。

戲劇當然是需要輕鬆的,我們沒必要在所有的時候都以藝載道玩深沉,輕鬆自然也不是輕薄、輕浮,但輕鬆也是有質量的。不同的觀眾需要不同的輕鬆,趙本

山藏著農民的狡黠，雪村爭取了庶民的勝利，而朱德庸——現代都市人的知音，更多地為白領所擁戴，記得晚報上一篇文章的標題說〈《澀女郎》就是演給小白領看的〉，這麼明確的服務對象，拿什麼給白領看呢？如果編劇不能以包袱勝，演員不能以表演勝，就只能把吸引力讓位給舞台本身了。不知白領們有否意識到，其實《澀女郎》帶給人的輕鬆主要來自於它的舞台視覺上的快意。

那三棵只有枝幹沒長葉子的小樹猶如現代人饑渴的心靈期望愛情的滋潤，它們在後背景中被各種顏色的光映照著，時時變換著自己的表情，舞台上的色光純淨、飽和，果綠、粉紫、中黃、海藍、金屬灰……抽出其中的任何一種，都是近年來曾經風光過的流行色，這些顏色融在一起，最直接地使人聯想到豪華商場的展示櫥窗，這也許是對白領女性最具親和力的了；偶有片刻，坐在前排的觀眾被明亮的彩光所籠罩時，會頓覺這是一齣童話，可惜這種幻覺馬上便消失了。劇中還有八個立方形的玻璃缸，都密封著，四個養著金魚，四個裝著盆景，金魚一直在游動著，盆景也長勢良好，這是美術界現在最流行的裝置作品，它並不一定非與劇情有什麼直接相關的涵義，可以有它相對獨立的存在，只是當它們作為舞台上的道具時，和演員的表演有些脫節。我們看到，演員們不是把玻璃鋼推來推去就是坐在玻璃缸上，卻是侷促地坐著，幾次險些滑倒，因為那並不是一把舒服的椅子呀。

大劇場何為

歷史規定，二〇〇二年對中國國家話劇院將是不平靜的一年。從春到夏，剛組建不久的國家劇院接連推出了四部大戲，所謂大是指它們都放在了大劇場，在戲劇不景氣的今天，大劇場就意味著要支付高額的場租，這種付出與他們所得到的能成正比嗎？只有一個答案，這是國家劇院所為。畢竟，我們只有一個國家話劇院。四部戲中，三部為外國經典劇目，這一舉措也曾經備受質疑，為什麼總是讓中國的老百姓看外國的故事呢？新成立的國家劇院舉個舊招牌如何能吸引觀眾？

值得提及的是，中國國家話劇院的成立雖然是戲劇界的一件大事，卻是在一種悄無聲息的狀態下（沒有媒體的強勢報導）完成的，它的開院大戲恰好也叫做《這裡的黎明靜悄悄》（前蘇聯），這一切使這齣戲充滿了儀式感。《這》劇被中演公司相中並加以包裝，他們堅信張豐毅和凱麗的同台演出一定能奏響不俗的票房號角。事實證明通曉市場的演出公司是多麼英明，《這》劇在五月的北京國際藝

術節期間成為一個重要的看點。為了把更多的觀眾請進劇場，打明星招牌真是百試不爽。

不管演出公司如何圍繞明星大做文章而不談其他，一部分觀眾已經模糊地意識到了它的價值還遠不在此。我們曾經久違過一種美感，那就是通過舞台上的人物活動和景物移動的配合，產生一種表現的和詩意的美，這種美最近的要算是二十世紀八〇年代末徐曉鐘導演的那部《桑樹坪記事》了，如今它又終於在《這》劇得以呈現。《這》劇整體的形式感來自於白樺林這個有象徵意味的舞台意象，它統一而鮮明，又給人物提供了足夠行動的多重空間。白樺林自身可以轉動這不新鮮，通過轉台就能夠達到，關鍵是活動的白樺林要與劇情的節奏、人物的心理達成一致。劇中最震撼的是由凱麗扮演的女兵死去時和白樺林一起倒下的情景，舞台機械的操縱稍有差池便會給演員帶來危險，像這樣的危險還有好幾處，它需要創作者實現藝術和技術的完美結合。在有經驗的人看來，這樣的舞台技術擱在美國百老匯只是小兒科，如果說在中國的大劇場它描畫出了精彩的第一筆，那就昭示著中國的舞台技術還須奮起直追。

近年來大劇場很難使人振奮的重要原因之一就是劇作本身不包藏豐富深刻的內涵，《沙林姆的女巫》（美國）所以成為大劇場的力作正是因為在這一點上做了最充分的演示。在那一幕一幕迭起的戲劇高潮中，觀眾不由自主地從一個局外人變成與主人翁共同承受精神苦難的抉擇者，從而對苦難的承受人——角色生出熱愛，既而對角色的扮演者——演員本人生出敬意，這時，觀眾席上方懸掛的女巫面具和掉下的絞索都顯得不那麼重要了，同處一個時空的演員和觀眾能感到彼此的呼吸。這時創作者不必懷疑，還有多少人願意走進劇場從舞台上去汲取精神力量而求真向善；觀眾也不必問，你們能拿出什麼樣的東西來向我們以美啟真？可惜，這種種感召力不是來自於我們的原創劇作。

《老婦還鄉》（瑞士）頗被中國導演看好，這是第三次（第一次是一九八二年北京人藝的藍天野導演，第二次是一九九九年解放軍藝術學院的王敏老師）被搬上北京的舞台，數這一次規模最大。導演沒有把重心放在去講述一個異國的離奇故事上，而是著力於人面對金錢時的貪婪共性，劇中人紛紛賒帳買好東西讓人聯想到今天的中國人賺錢慾望的空前高漲，只不過他們沒有背負一個巨大的道德命題：如劇中只有害死伊爾，小城的人才能得到那筆十億的鉅款。我覺得觀眾對這個故事似乎有些麻木，原因之一不能排除人們對於時代風行的拜金潮流的默認和追隨，就像上世紀九〇年代社科界討論到人文關懷和精神家園的喪失，這個問題不是得以解

決，而是已經嚴重到人們對它更加淡漠。在此情況下，本身並不強大的戲劇能開掘到何種程度，且為觀眾所接受，真是一個值得考慮的問題。

孟京輝終於實現了他的理想，在首都劇場的大舞台上呈現出他第一次自己編劇的導演作品《關於愛情歸宿的最新觀念》，這個最新並不是愛情觀的更新，而體現在他的表達方式──多媒體影像和噪音音樂上，孟京輝還算照顧他的觀眾，把數碼影像和「噪音」都控制在初級的範圍內使人得以承受，並努力地在這兩者和他的故事間找一種平衡。即便這樣，大部分忠實的觀眾沒能體會到導演的苦心，他們總是抱怨沒有笑料如何能行。被搞笑和煽情慣壞了的觀眾呀，孟京輝已經想往前走了，你們能跟上他的步伐嗎？ 而這一次對孟京輝來說，他對劇場的選擇似乎並不合適。

越來越多的問題浮現出來難以草草作答：如何讓喜劇足夠的輕鬆，又如何讓演員不必在危險下表演，怎麼才能讓中國人自己的故事感動中國人，讓大劇場爆發出其他視聽無與倫比的凝聚力……這是一種夢想嗎？多麼希望人們在劇場裡真的歡笑也真的落淚，為崇高敬畏也為卑微自省，讓戲劇不總是那麼一種酸澀的味道。

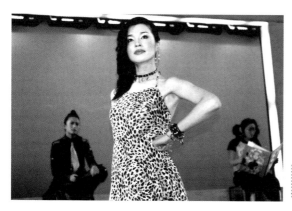

《澀女郎》2002
根據台灣朱德庸漫畫改編
導演／張幼梅　王海珍 飾 萬人迷

主流戲劇登場

人們注意到，國家劇院的開院大戲《這裡的黎明靜悄悄》是以兩位影視明星的出演作為宣傳賣點的，儘管張豐毅從來沒演過話劇，凱麗在一群女兵中則顯得年齡偏大，其實在眾星雲集的國家話劇院找一個蘇聯准尉和一個性感女兵還是有諸多候選人的。接下來的兩齣戲，《沙林姆的女巫》和《老婦還鄉》沒有使用影視明星，而是請出了話劇舞台上頗受好評的實力派演員張秋歌、馮憲珍、韓童生等，他們的表演令人叫絕，劇場的掌聲也同樣的經久不息。但是因為這樣那樣的原因，後面這兩齣戲對公眾的知名度以及票房在總體上都不及第一齣，這一切使國家劇院的藝術家們不得不經歷著一個心跳的過程。「黎明」啟用「二張」是出於一種策略嗎，一種更順利地贏得開門紅的心理？抑或出於一種隱隱的憂慮，好酒還怕巷子深，這裡的酒不是單指國家劇院的哪一齣戲，而是經年來民眾對於大劇場戲劇這壺陳年佳釀的隔膜。

所以，當南方某位記者以讚許的語氣寫到「這是一台沒有明星的大戲」時，他可能不知道舞台上的男女主演早就是戲劇「梅花獎」的得主，而梅花獎也就是戲劇界的最高獎項了，惜乎知道的人不多。為此，陳顒導演在一次座談會上憤憤不平地說：「誰說我們沒有明星？話劇舞台為什麼要靠影視明星的腕兒撐起？我們要培養我們話劇的腕兒！」老導演一語道破的是這樣一個事實：我們並不缺少話劇的腕兒，缺少的只是認識腕兒、瞭解腕兒的觀眾，因為有太多的朋友實在是很久沒有走進劇場了。這樣看來，像中國國家話劇院成立這樣的大事，沒有引起什麼轟動效應，也是不足為奇的，而它的開院大戲叫《這裡的黎明靜悄悄》的確充滿了儀式感。

近些年來進入人們視野的戲劇，主要是兩個詞語能引起人們的興趣，第一是北京人藝，第二就是孟京輝為首的實驗戲劇；喜歡前者的多為閱歷豐富、偏愛風雅的中老年人士，追捧後者的則是不折不扣的城市小資年輕一族。從人藝復排戲一輪

又一輪地購票熱潮到孟氏戲劇濫觴之後的追隨，這一切共同構成了京城戲劇的繁榮景象，卻是一種虛假的繁榮。在我看來，北京人藝的話劇是中國戲劇的一個特產。自從戲劇在中國落地生根以來，因為中國原有的強大的戲曲傳統和眾所周知的政治原因，中國戲劇非常注重走民族化的道路，那些老一代國學功底深厚的藝術家很自然地拿來戲曲的各種手法運用純熟，他們還擅長以飽滿的詩情去尋求詩意的表達，加之不少人把他們所熱愛的土地的味道融入了語言，從而使地域的文化特色得以空前地渲染，這就是北京人藝——它的戲和由此形成的氛圍深深地吸引著那些留戀傳統文化和熱中品嚐語言藝術的人們，一部《茶館》，從一九五八年演到現在每演每火，固然證明其生命力，但綜觀人藝建院五十周年的紀念演出，還是那幾部老戲，但演員的更迭、時代的變遷都使這舊瓶裡裝盛的新酒的味道不那麼馥郁了。北京人藝正在漸漸的喪失著它原初的生氣和新鮮，成為一種准古董。說到孟京輝，他所倡導的戲劇更像是上個世紀九〇年代中國戲劇界的一場個人勝利，它尤其填補了迅速成長的中國小資精神領域的一個空白。但戲劇界對孟的不滿主要集於從頻頻搞笑中生出的玩世氣息，從這個角度而言，孟氏戲劇屬於一種另類。總之，北京人藝的民族化傳統，和孟氏戲劇的另類風格，已經不可避免地把觀眾局限在了某種範圍之內。其實，就廣大的戲劇觀眾的總體來說，戲劇多元化的面貌對他們是相當陌生的。既然「戲劇」起源於西方，比較一下不難發現，九十多年的中國話劇所成就的基本面貌與始於莎士比亞的四百多年的西方戲劇的大傳統相比是非常不完整的。如果問問那些常常看戲的朋友，是否知曉西方戲劇的三大代表人物斯坦尼斯拉夫斯基、布萊希特、阿爾托以及他們的風格和代表作，他們多半會搖頭——然而，這三個人就像美術界的達芬奇、梵谷和杜尚那樣屬於戲劇的常識。打個比方，看北京人藝的戲猶如欣賞現代國畫，很親切；而孟氏戲劇好比拼帖，叫人痛快淋漓。如今的中國人看戲劇，就像是喜歡畫的人看了國畫覺得不錯，看了西畫中的一些現代派作品也覺出某種意思，卻因為沒見過古典主義的作品，不清楚素描、色彩和結構、空間的美從而難以把這個愛好繼續下去一樣。

何謂西方戲劇的「古典主義」？簡而言之就是具備引人入勝的故事架構、美輪美奐的舞台場景和台詞、形體巨佳的演員這幾個因素的大劇場戲劇。這種戲劇的魅力往往在於雖是虛幻的舞台空間卻使人浮想聯翩，演員的精彩演繹已與角色融為一體，其深刻的思想內涵足以帶給人精神力量，而且由於是大劇場，幾百上千人的情感在同一刻釋放，能營造出觀演之間最美妙的交流。有這種戲嗎？是的，但這種戲劇正在缺席，它，應該被叫做主流戲劇。

　　這裡倒有一個有意思的現象，在西方有特殊涵義的實驗戲劇在中國主流戲劇缺乏的語境下倒是一直得到了長足的發展，從上個世紀八〇年代林兆華的《絕對信號》，到如今成為先鋒戲劇代言人的孟京輝，實驗戲劇的從業隊伍一直在壯大。即便是二〇〇一年孟京輝忙於拍電影的日子裡，北京人藝的小劇場也是新戲迭出（大家都忙著張揚個性，雖然其中有不少人是在不由自主地援用著孟氏戲劇的表現方式），小劇場本身也成了實驗戲劇的代名詞。那麼實驗戲劇的命運究竟如何呢？不知道每天出現在小劇場裡的觀眾哪些是第一次來看戲，又是什麼感受。不過類似的審美經驗是可以借鑒的：一個不懂得《蒙娜麗莎》的人，你讓他說出德‧庫寧《下樓梯的裸女》的藝術長處，他是不明所以的。當然戲劇與繪畫不一樣，還有一個故事，還有眾多直觀、可以觸摸的東西擺在那裡，讓觀眾去接近它。但是這樣的接受「悲劇」確實是發生了，林兆華在一九九九年排演的《三姐妹‧等待果陀》是自己掏錢做的作品，票房慘澹。先不論作品本身如何，它肯定是屬於實驗性很強的作品，導演有否想過：中國人何嘗熟悉契訶夫的三姐妹動人心魄的等待？又何嘗明白貝克特的《等待果陀》在西方戲劇劃時代的意義？一下子將兩個經典並置對觀眾冒了多大的風險。試想，如果在此之前，有大批觀眾先看了比較正宗的斯坦尼風格的《三姐妹》和荒誕派的《等待果陀》，並獲得了上佳的心理感受，林導的戲就很可能會給人一種新的心理期待，而不會是像當時人們面對它時的一頭霧水。與此相對，孟京輝倒是漸漸地爭取了越來越多的觀眾。但是他就一如既往地堅持了先鋒的批判精神嗎？難道在這其中不是也汲取了調侃的流行趣味嗎？不管是流失觀眾還是贏得觀眾，如果說在林兆華和孟京輝的探索過程中遇到了困境，那其實不是他們個人的困境，實驗戲劇的失敗也不是它自身的失敗，而是根本缺乏的主流戲劇本身的失敗。也就是說，實驗的、先鋒的戲劇如果沒有一個強大的主流戲劇做參照，它是難以真正獲得人們認同的。正如美國的當代戲劇，有了一個強大的百老匯主流，才有了異常活躍、與之相對的外百老匯和外外百老匯，並且後二者的新元素又經常能為前者所借鑒和吸收。

　　事實就是這樣，近年來常常被提到的「戲劇危機」，毋寧說是主流戲劇的危機。主流戲劇就意味著大劇場、大場面、好故事、好演員，要達到這幾點，在戲劇觀眾流失的今天誠非易事，似乎，國家話劇院的成立就是來回答這些疑問的。應該說，它的前身即原來的中央實驗話劇院和中國青年藝術劇院都具備著創作主流戲劇的實力——「實話」擁有個性迥異而鮮明的導演風格，而「青藝」在布萊希特和

荒誕派戲劇上收穫頗豐，兩院都揚其所長，但又都先天不足，即這麼多年來雙方都未能建成一個能上演主流戲劇的大劇場。劇場看起來似乎只是一個技術上的原因，卻會給一個劇團的藝術生產帶來持久的影響。因為難以支付大劇場昂貴的場租，以至於很多時候都不得不把可以放在大劇場的戲壓縮到小劇場來演。這時劇場的大小不僅是一個物理空間伸縮的問題，劇場縮小，就意味著觀演方式和審美距離也徹底改變了。現在的國家話劇院仍然沒有大劇場，它接連推出了三台大戲，只有《這裡的黎明靜悄悄》放在了目前北京最好的大劇場——首都劇場，其他兩部戲《沙林姆的女巫》和《老婦還鄉》則置於場租比較優惠的中國兒童劇場，可以想見，從為兒童準備的舞台上看成年人的故事，觀賞效果是要打折扣的。

不過現在對國家話劇院來說，主要的問題還不是劇場的好壞，而是這三台大戲是不是可以理直氣壯地堪稱主流戲劇？答案是肯定的，它們的集體亮相給首都的觀眾一個資訊：中國的主流戲劇浮出水面了，集中了強勢人才的國家劇院將責無旁貸地扛起主流戲劇的大旗，這其中既要苦心打造本土的原創作品，也要毫不客氣地拿來西方戲劇的經典作品。在後一點上，有不少朋友疑惑，國家劇院為什麼開篇就演外國戲呢？事實上，西方戲劇的傳統是那樣博大精深，中國觀眾對它們的異彩紛呈又是那樣地茫然，加之多年的劇本荒使國家劇院難以拿出一個可與西方經典劇作相媲美的原創劇目，我們為什麼不能像到了盧浮宮一樣搞一點臨摹呢？對於西方劇作中深刻的思想內涵和情感意韻所撼動人心的力量，中國觀眾還遠沒有領略到，國話的三台大戲無非是要讓人看到和感受到這種力量！為此，每位導演的追求都清晰可見：查明哲要把一個沒有任何懸念的前蘇聯抗法西斯故事以符合中國人審美情趣的方式呈現出來，最終實現了活動的景和人的表演相得益彰的大劇場觀演效果；王曉鷹致力於挖掘劇作中人與上帝的關係這樣一個為中國觀眾所陌生的精神領域，並通過演員以生命投入的藝術激情實現了創作意圖；吳曉江不局限於異國情調，使一個億萬女富翁到一個窮苦小城復仇的故事對於今天崛起的亞洲經濟有了普遍的現實意義。凡此種種，一齣高質量的外國戲所蘊涵的能量其實是巨大的，它不僅能培養觀眾純正的戲劇藝術趣味，還能激發起真正的藝術家投入創作的非凡才情，在這三台戲的劇場裡，產生了一個以前很難出現的現象，那就是觀眾對舞台上的演員油然而生敬意，當演員也感到被尊敬時，自然以更佳的狀態投入。如此一來，觀眾對戲劇的信心被點燃了，劇場變成了神聖的所在。對時下的中國觀眾來說，不管是斯坦尼斯拉夫斯基的共鳴，布萊希特的間離，還是阿爾托的復興禮儀……，西方戲劇的

優質傳統在中國觀眾腦海裡還是一片空白，這些，大劇場的主流戲劇是可以一一呈現的。

　　主流戲劇，是否可以啟蒙中國人的戲劇神經呢？

　　中國國家話劇院成立了，我們是不是看到了期盼已久的主流戲劇的身影？

　　請給他們時間。

　　請給他們劇場。

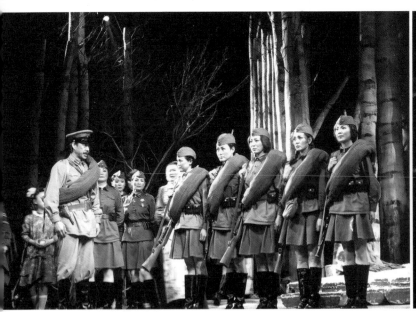

《這裡的黎明靜悄悄》2002　中國國家話劇院
原著／（前蘇聯）伯里斯・瓦西里耶夫
改編／童道明　導演／查明哲
張豐毅 飾 菲道特
張凱麗 飾 葉甫金妮婭

《沙林姆的女巫》2002
中國國家話劇院
編劇／（美）亞瑟・密勒
導演／王曉鷹
張秋歌 飾 約翰・普羅克托

「明星就是硬道理」

　　二十世紀八〇年代時，香港藝人的「影視歌」三棲身份曾令中國人眼界大開，不少明星既能婉轉歌唱，又擅於在鏡頭前表情露態，博得內地年輕人的莫大好感，紛紛追逐和效仿。時至今，大陸也有許多藝人走上了同樣的道路並發展出另類三棲，如戴軍之歌手兼主持，瞿穎之模特兼演員兼歌手，多才多藝的明星們大大豐富了我們的娛樂生活，好不快哉！然而凡事利亦伴隨著弊，當多棲藝人的身姿越來越多光鮮體面地探入到戲劇舞台上時，卻不由得生發出新的憂慮，因為，這時的「明星」的涵義往往是指那些電影、電視明星而非戲劇演員，他們即使從未演過話劇也能馬上成為舞台的主角，至於甘願在舞台上摸爬滾打領取低廉報酬的演員反而得不到拔頭籌的機會。當然也有極少的幸運兒博得了戲劇與影視的雙重彩頭而且在兩者間均表現卓越、游刃有餘，比如我們所喜愛的濮存昕、徐帆、何冰等，這也是只有北京人藝才擁有的特殊優厚的演出氛圍和多年涵養的結果。至於在其他大多數話劇院團，演員們都進入一種怪圈：無論藝高才大與否，無名演員鮮有被重用的，頻繁地參加劇團的話劇演出實際就喪失了許多影視的機會，而只有通過影視成名才可能受到青睞。當技藝相當的兩位演員競爭同一個角色時，在影視上名氣大的那位無疑是首選。院團做出這樣的決定也是出於一種無奈，有明確的市場需求顯示，啟用明星與否會給票房數字帶來相當大的差距。

　　那麼，影視演員與戲劇演員出演話劇到底有什麼不同呢？其實，所有的演員都通曉，演舞台劇比演影視難度要大得多，主要是舞台劇必須用流暢的表演貫串下來，不興拍七八條的，更不可能滴眼藥水來助戲。尤其在大劇場裡台詞的聲音須從第一排傳到最後一排，沒有技巧也是達不到的。前兩年張豐毅第一次在首都劇場出演話劇《這裡的黎明靜悄悄》時，他的風采傾倒了許多觀眾，但仍有粉絲為聽不清中尉說的話而遺憾就是如此。好在小劇場越來越多，已經給演員的嗓子減了負，不過舞台劇最根本的鏡框式畫面已決定了其與影視等鏡頭藝術語言所不同的表演方式

必然是要誇張一些的，而且是那種提煉後的誇張，動作中所蘊涵的能量、場面上所積聚的態勢皆取決於演員的爆發力，這正是當真正好的戲劇出現時會撲面而來一股新鮮刺激味道的原因，這味道自然並不是那些習慣了在鏡頭前輕鬆自然的復原生活的影視演員所能一蹴而就的。我們看京劇裡的起霸腳抬得過高、看芭蕾舞的旋轉偏離了中心時都會覺得彆扭，舞台劇強調技藝，都離不開這個理兒。

有趣的是，從前明星演劇屬於正常，京劇的角兒就是明星，現在卻說話劇借助於明星是一種退化，明星們恐怕要憤憤不平了。二〇〇二年有一台話劇《沙林姆的女巫》非常精彩，卻被媒體稱為「一台沒有明星的大戲」，頗具諷刺意味。劇中主演張秋歌從上世紀八〇年代時就在多部話劇中表現出色，在《薩》劇的表演中激情一浪高過一浪，結尾時令所有人無不動容，這樣的一位好演員在影視劇中也有佳績（《大染坊》中狡黠的日本商人就是由他扮演），卻僅僅因為名氣不夠巨大沒有被喚做明星，和張秋歌一樣「不幸」。《薩》劇中還有幾個角色也很出彩，但曾幾何時，明星的桂冠只派給了影視，話劇已經沒有明星了。所以儘管亞瑟‧密勒的這部名劇被中國的劇人詮釋得相當具有觀賞性和震撼力，卻少人問津，似乎也就順理成章了。

其實，並不只嚴肅的主流戲劇遭遇了無明星而被市場冷遇的困境，商業戲劇更加驗證了明星的硬道理。幾年前，《翠花上酸菜》一炮而紅，引出《想吃麻花我給你擰》，何炅、于娜大出鋒頭。猴年歲末，賀歲戲劇熱潮湧動，《翠花Ⅱ》、《麻花Ⅱ》以及《韭菜花》紮起堆來，眾花的故事編法和表現方式不無相似，搞笑之能事也不相上下，但票房贏家卻是擁有林依倫和劉孜的《麻花Ⅱ》和瞿穎、毛寧出演的《韭菜花》，至此，觀眾已經鐵了心了——到劇場來不為看戲而為睹人，觀明星的巧笑也倩兮、美目也盼兮，明星華麗的外表和修飾的聲音便能給予看客以莫大的滿足。

於是，不管內容和風格如何，做戲人和看戲人一邊倒地拜在明星腳下，置戲劇的基本價值而不顧。當明星成為話劇的主體，當話劇變得無明星不以成戲，無明星百姓不進戲院，話劇就虛弱得只剩下徒有其表的外殼也只能向著徒有其表的空虛發展。隨之而來的是掌管故事的編劇地位的急劇衰落和舞台聲光電的急劇誇大，這樣就能更好的襯托出明星的光彩。更有拿明星來運氣的，某音樂劇稱齊秦作曲，除幾句簡單的唱詞外，從頭至尾是各種歷史歌曲的堆積，實為拙劣的欺騙。近來還衍生出這樣一種明星劇，從原來僅個別角色是明星到大小角色皆為明星，真可謂群星

璀璨、滿台生輝！他們的排練方式也很特別，因為明星們的檔期都很滿，根本不可能像普通演員那樣集中在一起排戲，於是導演就隨到隨排，巧妙點化，再找個時間合成即上舞台，這樣下來卻不知節奏如何掌握，場面又如何控制，可謂登峰造極。戲劇排法與影視拍法何其相似了，戲劇可以消失矣！即將進京的滬版《雷雨》又是一齣明星眾多的劇，在沒有看過之前不便多說，若把它當話劇看，以上的擔憂就不算多餘。

　　戲劇的窘境畢竟一時難以改變，想起電影《孔雀》的最後，孔雀開屏時很長一段時間把屁股對著我們，本來明星就如孔雀絢麗的羽毛而多姿彩，但不知為何到了話劇裡卻容易給人以孔雀尾巴的感覺？當戲劇市場也給明星們以厚愛的時候，但願他們珍視作為孔雀的藝術形象，莫受他人操縱錯把屁股對著了熱愛他們的粉絲，這樣也好給專注於舞台的同道們一些變成孔雀的機會。

北劇場，找不著北

北劇場最好的風景鮮少有人見得到，那是站在三樓落地大窗戶邊望出去的一大片視野，下午四點的陽光射過來，北兵馬司與東棉花胡同之間的一攢攢四合院屋頂，直有一種寧靜，令人欲忘卻煩憂。然而現實卻是，有幸天天歆享這風景的人時時為經濟所壓迫，直到今年（二〇〇五年）九月二十一日終於遷離此地。

現在想來，那片風景的象徵意義頗為明顯，在一個南有中戲、西有國話等主流院團的聚集地，北劇場如何贏得京城戲迷的擁躉呢？不正是民間戲劇的自得其樂嗎？《他沒有兩個老婆》《千禧夜我們說相聲》、《天上人間》，《我愛抬槓》，《馬老師的瘋狂教學法》、《他和她》……這些戲足以激發那些初次走進劇場的人的好感，而像台港小劇場戲劇節、英國戲劇舞蹈節亦能帶給戲劇的專業人士以驚喜，至於連續幾屆的大學生戲劇節無疑已成為青年人由戲劇而起的狂歡，尤其是今年八月二十五日晚打工藝術團的那場演出，更把民眾有戲劇表達願望的訴求提到了高潮。這時，我們才曉得原來那些在路邊覬覦MM的民工兄弟們，給他們一個舞台，他們也敢於表現而且那樣暢快淋漓。

給了我們驚喜和感動的北劇場，其硬體設備是相當簡陋的。舞台就不用說了，舉燈光言，北劇場的燈是七〇年代的半自動推杆設備，一般三十六個燈，撿幾個別的演出不用了的，至多五十個燈，更談不上電腦燈。這樣的燈連熟練工都操作不好，遇到學生來弄便只有挨導演罵的份了（現在終於知道，為什麼在那拍的劇照總是爆光不足）。到了冬天，劇場裡顯然暖氣不足，看戲時脫大衣者小心著涼。劇場外的路亦是過於狹窄，讓一幫有車族好好練貼庫的技術。說北劇場是全中國最貧窮的小劇場也不為過，但是這樣一個最少佔用物質資源的地方卻成為一幫戲劇愛好者的狂歡聚集地，從這裡湧現出質樸戲劇的活水，這又是為何呢？

在圍繞經理人易主的歎息聲中，不得不驚呼：眼下中國的民營劇場竟真的不可能生存嗎？是的，現實如此。據數字規則，北劇場要維持，一年必須保證有

二百五十場演出，哪來這麼多的民間戲劇演出呢？即便有這麼多，又怎能保證同樣規模的觀眾呢？在場租和觀眾這兩點上，北劇場面臨競爭的是北京人藝那塊巨大的金字招牌下的兩個小劇場，於是在北京的話劇市場這塊大蛋糕面前北劇場能分羹多少也就可想而知了。那麼，北劇場的虧本是一定的了？然也，這其實也應為經營者所預料得到。但是他們扛著熱愛戲劇的信念自二○○二年走到了今天，這已殊為不易，再去檢討經營理念之類的問題除了傷了自家人的和氣，於事無補。

需要檢討的應該是社會吧。依照北京當前戲劇的格局，是否可以暫時劃分出主流戲劇、商業戲劇和民間戲劇的幾個板塊呢，前兩者無論是劇團還是舞台我們都不缺陣地，獨後者本發自於民間，屬自生自滅之流，唯北劇場傾心接受予以傳播。這也是我們許多職業看客在那裡還能發現不矯情、少粉飾的戲劇的原因，這些因素是中國戲劇保持其活躍和多樣化的有力證明，也是戲劇要成為活水的源頭之一。那麼，我們又為何要求這樣一個未沾染太多塵埃的清淨之地去承擔它所難以支撐的經濟負荷呢？我們可以不要求一個為社會創造了文化福利的劇場要營利嗎？可能人們還不清楚，不管在中國還是西方，戲劇都不是一件輕易能賺錢的事情，因此西方國家對商業戲劇和非營利戲劇的界限劃得分明，對非營利的戲劇團體明確地給予支持。與中國曾有相似國情的俄羅斯自全面的市場化後，戲劇一度受挫，但近年來國家提攜民營劇團，現又是一派生機了。

北劇場的倒閉令許多朋友憂傷了，中國目前狀況的確很不合適民營劇場生存，但民間戲劇一定是需要發出聲音的。文化事業的推進恐怕不是單依照經濟規律就能解決，社會財富越來越集中到某些財團、巨頭手中無疑標誌著資本家的雄心和魄力，如果文化也被某些藉藝術名義的商人所壟斷，就只能造出《金沙》那樣的怪胎。因為越是恪守藝術品格，越是葆有藝術尊嚴的人，越是可能失去經濟資源，這已被藝術史上無數的事例所證明。北劇場的最後一場演出竟然是《梵谷》，這是戲劇界給社會的一個諷刺吧？

倒了一個北劇場，可能還會有南劇場、東劇場，國家能否予以扶持呢？指的是政策上的規定的和經濟上的投入，現在尚無。一位業內人士說，從那些上千萬的豪華製作上拔根毛北劇場就能活，此話不假，但是只有國家才有平衡社會經濟資源和文化資源的能力啊！北劇場現在關了，過不久仍能開張，而且中戲接手後經濟問題無後顧之憂了，不過這個隸屬於學校為教學服務的劇場，性質也就大變，或許學院派的自信驅走業餘人的徬徨，豪華的裝修取代先前的寒愴，或許宣傳加強，票房火爆，但是若無民間戲劇的一席之地，也就不是先前的北劇場了，賴聲川先生命名的寓意到這裡也就終結了。

向曾經的北劇場致敬吧！

《哥本哈根》為什麼沒成為一部觀念戲劇？

　　中國國家話劇院在二○○三年引進了戲劇界的「奧斯卡」大片，推出了由英國劇作家邁克‧弗萊恩編劇的觀念戲劇《哥本哈根》，這部寫於一九九八年隨後就在西方引起轟動的作品不僅奪得歐美多個戲劇獎項，也備受知識界好評。回想薩特創作並公演於一九四七年的那部著名的《死無葬身之地》直到一九九八年才由中國的導演成功演繹，僅隔五年，國際戲劇潮流中冒尖的作品就誕生在我們的舞台上，這實為中國觀眾的福分——既然我們能與美國人同一天坐在《駭客任務Ⅲ》的銀幕前，當然也不希望落在他們舞台後面太久。

　　不過，觀念戲劇這個詞聽起來有點陌生，大家熟悉的是先鋒戲劇近十年在中國呼聲之高漲，觀念戲劇又是哪路神仙呢？

　　還是先來看看上個世紀末美術界同行與觀念藝術的熟稔程度吧。從一九八八年徐冰刻出「天書」、黃永砯把《西方繪畫史》扔到洗衣機裡以及美術館那激進的槍聲開始，觀念藝術這個幽靈在中國落地生根、繁衍壯大，直至成為中國當代藝術的主流。現在走進任何一個地上或地下的展覽場館，你所看到的裝置、攝影，或是你在某個地方，看到有人在「做」行為，都屬於觀念藝術的範疇，確切地講，觀念藝術就是要走出形和色（如雕塑和架上繪畫）的框架，從物體的畫像走到物體本身，所以才會有現成品比如杜尚的小便器成為藝術；就是因為它強調事物的過程和狀態，博伊于斯把自己和狼關在一起才會有行為藝術這種觀念藝術最激烈的方式。西方觀念藝術的高潮期是二十世紀六○年代末到七○年代中，中國觀念藝術的高潮則是在九○年代。藝術家邱志傑在新世紀之初曾做過一個評價：「觀念藝術帶上了偏執的智力崇拜，藝術家在觀念的質量下狠下苦功，」結果之一是「觀念藝術慢慢變成一場閱讀量和幽默感的智力競賽」。這是頗為有趣的，八○

年代中國的美學熱中藝術家紛紛捧讀哲學書籍醞釀出九〇年代的一大批觀念藝術家，而觀念藝術家自身又演繹成一場智力的較量，作品的創造性幾乎是與觀念的高明成正比，這應該算是觀念藝術的極致了。

根據觀念藝術的成因和特點來看，西方的存在主義戲劇和荒誕派戲劇具有很強的觀念性，而深受其影響的中國先鋒戲劇的代表牟森和孟京輝的一些作品也已具備了觀念戲劇的形式，那就是對抗戲劇的文學性，用平行、交錯、碎片的拼貼來展示戲劇的過程，他們在引導觀眾擺脫傳統的觀劇方式上邁進了一大步。頗有意味的是，佛教入主中華就變味，荒誕派戲劇更是如此。拿《等待果陀》來說，高行健一九八三年模仿它寫就《車站》，前者的等待認為人存在本身就是荒誕，後者的等待卻充滿希望和理想；孟京輝一九九一年的畢業之作《等待果陀》把兩個流浪漢的無聊對白變成了意趣盎然的調侃，任鳴在一九九八年排出的《等待果陀》則使整齣戲置換為一台悅目的歌舞劇。從《零檔案》（一九九四）到《我愛xxx》（一九九四）、《思凡》（一九九五）等，導演們始終在宣洩一種被壓抑的生命要釋放個體能量的願望，而這其實是自「五四」新文化運動以來已被提出的舊課題，與荒誕派戲劇的內涵儼然是兩回事。孟京輝在先鋒戲劇的浪潮中浮出，是因為他所擅長的戲謔、嘲諷才能在商業化進程的中國與人們的欣賞趣味成功對接，所以雖然荒誕派戲劇在中國獲得的只是形式而不是內容，但這並不妨礙中國新一代的智識青年來欣賞和接受孟氏的先鋒戲劇，他們一方面為了早日住上好房子、開上好車子而奔徙不止，一方面又到劇場裡把這種急於致富的物質慾望作一番短暫的消解，以此獲得心靈的某種平衡。

從題材上說，林兆華在一九九八年排演的《棋人》和李六乙在二〇〇〇年排演的《非常麻將》似乎有一些觀念戲劇的意味，因為下棋和麻將本身就強調智力的競技，相信觀看過這兩個戲的人都還記得彌散在棋盤和麻將桌上的玄機莫測的氣氛。其實人們還沒有發現，張廣天在這條路上走得有些遠，他從《切·格瓦拉》到《魯迅先生》到《聖人孔子》，一直熱中於把思想家的教義普及給老百姓，據說，《聖人孔子》原來曾有個副標題就叫「三十年中國思想史的通俗演義」，後來覺得思想在廣州不好賣就去掉了。所以該劇的製作人王履瑋說《聖人孔子》原則上屬於觀念戲劇的範疇。如果是這樣，從孟京輝到張廣天又有一個驚人的相似：同樣充滿層出不窮的笑料，使觀眾實際上來不及在現場思考什麼，直是要宣洩一種痛快、過癮的情緒，《切·格瓦拉》批判貧福分化，《聖人孔子》宣稱中國的月亮比美國圓，看過笑過之後也就爾爾。不過張廣天的主觀意圖未必就是要做中國的觀念戲劇，而從

北京、廣州的觀眾對孟、張之戲劇的熱烈反應來看，至少部分證明眼下的中國觀眾對真正意義的觀念戲劇未必有多大的熱情。

　　什麼是真正的觀念戲劇呢？荒誕派戲劇可列其名下。薩特的《死無葬身之地》部分地算，而弗萊恩的《哥本哈根》是准意義的觀念戲劇。這個標準在哪裡？不妨借用一下觀念藝術的原則：「判斷一件物品是不是藝術品的標準在於它是否呈現了某種觀念，衡量一個藝術家質量的砝碼不是他的手藝而是他對觀念追問和思考的深度。」我們還記得《死》劇中所蘊涵的薩特非常明晰的存在主義的哲學觀念，這些觀念經過幾十年來中國人文學界幾代人的讀解，已經達成一種共識，也是「舊」識，在這個基礎上去劇場的觀眾心理準備是相當充分的。《哥本哈根》則不然，許多初次讀到這個劇本的人包括戲劇界的人誠實地表示他們沒有讀懂，因為這個劇本包含了高度智力的內容，在被它吸引後一而再、再而三的閱讀過程中，每一次似乎都獲得了比前一次要清醒的印象，但還是不能達到完全的明晰。

　　閱讀者被《哥本哈根》的文本繞進去的原因主要有兩點：一是劇本中充斥的大量的高能物理的知識，這對接受文、理分科教育背景成長起來的中國知識份子首先就是一個障礙；其二，劇中跳脫、變化的時空結構也有些讓人暈菜。對這個劇的故事所做的最簡單的歸納可以是：甲在某一個時刻去見乙，說了一些話，然後就離開了。劇本要展現的是甲說了什麼，乙有什麼反應。顯然，這樣

《哥本哈根》2004　中國國家話劇院
編劇／（英）邁克・弗萊恩
導演／王曉鷹

的故事毫無動作性可言，而戲劇的老祖宗亞里斯多德早就說過：「悲劇是對一個嚴肅、完整的、有長度的行動的模仿。」僅就這一點，《哥》劇已不具備傳統戲劇的內核。人們在言說之時遵循的是話語的邏各斯，而作為科學家又是物理學家——量子力學的創始人，他們的言說對常人來講更是邏各斯之上的邏各斯，必然充滿理智的較量，這與亞氏所說的悲劇是訴諸人的憐憫與恐懼的情感也很不符合，因此，《哥本哈根》一劇的觀念性是顯而易見的。

那麼，《哥本哈根》要傳達的觀念究竟是什麼？由於此劇已被中國國家話劇院（以下簡稱國話）搬上北京的舞台（二〇〇三年八月二十日首演於北京人藝小劇場；導演：王曉鷹），便有兩個問題要回答：一是《哥本哈根》原劇所傳達的觀念是什麼？二是國話版《哥本哈根》所傳達出的觀念又是什麼？兩相對照，將不難窺見中國戲劇家改造西方優秀劇作的視野和中國觀眾的認同各是在哪一個層面。

《哥本哈根》使我們馬上聯想到西方戲劇中一些把科學或者科學家作為對象的作品，遠的如上個世紀二〇年代恰佩克的《萬能機器人》、三〇年代布萊希特的《伽利略傳》，近的如瑞士作家狄倫馬特的《物理學家》（一九六二）、西德作家海納‧基普哈特的《奧本海默案件》（一九六四），這些劇本演出後都曾轟動一時。這些劇本非常相似的是：鑒於科技在二十世紀的高速發展，劇作家都設定科技的巨大進步將毀滅整個人類，而為了挽救人類的生存，其中的科學家總是充當遏制科學進步的悲劇英雄。六〇年代的兩部劇作的故事都是在西方世界核恐怖的背景下展開。核子物理學家默比烏斯發明了一種萬能體系，唯恐被東西方大國用於軍事目的，於是拋妻別子裝瘋躲進了瘋人院。而東西方情報機構居然也各派一名物理學家裝瘋打進這家瘋人院，默比烏斯對兩位識破他的間諜同行說：「今天物理學家的唯一出路就是住瘋人院，否則世界就要變成瘋人院。」這是「怪誕」派大師狄倫馬特對悲劇主人翁所做的喜劇化的處理。四〇年代末「原子彈之父」奧本海默因為拒絕美國當局委任他負責製造氫彈而被指控叛國罪長達九年，《奧本海默案件》就是根據庭審紀錄寫成的一部比較忠實於歷史的文獻劇。《哥本哈根》一劇中的兩位主人翁海森堡和玻爾，也是與奧本海默同時代的聲名赫赫的物理學家，也都與原子彈的製造有關係，那麼他們也遇到了二十世紀中期科學家的兩難困境？

是的。二次大戰中，海森堡受希特勒之命為德國製造原子彈沒有造出來，而玻爾參與美國的核計畫成功地在廣島引爆，可以肯定一九四一年海森堡去哥本哈根與玻爾的一次秘密會談與上述的結果有著必然的聯繫。如果按照前面六〇年代那些劇中人的做法，那就是海森堡良心發現放棄了為納粹效命，而玻爾卻不考慮

科學的道德問題。海森堡也許奉勸過玻爾不要做核武器，玻爾卻不聽；海森堡是英雄，玻爾就成了小人。

　　仔細閱讀劇本的人都會覺得以上的結論很可笑，《哥本哈根》一劇的新意是《物理學家》和《奧本海默案件》所不能企及的。海森堡的困境至少有三層：一是像其他科學家一樣，他發現他的智慧將被用於政治的軍事目的製造殺傷力很大的武器，善因走向了惡果；困境之二是戰爭的對方也在推進這個新發現，誰先成功誰的國家將贏，任何一方的「退卻」都意味著置本民族的利益於不顧，這又涉及到一個民族利益與人類利益的取捨；困境之三是他的國家剛好處於戰爭的非正義方，當他停下來時正義方卻不會停，歷來好勝的他在科學競賽這一點上將輸給了對手，歷史會說海森堡你根本就沒有能力製造原子彈！……海森堡在物理學的最大發現是測不準原理，居然英國劇作家就是按照這個原理來結構了他在戲劇中的命運，當一個人的理論與他的身世處於歷史性的同構時，我們難道不該驚訝這一種非同尋常的戲劇性嗎？

　　記住，海森堡是被弗萊恩作為一顆亟待被觀測的粒子「發射」到我們面前。海森堡說過，電子的運動是斷裂的、不連續的，他一會在玻爾家中，一會在屋外的公園散步，事後兩人甚至連散步的地點都說法不一。玻爾說，要觀測太小的電子可以把它抽空，灌上霧，這樣電子運動時就能滑出軌跡，但一有比電子小的東西，一碰撞它的軌跡就會改變，玻爾就是弗萊恩為海森堡施放的霧，瑪格麗特可以算作那不停碰撞電子的微小粒子，她不斷地提問，海森堡的軌跡就不斷的改變。結果是，在海森堡穿越玻爾這個霧室的過程中，人們發現就像他們酷愛的滑雪，我們知道他的落點，就不知道他的滑速，知道他的滑速就不知道他的落點，一個變數越精確，另一個變數就越不清楚。

　　一九二四年海森堡來到玻爾在哥本哈根的工作室時是一顆進入中心軌道的電子，與玻爾一起創造了哥本哈根量子力學闡述的光榮時代。一九四一年海森堡再次來到哥本哈根時卻是一顆迷失了中心軌道的電子，他雖然發現可以用「鈈」而非「鈾」來造原子彈，卻犯了一個沒有計算擴散率方程式的低級錯誤，從而把造原子彈的難度擴大了若干倍。當海森堡等人冒著未知的核輻射危險拖著核反應爐在德國山洞裡輾轉，以為德國將造出世界第一個核自動連鎖反應器時，卻不知弗密兩年前就在芝加哥完成了。沒能造出原子彈的海森堡等待接受的還有戰後三十年的非難和敵視。哥本哈根會談之後，海森堡與玻爾決裂。在探詢這個歷史之迷時，弗萊恩讓海森堡三次走到了玻爾的門前，讓玻爾三次出來迎接他，他們彼此燃起對方的火花

然後又無奈地熄滅。這常常被說成是一種編劇技巧，然而此劇中顯然不能忽視的是劇作家對海森堡、玻爾之物理成就的深刻體會。通過這不斷的回望，我們的興趣豈能像蓋世太保的秘密警察或者英國的情報官員，糾纏於那終成歷史迷團的是是非非，糾纏於海森堡究竟說了什麼，為什麼來到哥本哈根。海森堡根本不知道，沒有人能知道！既然海森堡以他傑出的個體極力追問世界的本原時所獲得的只是一個相對近似的存在，我們更加平凡的生命對世界的依賴將更為寬泛，我們迷失於自己的危險也將加倍的存在，我們還未看清自己是誰便躺入了塵土。承受不確定性，承受苦難，西方世界的宗教情懷再度讓我們體味悲劇英雄的力量，也許這種力量能夠補充華夏民族先天所缺的對終極目標的不甚關注和期待吧。

由此看來，《哥本哈根》原劇的意向基本有兩個層次：一是道德和政治層次，二是二十世紀理論物理學家對世界的探索層次。第一層是皮相，第二層才是內核，對這兩個層次的展開和深入的程度將決定這部作品的藝術和思想水準。

國家話劇院的演出正是停留在第一個層次。劇中每當海森堡說道：「作為一個有道義良知的物理學家能否從事原子能實用爆炸的研究？」原子彈就轟然炸開，慘烈景象的投影和巨大聲響把觀眾拉入了對核武器的恐懼和厭惡之中，這種情形重複了四次，主題自然很鮮明：原子彈製造人是人民的罪人。玻爾這時候說：「我與決策無關。」瑪格麗特再為他辯護就顯得是在逃脫罪責。其實，科學涉不涉及道德這個近年來的熱點問題其正面答案已十分明確，照這個答案，核武器不該造出來，克隆人就更不該搞了，但克隆和其他類似的事情仍在繼續。這裡存在著一種錯覺，影響科學家抉擇的好像只有科學與道德兩方面，其實其他許多與道德平行的因素也在制約著科學家的行為，那些因素不見得就比道德要弱。也許只有極少數的科學家敢說科學可以不講道德，愛因斯坦、玻爾、奧本海默、弗密等難道不知道原子彈的殺傷力嗎？核武器仍然出世了，是科技發展的必然使道德被擱置了？其中緣由值得深究，不過不在此文之列。有趣的是，國話版中玻爾這個歐洲物理學的教皇卻成為一個道德上比較幼稚、智力上比較簡單的人物（按照測不準原理這也成立，越把焦距對準海森堡，玻爾就會越模糊），也就是說在為海森堡翻案的同時卻把玻爾幼稚化了，這恰恰是因為該劇被處理成一個簡單化的反核道德劇所致。

國家話劇院選中這個劇本的意圖很明確——為少數人演一個戲，這少數人自然是指知識份子階層，比之「遊戲戲劇」的白領觀眾，知識份子顯然是要為《哥本哈根》的真義所激動的，但絕大多數的人不可能去看劇本，這使本土化的演出顯得尤為重要。二十世紀那些最偉大的物理學家愛因斯坦、海森堡、玻爾等等對世界的

探索絕不是只停留在簡單的道德和政治的困惑之上，他們的探索是一個動人心魄的過程，充滿熱情、爭辯、不安和疑難，就是這個過程深入地揭示了世界的不確定乃至物理學本身的悖反和不確定，而且這個過程表面上必然是枯燥的、抽象的，就像劇中人一直在說話而非動作，沒有什麼「戲劇性」，但其實包含的是深層次的智力和情緒的緊張，而觀念戲劇所追求的也正是這個抽象層次上的緊張。弗萊恩在此對戲劇的原有形式做了很大的質疑和拓展，正如觀念藝術之「反藝術」，他的觀念戲劇也有「反戲劇」之意。因之不難理解，為什麼我們在觀看現在的演出時，會覺得演員的表演陳舊過時，會不太能容忍那種中學生詩朗誦式的文藝腔在一齣觀念劇的舞台上放大。因為導演無意於展開第二個層次，還在尋找簡化的手段追求傳統意義的戲劇性。這裡又要提到《死無葬身之地》，該劇雖有觀念性，但文本遵循的仍是傳統戲劇性的理路來結構情節，所以當留蘇回國的查明哲導演用俄羅斯戲劇精髓的心理現實主義手法來演繹時獲得了極大的成功。《哥本哈根》與《死》劇大相逕庭，它對表演的更高要求是，演員作為當事人的海森堡等和作為敘述者（也就是鬼魂）的海森堡等應是兩種狀態，在這兩種狀態間的轉換可以成為該劇最耐看之處，而這也必須建立在導演對全劇的把握程度上了。

不少觀眾給予了國話版《哥本哈根》以讚譽，因為對被輕鬆搞笑的時尚之風吹得過久的戲劇界來說，《哥》劇的嚴肅性是無庸置疑的，這說明我們的劇院連上演一場像模像樣的道德劇這樣的事情都很少做了。不過試圖與國際接軌的國家劇院還不可竊喜，知識界的些許不滿足證明，既然選擇了高智商的觀眾，就須加強而不是削弱一部作品的思想性，否則戲劇界將只好總是處於當代文化的後衛，戲劇的觀眾也就越來越少了。

不在狀態的中國話劇

上個世紀九〇年代以來整個話劇界基本處於萎縮的狀態，作為話劇界的主體——院團尤其見證了這一過程，每一個身在其中的人（包括藝術主創者和幕後人員）都真切地感受到一種情緒：那是在觀眾一次次對話劇所抱的陌生表情中慢慢泛起和生成的悲涼，既而又在一部部叫好卻不叫座的作品前得以加劇。台前幕後話劇從業人的心態之多重是鮮有人能體會的，沒有哪個行業內部的差異會像一個話劇院團內部這樣大：行政坐班人員的樸素與演員的奢華之比照，演出創作人員的風光與評論宣傳人的寂寥之反差，即便同是在備受矚目的創作人員內部，焦點也總是對準導演和因影視成名的明星，編劇和功力深厚的舞台劇演員難以贏得媒體的青睞而退為半邊緣角色，心中難免不迴盪著一絲苦澀。在這樣一種參差心態的籠罩下，我們去一個話劇院團時很難感受到集體的熱情，創作極易演變成某一兩個人（或是導演或是影視明星）的事情，其他眾多的參與者則在一次次既乏經濟利益又乏藝術成就感的過程中越來越提不起興趣。國營話劇院團就是在這樣一種艱難的狀態中維持著它的生存。

以前曾有兩名年輕演員因為不肯上劇團的戲被團裡開除了，所幸他們憑影視而很快成名。與此對照的是另一種現象，當某位大腕明星因為上了台話劇而損失了幾十萬以至一棟小別墅就得到劇院的表揚云云。這其實是頗有些荒謬的，它暗含著這樣一個悖論：知名的影視演員往往被委以話劇的重要角色，而心甘情願演話劇的很可能就給你一個小角色，那麼演員當然還是得靠影視先出名才有機會了。事實上演員既不該因了為影視放棄話劇被開掉，也不必因放棄影視機會出演話劇就大加讚揚——作為演員本身來講，出演話劇、影視還是其他項目是他演藝發展的多個方向，既可齊頭並進也可擇一專攻，是傾向個人興趣還是考慮功利，演員可根據自身的長短來衡量取捨，選擇其實是自由的。一般以為演員不願意上舞台乃由於話劇和影視報酬的懸殊太大，這固然是事實卻並非唯一重要的原因。殊不知，在話劇最興盛的北京，一個國家級的劇院一年最多也只上五到六台戲，動用的演員加起來最多

約一百多人，其中重要角色為十多人（且導演出於合作慣性常常願意使用同一個演員），而二百多龐大的演員隊伍中還有許多人根本輪不到演出機會（不少直到中年才因某部影視一炮而紅被證明很有才華的演員在他年輕時一直在舞台上跑龍套），這對於吃青春飯的演員們來說緊迫感是可想而知的，尋找別的途徑也是理所當然，怎麼能由此苛責演員呢？其實，解決的辦法不是沒有，試想如果一個劇院一年演出五至六個保留劇目，上演五至六個新劇目，演員的的上台率就會提高一倍；如果保留劇目和新劇目的數字分別提高到十，幾乎所有的演員就都有機會上台了。演員在舞台上摔打的越多才越有可能展露他們的才華，由此良性的競爭才得以形成。

演員的情況是如此，以往曾在話劇界佔有重要地位的編劇的處境恐怕就更不理想。近年來話劇原創劇本的稀缺使觀眾對此頗有怨言，不太瞭解劇院運作規律的人們很容易去指摘編劇觀念的滯後、創作力的貧乏等等，但編劇的苦衷卻是鮮為人知的。在一個劇院一年僅僅排演的五六部有限的劇目中，四五位導演往往青睞那些在戲劇史上已有定論比較完美的劇本比如國外經典劇目，這樣無疑更加大了劇本篩選的難度。有些當代劇作家的新作雖然存在一些這樣那樣的缺陷，但通過導演的二度創作是很可能取得某種拓展的，可在導演一年也只有一次的寶貴的創作機會中被謹慎的迴避掉了。簡言之一個本子如果不被導演看好，將很可能一擱就是幾年，再拿出來看時，時效性已經蕩然無存了，這樣對編劇的創作積極性又何嘗不是一個打擊？

相比之下，導演已成為當今話劇界的「寵兒」，無疑，他們似乎沒什麼可憂慮的了。不盡然，正因為所有的關注都集於導演一身，且如今一台戲的製作成本動輒上百萬，這使導演所承擔的無論如何已不只是關乎他個人藝術追求的事體，而是有對上上下下有所交代的責任。他的任何一個不同以往的創作取向都可能令觀眾質疑。看慣了孟京輝「遊戲」劇的人馬上責怪他的新戲《關於愛情歸宿的最新觀念》不好笑了；曾被查明哲的「殘酷戲劇」所震撼的人覺得《這裡的黎明靜悄悄》中的抒情意味超出了他們的期待；票房大獲成功的《萬家燈火》出自老前衛大導林兆華之手也讓瞭解林導的觀眾大吃一驚。由此導致的對導演不太負責任的「捧殺」和「棒殺」也漸漸抬頭了。

越是創作上演的劇目數量太少，話劇界承受的壓力就越大，出精品的可能性就越小，文化官員的不滿意和觀眾的隔膜也就越大，這已然成為一個怪圈。這種時候也就不奇怪政府部門要費心啟動國家舞台藝術精品工程了，這一「工程」的初衷是令人有些振奮的——計畫每年由財政部撥款四千萬元搞出十台精品，則五年內有望產生出五十台精品。二〇〇二年先是從全國範圍內初選出了三十台入選劇目，包括

話劇、京劇、崑曲、地方戲曲、兒童劇、歌劇、音樂劇、舞劇、音樂會等，每個劇目都得到了五十萬到八十萬元的國家資助，再讓這些作品精工細作，之後在二〇〇三年十月驗收，評選出十台該年度的「精品」再做重點投入。拋開藝術不談先算一筆帳，在篩選的第一階段也就是三十台劇先花掉一千八百萬元，按照四千萬元的投資，其後入選的十台戲還要再有二千二百萬元可花，平均到每部戲則有二百二十萬。現在國家級劇院的一台新創作的大劇場話劇若是投資達到一百萬，表現形式上則已相當奢華。那麼，問題就來了：如果說精品工程資助的是那些新創作的作品，這筆經費還很有用武之地。但若是那些已經在各自的院團獲得過經費打磨出來的優秀之作，他們獲得這批「巨額」資金將做些什麼呢？請編劇把劇本再磨一磨？讓導演把戲反覆調整、重排？請舞美設計把景弄得再繁複一點（這似乎是花錢最利索的辦法）？如果是這樣，那麼一部號稱精品的舞台劇其投資前後加起來將達到三百萬至四百萬元，依照市場規律這樣的投資將演出多少場才能收回？而實際上又有多少觀眾看過它們呢？那麼這樣出爐的舞台劇「大片」是否有些勞民傷財了？因為嚴格說來它們的加工過程與觀眾是沒什麼緣分的，難道我們「只問耕耘，不問收穫」？精品工程花的可是納稅人的錢啊。總而言之，錢，是改變戲劇界根本危機的法寶嗎？只要有強大的資金注入，舞台劇就能彰顯生機嗎？我們是把這五年下來的二億元集中投到某五十部作品上還是把它分別打散到一大批作品上，以獲得最大的邊際效益呢？如果不能拉動話劇界的整體抬頭，所謂的「精品」的含金量還真是值得懷疑。而且在這種情勢下，對那些在舞台劇領域躍躍欲試的人來說，精品工程甚至可能潛在的助長一種不良趨勢──既然精品的投資動輒上百萬，那麼舞台上自然照著宏大和鋪張的路子去做了，戲劇質樸的本義被忽略，難免不走向大而空的形式主義。

　　話劇的精品以何種方式誕生可能性最大？這其實頗值得斟酌。現在人們常說電視劇擠佔了話劇的空間，且責怪電視文化的膚淺，但不能否認的是電視劇時不時冒出一些「精品」，眾相爭看，使平民百姓一家人團聚在電視機前的時光過得滋滋有味。回想從上世紀八〇年代起，電視劇在我們的精神世界中所留下的印記是斷斷續續卻總在刷新，雖然它先天的作為一種茶餘飯後的消遣進入人們的視野，可一旦對生活提煉得當就能鎖住人們的心扉。且不說像《紅樓夢》、《西遊記》等由古典名著改編有著海外市場需求的作品，單是如《渴望》這種小市民的劇每當重播時收視率依然很高。它們所以耐看首先能從中領略那時的風土和人情，而更重要的是過去時代的公共性話題從其間自然浮現，比教科書生動許多。誰說這樣的電視劇不是精品呢？電視劇無須依靠精品工程就能出精品，為什麼呢？這恰恰是因為它

已經形成了良性發展的文化產業。事實上，電視劇行業幾乎每年都能留下一兩部讓眾多老百姓回味的佳作，題材幾乎涵蓋現實生活的重大事件和人們精神領域的困惑，類型也是隨著時代的變革、市場的變化不斷在拓寬。中國電視劇已經成為當代中國人生活的一面鏡子（當然，電視劇在中國的興旺發達與中國人的總體文化生活單調有關，此處不做探究）。儘管螢屏充斥的清宮戲過多了，但從《宰相劉羅鍋》、《康熙微服私訪記》、《鐵齒銅牙紀曉嵐》等受追捧的熱烈不是能捕捉到由古延續至今的民眾對明君、清官的嚮往和以智慧去戲耍直至擊敗強權的替代性幻想嗎？不少男士對「小燕子」這樣的奶嘴文化表示反感，但我曾見過在一條街上一大群民工看著一台電視機播放《還珠格格》時的陶醉神情，難道這個敢於叛逆皇權的小女子不是寄託了人們對於專制的潛在不滿？而她如俠客般的心腸不是弱勢群體期望得到保護的變相體現？我們看到十多年前的《過把癮》中，方言作為文化館的館員時還有一種身在體制內的優越，而如今的《結婚十年》中，成長由白手起家做到廣告公司的經理則處處體現著體制外的自由。《黑洞》、《黑冰》等「黑系列」中滿足了市民對黑社會頭目生活的好奇心，而《至高利益》、《浮華背後》、《絕對權力》等又給了老百姓一個腐敗份子、走私頭目最終將被嚴懲的理想實現。如果不是從《貧嘴張大民的幸福生活》、《空鏡子》、《浪漫的事》中，經受著社會變革震盪的平民將很難看到善良這一傳統美德在今天還要不要恪守的意義，如果不是有《我們的田野》中徐大地那樣的農村幹部，我們城裡人將根本無從瞭解困擾著政府的「三農」問題是從哪些細枝末節上展開的……無須再舉例，近二十年的中國電視劇就是這樣在電影也缺席的情況下以它全方位的視角涵蓋了我們生活的周遭。所以儘管某些優秀的劇中也有注水之嫌甚至不乏虛假層面，但它們真實的合力卻不可忽視。儘管電視製造商的投資動機是出於利潤目的，但在取得了豐厚回報的同時卻也幾乎做到了與人民的命運共呼吸。

　　一部引得觀眾街談巷議的電視劇就像一石激起千層浪，折射出當代人的心態，近年來話劇界的重頭之作又是什麼面貌呢？雖然話劇的傳播遠遜於電視劇，觀眾數量大大低於後者，影響力也小了許多，但僅就題材也不難看出話劇是如何與時代對話的。上世紀八〇年代尚有《桑樹坪紀事》、《狗兒爺涅槃》這樣深刻反映當代生活的以現實主義為基礎的大劇場話劇力作，而今天至少是當代題材卻很難撐起一齣大劇場的戲了。九〇年代最能代表話劇成績的兩部作品應該是摘走戲劇界的「文華」、「金獅」、「梅花」等多個大獎的《商鞅》和《生死場》，一為歷史劇，一為三〇年代的小說改編。前者被台灣同胞稱為「文革後中國歷史劇的集大成者」，後者一度引起文學界和知識界關注，因為知識份子在其間發現了諸如女性話語、階

級話語、民族話語等多個話語的纏繞。不難看出,這些為戲劇的政府權威部門認可的作品不僅在知名度上不可與電視劇同日而語,在內容上也日益走向菁英化,而戲劇一旦進入不了更多觀眾的視野它的生命力又何在呢?如果說先鋒戲劇最有理由關起門來自我表現一番,不在乎觀眾的多少,但作為主流意識形態存在的話劇卻是最應該贏得老百姓的參與而非少數職業看戲人的首肯就可以的。這一點,戲劇圈簡直應該妒忌美術圈,前衛藝術家只要看掌握權力的策展人的臉色就可以了,大眾和他們作品的效應沒有什麼干係。當然,戲劇界的能人們也沒有放任他們創造的火花溜走,把熱情投入到「商業戲劇」中,像《托兒》這種直接脫胎於老百姓故事的喜劇大受歡迎,而像《富爸爸窮爸爸》、《澀女郎》、《翠花上酸菜》這種「情景喜劇」是隨著每一兩年流行文化的新動向而誕生的。如此看來涇渭分明的兩類戲劇應運而生:得獎戲不由自主地要揣摩評委的心態,商業戲名正言順地要迎合白領的喜好;前者好像不怎麼看得到,後者的門票也價格不斐,於是乎與話劇隔膜得久了的觀眾就樂得穩坐家中看電視了。如果把戲劇比作一盤大餐,得獎戲猶如燕窩、鮑翅之類,既令人望而卻步,又易吃多了消化不良,商業戲則如飯後甜點,總吃甜點也還是不飽。而我們每天的主流飯菜卻是要蛋白質、維生素、粗糧一樣都不能少的,主流戲劇的缺失是戲劇界嚴重的營養不良,觀眾自然要棄它而別顧了。

　　曾幾何時,中國的話劇界體制變成一種高級的、文化的但又是自殺性的體制。在這種體制下,從業者也已經習慣和坦然。演員排話劇並非沒有好處,話劇一度成為影視劇導演的選秀場;導演因話劇一舉成名後少有不藉此涉獵其他劇種以及贏得做影視導演的資格的;至於燈光、美術、服裝、化妝等技術人員幹哪樣不能吃好飯呢?被冷落的是兩種人:一是編劇,前述已證明當代話劇不怎麼需要他們表達,直接轉向電視劇了;二是所謂的戲劇評論人,得獎戲已有定論,商業戲有娛記宣揚足可,從何處評起論起呢?何況一齣戲看的人太少,再說三道四也似無的放矢。更重要的是在這種情況下產生的話劇很難與當今的時代構成對話關係,這也使戲劇的圈內人在把話劇推向當代文化的前沿時頗感艱難。從全國範圍來看,東北的「二人轉」是如今戲劇圈最風光的一景,因為他們形成了最常規的市場。試想,趙本山的劉老根大舞台每天都有戲可演,這是一種什麼狀態?這種狀態下演員們如何不天天想著突破呢?而時下的話劇界卻是總不在狀態,把希望寄託於偶爾殺將出的執著於話劇藝術的個別「黑馬」顯然是不夠的,因為他們無力於整個劇界的改觀。中國話劇能否形成自身良性循環的文化產業?能否借助主流戲劇的中興拉動人們對話劇的需求?文化官員對體制的思量將不可迴避。

兩齣《趙氏孤兒》

一段時間內，《趙氏孤兒》在二○○三年的首都舞台爭相上演，這個曾經被王國維譽為「與古希臘悲劇比亦不遜色」的中國古典悲劇再度引起人們的興趣，一些觀眾（當然是少部分）在看完其中的一個版本後，會油生觀看另一個版本的興致，這對於一向不怎麼景氣的戲劇市場來說，原先擔心的觀眾分割「蛋糕」變成了市場這個雪球無形中的有所滾大，確也是不小的收穫。

隨著演出的進行，兩個創作班底的主創者都聽到了從票房那邊傳來的好消息，然而它們贏得觀眾的層面卻是各不相同的。首都劇場門口的黃牛截住你說：「快看！濮存昕、徐帆演的《趙氏孤兒》……」許多人就走進去了。長輩導演林兆華的聲望、人藝明星演員的號召力，這對年輕的女導演田沁鑫所造成的壓力是可想而知的，在一個尚屬「嬰幼兒狀態」的劇院（中國國家話劇院成立不到兩年）集結一幫人搞一個同名劇目，又同時間演出（因為「非典」的緣故，兩個戲的演出時間才拉開了），無異於打擂。

有這個必要嗎？兩大劇院花鉅資打造兩個「孤兒」，有幸看過兩版演出的人疑問會自然消除——它們的確是兩回事，而且各有看點。但新的疑問產生出來，新孤兒為什麼都「誕生」在今年？這種巧合除了英雄所見略同之外還有其他的原因嗎？無庸質疑，元人紀君祥寫就的這個戰國時期的故事感動了多少代中國人，更重要的是，它是中國早期戲劇在西方有影響的劇作之一，曾經被雨果改編成《中國孤兒》（此外的例子還有《灰闌記》被布萊希特改編），據說法國人很熟悉也很喜歡這個故事。二○○三年是法國的中國文化年，法國官方曾經提出想看中國的話劇，這個本子自然成為首選。能把中國傳統的瑰寶拿出國門弘揚給西方人看當然是好事，但「危險」也是存在的。具體來說，西方人喜歡《趙氏孤兒》是它的復仇，而中國人則看重其忠義。那麼，是首先演給法國人看還是先演給中國人看呢？很難說兩位導演完全沒有考慮過類似的問題。

　　當然，藝術創作不可能完全排除功利的因素，更何況在戲劇觀眾流失嚴重的今天，獲得西方人的欣賞，也不失為把握國際戲劇動態、探索中國戲劇進程的一種努力，至少對建立戲劇導演個人的自信心不無好處。結果如何呢？林兆華在二〇〇一年排的《理查三世》意圖為柏林、倫敦、巴黎國際戲劇量身定做，國內僅僅上演的十二場是門庭冷落，沒想到在西方也遭受冷遇，導演到底想演給誰看呢？不太清楚。林兆華的戲劇觀念對中國觀眾可能是過於超前了，但西方人又不覺得新鮮，我們的文化交流究竟以什麼為立足點？如果過多的考慮西方人喜歡什麼未必能真正贏得他們，創作者能否繞過這無形的暗礁，這是「孤兒」出世前讓人擔心的問題。

　　如今，好在兩個孤兒的面貌均令人興奮。許多人感到驚訝而且接受的是國話版那強烈、鮮明的舞台視像，這是指由舞台美術和演員的造型及舞台行動所構成的綜合景觀。「讀圖時代」的戲劇舞台有一個特點，它使舞台美術大張旗鼓，一種主觀的、意象的、表現主義的風氣從舞台布景一直滲透到服裝、化妝及道具，給觀眾以極大的愉悅，在某種程度上設若不瞭解故事，先從視覺上引誘觀眾進入特定的舞台氣氛，效果往往不錯。國話版《趙氏孤兒》以及其他一些多媒體戲劇的攝人之處就在這裡。不過田導的優勢還在於她把她所擅長的戲曲轉化為頗具中國書法之意蘊的舞台行動，經與羅江濤的舞台設計相結合，獲得一種水墨畫般的視覺經驗，這種經驗就當代大多數對戲曲不感興趣的年輕人來說，是既陌生又熟悉。只要是土生土長的中國人，不管他對中國傳統藝術的形態如書法、國畫乃至戲曲平時如何缺少接觸，但在他的血液裡卻先天擁有了認同祖先文化氣質的基因，何況他生活的周遭環境也無時無刻不浸潤了傳統藝術的影子。當今舞台缺少敘事、缺少意義卻不可以缺少樸質的情感，形式主義的撫慰總比舞台的冷漠要好得多。因此如果不去苛責它文本敘事的弱點，國話版也足以打動我們。

　　人藝版的舞台美術以氣勢恢宏見長，動用了真馬、真牛，用來砌牆的紅磚堆放在台上既是舞台的僅有的一兩個支點又有明顯的裝置意味，結尾那場暴雨很淋漓盡致，但把地板撬開用五萬塊磚填上有多少必要也值得懷疑，還有為什麼馬、牛是真的，狗卻是「假」的呢？這種不統一的「現實主義」倒也是林導的獨創。不過，人藝版的票房價值高於國話版是沒有疑議的。主要原因當然不是如黃牛所叫賣的那樣，確切地講，此番過快的節奏包括甚至沒有話劇常見的獨白等給演員幾乎留不下展示個人魅力的機會，人藝版票房的勝出在於其戲劇性強於國話版。在人藝版裡，編劇為使屠岸賈屠殺趙家的理由更充分些，增加了屠與趙盾有二十年世仇的經歷，並且不斷地讓屠岸賈與趙盾對話，使戲劇矛盾越來越尖銳和激烈。這種矛盾在國話

版裡卻是不夠強烈的，程嬰應承莊姬的內心衝突未能展開就給了一個誠信的結果，編導給了主人翁行動的目的卻沒給他行動的依據，有先入為主之嫌。其次國話版跳進跳出的時空結構和幾乎如文言般的台詞很可能使那些非知識階層的觀眾（包括一些非文科的大學生），在不知道「趙氏孤兒」故事的前提下覺得不知所云，而人藝版則好懂得多。

這亦是近年來戲劇界頗有意思的現象。林兆華最明瞭個中甘苦。林導近幾年排演的一些實驗性戲劇在知識界引起了爭議，但與觀眾總無多大緣分，甚於自己賠錢，倒是他自己並不看重的《萬家燈火》等卻創造了票房的高潮。此次他聽取文學顧問牟森所謂戲劇「大片」的建議，核心就是要俘獲觀眾的注意力。注意，竟然是多年來一直以「先鋒導演」姿態自居的牟森率先借鑒了美國好萊塢的商業技法推動大導一試，誰都知道牟森的戲一向是比林導更少有人看到也更少有人看得懂的，牟森竟然也轉變了！事情巧就巧在十月首都劇場《趙氏孤兒》第二輪複演時，孟氏名劇《戀愛的犀牛》改版後也恰好在旁邊的小劇場推出，這個戲曾被譽為二〇〇〇年小劇場戲劇的票房「奇蹟」，是孟京輝從先鋒性向商業性轉折的典型例子，今年它再掀高潮。不能否認，劇場人頭攢動、一票難求的景象是激動人心的，所以雖然有人驚呼：「先鋒戲劇陷落了！」但沒有誰會比戲劇導演本人更懂得觀眾擁戴的重要，這也許是一代或兩代「先鋒」導演轉換敘述方式的原因之一吧。

不過，「先鋒」在田沁鑫這裡不成為問題，她從來未標榜過「先鋒」，她只說「中國戲劇」應該怎麼樣，這使她一開始就站在了歷史的承接點上，在她之前有焦菊隱和被焦導培養過的觀眾，她則要在新的時期對新的觀眾做一個交代。所以田沁鑫雖然因《生死場》一度成為國家諸多戲劇獎項的得獎大戶，但我們在她的作品裡看不到戲劇最不容易擺脫的陳腐的政治觀念的說教，而總是被舞台形式的獨特性而激動起來。因此在這裡說甲比乙的商業性強，僅就客觀事實而言，並無褒貶。眼下的戲劇市場對林兆華等這種外在的努力和田沁鑫的內功都同樣需要，只是一般來說，外表比內裡總是更容易快一些地博得好感，內功本身就功法純熟來說也總是需要一個相當的時間過程。

另一方面，中國戲劇顯然不能只停留在形式的張揚上，這就像文學不「介入」社會人們就會痛感精神的迷失，拋卻其他，兩版《趙氏孤兒》使人感到興致斐然的是兩個「孤兒」的兩種人生態度。這樣看來：古代中國有一個小孩，生下來便沒了母親，卻同時有了兩個父親，兩個父親都很疼愛他，一個教他行義——「生而為人之道」，一個教他行惡——「在世為人之勇」，待孤兒長到十六歲時，兩位父

親年老體衰，把他的身世真相告訴了他，原來那個教他行惡的義父竟是殺害自己全家三百多口的仇人，而他以為的親爹竟是把自己的親生孩子頂替送死從而保全了他的性命，當年為了襁褓中的他，還有多人喪命。這樣的深仇大恨、奇恥大辱降臨時，一個初諳世事的青春期孩子的第一反應是什麼呢？照現代人的說法，精神分裂也不足為奇吧。

孤兒的這種情形不亞於丹麥王子哈姆雷特，他發現叔叔殺了父親、娶了母親還當上國王，哈姆雷特果斷地決定復仇卻一再拖延行動，最後導致復仇不能、反被仇人殺害。中國的古人讓孤兒非常果敢地殺掉仇人也是養育自己長大的人，為家族報了仇，最後得一個母子團圓。

顯然，當代中國人是不會滿足於歷史的這種敘述的，因為沒有哪本史書或由此改編的雜劇、地方戲等明確的交代過：作為孤兒的孩子是怎麼想的。孤兒從來就沒有作為一個獨立的個體或者說主體而存在，他只是趙家的一根香火，一個復仇的種子，維繫著封建社會代代相傳的忠孝節義的鏈條，而哈姆雷特所以成為西方悲劇的經典，是莎士比亞讓丹麥王子總在那裡思考「活還是不活？」以及怎麼個活法的問題，有孤兒這樣離奇身世的人是絕不能放過這樣的思考機會的，於是，由此改編的兩版都在這一刻延宕了。

兩個觸及孤兒內心的巨大問題凸顯出來。田版的問題是，作為孤兒來說：「我是誰的孩子？我該相信誰？」孤兒真的迷亂了。在舞台上一番刀光劍影、時空交錯的跳躍之後，孤兒意識到，我應該是趙家的後代吧，但我也是養父和義父的孩子，這樣的回答不能令祖先滿意。復仇呢？田版採取一個折衷的辦法，讓屠岸賈病入膏肓，自然死亡。其二，「我該聽誰的？」像父親那樣行善，還是像義父那樣作惡？這又面臨了薩特所說的選擇的困境。孤兒內心的痛楚不是通過言語表白，而是由他的身體和表情散發出來，孤兒與屠岸賈、程嬰幾乎總是扭打、纏繞在一起，他們組成的如雕塑般的造型使人過目難忘。演員們群情悲憤，舞台被一種憂傷而非恐懼的氣氛籠罩著。

林版的問題則是：「我是誰？」如果「我」是忠臣趙盾的外孫、趙朔和公主莊姬的兒子，「我」是孤兒，「我」與他們有血緣關係，「我」就必須義無反顧地報仇，這正是古人的邏輯，這樣就沒有「我」了。反過來，如果認定「舊時代的一切後果要由新成長起來的孤兒來承擔是對他個人生命存在意義的質疑」，「我」雖然是趙家的後代，但不必承受他們祖先的世仇，我可以不復仇，那麼作為「孤兒」的「我」又不存在，也就又沒有「我」了？許多人看到，孤兒當兩位衰老不堪的父

親跪在那裡面面相覷時，隨曾經下詔誅殺自家的晉王瀟灑地離去並扔下一句：「這與我沒有關係！」不禁為林版的戲劇性高潮發生在此而錯愕，那滂沱的大雨噴灑在兩個垂死的老人身上也是一絕，但觀眾還是不能坦然接受這樣的結局。

其實，把孤兒的命運集中在「我是誰」無異於自尋煩惱，這是一個永遠也不可能窮盡的哲學命題。在國話版的結尾，田導以她慣用的謝幕方式使兩位父親拉起了孤兒的手，這讓觀眾急切地感到，在承接兩個父親所代表的兩種價值體系上孤兒的兩難是表達得不夠充分的，現代人如孤兒般的處境也是渲染不足的，這個問題剛剛觸及大幕就關閉了。身世悲苦的孤兒在兩位父親亡後說出：「我將上路。」他要去往何方？不知，但這一個孤兒註定將懷揣他們家族的歷史在他心靈烙下的印記，去完成他一生一世中將要面臨的所有選擇，他更可能是一個善惡並存的孤兒。而人藝版那個面對衰頹的長者揚長而去的孤兒真的就能一走了之、脫身得乾乾淨淨嗎？也許該欽佩他的勇氣，一個敢於傲視歷史的人因為放下包袱、開動機器，可能是前進得最快的人，而一個缺少歷史感的民族也曾經騰飛得很快，但中國人面臨的恰恰是前一個問題，漠視歷史抑或承擔歷史，哪種選擇更好做呢？有趣的是，為什麼是年過六旬的林大導走向後現代的消解，而正值青春的田女士依舊悲壯呢？花甲老人看破紅塵而青春年少執迷不悔？這與當下的憤青傲視四方、長者俯首潛行頗有些相悖啊！

「孤兒」如何成為「孤兒」？我們如何成為「孤兒」？這也許還可以大做文章，可以有兩個《趙氏孤兒》，還應該有三個、四個更多的《趙氏孤兒》，當然不必都集中到一起了。

《趙氏孤兒》2003
北京人民藝術劇院
編劇／金海曙　導演／林兆華
徐帆 飾 王太后

二〇〇五年戲劇盤點

二〇〇五年的十一月一日午夜過後，從《尼伯龍根的指環》的末場走出來，我忽然想到，在這一年的文化事件中，沒有留下關於戲劇的記憶，誠然，享譽五十年的《茶館》首次遠赴美國，在紐約數地巡演，以及國家話劇院的《懷疑》創造出與紐約百老匯同時上演的新紀錄，但是比起二〇〇四年由《廁所》「粗口」引出的喧嘩，二〇〇三年兩齣《趙氏孤兒》的舞台「打擂」，二〇〇二年中那滿佈白樺林的《這裡的黎明靜悄悄》和絞索高懸於觀眾頭頂的《沙林姆的女巫》……二〇〇五年的舞台終究是冷清了許多，回想起來唯有七十五歲的朱旭老人所扮的屠夫形象歷歷在目，這一個人撐起一台戲的場面，更加印襯出舞台的寂寥。

原創依然艱難，主流戲劇在摸索中前行

這寂寥無疑來自於主流戲劇的缺席。以反法西斯紀念演出為例，雖然《死無葬身之地》、《紀念碑》等有著不錯的口碑，但兩劇都是別國的佳作，與中國百姓對日本「鬼子」的仇恨隔著一層。說到底，抗日戰爭六十年之後，話劇竟然還只能捧出一部原創作品，而且還是六年前的舊作，話劇創作的疲軟，由此不難得見。擔負主流戲劇中興的北京兩大國家院團這一年也不乏新作，《全家福》、《紅塵》、《懷疑》相繼出台，卻不無遺憾。《全家福》與《紅塵》同屬「京味」話劇，雖然分別出自人藝和國話，卻似乎遇到共通的困惑。兩齣戲都改編自小說，文本偏弱些：《紅塵》雖是早些年的得獎之作，文學觀念上的老舊卻已凸顯出來；《全家福》的作者在應付話劇結構上顯得力不從心，事無巨細地羅列，有流水帳之嫌。有趣的是，兩劇的導演雖個人風格迥異，處理手法卻很相似，不管是一座老牌樓的歷史，還是一個曾經淪落風塵女子的辛酸，儘管那主人翁的活動時間與我們並不遙

遠，卻似乎與我們父輩的喜怒毫不相干，所有的故事都往「喜劇」的路子上走，尤其是文革的場面，無一例外地變得很「搞」笑，面對主人翁所受的羞辱，觀眾卻只能笑出聲來。最近以來在話劇中所習見的就是，我們民族那一段段苦難的集體經驗不知怎麼都被抽空了水分，以一種與我們現實感受無關痛癢的面貌呈現出來，這當然也不限於《全家福》與《紅塵》，它幾乎是眼下所見的當代題材的話劇所難於擺脫的某種痼疾，歷年來為數稀少的原創劇更加證明了這點。

　　自二〇〇二年以來國家對文藝院團的調整與合併之後，北京人藝和國家話劇院在話劇領域的對壘局面基本形成，兩大劇團自然成為話劇觀眾矚目的焦點，在藝術趣味上各有千秋。人藝有著值得驕傲的歷史，佔盡天時地利，它把京味戲作為看家本領，在外國戲中擅於演出中國風範。新近成立的國話沒有劇場，但凝聚了多位富有實力和個性的中青年導演與眾多的「明星」演員，建院之初便出手不凡，給人以希望。兩個劇團在劇目的選擇上也漸漸顯示出差別，人藝注重大眾化、國話偏重思想性，都是值得尊重的藝術追求，也拉開了觀眾之間的層次。二〇〇五年的新戲透露出這兩種傾向都有差強人意之處。大眾化可能會迎合低俗，比如《心靈遊戲》的滑坡；而思想性可能會導致新一層的與觀眾的隔膜，尤其是引進的外國劇，國情與文化的差異不可避免地成為一個問題，《懷疑》遭遇的便是如此。觀眾有足夠的理由來問，為什麼要演這個戲呢？答案似乎只是：它是美國二〇〇五年度三個戲劇大獎的得主，不夠好嗎？既然看電影可以做到與美國同步，話劇為何不可呢？現在什麼都講與國際接軌，北京演《懷疑》的時候紐約也

《懷疑》2005　中國國家話劇院
編劇／（美）約翰‧P‧尚利　導演／汪遵熹

正在演，不是很令人激動嗎？但是除了這現象上的同步，我們卻生出了新的懷疑：紐約的《懷疑》與北京的《懷疑》差別就在於，前者的劇場裡中產階級為反省自己找到了出路而唏噓不已，後者的劇場裡中國人對這個老修女揭發神父有孌童行為的故事多是一頭霧水，即便是知識份子觀眾，也依

然需要看到中國藝術家對這一題材的轉化處理，才可能使沒有上過教會學校也缺乏宗教信仰的國人也體會到懷疑和信仰所需要的勇氣。

在話劇中「下里巴人」和「陽春白雪」是兩種選擇，為了引來更多觀眾而降低趣味，或是憑藉公益性的院團可以不必太考慮票房收入的優勢而陷入某種戲劇人的自戀，對觀眾來說都是一種損失，國家院團不可不對此承擔職責。

孟京輝的孤獨

與主流戲劇的沉重腳步相比，二〇〇五年商業戲劇的走勢倒要輕盈得多。財大氣粗、明星壓陣是其顯著提點。開春便有《琥珀》攪熱市場，隨後《金沙》、《最後一個情聖》、《新青年之憤怒年代》、《金大班的最後一夜》等，每一齣戲都會帶來一次強勁的宣傳攻勢。曾幾何時，籌集重金砸在媒體宣傳上、投進舞台包裝裡、拋給各路演藝界明星人物幾乎成為各位或公、或私、或公私兼顧的製作人的共識，舞台劇尤其是多媒體舞台劇成為眼快手疾的生意人圈錢的新發現，其結果是一堆聲光電的喧囂之後留下的虛無，為此埋單的觀眾並不知道戲劇舞台其實是缺少一個市場准入機制，花錢買了偽劣產品可以去退換，看了昂貴又拙劣的戲後卻只有疑惑自己是不是太膚淺的份兒，於是就有《金沙》這樣的「怪胎」在北京舞台的肆虐。

開放了的演出市場下，藝術家的自律顯得極為重要。像孟京輝這種水準的導演在商業戲劇的試水起到了某種示範作用。雖然《琥珀》並不是那麼完美，但相形之下，其他的戲在藝術表達上的幼稚和粗糙便暴露無遺，我們雖然損失了一位先鋒戲劇的驍將，卻可能迎來了一個商業戲劇的奇才。開春之際，「魔山」（兒童劇《魔山》，編劇：史航）上的小熊又在向孩子們招手了。在很長一段時間裡，孟對戲劇市場的影響力將不可低估，只是諾大的舞台光有孟一人起舞豈不孤獨？觀眾單有這一種口味豈不單調了些？而失去了競爭對手的孟京輝，他的十八般武藝又如何精進呢？

二〇〇五年國產劇有紀念反法西斯六十周年的演出週，有一年一度的北京國際戲劇演出季，有舞台精品工程的逐年篩選，更有投資上千萬的音樂劇、多媒體劇，但這些竟無以覓得些許情感的印記。有一部被專家激賞的梨園戲《董生與李氏》依然藏在得獎戲的圈子裡未能與大眾謀面，剩下的只是年初的日劇《狂戀武士》和年末的華格納歌劇給我們的感官帶來一些安撫。倏忽而逝的二〇〇五年戲劇，寫下這些時心情就如窗外的大霧一般迷茫。

話劇百年：喜劇釋放與平民表達

空前爆笑的話劇百年
讓我們一起來爆笑吧

　　中國話劇起步於一九〇七年時東京的春柳社還是更早？這個問題恐怕只有學者才會關心吧。自今年四月以來，「話劇」這個比較生僻的字眼越來越多地進入人們的視野，因為要為它過百歲的生日。在政府部門的關懷下，慶祝活動聲勢浩大，調集三十餘台戲於全國各地巡演。媒體亦助陣，話劇百年「名人堂」中青年偶像明星的入選拉近了人們與話劇的距離。尤為重要的是這股東風鼓起了官方及民間各類戲劇人滿滿的信心，相對於二〇〇五年的冷清，二〇〇六年的回暖，二〇〇七年終於收穫了話劇的大年。二〇〇七年話劇演出數量頗多，形式也五花八門：主旋律與商業劇，優秀劇目展演與百年經典劇複排，小說及網路小說的改編，同名電影與電視劇的話劇版本。其張揚的主旨亦有針鋒相對，一邊是強調話劇姓「話」（如《嘩變》），一邊則是肢體劇幾乎消滅台詞（如《人模狗樣》）。演出熱潮一直持續到在歲末的最後一個星期，兩岸三地的實力派（賴聲川、孟京輝、林奕華）同時滙聚於京城，在聖誕與新年的喜悅氣氛中分享著多年經營所贏得的成果——觀眾的捧場。

　　市場的細分，是每一種消費品發展到一定階段之後必然的結果，經歷了一百年的中國話劇是否已經成為我們的文化消費品之一呢？答案是肯定的。既然明星們以票話劇、秀話劇為時尚，那麼追逐時尚的都市人群把進出劇場當作生活質量提高的象徵之一也就不足為怪了。那麼哪一類戲最有市場呢？唯有喜劇了。今天如果一齣戲不好笑、不搞笑，我們有什麼理由去看它呢？有幸生在這個高歌奮進的年代，我們有太多可以笑的理由：年年遞進的GDP、香車、豪宅、舒適的生活，至於那些讓人

沮喪的現實：污濁的空氣、堵塞的交通，一漲再漲的豬肉價格……則可以在現代化的更多美好許諾中一一化解與消受。經過近二十年經濟浪潮的洗禮，中國人無論處於何種階層，也不論錢包鼓癟，潛意識裡均達成共識：如意也好，困苦也罷，笑是對待當下的最好態度。在這個充滿娛樂精神的年代，如果不會講熱笑話、冷笑話之類逗笑別人那就犧牲自己作讓他人取笑的諧星吧。二○○七年房子、基金、股票一路攀升，贏利的投資者自然要笑，被房價嚇退的工薪族和被「五‧三○」套牢的股民散戶出於緩解壓力也還是要笑。在狂喜與無望的情感波濤間行走最灑脫的數那些笑星們，他們深得人們的喜愛，尤其當他們走上了舞台。還有什麼比在百人以上的劇場裡跟著眾人一起大笑更解壓呢？京城大大小小的劇場迎來了渴望笑的觀眾，從北京人藝到東單先鋒，從保利劇場到海澱劇院，人們臉上無不洋溢著快樂的表情。

喜劇在話劇百年釋放絕非偶然。周星馳電影、國產賀歲大片已然挑撥起人們的快樂神經，而二人轉、相聲以及「春晚」小品的風行則使話劇界不甘寂寞的年輕人按捺不住了。舞台劇的出路何在？——商業劇。商業劇的出路出路何在？——喜劇。前者更成為話劇模仿的資源，以「無厘頭」、「大話」惡搞的方式牽出諸多的時髦話題，把原先由網路揭開的社會名流的虛偽嘴臉放在劇場裡演繹，再傳送到網路上去，就完成了從小眾藝術到大眾藝術的交接。資源分享以後，致力於商業喜劇的團體馬上發現他們的擔子很重，因為搞笑話劇在中國大地實呈風起雲湧之勢，網路視頻裡排滿了各類「原創」作品。京城的民間劇團尤其有表率的作用，如果不努力提高自己的搞笑質量，就很可能被譏為「肥皂話劇」和「賣假藥的」。所幸他們活下來的事實驗證了市場的需要：在尚未成形的商業戲劇中，舞台喜劇是眼下最有希望存活的類型，這個喜劇的雪球得以越滾越大，直至○七年話劇所向披靡的空前爆笑。

話劇百年，有許多劇號稱要「獻禮」，但若不是搞笑和爆笑，恐怕就被遺忘了。

試問，有多少人知道又看過經文化部門精心推選的三十二部在京展演的優秀劇目呢？不妨列出它們的名目：《荒原與人》、《紅塵》、《全家福》、《秀才與劊子手》、《立秋》、《望天吼》、《黃土謠》、《我在天堂等你》、《矸子山》、《鐵人軼事》、《天堂向左，深淵往右》、《臨時病房》、《桃花滿天紅》、《馬市巷的老院子》、《鐘聲遠去》、《蒼天有淚》、《天籟》、《紅星照耀中國》、《南越王》、《農機站長》、《九路汽車》、《農民》、《淪陷》、《十三行商人》、《臨時病房》、《郭雙印連他鄉黨》、《張之洞》、《穿越巔峰》、《馬蹄聲碎》、《愛的心碎》、《棋盤嶺傳》、《牛玉儒》、《玩家》，極少吧，原因很簡單，因為它們中喜劇極少，且沒有一部屬於爆笑的喜劇。

　　《暗戀桃花源》今年推出的兩岸三地版仍受歡迎，觀眾對暗戀部分不如《桃花源》部分的印象深，須知，每每在一片嘈雜聲中須進入纏綿情懷的江濱柳和雲之凡是多麼不易，而袁老闆和春花外在的爆發與人們內心的聒噪多麼相符。

　　由中戲名教授執導的的莎翁經典喜劇《仲夏夜之夢》請「快樂男生」與某喜劇電影明星上場，詩意少了，惡搞多了。

　　在各地巡演的《西望長安》因為葛優而受追捧，一向以冷幽默著稱的葛優在中跳起了熱舞，唱起了搖滾歌曲，變成了人來瘋。

　　《瘋狂的石頭》這部二〇〇六年賺得大彩的低成本電影被「開心麻花」劇團納入為二〇〇七系列之一，蒙太奇手法移植到舞台雖令有些觀眾茫然，但「新新人類」已大呼過癮。《武林外傳》這部被各電視台熱播的電視連續劇推出話劇版後冠以「空前爆笑」的首碼，網友稱「找到了久違的狂笑」。

　　在二〇〇六年異軍突起的戲逍堂每次拿出的劇名都有明顯的搞笑意圖：《到現在還沒想好》，《有多少愛可以胡來》，今年連續推出《暗戀紫竹園》、《滿城全是金字塔》、《戀愛有八戒》，《滿城就這一棵樹》則自稱為「狂笑喜劇」。

　　海派喜劇多走輕鬆的路子，如《和我的前妻談戀愛》，但在改編余華的小說《兄弟》（下）為話劇的過程中，編導發掘了原小說以殘酷為娛樂的潛質，將它定位為喜劇，卻又含悲劇的精神，不妨稱「喜悲劇」。

　　最有創意的屬賴聲川，他遐邇聞名二十年的相聲劇在今年讓女人來說相聲了，宣稱「比《桃花源》更爆笑」。

　　最不能忘記的自然是孟京輝了，這段廣告詞應是許多爆笑戲劇的目標：「二小時演出六百三十次笑聲一百四十次掌聲，令你笑到肚子疼，目瞪口呆，熱烈瘋狂，轟然倒地，淚流滿面，今夜多麼美好！」但只有《兩隻狗的生活意見》做到了，它在二〇〇七年歲末那天迎來第一百場的爆滿。這可算是話劇百年的完美收場吧。

戲劇之「新人民性」
「新人民性」＝先鋒性

　　雖然，「爆笑」確乎成為二〇〇七年話劇市場的主題詞，但空洞無物的笑也將很快被人忘記。有兩部戲涉及了同一個問題值得提及，雖然立場與角度迥然不同。

　　北京人藝新近排演了莎士比亞的一部不太有名的劇作《寇流蘭大將軍》，天性驕傲的羅馬共和國英雄馬修斯敵視平民，被反對者利用，最終導致了自己的覆滅。劇中為了體現平民的強大勢力，導演使用了人海戰術，將一百多個農民工請上了舞台，他們的表演並不複雜，都是些集體動作，比如歡呼、痛罵、舉手以及舉起棍子比劃打架等，但是因為人數眾多，就難免磕磕碰碰，露出一些不好意思的訝怪表情。我一度為中國最高級的戲劇舞台上讓一些沒有受過任何訓練的農民有機會來展現最為他們本色的一面而感興味，甚至以為民工那怯生生的勁兒是遠比搖滾樂的狂嘯暴叫還要鮮活的神來之筆。

　　劇中，濮存昕（扮演馬修斯）捏著鼻子對那些民工們喊道：「哎，你們刷牙洗臉了嗎？」……有不少觀眾感同身受，認為這個戲傳達了這樣的意圖：英雄末路只因為是烏合之眾的愚昧和無知而造成，所以英雄總要抵擋庸俗的社會大潮，他總是孤絕的，也總是高尚的。林導演則說《大將軍》「沒觀點」。那麼舞台上那些農民工懵懂、驚慌、尷尬的表情，是怎麼不經過太多排練就上了台面的呢？他們以呆板、麻木的原生態亮相於在大舞台不正體現了平民的群氓性質嗎？演出後，濮存昕曾說：「中國知識份子有多少遭受馬修斯這樣的命運？妥協的就妥協了，堅持下來的只有一個魯迅還不錯，剩下沒有妥協的人要麼殺頭了，要麼右派了。蘇東坡怎樣，屈原怎樣，李白又怎樣，難道不都是馬修斯嗎？」（《南方週末》二〇〇七年十二月十三日答記者問）如果主創者所強調的社會針對性是以寇流蘭自況，表明知識份子與大眾的距離，那便令我感到錯愕了。儘管生活中的濮存昕與劇中正好相反，他平易近人且因近年來表現出的率真的知識份子氣質而更獲尊重，但他在扮演角色時，只體會了寇流蘭的性格決定命運的悲劇意識，卻未能將自己多年身體力行的公益活動的心得聯繫體會，可謂遺憾。本來，對於這樣一部絕少上演的莎劇似應保持它的多義性和開放性，強化英雄與暴民的衝突只能顯出創作者菁英意識過於強烈了。

　　當資源分配嚴重不公，農民、工人處境十分艱難時是可以鄙視他們腥臊惡臭的時候嗎？　當知識份子也被擠壓到邊緣，但總比前者還要優越時，是可以只顧攬鏡自憐的嗎？尤其是當這種自矜出現在中國戲劇界最孚盛名且技術超一流的大導演、大演員身上時。

　　與此相對，另一部看似不夠嚴肅的作品《兩隻狗的生活意見》卻在嬉笑怒罵間表達了人民的立場。

　　兩隻農村的狗來到城市，牠們會怎樣呢？這一絕妙的構思支撐了一個開放又穩定的結構，由兩位「金牌爆笑組合」的演員充分施展其個人的即興表演才華，效

果是可以預見的，問題是，在這樣一個極為開闊的空間裡，需要裝下許許多多的「意見」，哪些意見才是真正體現「狗」的生活意見呢？對現實主義話劇《雷雨》的顛覆很早前就開始了，反詰小資的卡布奇諾生活、抨擊娛樂圈無聊的選秀與炒作也不新鮮了，而「狗」的草根性與平民性視角卻是頭一遭：「寵物狗」目睹了城市人縱慾貪歡的變態生活，「當保安」揭開了房地產商人欺詐業主的無奈現實，「蹲監獄」觸及了社會最底層人的辛酸……這一切雖以喜劇的方式展開，卻顯示出深刻的批判力量，或許這並不是孟的本意，但卻是他的本能，他揭批社會瘡疤的刺蝟勁頭不因其在戲劇界做大而改變，他的審美趣味也不因自身的優越而撇開更大的人群，他既懂得都市人渴慕慾望的表象化，以「琥珀」與「豔遇」的情色幻象來滿足他們，也創造性地運用演員自身的爆發力完成了「新人民性」的表達。喜愛孟京輝的人一向執著於他的先鋒性，在《兩隻狗的生活意見》中，一個生於六〇年代的熱愛列儂與崔健的憤青在當下依然關注社會弊端和普羅大眾的精神疾苦，它是與「八〇後」那些以戲劇為逍遙樂事的作品判然有別的（「八〇後」在商業劇場中當然也很必要）。在社會的公平與正義日益被彰顯，底層平民的生活也紛紛在文學、電影中顯山露水後，戲劇又如何能苟安於飽暖思淫慾式的無病呻吟，抑或笑了即忘的淺薄狀態呢？戲劇之「新人民性」難道不是今天所需要的先鋒性嗎？

《兩隻狗的生活意見》2007　中國國家話劇院
導演／孟京輝　主演／陳明昊　劉曉曄

IV
訪談

靜岡雨夜談戲
——訪鈴木忠志

時　　間｜2002年12月21日9：00pm
地　　點｜日本靜岡某酒店咖啡館
訪問對象｜齋藤鬱子（SPAC製作人、藝術局長）；
　　　　｜鈴木忠志（SPAC導演、藝術總監）
翻　　譯｜張志凡（螢舍國際交流代表）

　　靜岡俄羅斯藝術節的第二場演出結束後，我與SPAC的製作人和導演有一次談話。齋藤女士首先接待我們，鈴木先生從劇場趕來又匆匆離去。

顏：你們的劇場給我印象很深，比如靜岡舞台藝術公園的露天劇場、隋元堂，據說類似的劇場在其他地方還有，為什麼你們這麼重視劇場？

齋藤：鈴木忠志劇團最大的特點就是自己造劇場，為他的劇目而造，它既提供了一個實際的演出舞台，還包括精神層面的「造」。鈴木造劇場時很注意結合傳統，日本傳統的房屋樣式有三種：尖頂木房，也叫「合掌」；寺廟；還有城（……），最後鈴木選擇了合掌，隋元堂是這樣，在利賀還有一個相似的，叫書庫工作室（library/studio）。

顏：鈴木先生都排演過哪些戲呢？

齋藤：他很注重思想，契訶夫是思想家，鈴木也是，他排古希臘戲劇、莎士比亞、契訶夫、貝克特最多。

顏：最初，你們也在東京做戲劇，據說在早稻田大學旁邊的劇場裡堅持了十年，那時候你們吸引的是什麼觀眾？

齋藤：大都是搞法律、文學方面，總之是些對社會問題敏感的人，我們在一個酒吧的三層上有一個小劇場，當時我們的戲很受知識界歡迎，經常要排隊買票，

但那個地方很小，只能容納一百二十至一百五十人，條件也不夠，於是鈴木忠志決定放棄東京到農村去。他問那些觀眾：「我們在利賀五年，你們會不會來？如果來就做會員吧，要交會費。」結果有六百人交了會費。從東京到利賀交通不太方便，需要一天的時間，而且交通費是戲票的十倍，來回大約需要二萬元（筆者注：日本的交通費本來就比較高，戲票倒跟國內差不多）。當時人們認為對好東西來講，交通不是問題，他們有這種精神的需求。一般他們早上七點從東京出發，晚上五點到利賀，看完戲以後就喝酒、聊天，第二天再走。利賀有一個八角形屋頂的劇場，和你見到的隋元堂很像。

顏：我知道這些劇場都是當地政府出錢蓋的，您在其中做了許多工作，您是如何說服官員出錢修劇場的？

齋藤：鈴木先生的聲譽不需要我說服，我只需要實施。

顏：你們的演員很投入，他們也拍影視嗎？

齋藤：首先要生存，要上影視又要上戲不可能，我們的演員是不上影視的。我通過很多工作給演劇人創造條件。

張：沒有齋藤就沒有鈴木，她犧牲了所有的精力。

△這時，鈴木忠志趕到，我把問題轉向了他。

顏：「契訶夫專場」裡，演員身上罩著大籮筐，腿被擋住了，他們走的樣子使我想起了中國戲曲的矮子功。

鈴木：日本傳統戲裡沒有這種，我是看了川戲來的。

顏：您的戲東方人看了和西方人看了有沒有什麼不同？

鈴木：西方人不懂語言，基本上一樣，明年這個戲在美國由美國人演。

顏：鈴木先生有一種世界性的胸懷，這是如何形成的？

鈴木：我在歐美教戲劇，不是教日本的戲劇，要讓他們練發聲和其他功夫，教的是戲劇，世界共同的戲劇的規則。日本獨特的文化他們都不懂，鈴木的也是全世界的，美國人感到很吃驚。

顏：我以為您創造了一種肢體語言，格洛托夫斯基也非常強調肢體語言，您跟他……

鈴木：我們是朋友，格洛托夫斯基否定語言，我不否定，而且他很宗教的。

顏：宗教，這個問題很有意思，我覺得您的隋元堂就有點宗教意味，您信教嗎？

鈴木：呃，不，我就是喜歡用燈光把空間變來變去，我也很喜歡美術，你說隋元堂有那個意思？那是鈴木教！（笑）

顏：說到美術，您喜歡日本畫還是油畫？

鈴木：油畫。

顏：對中國畫有興趣嗎？

鈴木：中國的山水畫很好。

顏：您戲劇中的人物造型不像日本人也不像歐洲人，很國際化，你們的燈光、設計、化妝、服裝在歐美學習過嗎？

鈴木：都是些年輕人，他們去歐美的機會很多，買了資料帶回來就可以了。

顏：劇中的音樂是誰挑的呢？

鈴木：都是我自己挑的。

顏：在《櫻桃園》裡，有兩首曲子我很熟悉，因為我們中國最優秀的歌手鄧麗君唱過，據說那也是日本的民謠，從音樂看，您是個懷舊的人？

鈴木：是的。

顏：您的作品裡體現出很多哲學的思考，您喜歡哪位哲學家？

鈴木：尼采。

△鈴木離去。

顏：鈴木先生每天工作多長時間？

齋藤：上午十一點開始是「鈴木體系」的訓練，下午排戲，晚上可能演出，之後有一些交流，晚上十一點到凌晨一點大家開個碰頭會，凌晨二點鈴木回到家後還要寫一寫文章。

顏：這麼大的工作量，演員年輕時跟著還行，成了家後有孩子會不會影響？

齋藤：如果是投入的人就會放棄家庭和自己的生活，不過男人沒什麼太多關係，這有點不公平是吧，女人有個好丈夫也沒問題。

顏：我對您對鈴木劇團的奉獻精神感到敬佩。

齋藤：我衡量了自己的精力，孩子沒有想過，家庭我是想過的，但不可能，我就放棄家庭，專心投入。

顏：你們的戲在北京演可能會有些促進作用，但不一定演給戲劇界，給北京的美術界和其他知識界可能效果還會好。

齋藤：我們非常想這樣做。

顏：你們的觀眾還是以中產階級為主吧？

齋藤：日本大部分都是中產階級，鈴木的戲的觀眾還是中年男人多，有各種職業的人。

顏：鈴木的戲強調無性、能面，不知對於男性與女性的解釋如何？

齋藤：《李爾王》全用男演員，想放棄女人的方式，強調人本質的好和壞，用男人來強調。

顏：哲學用理性的思維表達，藝術用感性，但鈴木很強調他的思想，用統一的方式去削減女性特徵，這其中似乎存在著一種矛盾，有沒有觀眾提出過質疑？在中國，這種概念化的情況有不少。

齋：你說得很好，哲學是理念，但要用藝術的元素呈現出來，這就是鈴木的才華，他把生活中點點滴滴的感受，比如對……抓住，然後把理性的概念和感性的認知融合在一起，他與別人的不同就在這裡。俄國人看了說這三個小時很平衡，周密地融洽在一起，音樂、道具、台詞千絲萬縷地糅合在一起，沒有掉下來。

顏：我看到有三個義大利人，他們是這次觀眾裡唯一的歐洲面孔了，他們怎麼說？

齋藤：他們從排練時就看了，對契訶夫非常瞭解，覺得鈴木用筐子把人裝進去，很新鮮，鈴木是選擇性地用人物和人物的台詞，他們說每看一次都不一樣，明天還要繼續看。

顏：像這樣看戲對我還是第一次，這讓我充分領略了戲劇的魅力，所以非常感謝你們邀請我來。

齋藤：我們的交流才剛剛開始，希望能成為永遠的朋友，下回我們還會邀請，你需要的照片我們給你寄來。

顏：謝謝！

作者與齋藤郁子女士在《契訶夫專場》廣告前
2002 靜岡縣藝術劇場
SPAC供圖

孟京輝走進了北京人藝？

——關於《壞話一條街》的談話

時間｜1998 年 9 月 24 日

地點｜中央實驗話劇院辦公樓（地安門帽兒胡同甲45號）

顏：現在的演出和排練不大一樣，許多東西刪掉了，為什麼？

孟：音樂刪掉了。原來這個戲的結構有三條線：

（一）音樂（二）忒、起、忒、哇、啊、唱的群戲。（三）事件。現在把音樂去掉了，沒有辦法，為了照顧大局。實際上這三個部分是一個整體，去掉其中一個，總的結構也就散了。

顏：你說的照顧大局是什麼意思，劇中像劉佩琦的表演是非常自然主義的，這與你的導演手法很不一致，怎麼解釋？

孟：實際上作為舞台演出，導演應該是演出的作者，它可以決定劇本的刪改，可現在不是這麼回事，劉佩琦不同意我的方法，說我對戲劇不嚴肅。說來，劉佩琦那會演戲時，他還是我的啟蒙呢。我問他，當初你那種求新的勁頭哪去了？他說，不管你怎麼實驗，到頭來，還得回到寫實的路上來。

顏：他這麼肯定是不是因為他已經取得了成功？

孟：對啊。問題就在於劉用他的方法取得了他的成功，我也用我的方法取得了我的成功。我的朋友看完戲說怎麼在跟人藝打架？

顏：可是人藝的那些東西恰恰是你不擅長的。

孟：你說得太對了。原因還是在我，我忽視了演員的問題，十七個演員一個都沒使過。當大家都意識到對個人利益沒什麼好處時，就覺得這麼演有問題了。我應該事先考慮到這一點。於是反映到院裡，院裡說，孟京輝，你別太過了。

顏：這樣不是放棄了你的藝術主張嗎？這是不是軟弱？

孟：導演要從全局把握一個戲，（作手勢）院裡要把握的是全院。這是一種讓步，可也未必是讓步，有時候為了進一步，要退兩步。在劇院，首先要領導滿意，其次是創作者滿意，然後是觀眾滿意。

顏：什麼時候導演滿意？你滿意？

孟：在中國，藝術家總是要接受行政指令，中國的城市雕塑設計方案可以被領導們提各種意見，最後改得不成樣子。這是中國的國情。德國XX劇團的院長就是導演，導演說了算。在中國，藝術家或者有社會權威，像張藝謀，或者有行政權威，都行。

顏：以前你和張廣天搞過《愛情螞蟻》，這回又合作，雖然最後沒拿出來，這兩個戲有什麼聯繫，是不是這種方式你們還要繼續？

孟：我的戲劇的理想，是把戲分成三個結構，一是音樂的結構，抒情的；二是韻文的結構，游離生活之上的，三是韻文結構交代事件本身的，實際上像音樂，韻文這種東西是非常古老的，它們和中國的戲曲和詩詞都有關係。

從《愛情螞蟻》到《壞話一條街》

——與音樂人張廣天對話

【第一次】

時間：1998 年 9 月 1 日

地點：中央實驗話劇院三樓排練廳（地安門帽兒胡同甲45號）

顏：上次你參與的《愛情螞蟻》一劇的音樂給我印象比較深，用的是話劇加唱的
　　形式，這次你又和孟京輝合作，是不是與上次的創作方式有什麼關聯？

張：這種「話劇加唱」的形式，姑且這麼說吧，實際上是我和孟京輝對「戲劇」
　　這個概念的理解，而不是「話劇」的概念。音樂實際是其中的一個元素，當
　　然，又不是西方意義的音樂劇。

顏：這種話劇中加唱的手法，就當代戲劇來說，是你們首先使用的嗎？

張：是我們，那就是從《愛情螞蟻》開始。

顏：那麼，這次與《愛情螞蟻》有什麼變化呢？

張：這次呢，從配器上更加完整，有架子鼓、貝斯、弦樂四重奏，已經是一個完
　　整的小型爵士樂，而上次呢，只有小提琴，大提琴。

顏：旋律和節奏上有什麼特點？劇中有不少民謠，是不是跟京腔京韻有什麼關係？

張：旋律貼近古希臘歌隊的形式，實際上就是齊唱、合唱的形式。我想把戲劇背後
　　的歌隊叫出來。改革開放以後，齊唱、合唱這種形式對人們已經久違了。我認
　　為齊唱、合唱在某種程度上是音樂的本質，它要求的是配合，這個戲的節奏分
　　兩條線，一條是耳聰、目明與鄭大媽，一是神秘人，一個舒緩，一個沉著。群
　　眾構成伴奏。這個戲的旋律與北京地方民謠關係不大，主要體現為東方色彩。

顏：什麼是東方色彩？

張：就是和聲語彙和音程關係是中國的。

顏：你覺得劇本的文學基礎怎麼樣？

張：比上一個強（指《愛》），音樂有一個好處就是能調和導演和編劇之間的差異，

顏：怎麼說呢？

張：編劇是比較偏重京味的，貼近生活的，而導演是偏於形式主義的。這兩者的距離用音樂來調和比較好。

顏：這個劇本對你的音樂創作有什麼啟發？

張：一般來說，音樂劇都是找一種與音樂貼近的東西來表現，像《搭錯車》、《搖滾青年》，這不是解決音樂劇樂題的辦法。我以為一個戲中不可唱的成份越大，越能解決旋律、節奏、和聲，這些樂題要由音樂之外的元素來負載，音樂本身也是有內在結構的，它由序曲、主題深化，發展而匯合，也是一種戲劇結構。我為什麼覺得這個戲比《愛》更有意思呢？《愛》原本就是音樂劇構思，我想，只有把語言上與音樂越遠的東西唱出來，中國的音樂劇才真正成熟。

【第二次】

時間｜1998 年 9 月 13 日

地點｜普惠南里12號樓703

顏：看完彩排後，我非常失望，我一直在等著您的音樂出現，可一頭一尾之外，再沒有任何歌，歌隊也談不上，黑場時的音樂也很平淡，我想不用現場樂隊用放音也可以的，就是說，音樂在劇中的地位是可有可無，最尷尬的是九月六日的《北京青年報》週末版上載的文章寫道：「當然，它不是一部音樂劇。」還向觀眾允諾：「它將會有較強的視覺和聽覺的衝擊力。」這不是失實嗎？

張：這就涉及到我和導演對劇本的解讀問題。我個人不喜歡劇本的這樣一種觀點，把居民、大夫與神秘人、鄭大媽對立起來。居民，白大褂是群眾，把群眾寫成愚民（群氓），而神秘人、鄭大媽（是房產主）是既得利益者。群眾的問題是很多，可沒準房產主的問題更多。從魯迅那裡批判國民性，可那是很深遠的，是基於愛。像「一群人打架是鬥毆，全國人打架是革命。」這明顯是《河殤》的觀點。

顏：還有「人民是不怕麻煩的」，可這些地方有掌聲。

張：對，所有鼓掌的地方都是很虛無的地方，說明高明的觀眾已經離開了劇院。人民不怕麻煩，這是多麼不理解人民。所以我和導演想對劇本做一種批判，一種解讀，用我們的方式，這樣在文章與演出之間就有一種張力，比如序曲的歌〈如此人生〉和終曲的歌〈明天早上〉，我寫了七首歌，分別是：〈樹上的花〉、〈第一次語言〉、〈夜沉沉〉、〈奇蹟〉、〈抓住他們〉、〈是不是想得太少，做得太多〉。現在只有序曲與終曲保留了。劇本中還有一個觀點我也不同意。像耳聰目明這種應該是新生力量的代表卻被惡腐的習氣所窒息。鄭大媽說：「我是把生活當事，你是把生活當玩票。」年輕人的第一次總是充滿新鮮好奇的，不應該是這樣。我把戲劇分為智慧的戲劇和聰明的戲劇，《三姐妹・等待果陀》就是一個聰明的戲劇，可是觀眾反應並不接受。聰明的戲劇並不一定能為觀眾接受，因為它很有判斷。實際上觀眾很需要我們來替他判斷，也許會有真判斷、偽判斷，但沒有關係，勇於判斷的才會有市場。

顏：你們這齣戲的刪改是什麼時候決定的？

張：九月六日那天的連排。八月二十幾號趙院長第一次審查，還明顯表示支持。可後來擋不住編劇和演員的壓力，過士行說他聽到架子鼓就不舒服。我記得我們樂團的領導（七十歲）說節奏不能用架子鼓，要用貝斯，九〇年代中期還說這樣的話。

顏：你不覺得你的音樂有「間離」效果嗎？

張：孟對間離的把握經驗還不夠，一個戲只有主題性強烈得必須用極端形式拉開距離才用間離的手法。比如樣板戲《泰山頂上立青松》要表現的是中華抗敵的高潮，這時去演他們怎麼搭火棚、挖野菜就瑣碎。用一個這樣的造型，用崑曲的悲劇的調子做旋律，雖然間離了，觀眾心理反而走近。建議你看兩齣樣板戲，《杜鵑山》、《海港》。

顏：影視音樂與話劇音樂創作有什麼不同？

張：話劇的音樂是有表演性質的，中國的電影音樂六〇年代《英雄兒女》那個路子是對的。

顏：中國有沒有好的樂評人？中國的的音樂現狀如何？你的態度呢？

張：沒有。都是流行音樂的吹鼓手。我不和西方和港台的唱片公司合作，西方認為中國音樂不是音樂，那麼至少還有一個人這樣做，就是我。

關於《聖人孔子》的AB對話

A：張廣天的《聖人孔子》演出了，票房很好，同兩年前的《切·格瓦拉》一樣轟動。我有點不明白，為什麼從格瓦拉扯到了孔子？

B：這前面不是有一個《魯迅先生》嗎？如果沒有魯迅，從格瓦拉就到不了孔子。這條路是從魯迅接過來的，不過張廣天取的只是魯迅的一小半。實際上魯迅是批孔子、推墨子的，因為孔子推崇的是「君子」，墨子推崇的是「小人」。當然這裡的小人不是指現在道德上的小人，而是指有行動能力的平民，魯迅認為這些人才是中國的菁英，而君子是述而不作的。而且墨子主張大同，有點類似西方的基督教。但是按照商業邏輯，墨子顯然不具有賣點，所以張廣天是選擇了一個墨家化的孔子，或者說把孔子墨家化了，但用的是孔子的名義。

A：這麼說孔子只是一個噱頭？張廣天出版了一本書，把孔子的《論語》全部翻譯了一遍，你覺得翻得怎樣？有沒有什麼問題？

B：沒有問題，譯得很好，他把《論語》儘量地平民化了。

A：張廣天在這個戲裡，把民族主義和反對美帝國主義的情緒攪在一起，用了很多的笑料，觀眾笑得不行。

B：他的笑料有很多都是網上流傳的段子，像城市標語就是直接來自網上。觀眾為什麼喜歡？就是因為這個戲的情緒好。這些年來，不管是學問還是經濟，人們總覺得外國的月亮比中國的圓。如今重新審視本土，覺得中國自己的東西就很好。但張廣天是野路子。

A：他抓住了大眾的心態，笑的背後是對全球化反抗的情緒，他從革命入手又和民族主義扣在一起。魯迅不是民族魂嗎？

B：張廣天抓住的是魯迅情緒的表面，就是所謂硬骨頭、民族脊樑之類的東西。實際魯迅是很虛無的，魯迅反對中國的傳統，批評孔子，他認為像墨子那樣的人才是菁英。

A：我怎麼覺得要是老糾纏這些，就掉進了他的圈套了。關鍵的是張廣天的戲為什麼引起了這麼大的效果？有人說，張廣天現在比孟京輝活躍。他們兩個雖然合作過，又是根本不同的，孟京輝的戲再前衛還屬於戲劇範疇裡頭的事情，而張廣天的戲完全可以放在戲劇之外討論，它是一個大的行為藝術。

B：張廣天的戲和西方的布萊希特等等是不搭架的，不要被他自己所說的概念迷惑。他跟以前的街頭活報劇也是不搭架的，因為這兩者內裡的激情完全不同。往深處說，張是解構，他像王朔，但是比王朔徹底，王朔是不抒情的。

A：王朔不直接抒情，但是裡面裹著情，像《過把癮》也是很是激烈的。張廣天的戲裡有直接的抒情，不過他總是在一通吵鬧之後突然響起音樂，開始朗誦，你感到似乎被打動了。

B：那不能被看作是抒情，張沒有溫情，但是他可以把抒情當作元素來處理。如果全是吵鬧，後面就是黑色了。張的最大效果是在吵鬧之後抒情，你可以說吵鬧就是抒情，抒情就是吵鬧，全是表面化的東西。

A：沒有歷史感、沒有深度，這不是後現代主義嗎？

B：說後現代可以，但是這個不高明，也不全面，後現代沒有民族的東西，也沒有崇高的東西，但張廣天的戲裡都有。其實張很像理查三世，把所有的東西說在表面上，骨子裡什麼也不相信。理查剛剛殺了國王就向他的王后求婚，他的恨是真的，愛也是真的，所以王后就答應了。他的話都是真的，因為他連作假也告訴你，所以假的也是真的。

A：張廣天利用了人們對於中國的感情，戲裡他把《三大紀律八項注意》重新演示了一遍。

B：如果是王朔，這種原來意識形態的東西肯定要被他冷嘲熱諷一番。而在張廣天這裡，意識形態的東西是能用的，他把與意識形態的對立也消解了，但那個東西又不是原來面貌的意識形態了。你體會一下，《三大紀律八項注意》還是原來的意味嗎？就像醉拳，號稱是與武當拳、少林拳不同理路的，但在某種程度上它又可以把少林拳等化近來。

A：這麼說張是一個高手嘍，我不同意你的這種說法。張是大食堂一鍋煮，還放了很多調料，茴香、八角、大料、花椒、麻椒、還有丁香等等，味道很衝的那種。

B：其實用階級分析的辦法對他比較適用，張是流氓無產階級，這個流氓當然不是現在意義的小流氓了。他是邊緣人，什麼都不吝，把中心當玩票。人們看了覺

得可樂，又覺得沒什麼意思，但還是要看，因為張的東西來勁。現在大家不要好的，要來勁的。《沙林姆的女巫》好不好？《老婦還鄉》好不好？當然好，但它們都不如張的東西來勁，不來勁就不足以刺激觀眾。

A：你的意思是靚湯和鮑翅人們沒心思品，要吃香辣蟹、水煮魚和麻辣小龍蝦？你看「沸騰魚鄉」賣得多火，怪不得《飲食男女》中郎雄會說，人心都麻木了，吃那麼精細幹嘛？不過張廣天可一直強調他首先是一個詩人。

B：沒錯，他很高明，是這兩年比張承志、張煒、韓少功等等都要高明，都要壓倒一切的詩人。人們為什麼要看他的戲？沒意思還要看，可以證明一點，就是我們這個時代的確是貧乏和空洞的。

《聖人孔子》2002　廣州話劇團　編劇／導演　張廣天

《生死場》回溯青春
——與田沁鑫對話

時間｜2004 年 9 月 16 日
地點｜國家話劇院三樓排練場（地安門帽兒胡同甲45號）

　　一九九九年由中央實驗話劇院推出的話劇《生死場》曾引起過轟動，事隔五年，它又因國家舞台藝術精品工程的評選作為國家話劇院的劇目再度復排。自九月二日建組以來，《生死場》原班人馬厲兵秣馬，展開了新一輪的姿態狂熱，筆者帶著親切感走進了五年前那個熟悉的排練場……

顏：你這是排練幾天了？

田：從二號開始，到十六號，共十四天。

顏：這十四天裡面演員情況怎麼樣？

田：演員的狀態很認真，我能看得出來原來劇組的遺風很重。原來的劇組是非常嚴肅的，挺當事的。就那樣，我到話劇院剛排戲時，我還覺得躁呢。

顏：那時候你是剛到話劇院來，第一次給咱劇院的演員排戲。話劇院的演員和外面的演員比起來怎麼樣呢？

田：敬業，職業道德好。話劇院的演員他有塑造人物的能力，有做演員的職業感。

顏：種職業感包括他的能力和態度 ？

田：對呀。

顏：在《生死場》之前你是一個體制外的導演，在《生死場》之後你成了體制內的導演，對你的個性什麼的有沒有什麼限制？

田：目前來講還沒有。原來的實驗話劇院是比較開放的，那個時候非常幸運，來了以後我做了三齣戲，都是自發的，院長都同意了。

顏：你覺不覺得因為這樣會變得世故一些，因為有一個體制的存在？你以前在外面
　　做戲，你想做一個東西，如果有人看好你，他就會給你幫助，而這種幫助是沒
　　有什麼限制的。現在恰好在一個體制內，當然我們院長已經很開明，但不管怎
　　麼樣，也有一個官方體制下的背景，要不要做些調整和改變呢？

田：有。這樣講吧，有隨緣的東西。是因為緣分我才到實驗話劇院來的。我的性
　　格，咱不說顧全大局吧，是會考慮一些周遭的環境和關係的，這個是自然就
　　有的。所以在作品裡我也不會說把一個戲做成一個反社會的什麼，這是不可能
　　的。一般的自然就會擔待著周遭的環境。

顏：在《生死場》之後你又排了《狂飆》和《趙氏孤兒》和外面邀請的《生活
　　秀》。相對於《斷腕》而言，《生死場》是你的另一個起步吧。已經五年了，
　　你覺得《生死場》在你的心裡邊佔一個什麼樣的位置呢？

田：《生死場》是我的青春佐證，是一個一去不復返的事，我以後做戲，可能就沒
　　有這股青春似的這種激情了。

顏：你那時候給我一個印象特別深的事，就是你提出了一個「場」字。這個
　　「場」不是因為《生死場》裡的這麼一個「場」字，而是你個人讓我感覺到
　　這樣一種撲面而來的氣息。你強調的那個「場」是整體，從導演到演員，只
　　要在這個集體之內都能感受到那樣一種投入和一種激情。你剛才說的是不是
　　就是指這個？二號建組時你說要「返生」，就是要把它重新召喚回來，怎麼
　　樣呢？

田：不容易吧。但是，我講求順理成事，隨心做人。隨心，心告訴你現在是這麼一
　　個狀態，你受了什麼理，成了什麼事。這個理我還要給它找到，如果這個理
　　在，那這個戲應該不錯。理不在的話，我肯定會努力找。

顏：《生死場》出來以後當年得了很多獎，幾乎政府的所有的大獎都拿遍了，而且
　　票房也很好。後來有人說你的戲呢是既能夠得獎，又能夠有觀眾，本來是非常
　　難以兼顧的兩項，你是魚和熊掌都得到了。這樣的情況在咱們戲劇圈很難得，
　　也就對你產生出很多的疑惑……我想問你，你對評獎是個什麼樣的想法？你覺
　　得這種獎項對你重要嗎？

田：老實跟你說一句真心話，排話劇《生死場》的時候我還真是沒有想過，我當時
　　覺得這個作品肯定得斃了，最好是別看了。因為當時是挺傳統的，在黨的周年
　　獻禮，我自己覺得是丟人現眼似的……

顏：那年是國慶五十周年。

田：對，國慶！大家知道國慶是很喜慶的，這個戲挺悲的，而且把國民意識揭示得很深刻，這個東西它不是很舒服。國慶呢大家知道是個吉祥話，這人之常情，你何況說是一個政府了。所以，我真的沒有想這個事。後來對這個二爺為什麼抗日呀，對二里半為什麼不追出去殺日本人呀，有一部分專家在座談會上就提出了質疑，當時那場會不歡而散。後來孫家正來看戲，結果沒想到文化部長是這麼一個開明的人，他認為這個戲很好，而且說無可挑剔。這實在是令人很震驚，這些黨的官員、文化的官員他的心胸寬廣。當然畢竟這個戲是有愛國主義精神的，你刨去這點也不成立。單從細節上來抓他為什麼沒有去追日本人，二爺為什麼能抗日，這是一些教條式的、強調性的灌輸的愛國的東西，而不是真正意義上的愛國。我覺得《生死場》是真正意義上的愛國，因為大家是向生而死，為死而生。中國共產黨在「九‧一八」那會兒還沒有完全號召，所以當時民眾那種自發的鬥爭抗日的情景，才是最有生命力而且最能說明，民族在危難的時候的人的這種精神狀態。我覺得它是深層意義上的愛國，不是表面化的愛國，從這一點上講《生死場》是應該得到政府獎的，這是我沒想到的。

顏：在你排練的時候本身你並沒有預設一個這樣的目的？

田：沒有。我沒有預設得獎這事，我就知道這是台好戲。

顏：那這個時候你是怎麼考慮觀眾的呢？你怎麼會知道觀眾會不會接受？因為這是一個農民戲、農村戲，特土，是都市裡的人在看這些戲，你考慮他們的感受嗎？

田：考慮了，從一開始就考慮了。我已經接受不了那種所謂的現實主義戲劇的表演了，他們在說話的時候強調一種台詞性，劇本的台詞洋溢著的那種思考，是工人、農民都說知識份子的話，因為思考是作家的思考，是知識份子的視角，而不是一個普通人的視角。這一點我很欣賞李安導演，他的《飲食男女》是站在一個純的百姓視角透視，讓我看到當時的台北，中國人的家庭倫理道德觀，不管時代怎麼變化，你都是中國人，我覺得這個作品高。但現在直到今天為止，影視作品、其他作品也好，依然是知識份子的、所謂藝術家的、邊緣人的視角，壯大不起來自己的膽量和心胸，去真正貼近我們生活中的這些人。比如說「白領戲劇」，它是不是真正瞭解到每天辛苦在中國特色社會主義這條戰線上的大都市中的青年知識份子，投身到一個這種前無古人後無來者的外企，外國老闆和中國雇員之間的這樣一種關係上？它的心態是一種什麼樣的心態，它的生活是什麼樣的生活，我真的能夠反映出來嗎？像這樣的東西也沒有人做，當

時有「白領戲劇」這種說法，接近了某一種狀態，但是它不是。所以當時我做
《生死場》的時候，我不滿足於我們的這種視角，我想它怎麼會成為一個文學
名著？魯迅說，這個小說和當時的小資情調那種軟性的作品是完全不同的，它
是擲向空中的一個戟，它是凜立的、樸拙的，它是帶著泥土沁香的，完全沒有
修飾的。那這個女性作家怎麼會寫出這樣的東西？她是感歎於這個。我能不能
把六十年前的一個小說，和當今社會人的狀況關照起來呢？這是在改編上提出
的一個課題，同時我也試圖在我這個戲裡面打掉我們認為的那些看不了書啊、
不認識幾個字的這種人的習性。我說我真的接觸一下質樸是什麼，格洛托夫斯
基的那個「質樸戲劇」，我發現質樸不就是貧困，質樸本身是簡單、單純。說
這個人乾乾淨淨特別單純，特別接近人本真的東西。表演也好、舞台形式也
好，各方面都起源於簡單的真理，我說我想試一試，簡單是不是能接近真理。
所以通過這樣一個作品，我試了兩點，一個是改編，一個是單純，回歸到單
純，回歸到最清靜的東西是什麼，人的東西是什麼，而不要側重所謂視角。第
一點嘗試給我的啟發就是：為什麼一做文學名著改編，戲劇的路子這麼窄？中
國廣袤的文學土壤，題材實在是太廣泛了。你允許電影人壯懷激烈、縱情聲
色，允許他反叛、探索、小資……你允許他什麼都允許，你允許電影革命、電
影商業，戲劇為什麼只允許所謂的現代主義、所謂的傳統戲劇？我說我有沒有
這個能力做各種題材的東西？我每次依題材而論形式，我的領域很寬啊，我不
能認一個東西……

顏：因為你希望在簡單中尋求真理，所以你就找到了《生死場》這樣的一個素材
　　吧，我覺得你是把它當素材來處理的。

田：一個過去的戲有沒有能力在這個時代受到歡迎？我覺得我這一點做得特別有價
　　值。我又不是傳統的，又不是所謂現代的，我是兩項裡面結合的，其實這個在
　　表演和戲劇美學上我是有價值的。

顏：我想問一個問題。當年《生死場》出來的時候受到那麼多人的關注，文學界、
　　知識份子界，提出了很多的說法。各種話語特別流行，性別話語、民族話語、
　　女性話語等等纏繞在一起，戲劇作品裡一般是很難出現這種大家都來激烈爭論
　　的話語的。問題就來了，這是一九九九年的情況，那會美國炸了我們的大使
　　館，民族主義也比較激烈。人家講時過境遷嘛，經過這幾年，出現了一個觀眾
　　問題。現在還有觀眾去看這個戲，你覺得當年的那些所謂的話語，到今天還有
　　沒有它的現實意義呢？這個你考慮了沒有？

田：當時受到人們的追捧是可能的，因為那個時候是民族主義思潮返潮，這個戲
有一種說不清、道不明的感覺，他就藉著這個勁兒說。因為所有的人都是在這
種躁動中，都在做表面文章。實際上真正意義是在人性的掙扎上，生命本身就
是一個掙扎的過程。這裡面家庭鄰里之間的矛盾衝突非常地激烈，小人物視角
衝突得非常有趣味性，這裡面的人忽一下天堂、忽一下地獄的，戲劇性也非常
地強，在今天的社會裡演依然還是有人看。《十面埋伏》大家覺得好像不好，
故事有些空蕩，張藝謀說這就是一個商業片，大家不要去這樣曲解意思。可
恰恰這第五代人他對商業片的認識和年輕一代對商業片的認識是有出入的，
年輕人一聽商業片，那你還不講故事啊。因為他看美國大片多了，越是商業
片越是那種情節特別複雜的，越要做得特別漂亮，簡直是把你帶進去了，這
是商業片的要求，而並不是說商業就可以忽視它，這是一個觀念的問題。我
覺得《生死場》在今天做有意思，因為這實在是一不留神就符合了商業的要
求，因為它有些佳構劇的模式，一環套一環，這人沒了，那人馬上出現了，這
人還沒明白，那邊就吵了，又給抓監了，抓了監了，就送了葬了，送了葬了，
這人又復活了。這裡邊它有意思，有趣味性，觀眾看著他不會睏啊。所以就
是說，掙扎本身是這個戲的一個主題，而並不是被思潮所左右。今天要是再
演的話我就更強調這些節奏和跌宕起伏，我想大家首先不會犯睏，年輕觀眾看
完這個覺得挺新鮮的、挺熱鬧的，他可能從這裡面淺淺的受到了一些啟示，可
以產生一些回憶的。

顏：還是找到了今天的興奮點。

田：對。

顏：前兩天我翻了翻《生死場》五年前的簡報，你和趙忱有一個談話，結尾時她提
到了「精品」。肯定是無心的，那個時候她在《生死場》還沒有出來的時候就
預感它是一個精品，果然它出來以後確實是一個精品，挺隨人願的，一個挺好
的結果。現在我們需要配合政府做這個精品工程，也可以把《生死場》做成一
個保留劇目，這自然是好事，咱們劇院現在能保留的劇目太少，能夠做保留劇
目還得具備相當的水準。一九九九年《讀書》開座談會的時候，我記得季紅
真說，如果把這個戲弄成精品的話，有一個結尾的問題。結尾我想大家都很清
楚，就是農民開始時特別壓抑，後來帶著民族主義去抗日了。季紅真當時的意
思是，後面的這個突然爆發去抗日，破壞了前面的一貫的人性的麻木，那種冷
峻的東西給破壞掉了。我覺得她是從文學的這個角度去考慮的。同時我又看到

了戲劇界的一些專家也提出了同樣的問題，也覺得後面是沒有根的英雄主義，是由前面生發不出來的。我把這兩個意見合到一起來看發現很有意思，為什麼呢，它有一個形式感的問題。我們看前面的劇情，一環扣一環，你會覺得中國人實在是活得太壓抑了，壓抑得不行，最後他應該會噴發出來，這個噴發是抗日或是別的，反正得爆發一下。所以從形式感的角度，我覺得它與前面是一脈相承的。但是不同的觀眾他就會有不同的要求，他會從邏輯上、文學上發現這個東西不好辦，我最關心的就是這個問題：結尾你會怎麼去處理？

田：這個我也考慮了，我想先排兩場試試。我本人不同意這種老知識份子的說法，他認為這種口號話是消解了前面的。甚至有文章說是戲劇的歷史上，這麼重要的一部作品在這樣的一個時代面前，由於結尾的這樣一個敗筆，使得這部作品沒有衝上去，沒有成為大家心中想的那種真正意義上的世紀經典，結尾如果不這樣就好了。我也知道他們說的這個問題在哪，從純知識份子的角度看，你的國民性反思應該更深刻，應該把所有的人都給殺了，觀眾才覺得太過分了，這中國人！反映出來它所謂作品表面上很冷峻了。從純知識份子的視角看，你不應該抗日，悶到最後，人都死了以後，就剩下一個趙三，啊……啊……上兩嗓子，人就說了，那日本人實在是該殺！我批判得再深刻點，我特別理解他們的意思，我當時就不同意這種說法，因為我腦子裡沒有口號這種概念。沈林就特別同意這個結尾，說怎麼就不行？《鐵達尼號》那種簡單的愛情都搖自由女神像的鏡頭，孤膽英雄拯救世界，這是一種精神。你如果再用過去的視角來看，他不抗日，那又落到某種傳統裡面去了。我為什麼不抗日呢？全村都像南京大屠殺似地殺了。這樣反思出來的東西，還是個紙上談兵，當我們受到欺負的時候，我們這個民族、現在的年輕人感覺我還得上，不至於落到純知識份子的世道裡，我當時的感覺和他是一致的。

顏：你這個有沒有受《紅高粱》的影響？

田：沒有，我就看過一遍《紅高粱》。我寫結尾的時候特別激動，因為我覺得把我殺成這樣了，我的任務就出來了。《生死場》的這個結尾我要是想到了真的只留兩個老頭在那，這個作品就意味深長了，它不屬於我年輕時候衝鋒陷陣的這麼一個處女作了。現在你再讓張藝謀剪一把《紅高粱》，那他可能深沉了很多，世故了很多。他現在不可能選擇這題材了，如果你再讓他選，他選的可能還不如我選的呢。我在結尾的時候可能會微調，我會在排練場試，趙三說的那些話，是因為金枝的死。原來是有點忽視這事，一鼓作氣地衝上去了。現在我

對演員，強調他的注視感，他從他女兒身上發現出來的東西，看他是不是能把詞給變一變，說得有意思一些，而不是那種完全地喊叫。我在這一點上可能要調整一下，而並不是說我結尾就真不抗日了。我甚至還想結尾的時候可以試，打死一個，可能又起來一個，又打死一個，最後沒準真把一個日本人給殺了，殺完以後那個老頭傻了。還是抗日，主調不會變。我不能不抗日，因為不抗日了也不是我的問題，因為蕭紅寫的也是抗日的，原詞兒也是：「槍子可是有靈有性有眼睛的，你盟誓呀……」作品改編我認為不能夠顛覆它，顛覆它不是我幹的事，後輩小孩幹的事，你願意顛覆它你顛覆它，我的初衷不在顛覆上，我的初衷是在舊有的這個作品如何現代化這個上面，我是在這下功夫。

顏：所以你現在還是要堅持這個抗日的結尾？

田：對。我當時就很固執，我不同意這樣的說法，因為我覺得這種說法還是傳統了點。

顏：我關心的主要是結尾，我相信《生死場》還會很精彩。

田：我們會盡力的，理還在嘛。

跋

等待觀看

　　十多年前，還在王府井中央美術學院上學的我，被同學領著到首都劇場花五塊錢看了《李白》。那也許是我第一次在北京看話劇。當天晚上，演員濮存昕手持長髯舉杯邀月的飄逸姿態，連同李白的詩歌整夜縈懷。大約兩年後，一位在中央戲劇學院舞美系上學的同鄉，送給我一張戲票，是皮蘭德婁的《六個尋找作家的劇中人》，故事詭異但十分吸引人。劇終，演員把一排鏡子推向前台，正對觀眾席，霎時間我被一種莫名的力量襲擊了。這就是戲劇嗎？

　　風格迥異、毫無關聯的兩次觀劇，竟使我悄然邁入中央戲劇學院攻讀碩士學位。在這座以解放天性為標識的校園裡，瀰漫的是把一個個夢想推向舞台的衝動。宿舍南牆的爬山虎曾經讓人迷醉，其間隱匿的窗口是絕好的瞭望孔。放眼望去，操場簡直是一個大舞台，無數婀娜的身姿從那裡滑過，意欲奔向星途。有人疾速躍身為國際明星，有人卻終日掛著哀傷的表情。我曾見美如朝霞般的表演系女生走來，後來卻不幸毀容於一場三角戀情中。總會有人坐在圖書館的台階上聊著什麼，最被人傳誦的故事是一個舞美系學生的死亡，與一台戲的隱秘關聯。某一個夏夜，一群日本人在操場上搭起一頂帳篷，演戲的人和看戲的人都鑽到帳篷裡。戲演到最後，是一艘船駛向遠方的意思，帳篷忽然倒塌──船，駛向了「大海」……所有人幾乎都瘋了，被這齣帳篷戲帶入遊戲的高潮。戲劇撼人的力量開始顯現，幾乎決定了我此後數年的觀劇生涯。

　　每天黃昏，暮色總讓我陷入莫名的憂傷。所幸在北京這座城市裡，你可以逆著回家的人流奔向劇場，等待一束束光從黑暗的舞台上升起。最初有幾年，我幾乎

以為只要靠一撥人不懈地努力，就能改變大眾對戲劇的陌生與漠視。傳播戲劇陡然間成為戲劇之神加諸於我的使命。某一年，我在廣播電台支起一面《戲劇空間》的招牌，用戲劇故事、錄音剪輯以及對主創的訪談招徠聽眾，同時不放過在電視螢屏上與評論家暢談戲劇的機會。這些節目的傳播效力果然驚人，若干年後還有人問起其中的片段。但弔詭的是，與戲劇相關的欄目紛紛從廣電系統的節目單上撤下，收聽率與收視率的硬指標取消了這類節目生存的可能。

戲劇正在默默死亡，這已不是什麼聳人聽聞的說法，而是與「文學已死」相隨的文化生態。但是在中國，它又呈現異樣的「生機」：一種在「春晚」盛行的小品式戲劇，鑽入了無數作者的腦際；以「二人轉」為主導的農村趣味強烈主宰了都市觀眾；不達爆笑誓不甘休的意志，成為觀演二者的共謀，直接印證在西方當代藝術界走紅的那些傻笑的中國面孔。對這些戲的感喟與不滿足，催生了本書這些被稱為劇評的文字。事實證明，在消費主導的時代，如果希圖通過觀看戲劇驅散內心的空虛與不安，不如先做好失望的準備。有時以為對經典名劇的搬演，至少有劇本保證其文學性的可靠，但一次言不及義的闡釋，徒然消耗的只是觀者的熱情。現實層面湧來的大量劇目，平淡、平庸、乏善可陳，讓人懷疑夜晚的奔走是否值得。但是一年了，兩年了，多年了……不知道在何時會陡然降臨一齣驚為奇蹟的戲，使你覺到這個世界上戲劇的神聖性不能被抹殺。

令人哭笑不得的是，十多年來中國戲劇踏著GDP的節奏已經長成為一個「戲劇毛孩」。這個「毛孩」包裝華麗、聲勢浩大，大眾喜聞樂見。如今的戲劇市場，好過了上世紀九〇年代初，當然，票價也遠高於當初的五元。對此儘管我等待觀看的願望逐年降低，但也從不懷疑更不會放棄在劇場被照亮瞬間的希望。不錯，我是一個等待者。

戲劇的特殊之處是它的一次性，不如文字印在紙上，聲音刻入光碟，可以反覆誦讀與傾聽，它只能在絕對的時空裡展現並與觀看者發生某種神遇。神遇的時刻，往往是相當短暫的瞬間，但是凝聚的情感能量卻無比巨大。能小視那瞬間的力量嗎？一位俄國作家說：「人一生最美好的瞬間加起來不會超過十分鐘。」可這十分鐘還少嗎？

今天戲劇針對的不只是觀看個體，而是大眾。表演者與觀者神思交會的場面，便有如儀式般地肅然。在個體普遍孤寂的生活裡，觀眾如何安放其漂浮的心靈已成為難題。准宗教意義的戲劇，難道不是一個安放自我的出口嗎？

　　戲劇對古希臘人的意義，對十九世紀的歐洲，哪怕是到了二戰前後，都與今天不同。戲劇的重量與分量曾經與哲學與詩歌一樣重要，戲劇人與觀眾之間的傳說與故事近年常常可在銀幕與螢屏上看見。這也變相表明戲劇的重量與分量被新媒介承載，或者說分割了。

　　每當我坐在劇場裡，都有一種品嚐各色戲劇人烹製餐點的感覺。二〇一〇年，在供職的國家話劇院，我開始擔任院刊《國話研究》的主編，更深地介入戲劇的研究與評論。這份工作雖與我幾年前攻讀的藝術史博士學位有不一致之嫌，但我可以藉這個平台立體地觀看話劇，並從百年中國話劇史裡獲得別樣的感受，與戲劇的緣分也許更深了。

　　本書描述的戲劇是我在逝去的歲月中企圖捕捉的瞬間，驚訝、喜悅、厭惡、感傷、啜泣，是那些瞬間給我的表情。它也可以當作個人對當代中國戲劇的一份紀錄。謝謝朱航滿先生的提議，讓我寫過的文章以較為完整的面貌呈獻給讀者；同時也感謝戲劇評論的老前輩林克歡先生百忙之中通讀書稿，提筆作序。這些文字也許是尖銳的，但卻是真實的。

　　戲劇在當今的影響力無疑是不夠強大的，但卻是不可以取消的。也許每個時代都應該有自己的戲劇家，但在經歷了二十世紀的虛無與荒誕之後，還是莎士比亞、契訶夫等現代主義之前的戲劇更能予我安慰。當代中國戲劇加入了以模仿、拼貼為時髦的後現代熱潮，讓人會心觀看的深刻戲劇越發難得。貝克特已經把人類當成虛無的等待者，連戲劇人本身也成為果陀了。果陀先生會來嗎？

　　可等待是必須的，還需要加倍的虔誠與耐心。最初戲劇大幕開啟時的莊嚴感至今難以忘記，我還想有什麼比等待更好呢？

　　補記：前幾天讀了一段詩人蘭波的散文詩。他說：「唯有按捺住內心的激動，才能走到明天壯麗的城池。」這句原來應該放到最前面的話，我就放到書的最後吧。

顏榴

二〇一〇年十月二十八日

新美學　PH0047

新銳文創
INDEPEDENT & UNIQUE　　京華戲劇過眼錄

作　　者	顏　榴
繪　　圖	胡　鍵
攝　　影	顏　榴　嚴悅
主　　編	蔡登山
責任編輯	蔡曉雯
圖文排版	姚宜婷
封面設計	李峰　陳佩蓉

出版策劃	新銳文創
製作發行	秀威資訊科技股份有限公司
	114 台北市內湖區瑞光路76巷65號1樓
	電話：+886-2-2796-3638　傳真：+886-2-2796-1377
	服務信箱：service@showwe.com.tw
	http://www.showwe.com.tw
郵政劃撥	19563868　戶名：秀威資訊科技股份有限公司
展售門市	國家書店【松江門市】
	104 台北市中山區松江路209號1樓
	電話：+886-2-2518-0207　傳真：+886-2-2518-0778
網路訂購	秀威網路書店：http://www.bodbooks.com.tw
	國家網路書店：http://www.govbooks.com.tw
法律顧問	毛國樑　律師
圖書經銷	貿騰發賣股份有限公司
	235 新北市中和區中正路880號14樓
	電話：+886-2-8227-5988　傳真：+886-2-8227-5989

出版日期	2011年10月　初版
定　　價	420元

Printed in Taiwan

國家圖書館出版品預行編目

京華戲劇過眼錄 / 顏榴著. -- 初版. -- 臺北市：
新鋭文創, 2011.10
　　面；　公分. --（新美學；PH0047）
　　ISBN　978-986-6094-18-7（平裝）

　1. 舞台劇　2. 劇評　3. 文集

982.6107　　　　　　　　　　100011913

讀 者 回 函 卡

感謝您購買本書，為提升服務品質，請填妥以下資料，將讀者回函卡直接寄回或傳真本公司，收到您的寶貴意見後，我們會收藏記錄及檢討，謝謝！如您需要了解本公司最新出版書目、購書優惠或企劃活動，歡迎您上網查詢或下載相關資料：http:// www.showwe.com.tw

您購買的書名：＿＿＿＿＿＿＿＿＿＿＿＿＿＿＿＿＿＿＿＿＿＿＿＿

出生日期：＿＿＿＿＿年＿＿＿＿＿月＿＿＿＿＿日

學歷：□高中 (含) 以下　　□大專　　□研究所 (含) 以上

職業：□製造業　□金融業　□資訊業　□軍警　□傳播業　□自由業
　　　□服務業　□公務員　□教職　　□學生　□家管　　□其它＿＿＿

購書地點：□網路書店　□實體書店　□書展　□郵購　□贈閱　□其他

您從何得知本書的消息？

　□網路書店　□實體書店　□網路搜尋　□電子報　□書訊　□雜誌

　□傳播媒體　□親友推薦　□網站推薦　□部落格　□其他＿＿＿＿＿＿

您對本書的評價：(請填代號　1.非常滿意　2.滿意　3.尚可　4.再改進)

　封面設計＿＿＿　版面編排＿＿＿　內容＿＿＿　文／譯筆＿＿＿　價格＿＿＿

讀完書後您覺得：

　□很有收穫　□有收穫　□收穫不多　□沒收穫

對我們的建議：＿＿＿＿＿＿＿＿＿＿＿＿＿＿＿＿＿＿＿＿＿＿＿＿

＿＿＿＿＿＿＿＿＿＿＿＿＿＿＿＿＿＿＿＿＿＿＿＿＿＿＿＿＿＿＿＿

＿＿＿＿＿＿＿＿＿＿＿＿＿＿＿＿＿＿＿＿＿＿＿＿＿＿＿＿＿＿＿＿

＿＿＿＿＿＿＿＿＿＿＿＿＿＿＿＿＿＿＿＿＿＿＿＿＿＿＿＿＿＿＿＿

11466
台北市內湖區瑞光路 76 巷 65 號 1 樓

秀威資訊科技股份有限公司 　　收

BOD 數位出版事業部

⋯⋯⋯⋯⋯⋯⋯⋯⋯⋯⋯⋯⋯⋯⋯⋯⋯⋯⋯⋯⋯⋯⋯⋯⋯⋯⋯

（請沿線對折寄回，謝謝！）

姓　　名：_____ 年齡：_____ 性別：□女　□男

郵遞區號：□□□□□

地　　址：_____

聯絡電話：(日) _____ (夜) _____

E-mail：_____

本書彩圖

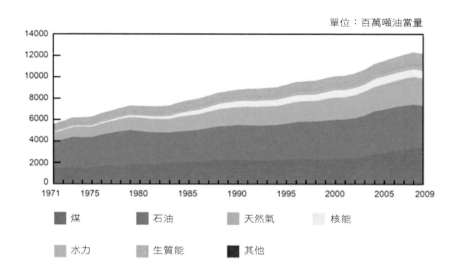

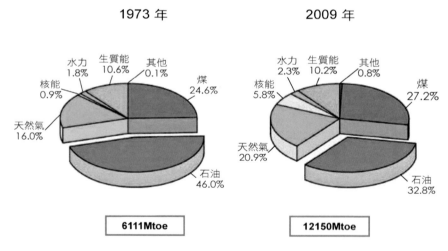

圖 1-1　1973 年－2009 年全球一次能源供應（依燃料分類）

*其他含地熱、太陽能、風能、海洋能等
資料來源：IEA, Key World Energy Statistics (2011)

1973 年到 2009 年，全球能源供應倍增。

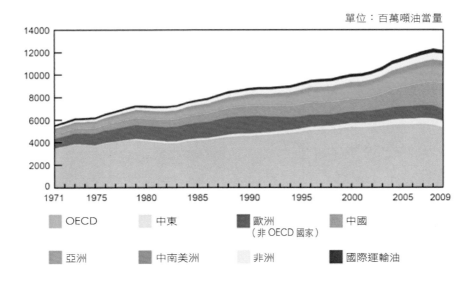

單位：百萬噸油當量

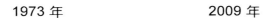

1973 年　　　　　　　　2009 年

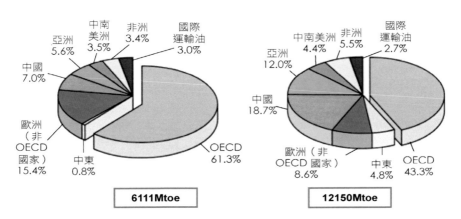

圖 1-2　1973 年－2009 年全球一次能源供應（依地區分類）

資料來源：IEA, Key World Energy Statistics (2011)

非 OECD 國家的能源供應成長遠高於 OECD 國家。

1973 年到 2009 年，OECD 國家能源供應成長為 1.4 倍，非 OECD 國家能源供應成長為 3 倍。

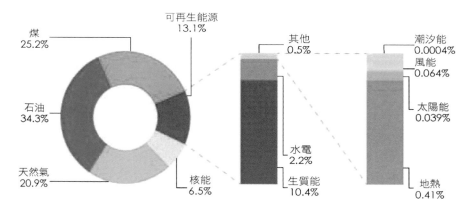

圖 1-3　2004 年全球一次能源供應結構

資料來源：World Energy Council, Energy and Climate (2007)

再生能源占全球能源供應 13.1%，其中生質能（木柴、動物糞便等）占 10.4%；水力發電占 2.2%；地熱、風能、太陽能總共只占 0.5%。

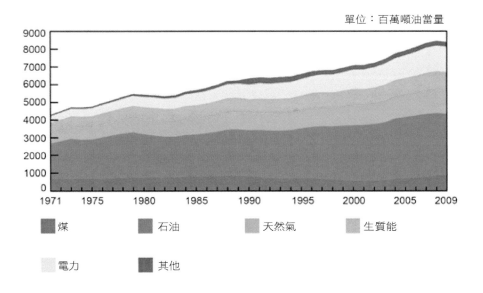

單位：百萬噸油當量

煤　　石油　　天然氣　　生質能

電力　　其他

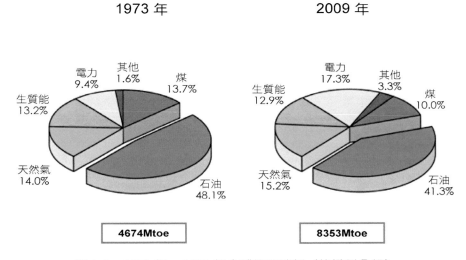

1973 年　　　　　　　　　　2009 年

圖 1-5　1973 年－2009 年全球能源消耗（依燃料分類）

資料來源：IEA, Key World Energy Statistics(2011)

1973 年到 2009 年全球能源消耗幾乎倍增。

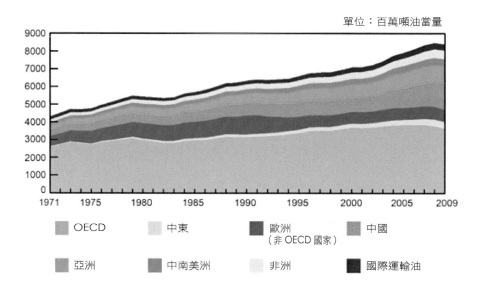

單位：百萬噸油當量

OECD 　中東 　歐洲（非 OECD 國家）　中國

亞洲 　中南美洲 　非洲 　國際運輸油

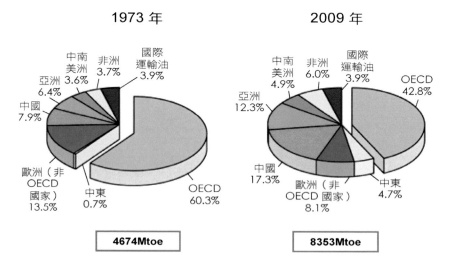

圖 1-6　1973 年－2009 年全球能源消耗（依地區分類）

資料來源：IEA, Key World Energy Statistics (2011)

非 OECD 國家的能源消耗成長遠高於 OECD 國家。

1973 年到 2009 年，OECD 國家能源消耗成長為 1.3 倍，非 OECD 國家能源消耗成長為 2.6 倍。

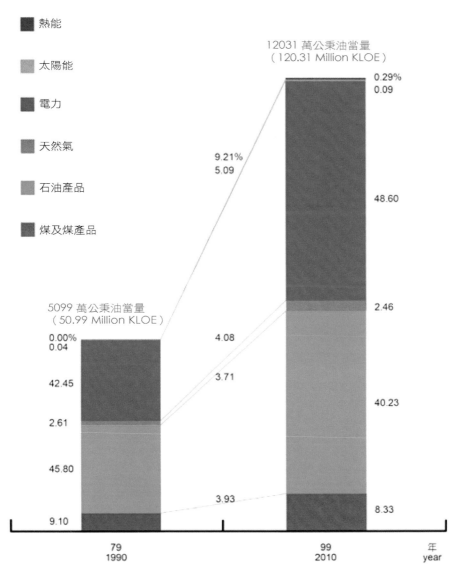

圖 1-7　1990 年與 2010 年台灣能源消耗

資料來源：100 年能源局統計手冊

1990 年到 2010 年，台灣能源消耗成長為 2.36 倍。

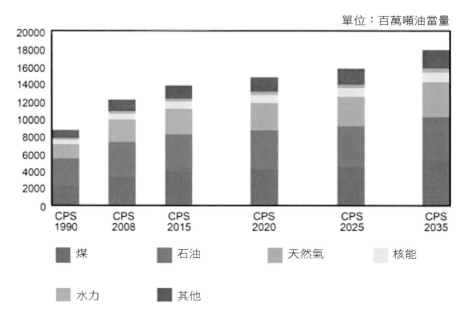

CPS：Current Policy Scenario（目前政策不變情境

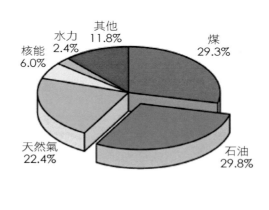

18048Mtoe

圖 1-8　2035 年全球能源供應展望

*其他含地熱、太陽能、風能、海洋能等
資料來源：IEA, Key World Energy Statistics (2011)

預估 2035 年較 2009 年全球能源供應成長為 1.48 倍，化石能源仍占 81%。

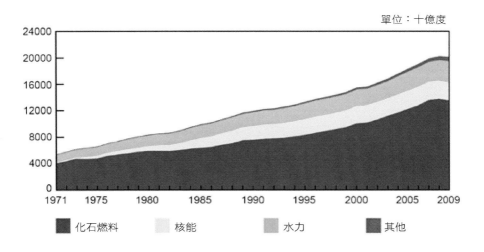

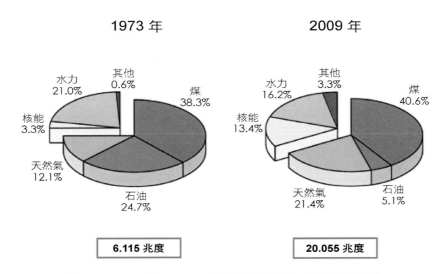

圖 2-1　1973 年－2009 年全球電力生產（依燃料分類）

資料來源：IEA, Key World Energy Statistics (2011)

1973 年到 2009 年，全球電力生產增加為 3.3 倍。

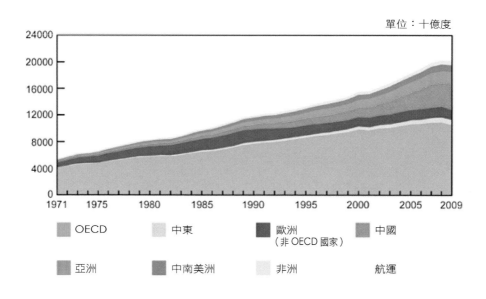

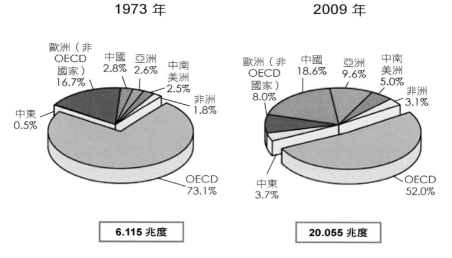

圖 2-2　1973 年－2009 年全球電力生產（依地區分類）

資料來源 IEA, Key World Energy Statistics (2011)

非 OECD 國家的電力成長遠高於 OECD 國家。
1973 年到 2009 年，OECD 國家電力成長為 2.3 倍，
非 OECD 國家電力成長為 5.8 倍。

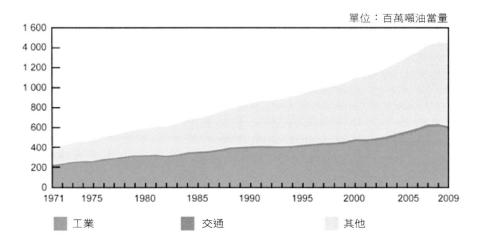

單位：百萬噸油當量

1973 年　　　　　　　　　2009 年

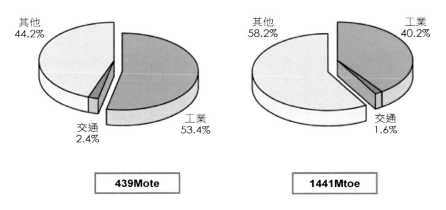

439Mote　　　　　　　　　1441Mtoe

圖 2-3　1973 年－2009 年電力使用

*其他含農業、商業、住宅、公用設施等
資料來源：IEA, Key World Energy Statistics (2011)

商業、家用電力成長速度比工業用電缺。
1973 年到 2009 年，工業使用電力成長為 2.5 倍，
商業、家用電力成長為 4.2 倍。

單位：百萬噸

■ 煤　　■ 石油　　■ 天然氣　　■ 其他

1973 年　　　　　　　　2009 年

156.24 億噸　　　　　289.99 億噸

圖 2-4　1973 年－2009 年能源碳排（依燃料分類）

資料來源：IEA, Key World Energy Statistics (2011)

1973 年到 2009 年，燃煤碳排成長為 1.2 倍，燃氣碳排成長為 2.6 倍。

圖 2-5　1973 年－2009 年能源碳排（依地區分類）

資料來源：IEA, Key World Energy Statistics (2011)

非 OECD 國家碳排成長遠高於 OECD 國家。
1973 年到 2009 年，OECD 國家碳排成長為 1.2 倍，
非 OECD 國家碳排成長為 2.9 倍。

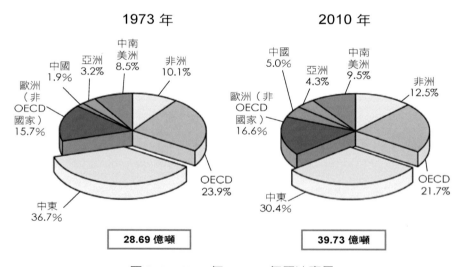

圖 3-1　1973 年－2010 年原油產量

資料來源：IEA, Key World Energy Statistics (2011)

1973 年到 2009 年原油生產成長為 1.4 倍，
原油生產仍集中於少數國家。

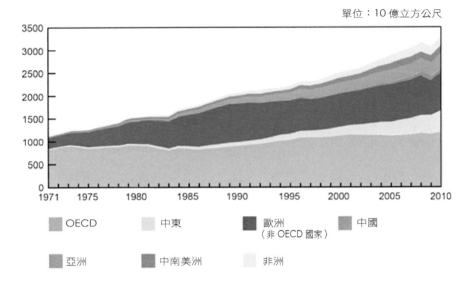

單位：10 億立方公尺

OECD　　中東　　歐洲（非 OECD 國家）　　中國

亞洲　　中南美洲　　非洲

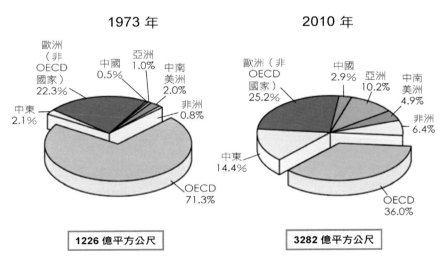

圖 3-3　1973 年－2010 年天然氣產量

資料來源：IEA, Key World Energy Statistics (2011)

1973 年到 2009 年天然氣生產成長為 2.7 倍，
天然氣生產也集中於少數國家。

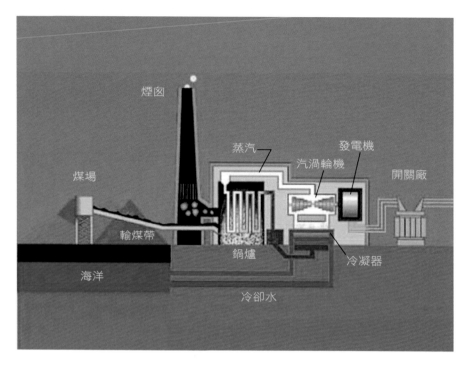

圖 5-3　傳統型火力電廠示意圖

資料來源：Tennessee Valley Authority (TVA)

傳統火力電廠最重要的設備是產生高溫高壓蒸汽的鍋爐，
以及帶動發電機的汽渦輪機。

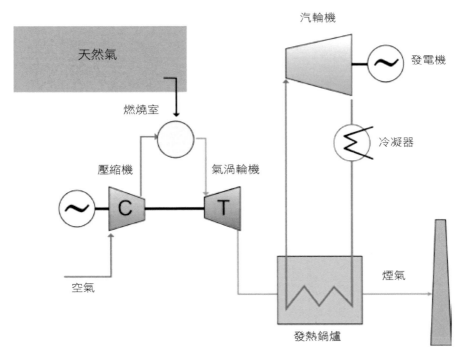

圖 5-6　複循環電廠示意圖

資料來源：Mitsubishi Heavy Industry (MHI)

複循環發電廠因有以天然氣燃燒帶動的汽輪機發電及以蒸汽帶動汽渦輪機發電兩種發電方式而稱之為「複循環」發電。

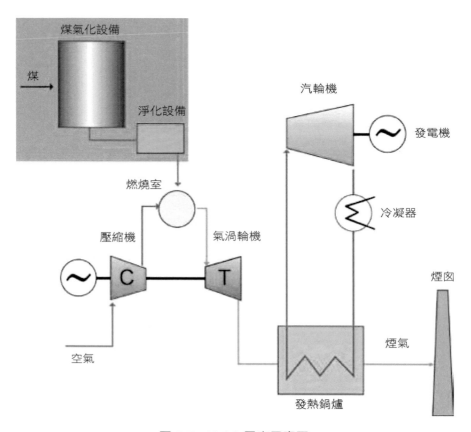

圖 5-7　IGCC 電廠示意圖

資料來源：Mitsubishi Heavy Industry (MHI)

GCC 電廠的汽渦輪機是由於燃燒「合成氣」所轉動。

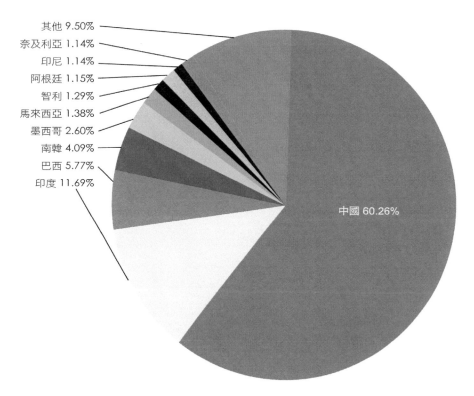

<p align="center">圖 8-2　2010 年各國 CDM 全球占比</p>

資料來源：FCCC/SBI/2010/5/18

2010 年中國獲得的 CDM 將近 1000 個，占全球 60%。

圖 10-1　2035 年台灣海岸線退縮圖（錯誤資訊舉例）

資料來源：M. Ho, 台美潔淨能源論壇（2011）

我國政府官員在國際會議上所展示的錯誤圖片。

圖 11-10　2004 年溫室氣體排放比例（二氧化碳當量）

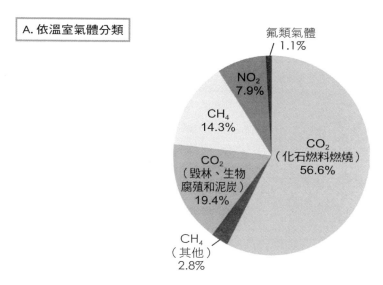

A. 依溫室氣體分類

氟類氣體
1.1%

NO_2
7.9%

CH_4
14.3%

CO_2
（化石燃料燃燒）
56.6%

CO_2
（毀林、生物
腐殖和泥炭）
19.4%

CH_4
（其他）
2.8%

2004 年不同溫室氣體的暖化效應中，化石燃料造成的二氧化碳排放最多。

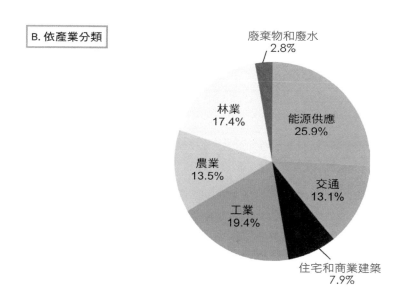

B. 依產業分類

廢棄物和廢水
2.8%

林業
17.4%

能源供應
25.9%

農業
13.5%

交通
13.1%

工業
19.4%

住宅和商業建築
7.9%

資料來源：IPCC The Fourth Assessment Report, 2007

2004 年人類各種經濟行為的暖化效應中，能源使用造成的溫室氣體比 2/3。

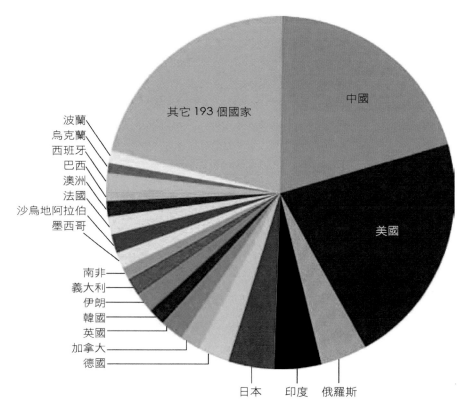

圖 11-11　2006 年全球碳排比例（依國家分類）

資料來源：R. Pielke, Jr., The Climate Fix(2006)

2006 年全球各國的碳排占比，中、美兩國占了相當的比例。

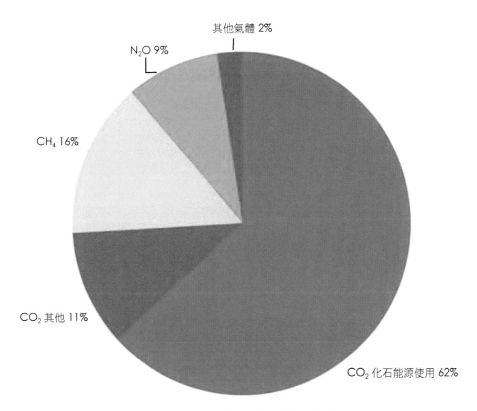

其他氣體 2%

N₂O 9%

CH₄ 16%

CO₂ 其他 11%

CO₂ 化石能源使用 62%

圖 13-8　2005 年人造溫室氣體比例

資料來源：B. Lomborg Smart Solutions to Climate Change (2010)

2005 年不同溫室氣體的暖化效應，其中二氧化碳是造成暖化最重要的氣體。

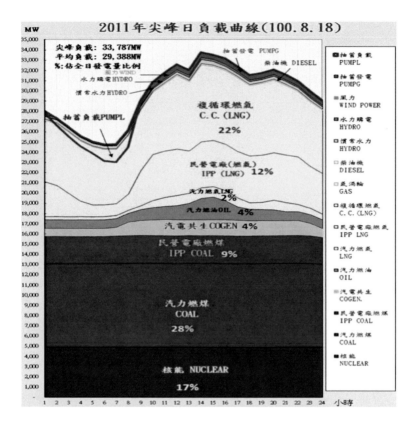

圖 14-1　電力系統之尖離峰負載（2011 年）

每日 24 小時電力需求並非一成不變。

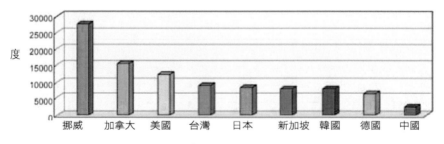

圖 14-5　世界各國人均用電量（2010）

資料來源：台灣電力公司 100 年統計年報，作者製圖

2010 年台灣人均用電量低於美國略高於日本。

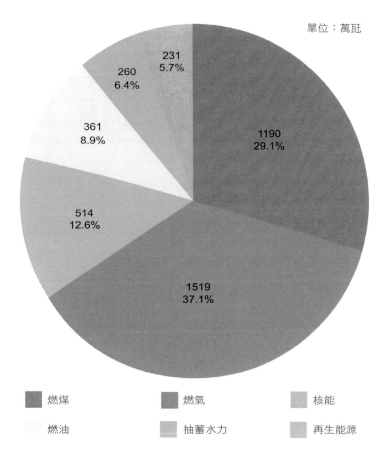

單位：萬瓩

基載：核能＋燃煤＝ **41.8%**

圖 14-7　2010 年裝置容量結構圖

資料來源：台灣電力公司 100 年統計年報

我國基載電廠裝置容量過低。

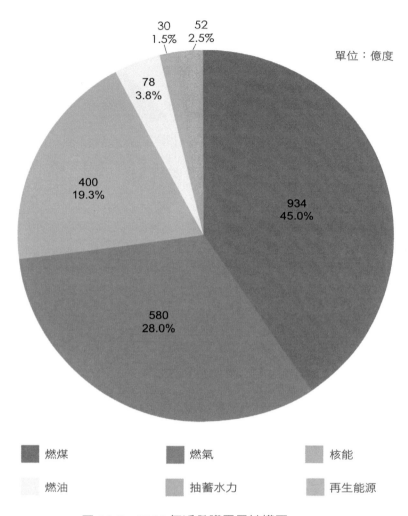

圖 14-8　2010 年淨發購電量結構圖

資料來源：台灣電力公司 100 年統計年報

昂貴的燃氣發電占了總發電量近 3 成，導致台電鉅額虧損。

圖 16-1　2010 年發電系統結構圖

TPC：台電
IPP：民營電廠
資料來源：王振裕，《台電電源開發之回顧與展望》，2011

2010 年台灣總發電量中，
核能、煤、天然氣的比例分別為 19%、45%、28%。

圖 16-2　2025 年發電系統結構圖

資料來源：王振裕，《台電電源開發之回顧與展望》，2011

預計 2025 年核能 6 部機組除役後總發電量，
核能、煤、天然氣比例分別為 7%、46%、33%，
碳排與電價均將大幅增加。

作者簡介

陳立誠

| 現　　　職 | 吉興工程顧問公司　董事長 |

| 學　　　歷 | 哥倫比亞大學（Columbia）土木與力學系 P.C.E.
克雷蒙遜大學（Clemson）土木系 M.S.
台灣大學土木系 B.S. |

| 證　　　照 | 中華民國土木技師
美國紐約州專業工程師
亞太工程師（APEC Engineer） |

| 專業團體 | 中華民國工程技術顧問公會理事
中華民國汽電共生協會理事
台灣碳捕存再利用協會理事
台北市美國商會基礎建設委員會主席
中國工程師學會對外關係委員會主任委員
中國工程師學會環境與能源委員會副主任委員
台電核能安全委員會委員 |

| 部 落 格 | http://taiwanenergy.blogspot.tw |

| 臉　　　書 | http://www.facebook.com/taiwanenergy |

| 著　　　作 | 沒人敢說的事實：核能、經濟、暖化、脫序的能源政策
反核謬論全破解——全面駁斥彭明輝、劉黎兒、 綠盟反核書籍 |

吉興公司

吉興公司為電力專業工程顧問公司，30 年來，吉興公司規劃設計近 8 成國內火力電廠（燃煤、油、氣），業務並擴及海外。

Do觀點08　PB0026

能源與氣候的迷思
──兩兆元的政策失誤（修訂版）

作　　者／陳立誠
責任編輯／蔡曉雯
圖文排版／連婕妘
封面設計／王嵩賀

發　行　人／宋政坤
出　　版／獨立作家
　　　　　地址：114 台北市內湖區瑞光路76巷65號1樓
　　　　　電話：+886-2-2796-3638　傳真：+886-2-2796-1377
　　　　　服務信箱：service@showwe.com.tw
　　　　　http://www.bodbooks.com.tw
印　　製／秀威資訊科技股份有限公司
　　　　　http://www.showwe.com.tw
展售門市／國家書店【松江門市】
　　　　　地址：104 台北市中山區松江路209號1樓
　　　　　電話：+886-2-2518-0207　傳真：+886-2-2518-0778
網路訂購／http://www.govbooks.com.tw
法律顧問／毛國樑　律師
總 經 銷／時報文化出版企業股份有限公司
　　　　　地址：333桃園縣龜山鄉萬壽路2段351號
　　　　　電話：+886-2-2306-6842

出版日期／2015年5月　BOD一版　定價／530元

|獨立|作家|
Independent Author

寫自己的故事，唱自己的歌

能源與氣候的迷思：兩兆元的政策失誤(修訂版) / 陳立誠著.
-- 一版. -- 臺北市：獨立作家, 2015.05
　面；　公分. -- (Do觀點08；PB0026)
BOD版
ISBN　978-986-5729-20-2 (平裝)

1. 能源經濟　2. 能源政策　3. 地球暖化　4. 環境保護

554.68　　　　　　　　　　　　　　　103010287

國家圖書館出版品預行編目

讀 者 回 函 卡

感謝您購買本書，為提升服務品質，請填妥以下資料，將讀者回函卡直接寄回或傳真本公司，收到您的寶貴意見後，我們會收藏記錄及檢討，謝謝！
如您需要了解本公司最新出版書目、購書優惠或企劃活動，歡迎您上網查詢或下載相關資料：http:// www.showwe.com.tw

您購買的書名：＿＿＿＿＿＿＿＿＿＿＿＿＿＿＿＿＿＿＿＿＿＿＿

出生日期：＿＿＿＿＿年＿＿＿＿＿月＿＿＿＿＿日

學歷：□高中 (含) 以下　　□大專　　□研究所 (含) 以上

職業：□製造業　□金融業　□資訊業　□軍警　□傳播業　□自由業
　　　□服務業　□公務員　□教職　　□學生　□家管　　□其它＿＿＿＿

購書地點：□網路書店　□實體書店　□書展　□郵購　□贈閱　□其他

您從何得知本書的消息？

　□網路書店　□實體書店　□網路搜尋　□電子報　□書訊　□雜誌
　□傳播媒體　□親友推薦　□網站推薦　□部落格　□其他＿＿＿＿＿＿

您對本書的評價：(請填代號　1.非常滿意　2.滿意　3.尚可　4.再改進)

　封面設計＿＿＿　版面編排＿＿＿　內容＿＿＿　文／譯筆＿＿＿　價格＿＿＿

讀完書後您覺得：

　□很有收穫　□有收穫　□收穫不多　□沒收穫

對我們的建議：＿＿＿＿＿＿＿＿＿＿＿＿＿＿＿＿＿＿＿＿＿＿＿

＿＿＿＿＿＿＿＿＿＿＿＿＿＿＿＿＿＿＿＿＿＿＿＿＿＿＿＿＿＿＿＿

＿＿＿＿＿＿＿＿＿＿＿＿＿＿＿＿＿＿＿＿＿＿＿＿＿＿＿＿＿＿＿＿

＿＿＿＿＿＿＿＿＿＿＿＿＿＿＿＿＿＿＿＿＿＿＿＿＿＿＿＿＿＿＿＿

11466
台北市內湖區瑞光路 76 巷 65 號 1 樓

獨立作家讀者服務部 收

..

（請沿線對折寄回，謝謝！）

姓　　名：＿＿＿＿＿＿＿＿＿　年齡：＿＿＿＿　性別：□女　□男

郵遞區號：□□□□□

地　　址：＿＿＿＿＿＿＿＿＿＿＿＿＿＿＿＿＿＿＿＿＿＿

聯絡電話：(日) ＿＿＿＿＿＿＿＿＿＿ (夜) ＿＿＿＿＿＿＿＿＿＿

E-mail：＿＿＿＿＿＿＿＿＿＿＿＿＿＿＿＿＿＿＿＿＿＿